미술사란 무엇이며,
어떻게 읽고
보아야 하는가에
관한

후배의 질문
선배의 생각

최 열 ×
홍지석

미술사
입문자를
위한

대화

미술사란 무엇이며,
어떻게 읽고
보아야 하는가에
관한

후배의 질문
선배의 생각

최 열✕
홍지석

미술사
입문자를
위한

대화

혜
화

11
17
.

책을 펴내며

"미술사는 어떤 학문인가요?"

"미술사를 처음 공부하려면 어떤 책을 읽어야 할까요?"

"미술사에 대해 더 알고 싶다면 어떻게 해야 하나요?"

"미술사학을 대학원에서 더 공부하고 싶은데 어떤 준비를 해야 할까요?"

학교에서 만나는 학생들에게 자주 듣는 질문이다. 미술사는 한 번 빠져들면 좀처럼 헤어나기 힘든 독특한 매력을 가졌다. 공부를 하면 할수록 더 공부하고 싶다. 실제로 내가 담당한 서양미술사나 서양근대미술사, 또는 한국근대 미술사 수업에 참여한 학생들 가운데는 미술사를 더 공부하고 싶다며 그 방법을 알려달라는 이들이 꽤 많다. 하지만 아쉽게도 학생들에게 추천할 만한 교육 프로그램이나 입문서를 찾기가 쉽지 않다. '미술사 입문'이나 '미술사 방법론' 같은 과목이나 강좌를 개설한 대학이나 미술관도 매우 드물다. 시중에 미술사 방법론에 관한 책들이 몇 권 있지만 대부분 방법들에 관한 개념적 설명에 치중하여 미술사 입문자가 읽기에는 매우 어렵다.

이제 막 미술사 공부를 시작한 학생들, 또는 미술사라는 학문에 한 걸음 더 다가가려는 이들이 참조할 만한 입문서란 어떤 책일까? 미술사가들이 자료를 찾고 정리하는 방식 그리고 그 자료들을 분석하고 해석하는 미술사 방법론을 알기 쉽게 정리한 책이면 좋을 것이다. 아울러 실제로 미술사를 연구해온 미술사가의 현실적 고민과 생생한 경험담을 담은 미술사 입문서가 있다면 좋을 것이다. 학생들이 미술사 지식들을 단지 수동적으로 받아들이는 데서 그치지 않고 그

것을 자기 방식으로 이해하고 (재)구성할 수 있는 기초를 제공해준다면 금상첨화일 것이다.

물론 미술사의 학문적 성격이나 방법에 대한 물음은 미술사를 처음 공부하는 이들만의 것이 아니다. 미술사를 연구하는 미술사가나 미술사학자 역시 '미술사란 무엇인가?' 또는 '미술사를 어떻게 연구할 것인가?'라는 문제를 두고 늘 고민한다. 예를 들어 미술사가가 어떤 화가를 택해 그의 작가론을 쓴다고 하면 당장 '어떤 자료를 수집할 것인가'가 당면 과제로 부상한다. 기준을 정해 자료를 수집한 다음에는 '이 자료들을 어떻게 연결하여 의미 있는 담론을 구성할 것인가'가 문제로 대두된다. 미술사란 관련 사실들을 수집하여 무의미하게 나열하는 것에 그쳐서는 안 되기 때문이다.

E. H. 곰브리치가 『서양미술사』 서문에서 언급했듯 "인명의 나열로 얼룩지지 않은 미술사"는 모든 미술사가가 염원하는 바다. 같은 이유에서 한국미술사의 태두인 고유섭은 "유물등록대장" 또는 "물품 목록"에 그치는 미술사를 경계했다. 고유섭에 따르면 미술사 연구란 "잡다한 미술품을 횡(공간적)으로 종(시간적)으로 계열과 순차를 찾아 세우고 그곳에서 시대 정신의 이해와 시대 문화에 대한 어떠한 체관을 얻는" 과정이어야 한다. 이런 문제의식 아래 수많은 미술사가가 미술사 연구에 적합한 목적이나 대상, 방법론을 제시하기 위해 노력해왔다.

『미술사 입문자를 위한 대화』는 두 사람의 미술사가가 '미술사란 무엇이며 어떻게 읽고 보아야 하는가'에 대해 나눈 이야기를 담은 책이다. 대화를 나눈 최열 선생과 나는 오랫동안 대학에서 미술사를 강의하며, 한국근대미술

을 연구해왔다. 우연히 시작하게 된 우리의 대화는 '미술사란 무엇인가?'라는 질문에서 출발하여 미술사의 이념과 방법, 미술사의 사회적 가치와 책무, 미술사가의 태도와 실천에 관한 갖가지 주제를 두고 꼬리를 물고 이어졌다. 대화를 나누는 동안 자연스럽게 '미술사 입문서'를 떠올렸고, 이후의 대화는 우리는 물론 주변의 미술사가들이 고민해온 여러 질문을 주제로 삼아 약 3년여에 걸쳐 이어졌다.

그 과정에서 우리는 한국근대미술사 연구자로서의 경험을 토대로, 미술사가들이 실제로 어떤 문제들을 두고 고민했고 그 문제들을 어떤 방식으로 해결해왔는지를 드러내려 했다. 따라서 독자들은 이 책을 읽으면서 미술사와 미술사학 일반에 대한 이해를 얻는 동시에 한국근대미술사 연구의 역사와 쟁점, 방법 등을 파악할 수 있을 것이다.

우리의 대화는 2016년 어느 여름날 오후 작은 카페에서 시작됐다. 그 카페에서 미술사 연구 모임이 열릴 예정이었는데 나와 최열 선생이 다소 일찍 약속 장소에 도착했다. 게다가 다른 모임 구성원들이 얼마간 늦을 것 같다고 연락해왔기 때문에 우리는 꽤 오래 단 둘이서 시간을 보내야 했다. 이때다 싶어 나는 최열 선생께 그동안 미뤄왔던 질문을 드렸다.

"선생님이 쓰신 『한국근대미술의 역사』는 형식과 구성이 매우 독특한데요. 그렇게 미술사를 정리하신 이유가 있으신지요?"

최열 선생이 1998년 펴낸 『한국근대미술의 역사』는 매우 독특한

개성을 지닌 매력적인 저작이다. 가장 중요한 특징은 '원문'^{原文} 인용이 아주 많다는 점이다. 또한 이 책에는 19세기 이후 한국근대미술 관련 기록과 자료가 거의 빠짐없이 정리되어 있다. 선생은 시기(연도)와 항목-이론 활동, 미술가, 해외 활동, 단체 및 교육, 전람회 등-에 따라 이 방대한 자료를 매우 체계적으로 정리하여 제시했다. 그런 의미에서 이 책은 사실에 매우 충실한 미술사 서술의 사례다. 그런데 이렇게 많은 자료를 포괄하는 책은 자칫 독자의 입장에서 사실들의 무미건조한 나열로만 보일 수 있다. 하지만 이 책에는 자료를 정리한 미술사가의 입장과 주장이 매우 선명하게 드러나 있다. 미술사 자료들을 해석하는 미술사가의 열정과 해석이 돋보인다는 것이다. 그 열정과 해석은 독자들이 고개를 끄덕일 만한 설득력과 호소력을 발휘한다. 그런 의미에서 이 책은 객관적 사실과 주관적 해석이 잘 어우러진 미술사 서술의 가치 있는 모형 가운데 하나다. 후배 미술사가로서 나는 이런 성취가 어떻게 가능했는지 늘 궁금했는데 그날 마침내 기회를 얻은 것이다.

질문이 촉발한 대화는 꼬리를 물고 이어졌다. 자료의 수집 과정과 정리 방법, 미술사가의 분석과 해석에 대한 흥미진진한 이야기가 오갔다. 하지만 얼마 지나지 않아 우리는 대화를 급히 마무리해야 했다. 모임이 시작됐기 때문이다. 나로서는 아쉬움이 클 수밖에 없었다. 그래서 모임이 끝나고 헤어질 시간이 됐을 때 선생께 또 다른 대화의 시간을 청했다. 최열 선생은 흔쾌히 내 제안에 응했고, 얼마 지나지 않아 우리의 대화는 본격적으로 시작됐다.

만나기에 앞서 대화를 준비하다보니 나누고 싶은 이야기가 너무 많았다. 그래서 우리는 그날그날의 대화 주제를 정하여 정기적으로 만남을 이어가기로 의기투합했다. 몇 차례의 대화를 나눈 뒤 우리는 이 기록을 책으로 펴내기로

했다. 우리의 대화가 이제 막 미술사 공부를 시작한 이들이나 미술사를 전공하는 학생들에게 꽤 유의미한 좌표를 제공할 수 있을 것이라 판단했기 때문이다. 이에 따라 책 제목을 『미술사 입문자를 위한 대화』로 정하고 그에 맞게 대화 내용을 다듬는 한편 말미에 '미술사 공부는 어떻게 시작해야 하는가'를 주제로 나눈 대화를 덧붙여 한 권의 책을 완성했다.

우리는 이 책을 통해 미술사 입문자들이 앞으로 미술사 공부를 진행하면서 참조할 만한 틀 또는 선^先이해의 지평을 확보할 수 있기를 기대한다. 물론 미술사 공부를 진행하면서 최초의 이해 지평과 틀을 수정, 심화하는 것은 독자들의 몫이다. 따라서 우리는 독자들이 이 책을 비판적으로 읽기를 권한다. 우리가 나누는 대화에 참여하는 가운데 자기 입장과 태도를 결정하고 발언하는 적극적인 여러 독자, 미래의 미술사가를 만나고 싶다.

책의 출판이 결정되기 이전부터 우리의 대화를 기록한 최혜미 선생께 감사드린다. 또한 언제나 우리가 나누는 대화를 따뜻하게 응원해준 오월 동인들께 각별한 인사를 전한다. 무엇보다 이 책의 출판을 결정하고 편집을 맡아준 혜화1117의 이현화 대표에게 심심한 사의를 표한다. 인문학을 아끼는 출판사의 열정과 배려가 없었다면 이 책은 세상에 나올 수 없었을 것이다.

2018년 9월

홍지석

차례

미술사란
무엇인가

미술사와
미술사학

"역시 대화의 시작은 미술사가 무엇이냐부터 출발해야겠지요"

최열 우리 이야기를 미술사란 무엇인가, 이 질문에서 시작하지요. 계속 이어지는 물음이 있습니다. 미술사 또는 미술사학이라는 학문의 존재 이유와 목적은 무엇일까요? 그리고 미술사가들은 어떤 태도로 미술사를 서술해야 할까요? 답하기 쉽지 않은 물음들이지만 차근차근 대화를 나누다보면 만족할 만한 합의를 구할 수 있을 거라고 기대합니다.

우선 각자 왜 미술이라는 분야에 몸담았는가, 왜 몸담을 수밖에 없었던가를 말해보기로 하지요.

홍지석 아직 저는 미술사란 무엇인가 또는 미술사를 왜 하나?와 같은 물음에 대한 뚜렷한 답을 갖고 있지는 않습니다. 하지만 미술사의 매력에 대해서는 분명히 말할 수 있습니다. 가치 있는 미술작품과 작가 들을 역사의 축에 놓고 관찰하면서 여러 범주를 만들고 그로부터 어떤 규칙이나 법칙을 찾는 미술사의 연구 방법에 큰 흥미를 느낍니다. 여기저기 흩어져 있는 개별 작품들을 한데 묶어 유의미한 보편 범주를 설정하고 변화를 관찰하는 일은 그 자체로 흥미진진합니다.

지적 통찰을 얻는 기쁨을 말할 수도 있겠습니다. 무엇보다 개별에 해당하는

작가나 작품 들이 미술사가들이 설정한 보편 범주나 규칙에 파묻혀 사라지지 않고 여전히 빛을 발하고 있다는 것이 미술사의 큰 특성이자 매력이라고 생각합니다.

최열 미술사란 영역은 확실히 학문으로서 매력이 넘치는 연구 분야입니다. 생애를 던져도 좋은 공부입니다. 설령 뜻한 만큼 이루지 못한다 해도 말입니다. 그런데 나는 미술사라는 학문이 좀 더 적극성이 넘치는 실천이어야 한다는 관점을 취하고 있습니다.

단순하게 말하자면 나는 미술사란 세상을 바꾸는 데 쓸모가 있다는 입장입니다. 여기서 세상을 바꾼다는 것은 나 또는 미술사 서술이 직접 세상을 변화시킨다는 게 아니지요. 미술가들이 지금껏 그려온 많은 그림, 화가나 조각가 들이 세상을 살아가면서 남겨놓은 무늬를 두고 그 무늬 이야기를 하면서 앞으로 생길 무늬를 상상해보는 일이야말로 세상을 바꾸는 실천이라고 믿는다는 뜻입니다. 그 상상은 앞으로 어떤 무늬가 나오면 좋겠다는 의지나 소망을 동반하는 것이고 그것이야말로 바뀔 세상에 대한 예언이겠지요.

홍지석 세상을 바꾼다는 의미를 좀 더 구체적으로 말씀해주십시오.

최열 사회학이나 정치학 분야의 많은 학자는 자신의 학문적 개입을 통해 사회 그 자체를 바꾸고 싶어합니다. 반면에 미술사가는 사회 그 자체

를 바꾼다기보다는 그 사회를 움직이는 사람들의 생각이나 감각을 바꾸는 데 관여한다고 생각합니다. 감각의 코드code, 규약 또는 감각의 흐름을 변형시킨다고 할 수도 있을 테지요.

미술사가는 역사의 축에서 감각의 코드나 회로 또는 그 계보가 만들어지고 변형되는 과정을 관찰하고 그것들을 여러 방향에서 빗대어 보면서 앞으로 어떻게 전개될지를 예측합니다. 물론 그 예측에는 코드나 계보를 설정한 미술사가 자신의 주관, 그러니까 세상이 어떻게 달라졌으면 좋겠다거나 어떤 방향으로 전개되었으면 하는 이념이나 의지가 투사될 것입니다. 그런 의미에서 미술사가는 세상을 바꾸는 데 관여한다고 봅니다.

홍지석 미술작품, 미술가 들을 역사의 축에서 관찰하면서 감각의 코드나 계보들을 찾아낸다는 것이네요. 그런 접근 방식을 택하면-아직 미술사가들의 손길을 거치지 않은 탓에- 미처 알려지지 않은 감각의 코드나 계보를 많이 찾아내 거기에 적극적인 의미를 부여하는 것도 가능하겠습니다. 분명히 존재했으나 현재까지 의미를 부여 받지 못했던 것들을 발굴해 형태나 의미를 부여하는 일은 확실히 지금까지의 미술사, 세계관을 반성적으로 돌아보는 데 보탬이 될 것 같습니다. 그렇게 새로 쓴 미술사를 통해 지금까지와는 다른 방식으로 사람들이 과거를 보게 되면 틀림없이 그들이 현재를 관찰하고 미래를 전망하는 태도에도 변화가 생길 테지요.

<u>최열</u> 미술작품에는 당시 사람들의 감각과 의식이 드러납니다. 그런 감각과 의식의 무늬, 코드 들은 처음에는 거의 자연발생적으로 생겨 전개되다가 어느 시점에서 특정 개인을 만나 체계화, 이념화됩니다. 그런 의미에서 미술은 결국 이념의 도구라고 생각합니다. 감각 그 자체나 낮은 수준의 의식만으로 미술사를 서술할 수 없다는 말입니다. 미술사는 사람들이 그려낸 무늬들을 이념의 계보로 정리하는 학문이라고 할 수 있습니다.

내가 미술사를 서술하는 이유는 이념의 탐구를 통해 궁극적으로는 더 나은 이념, 좋은 이념, 더 가치 있는 방향으로 역사가 전개되기를 바라기 때문입니다. 그래서 미술사가 세상을 바꾸는 데 쓸모가 있다고 한 것입니다.

"미술사에서 감각과 이념은 어떤 방식으로 만날까요?"

<u>홍지석</u> 감각의 역사를 이념의 역사와 상반된다고 보는 이들도 있습니다. 감각과 이념의 밀접한 상관성을 인정하는 이들도 양자를 연결하여 설명하는 데 어려움을 느끼기도 합니다. 미술사에서 감각과 이념은 어떤 방식으로 만날까요?

최열　　　　감각과 이념을 분리하여 다루는 접근은 근대 서구에서 등장했습니다. 서구에서 이념과 무관하게 감각을 다루는 접근 방식이 처음 등장한 것은 넉넉하게 잡아도 19세기 중엽일 것입니다. 이와 맞물려 미술사 분야에도 감각을 이념으로부터 독립시켜 다루는 형식주의가 부각되기 시작했지요.

그런데 동양에서는 감각과 이념을 별개로 다루는 전통을 찾아볼 수 없습니다. 물론 일제강점기에 서양의 학문과 미술을 본격 수용하면서 점차 이념과 감각을 분리하여 다루는 접근이 힘을 갖기 시작한 것은 사실입니다. 특히 반공 이데올로기가 지배했던 과거 냉전기 대한민국 사회에서 이념으로부터 분리된 감각을 취하는 접근 방식은 훨씬 안전한(?) 미술(사)의 존재 방식이었을 겁니다. 당시에는 일제강점기 때보다 훨씬 더 높은 강도로 감각과 형식이 강조되었지요.

하지만 이렇게 감각과 이념을 분리시켜 다루는 접근 방식은 미술의 온전성을 왜곡하는 것이므로 학문으로 온당하지도 않고 미술로서도 정당하지 않습니다. 근대 서구 학문으로서 미술사를 처음 수용했던 고유섭高裕燮, 1905~1944은 감각과 이념 사이에서 끝없이 고민하면서 양자의 갈등과 긴장의 끈을 놓지 않았습니다. 그러나 그 제자들인 황수영黃壽永, 1918~2011, 진홍섭秦弘燮, 1918~2010, 최순우崔淳雨, 1916~1984 등은 해방 이후 이념을 차단하고서 감각과 형식만을 내세우는 미술사, 다시 말해 양식사를 표면에 내세웠습니다. 그 당시 이념이란 두려움과 같은 것이었습니다. 정치 권력의 그늘이 너무 짙었겠지요. 그로 인해 고유섭이 펼쳐놓은 설계도는 감춰지고 말았습니다. 여기에다가 서구 식민사학의 맥락에 속하는 학설을 계승하는 흐름이 지속되면서 일종의 '감각의 제국'이라 할 만한 것이

형성되었습니다.

홍지석 혹시 그 반대편에서 오로지 이념만을 중시한 미술사, 즉 이념사로서의 미술사를 서술한 사례가 있습니까?

최열 북한을 논외로 한다면 한국미술사학에서 오로지 이념의 견지에서 미술사를 서술한 사례는 거의 없는 것 같습니다. 이여성李如星, 1901~? 처럼 마르크스주의의 관점에서 미술사에 천착한 사례가 없는 것은 아니지만 그의 접근에도 감각과 이념을 상호연관된 것으로 이해하는 조선 고유의 태도가 깊이 스며들어 있습니다. 다시 말하지만 중요한 것은 감각과 이념을 상호연관성 속에서 다루는 태도입니다. 앞서 언급한 고유섭 외에 위창葦滄 오세창吳世昌, 1864~1953, 김용준金瑢俊, 1904~1967, 윤희순尹喜淳, 1902~1947, 이동주李東洲, 1917~1997 같은 이들의 미술사를 그 본보기로 삼을 수 있을 겁니다. 하지만 감각과 형식이 득세하는 소위 '감각의 제국'에서 오세창, 이여성, 김용준, 윤희순, 이동주의 미술사는 주류에서 밀려나 비주류, 방계로 다뤄지고 있습니다. 이들의 미술사학이야말로 우리 미술사학의 모형으로 중시할 필요가 있습니다.

그런데 감각과 이념을 상호연관된 것으로 다룰 때 유념해야 할 점이 있습니다. 이념의 문제를 다룰 때는 그것을 항상 현재의 지평과 연관 짓는 가치지향의 태도, 관점의 일관성이 필요하다고 생각합니다. 예를 들어 '조선중화주의'라는 이념형을 설정하고 우암 송시열과 노론당파 계보의 인맥을 미술사에 적용한 연

구자들이 있습니다.

홍지석 　　　　가헌嘉軒 최완수崔完秀, 1942~ 를 중심으로 하는 이른바 '간송학파'
또는 '가헌학파' 연구자들 말씀이시군요.

최열 　　　　그들이 말하는 조선중화주의는 우리 시대에 유의미한 가치
와 이념은 아니지요. 하지만 특정 시대를 그렇게 규정하는 방식은 18세기라는
당대의 어떤 이념을 이해하고 인식하는 데 커다란 영감을 던져준다는 점에서
의미가 있습니다. 그런데 문제는 그렇게 구성한 18세기 이념을 부정할 수 없는
사실이라고 절대시하는 태도겠지요.
흥미로운 것은 18세기를 다룰 때는 조선중화주의를 강조하다가 19세기를 다
룰 때는 '중국중화주의'를 강조하는 태도를 취하는 점입니다. 18세기 미술사
서술에서는 겸재 정선의 동국진경을 내세워 중화中華가 조선으로 이동했다고
천명하지만 19세기 서술에서는 추사 김정희를 앞세워 중화주의를 흠모하는 시
대로 환원했다고 천명하는 것이지요. 이런 역류가 어떻게 가능한 것일까요? 이
런 서술은 사실 여부와 관계없이 각각의 시대가 지닌 서로 다른 특징들을 서
술하는 것이기 때문에 무척 자연스러워 보일 수도 있겠지요. 그러나 혁명이나
개조가 정선이란 한 개인에 의해 이루어진 것이 아니듯이 환원, 역류라는 것도
김정희와 같은 한 개인의 복고주의 태도에 따라 이루어지는 건 아니겠지요. 더
구나 19세기는 중화주의 이념이 지배하는 시대가 아니지요. 이전의 지배적인

것들이 균열을 일으키는 시대입니다.

그런데 여기서 생각해야 할 것이 있습니다. 연구자의 가치와 이념은 서술하는 대상 시기에 따라 변화할 수 있는 것인가 하는 점이지요. 나는 일관된 경향성을 유지하는 게 자연스럽다고 생각합니다. 하지만 한 인간이 두 개의 이념을 지니고 미술사를 서술할 수 있다는 것도 부인할 수 없습니다. 아니 대상에 따라 수도 없이 이념과 가치 기준을 바꿔나가는 그런 연구자도 현실에 존재합니다. 놀라운 일입니다만 그것이 설명하기 힘든 인간의 복잡성일 테지요.

"나는 미술사에서 절대적인 객관성이란 불가능한 게 아닐까 생각합니다"

__홍지석__ 　　세상을 바꾸는 데 관여하는 실천 학문으로서의 미술사는 주관적인 성격이 두드러질 수밖에 없을 것 같습니다. 그런데 미술사도 학문이기 위해서는 학문적 객관성을 주장할 수 있어야 합니다. '그것은 당신의 주관적 견해일 뿐이야'라는 반박에 미술사가는 어떻게 답해야 할까요?

__최열__ 　　나는 인간 의식의 한계를 전제했을 때 절대 객관성을 확보하는 것은 불가능하다고 생각합니다. 다만 인간 의식을 객관화하는 노력이 있고,

그것을 통해 일정 정도의 객관성을 확보하는 것이 가능하다고 생각할 따름입니다. 나를 둘러싼 모든 것이 객관으로 주어져 있고 내 몸 자체도 물질로 구성된 객관이지만 거기에 접근할 수 있는 인간 의식에는 한계가 있다는 말입니다. 그러나 그렇다고 해서 미술사가가 객관성을 포기하고 전적으로 주관의 편에 서서도 안 되겠지요. 오히려 주관의 정당성을 확보하기 위해 더욱 집요하게 물질 객관에 천착해야 한다고 생각합니다. 이를테면, 작품이나 작가의 말과 행동, 근본의 물질과 사실들에 집착에 가까울 정도로 매달려 미술사 공부를 수행할 때 그의 주관이 객관화되어 보장된다고 할 수 있습니다. 특히 나는 작가 자신이 뒷날 회고하는 식의 발언을 의심하는 편이고 오히려 당대, 그러니까 그 작가가 활동하던 시기, 그 작품이 제작된 당시의 활자화된 기록이나 문헌 그리고 작품 자체에 집중하는 태도를 취합니다. 그 자료들을 주관 해석의 근거로 삼아 객관성을 확보해나간다고 할 수 있습니다.

홍지석 결국 미술사 서술이란 주관과 객관의 계속적인 대화를 전제로 한다고 할 수 있겠습니다. 객관으로 입증할 수 없는 이념은 변경해야 하겠지만 또 주관의 개입, 이념적 해석을 배제한 단순한 사실들의 나열은 미술사일 수 없을 테지요.
미술사 서술에서 추구하거나 가정한 이념에 반하는 객관, 사실들에 마주칠 때 어떻게 대응하십니까?

최열　　　　오랫동안 미술사 서술에서 실증, 곧 객관 사실의 확인을 강조해왔습니다. 그런데 실증에 자꾸 집착할수록 해석하는 주관은 위축되거나 뒤로 물러서는 경향이 있습니다. 나 자신의 해석이나 발언의 적극성이 줄어드는 것입니다. 그래서 나와 거의 동일한 상황에 직면했을 작품 저편의 개인, 곧 미술가에게 눈길을 돌리는 것 같습니다.

그림을 그린 화가 역시 자신에게 주어진 객관 현실과 그것을 종합하거나 자기화하는 주관 사이에서 고민했을 겁니다. 미술사의 중심에는 무엇보다 작품 자체가 자리하지만 미술사가는 그 작품을 두고 그 작품을 제작한 작가와 일종의 대화 관계에 있다고 할 수 있습니다. 그래서 해석의 객관 재료인 미술가의 삶과 행적, 교유 관계 들에 대한 기록을 찾아 모으고 그것을 적극 활용하는 접근 방식을 취합니다. 미술가, 곧 인물을 중심으로 하는 서술이 미술사에서 가장 오랜 전통을 지니고 있는 접근 방식이라는 사실에 주목해야 합니다. 9세기 중국의 장언원張彦遠, 815~819이 쓴 『역대명화기』847나 16세기 피렌체에 살았던 조르조 바사리Giorgio Vasari, 1511~1574가 쓴 『미술가 열전』1550이 대표적 사례이고 우리에게는 오세창이 쓴 『근역서화징』槿域書畫徵, 1929이 있지요.

"역사학과 미술사학, 미학과 예술학은 어떻게 같고 어떻게 다를까요?"

홍지석 역사 일반과 미술사는 어떻게 같고 다를까요? 많은 역사가의 역사 서술에서 미술작품은 단지 삽화로 등장합니다. 프랑스 혁명 서술에서 다비드의 〈호라티우스 형제의 맹세〉[1785]나 들라크루아의 〈민중을 이끄는 자유〉[1830]를 슬쩍 삽입하는 식입니다. 물론 부르크하르트를 따르는 문화사가들처럼 미술사를 역사 서술을 위한 가장 중요한 재료나 연구 대상으로 삼는 경우도 있습니다.

그러나 대부분의 역사 서술에서 미술사는 그 자체로 존중받기보다 다소 주변적인 것으로 다루어질 때가 많습니다. 저는 역사학 일반에서는 다룰 수 없거나 다루기 어려운 미술사의 고유영역 같은 것이 있다고 보는 입장입니다. 앞서 감각의 코드를 언급하셨는데 이를테면 뵐플린이 말하는 "지각의 역사" 또는 "눈(시각)으로 세계를 감각하고 기억하는 방식의 역사" 등을 연구하고 서술하는 것이 미술사가의 중요한 과제가 아닐까요?

최열 그렇습니다. 실제 현장의 모습을 통해 그 질문의 해답을 찾아보기로 하지요. 현재 국립중앙박물관의 구성원 중에는 미술사학자보다 역

사학자가 많습니다. 그래서 그런지 현재의 국립중앙박물관은 '미술관'의 성격보다는 일종의 '역사부도'나 '역사교육관'의 성격이 짙습니다. 거기서 작품은 감상, 향유의 대상이라기보다는 이를테면 고려 시대나 조선 시대의 이해를 위한 사료나 증거일 뿐이지요.

국립중앙박물관과 프랑스의 루브르 박물관을 비교해보면 차이가 확연히 드러나지요. 루브르 박물관의 전시 구성을 보면 거기에는 부르봉 왕조나 프랑스 혁명을 설명하겠다는 강박을 찾아볼 수 없습니다. 대신 루브르 박물관은 각 시대나 지역의 감각을 대표하는, 또는 아름다운 작품들을 전시합니다.

반면에 국립중앙박물관은 시대의 정치, 사회, 문화를 설명하기 위해 작품들을 진열하고 교육합니다. 가령 도자관 한 쪽에는 도자기를 어떻게 만드는지를 보여주는 설명문이 붙어 있고 고려청동불상 옆에는 청동불상의 제작 방식을 설명하는 자료들이 붙어 있는 식입니다. 작품을 작품으로, 예술을 예술로 보도록 하기보다는 고려나 조선 시대의 기술 발전상을 대변하는 역사의 증거물이나 사료로 보는 접근 방법이지요. 그렇게 국립중앙박물관을 국가의 국민 교육, 역사 교육의 장場으로 활용하고 있습니다. 역사학이 미술사를 전유하는 방식입니다. 물론 저는 이 방식에 동의할 수 없습니다. 심미안을 지닌 미술사학자, 미술관학museology을 전공한 학자나 큐레이터가 주도하는 국립중앙박물관 전시가 더 바람직하다고 봅니다.

미술사학자 최순우가 국립중앙박물관장으로 재임하던 시기1974~1984의 국립중앙박물관 전시들을 하나의 모범으로 삼을 수 있습니다. 그 무렵 국립중앙박물

관의 전시들은 각 시대의 가장 빼어난 감각, 시대 정신, 심미안을 보여주는 작품들에 집중했습니다. 역사학자들이 국립중앙박물관의 전시와 교육을 주도해서는 안 됩니다. 역사 교육은 국립중앙박물관이 아니라 역사박물관, 역사교육관에서 해야 합니다.

홍지석 결국 무엇을 초점으로 두느냐가 문제일 것 같습니다. 역사가의 연구 대상이 '역사'라면 미술사가의 연구 대상은 결국 '미술'과 '미술의 역사'가 아닐까요? 그런 의미에서 뵐플린이나 파노프스키 같은 독일 미술사학자들이 미술사를 예술학Kunstwissenschaft, 곧 "미술을 연구하는 학문"의 수준에서 다루려 했던 태도를 주목해야 할 것 같습니다.

최열 미술사의 연구 대상은 미술작품이 기본입니다. 미술작품에서 시작해 미술가와 그의 시대로 나아가야 하지요. 그렇기 때문에 미술작품 공간으로서 박물관, 미술관은 미술사학자나 미술관학 전공자에게 맡겨야 합니다. 같은 이유로 역사학자는 박물관, 미술관의 주역이 아니라 자문을 담당하는 편이 좀 더 적절합니다.

홍지석 역사와 미술사의 관계를 문제삼다보니 20세기 초반 예술학 운동을 이끈 이들이 미학에서 예술학을 분리시키려고 애썼던 일이 생각납니다. 그들은 그때까지 미학에 속해 있던 예술을 미학에서 떼어내려고 했습니다.

미추나 감성에 대한 탐구로서 미학 안에서는 예술 자체에 대한 연구를 구체화, 심화할 수 없다는 거죠.

이를테면 데소이어^{Max Dessoir, 1867~1947}는 예술의 형식과 법칙에 대한 순수 이론적 탐구로서 예술학을 미학과 분리된 독립 학문으로서 내세우는 일에 몰두했습니다. 물론 그도 미학과 예술학이 여전히 협력 관계에 있다고 보았습니다. 반대편에서 산을 파고 들어가다 중심부에서 만나게 되는 터널 공사 인부들처럼 각자의 연구를 열심히 진행하면 언젠가 미학과 예술학이 만날 거라는 의미죠.

<u>최열</u> 미학은 철학입니다. 미학자는 어떤 근본 문제를 탐구하기 위해 미술작품을 끌어들이는 방식을 취합니다. 즉 미학의 관심사인 인간 감각의 근본 문제, 인간 의식의 근본 문제를 탐구하기 위해 미술·음악·연극 작품을 끌어들여 반성이나 논증의 재료로 삼습니다. 따라서 미학 문헌에서 미술작품을 등장시킨다고 해도 여기에는 작품 자체에 대한 관심보다는 철학, 미학이 꿈꾸는 근본 문제에 대한 관심이 두드러지게 드러나기 마련입니다. 반대로 미술사학자나 예술학자는 언제나 미술작품이 지향하는 궁극의 이상을 추궁하는 접근 방식을 취하지요.

"내 관점은 인품화품일률론,
즉 미술가의 인품과 그의 작품은
함께 간다는 겁니다"

홍지석 미술사 서술에서 작품과 작가의 관계를 좀 더 다루어보고
싶습니다. 앞서 바사리의 『미술가 열전』을 이야기했는데 그의 경우에 미술사
는 작가들의 역사가 아닌가 싶습니다. 미술사의 연구 대상이 미술작품이라면
미술사는 작품의 역사가 되어야 하지 않을까요?

최열 장언원의 『역대명화기』나 바사리의 『미술가 열전』은 전기傳記
의 형태를 취하고 있지만 나는 이 저작들이 작품에 대한 물음을 바탕으로 삼
고 있다고 생각합니다. 장언원이나 바사리는 화가나 조각가 개인을 이해하기
위해서가 아니라 작품의 이상을 이해하기 위해서 그들의 삶이나 행적에 주목
했다는 것이지요. 위대한 작품을 이해하려면 그 작품을 창조한 개인을 돌아
볼 필요가 있습니다.

홍지석 선생님은 작가와 작품의 분리 자체가 가능하지 않다고 보시는
것 같습니다. 그래서 작품을 작가와 떨어뜨려 생각하지 않으시려는 것 같습니다.

최열 그렇습니다. 내 관점은 '인품화품일률론'人品畵品一律論에 근거하고 있습니다. 인품과 화품이 함께 간다는 것이지요.

홍지석 화품, 그러니까 그림에 대해서는 높은 평가를 받는 사람들이 인품에 대해서는 낮은 평가를 받는 경우도 있습니다. 예를 들어 이당 김은호 는 일제강점기 화가로서 높은 평가를 받았지만 친일의 길을 걸었습니다.

최열 대부분은 인품과 화품이 일치하는 것 같습니다. 화가가 장 사를 마음에 품으면 그의 그림은 장사 그림이 되고, 이상을 추구하면 이상의 가치를 품습니다.

그런데 가끔 인성이 좋지 않은데 그림은 좋다는 화가들이 있습니다. 나로서는 이러한 불일치야말로 시간문제라고 봅니다. 인성 나쁜 사람의 그림은 역사의 전개 과정에서 도태당하기 마련입니다. 당대에 높은 평가를 받았다 하더라도 세월의 흐름 속에서 평가, 재평가 작업을 통해 그것이 있어야 할 자리로 돌아 갑니다. 궁극적으로 인품과 화품은 균형을 잡아가는 것 같습니다. 양자의 어 긋남은 시간의 흐름 속에서 극복되고 궁극에 이르면 일치에 도달한다는 것이 제 판단입니다.

친일부역작가의 경우, 생전에 엄청난 평가를 받은 예가 있습니다. 그들은 시대 의 가치, 공동체의 가치를 배반한 삶을 살았다고 할 수 있습니다. 하지만 공동 체의 가치를 회복한 연후에 그에 대한 평가는 낮아지기 마련입니다. 친일부역

작가에 대한 평가는 복잡한 면이 있습니다. 지금 그들의 그림에 대한 평가는 생전에 비해 형편없이 떨어진 상태입니다. 시대와 공동체의 가치를 배반한 결과이겠지요. 하지만 제자들의 증언에 따르면 스승과 동료로서 김은호는 대단히 넉넉하고 후덕한 인품을 지닌 사람이었던 모양입니다. 개인으로서 훌륭하다고 할 만한 인품과, 시대를 배반한 삶이 공존한 복잡한 사례입니다.

홍지석　　　　시간의 흐름, 또는 역사의 전개 과정에서 가치가 변하는 일도 있지 않습니까?

최열　　　　물론 그렇습니다. 인품과 화품이 함께 가는 것과 마찬가지로 시대의 가치와 미술사의 가치 평가나 해석도 함께 가는 측면이 있습니다. 가령 18세기 미술을 이른바 조선중화주의 이념으로 서술한 작업은 민족제일이라는 이념을 극히 필요로 했던 20세기 후반기라는 당대의 이데올로기적 요구가 있었기에 가능한 일이었다고 해야 할 것입니다. 하지만 민족 이데올로기가 위축된 현재의 시점에서 보자면 조선중화주의 담론의 설득력은 그만큼 약해졌다고 하겠지요.

홍지석　　　　그렇다면 미술사는 가치투쟁의 장場으로 볼 수도 있겠습니다. 처음에 말씀하셨던 세상을 바꾸기 위해 미술사를 쓴다는 선생님의 입장을 납득할 수 있을 것 같습니다.

"작가와 작품,
미술사의 중심에는
어떤 것이 놓여야 할까요?"

홍지석 작품과 작가 이야기가 나왔으니 미술사의 고전 가운데 빈켈 만이나 뵐플린의 저작을 짚어볼 필요도 있겠습니다. 양식사나 형식사, 곧 작품의 형식 또는 양식style의 출현과 변화 과정을 미술사 서술의 중심에 두어야 한다는 관점은 학문으로서 미술사의 발전에 기여한 바가 큽니다.

최열 물론 뵐플린과 빈켈만 모두 변경불가능한 논리와 장점이 있습니다. 그런데 뵐플린과 빈켈만을 배운 미술사가 가운데 다른 관점을 배척하는 경우가 있는데 여기에서 문제가 생깁니다. 가령 형식주의자들 가운데 일부는 인명 없는 미술사를 내세우면서 작가를 배제하는 태도를 취합니다. 미술에서 형식만을 강조하고 내용을 다 덜어내는 태도는 불구화된 자세가 아닌가 합니다. 작품을 생산한 작가 다시 말해 자식을 낳은 어머니와 아버지를 지워버리고 자식을 이야기하는 접근에 동의할 수 없습니다.

홍지석 작가를 배제하고 형식만을 강조하는 미술사를 반대하신다는 거죠?

최열 나는 인명 없는 미술사라는 것이 사람을 빼버리고 옷만 남기는 접근이라고 봅니다. 음식의 맛이 아니라 장식만을 따지는 기이한 미식가인 셈입니다. 인간을 삭제하고 인간이 만든 산물만을 이야기하는 것은 의미가 없습니다.

홍지석 아도르노는 형식을 단지 외피가 아니라 '내용이 침전된 형식'으로 다뤄야 한다고 주장했습니다. 또 뵐플린은 작품의 형식을 인간의 지각, 재현 방식의 차원에서 다룹니다. 그렇다면 형식사로서의 미술사는 인간 지각(재현) 방식의 변화를 관찰하는 작업입니다. 그것은 작품에서 인간을 분리시킨다기보다는 미술사에서 인간을 이전과는 다른 방식으로 다룬다고 하는 편이 적절하지 않을까요?

최열 그렇습니다. 앞서 정신과 감각을 분리시킬 수 없다는 말과 같은 맥락에서 내용과 형식을 분리시킬 수 없다고 말할 수 있습니다. 인명 없는 미술사를 주창한 사람의 뜻을 헤아리지 않고 그것을 단지 외피로서, 그러니까 말 뜻 그대로 가져와 오로지 형식만을 강조하면서 인간, 작가를 배제하는 미술사를 쓰는 이들이 문제라는 것입니다.

홍지석 확실히 한국의 미술사가 가운데는 단지 형식만을 문제 삼는 경우가 있습니다. 작품의 외적 형식에만 주목하여 형식 분류와 형식의 변천과

정의 기록, 편년에만 만족하는 미술사 서술은 건조하고 빈곤합니다. 형식 관찰은 물론 중요한 작업이지만 그것이 미술사의 목적이 아니라 수단이 되어야 한다고 생각합니다. 형식주의적 접근 역시 인간에 대한 통찰을 제시해야 의미 있는 연구 방법으로서 자리매김할 수 있다고 봅니다.

최열 한국에서 이른바 형식주의 미술사의 문제는 미술 실천을 가능하게 한 그 시대의 힘에 무관심하거나 무지하다는 점입니다. 시대의 정치, 경제, 사회, 문화의 여러 양상을 폭넓게 고려하는 미술사가 필요합니다. 오로지 형식만을 문제 삼는 한국미술사가의 가장 큰 한계는 아마도 연구 대상이 박물관, 미술관에 모셔진 작품에 국한된다는 점일 것입니다.

가령 한국근대미술에서 미술관에 모셔진 작품들은 대한제국 시대에서 일제강점기로 이어지는 과정에서 살아남은 작가들의 것입니다. 그 대다수는 중인 계보에 속하는 안중식安中植, 1861~1919, 조석진趙錫晋, 1853~1920의 후예들, 그리고 도쿄 유학생들입니다. 지금 한국근대미술사의 중심에 이 두 계보가 배치되어 있습니다. 하지만 부각되지 못한, 또는 주류로 살아남지 못한 흐름과 계보가 또한 존재합니다.

그렇다면 미술사가는 왜 여러 계보 가운데 한국근대미술사에 특정 계보만이 살아남았는지, 어떤 권력 의지나 힘이 그것을 가능하게 했는지 물어야 합니다. 이런 관점을 지닌 미술사가에게는 항상 좀 더 많은 것이 보입니다. 미술사를 지금까지와 다르게 쓸 가능성, 좀 더 풍부하고 다채로운 미술사를 쓸 가능성

은 오로지 그에게만 있습니다. 하지만 작품의 내용과 형식을 분리한 다음 오로지 형식에만 관심을 기울이는 소위 형식주의 미술사가는 이런 일을 할 수 없습니다. 그는 박물관, 미술관으로 대표되는 권력의 장에서 그 장을 강화시키는 역할을 수행할 수밖에 없습니다. 그렇지만 한국의 근대미술사는 근대를 가능하게 했던 여러 다양한 흐름과 계보를, 그것이 함의하는 모든 방향에서 정당하게 다루어야 합니다. 나는 형식이 주의主義가 될 수 없다고 생각합니다. 형식은 차라리 공기, 물과 같습니다. 그 공기와 물을 먹고 사는 사람들을 배제할 수 없습니다. 그런 의미에서 오로지 형식만을 배타적으로 다루는 미술사학은 미술사의 풍요로움을 위축시키는 폭력이 아닐까요?

"한국미술사의 최우선 과제는 역시 작가와 작품의 연구입니다"

홍지석 미술사의 보편 범주로서 양식에 대해서는 어떻게 생각하십니까?

최열 작품의 형식을 유형화, 범주화하면서 이를 시대 정신과 관련하여 해명하는 양식사의 접근 방식은 확실히 설득력을 갖고 있습니다. 오늘 대화의 서두에 화가나 조각가가 세상을 살아가면서 남겨놓은 무늬들을 말했는

데 그 무늬들을 연이어 이어붙인 것을 양식 개념으로 이해할 수 있습니다. 어떤 의미에서 양식사 접근 방법은 계보학과 밀접한 연관성을 갖는다고 할 수도 있겠지요.

미술사의 계보를 구성하는 작업에서 양식은 결정력을 지닌 증거로 활용할 수 있습니다. 바사리나 장언원의 인물사로서의 미술사는 매우 중요한 의의를 갖지만 이들이 집요하게 파헤치지 않은 부분이 있는 것은 사실이고 그런 부분을 채워주는 것이 양식사, 다시 말해 인명 없는 미술사 접근 방법입니다. 그런 의미에서 양식사는 매우 중요하지요. 다만 양식사를 지지하고 있는 저변의 정신, 그 함의를 무시하거나 배제한 채 단순히 작품의 시간과 공간상의 분류를 위해 양식 개념을 전용하는 태도에 대해서는 비애를 느낍니다. 세키노 다다시關野貞, 1867~1935 같은 식민미술사학자는 물론 한국미술사학계에 그런 태도가 있었고 21세기에도 그 여진이 짙다는 것도 짚고 넘어가야겠습니다.

홍지석 최근 한국근대미술 분야에서는 양식사 외에도 문화사나 제도사의 관점에서 미술을 연구하는 접근이 부각되는 모양새입니다. 문화사, 또는 문화 이론의 견지에서 일제강점기 시각문화를 연구한다거나 미술 교육이나 전람회, 미술시장의 문제에 천착하는 미술사가가 늘어나고 있습니다. 한국근대미술사의 연구 방법도 다양하게 확장되고 있는 것으로 보입니다.

최열 주목할 만한 현상입니다. 사실 저는 정치, 사회, 경제사 관점

을 갖고 있고 그를 기조로 하여 사상사와 제도사에 집중해온 바 있습니다. 하지만 나는 최근 문화 이론을 전면에 내세우는 경향에 대해 비판하는 관점을 갖고 있습니다. 문화 이론, 시각문화론과 같은 방법론으로 접근하는 방법의 가치와 의미는 부정할 수 없지만 그것이 지금 작가와 작품 연구를 압도하는 경향에 대해서는 문제라고 생각합니다. 본말전도와 같은 것이지요. 최근 한국근대미술사학계에 대한제국의 궁중문화나 일제강점기 시각문화를 다룬 논저가 여럿 발표되었고 이런 논저들이 한국근대미술사학의 범위를 넓혀나가는 측면이 있다는 점은 대단한 성취입니다. 그러나 그것이 일종의 유행이 되어서 미술사의 기본이라 할 수 있는 작가와 작품 연구가 뒷전으로 밀려나는 현상이 안타깝습니다.

일제강점과 한국전쟁으로 후퇴했던 미술사 연구가 자리를 잡기 시작한 지 아직 70년도 채 되지 않았습니다. 가령 18세기 이후 한국미술사에서 연구 대상이 될 만한 작가가 500명 정도 된다고 가정하면 그중 연구논문에서 다뤄진 작가가 얼마나 될까요? 연구 안 된 작가가 너무나 많습니다. 전시도 마찬가지입니다. 국공립박물관에서 정선, 강세황, 김홍도, 김정희의 개인전은 몇 번씩 열렸지만 그 외 다른 작가의 개인전은 손에 꼽을 정도입니다. 광주국립박물관에서 윤두서, 전주국립박물관에서 최북 같은 이들의 개인전이 열렸는데 이런 일이 워낙 없다보니 오히려 이상할 정도지요. 전시는 그렇다고 하더라도 더욱 심각한 일은 작가 연구입니다. 미술사가들과 미술관들이 몇몇 작가와 작품에만 매달리고 있습니다.

한국근대미술 분야는 문제가 더 심각하지요. 20세기의 문을 연 거장 안중식, 일제강점기 최고의 은일지사로 사군자 분야 최후의 거장인 석촌石村 윤용구尹用求, 1853~1939도 그렇지만, 20세기 후반기 전 국민의 주목을 받는 작가라 할 수 있는 이중섭의 경우를 생각해보더라도 선행연구목록에 올릴 만한 글이 몇 편 되지 않습니다. 최근 가장 값비싼 가격으로 거래가 이루어지는 김환기도 예외는 아니에요. 이처럼 저명한 작가도 그렇지만 각 지역 단위에서 활동한 작가들에 관해서는 더욱 극심하지요. 요즘 경주 출신 화가 손일봉孫一峯, 1907~1985, 포항 출신 화가 장두건張斗建 1918-2015 그리고 부산 출신 화가 김종식金鍾植 1918-1988을 공부하고 있는데 관련 문헌들은 대부분 회고류의 짧은 언급들을 담고 있을 뿐이에요. 부산 경남 및 대구 경북 지역 근대미술사에서 아주 중요한 화가인데 이렇게 제대로 된 비평문, 연구 논문이 없다는 것은 불가사의한 일입니다.

한국미술사에서 작가, 작품 연구는 아직 초기 단계를 벗어나지 못하고 있습니다. 양이나 질 모두 매우 빈곤한 상태지요. 그럼에도 능력 있는 미술사가들이 이에 집중하지 않고 한국근대미술사의 범위를 넓히는 방향으로 역량을 쏟는 것은 기초공사를 건너뛰고 있는 게 아닌가라고 묻고 싶습니다. 사상누각은 잠시 보기 좋은 신기루일 뿐이지요. 심지어 일부 교수들이 미술사 공부를 갓 시작하는 이들에게 문화 이론이니 시각문화론이니 하는 쪽으로 지도함으로써 미술사학의 토대를 부정하고 본류를 이탈하게 하는 일은 미술사학 인력 양성을 부정하는 것입니다.

홍지석　　　　　한국미술사의 최우선 당면 과제는 역시 작가와 작품 연구라는 선생님 주장에 동의합니다. 역시 한국근대미술사 연구는 아직 출발 단계이고 미술사가들이 해야 할 일이 참 많습니다. 미술사 연구 방법론에 대한 이야기가 나왔으니 미술사가로서 최열 선생님의 미술사 방법론에 대한 기본 입장을 듣고 싶습니다.

최열　　　　　간단히 말하자면 나의 미술사 서술은 형식사나 양식사 관점보다는 역시 사회, 경제라는 토대에 주목하는 사회학, 정치경제학 관점으로 시작했습니다. 미술사의 토대로서 사회경제사에 주목했던 고유섭의 태도를 이어가고 있다는 자부심을 갖고 있습니다. 하지만 그에 못지않게 한국미술사 연구에 굉장히 다양한 방법론을 구사했던 김용준, 윤희순, 이동주, 이경성李慶成, 1919~2009 같은 이들에게도 많은 것을 보고 배웠습니다. 오세창의 문헌사학에도 경외심을 갖고 있습니다.

"좋은 작품을 가려 보는 심미안은 어떻게 기를 수 있을까요?"

홍지석　　　　　오세창을 언급하셨으니 미술사가의 심미안에 대해서 대화를

나눠도 좋을 것 같습니다. 흔히 오세창이나 이동주를 "당대의 눈"이라든가 "최고의 감식안"이라고들 합니다. 그런데 이렇게 작품의 감정, 요즘말로 진위眞僞뿐만 아니라 가치를 꿰뚫어볼 줄 아는 "대안목"이란 어떤 것인지 궁금합니다. 솔직히 말씀드리자면 "당대의 눈"에 대해서 저는 꽤 오래전부터 불편함을 느끼고 있습니다. 풍부한 경험과 지식에서 우러나오는 미술사가의 안목에 경외심을 느끼면서도 그것을 신비화하는 경향에는 불만이 있습니다. 훌륭한 안목이란 결국 말로 설명할 수 있는 것, 객관화할 수 있는 것이어야 하지 않을까요?

<u>최열</u>　　　　홍지석 선생은 어떤 작품을 좋은 작품이라고 생각합니까?

<u>홍지석</u>　　　　지금 제게는 너무나 답하기 어려운 물음입니다. 좋은 작품에 대한 기준이 계속 바뀌는 중이라서요. 그래도 현재의 제 생각을 말씀드리자면 좋은 작품이란 새로운 시대를 연 작품입니다. 새로운 취향이나 새로운 감각, 새로운 이상이 펼쳐질 수 있도록 문을 연 작품들을 좋은 작품이라고 생각합니다.

<u>최열</u>　　　　그런 이야기를 들으니 윤용구나 낭간琅玕 죽향竹香, 19세기 전반기 그리고 람전藍田 허산옥許山玉 1924~1993이 생각납니다. 처음 이들의 사군자와 화조화를 접했을 때 나는 그 미술을 고전을 답습하는 회고, 전통의 되풀이에 불과한 복고라고 여겼습니다. 멋도 있고 아름답기도 하지만 당연히 새로운 게 아니라 낡은 것일 뿐이라고 여겼지요. 그런데 보면 볼수록, 공부를 계속할수록 이들의

그림이야말로 새 시대를 연 전위, 아방가르드가 아닐까 자문하게 됩니다. 김정희, 조희룡의 그림도 마찬가지입니다. 이들의 작품은 새로운 시대, 새로운 감각의 문을 열었지요. 거기에 그 시대의 기운이 강렬히 내포되어 있기 때문 아닌가 싶습니다.

나는 작품을 연구하는 미술사가들의 심미안이 감성 또는 취향과 깊이 연관되어 있다고 생각합니다. 그런데 이 감성이란 것이 단순하지 않습니다. 교육을 통해 전승되거나 체득된 감성이 있는가 하면 성장하는 과정에서 한 개인의 몸과 마음에 형성된 감성도 있습니다. 전자가 사회적이고 객관적인 감성이라면 후자는 좀 더 개인적이고 주관적인 감성이라 할 수 있습니다. 미술사가는 이 두 가지를 변별할 줄 알아야 하고 양자 가운데 어느 한쪽에 치우치지 말아야 합니다.

어떤 작품을 두고 다른 사람의 가치 평가를 무작정 추종하면 안 됩니다. 또 자기의 미적 취향에 맞지 않다고 해서 무작정 멸시하는 태도도 바람직하지 않습니다. 사회적인 것과 개인적인 것, 객관적인 것과 주관적인 것을 잘 가려보면서 양자 사이에서 균형을 잡으려는 태도가 필요합니다.

홍지석 주관과 객관 사이에서 균형을 잡으면서 좋은 작품을 가려 보는 심미안을 어떻게 기를 수 있을까요?

최열 감각을 타고 난 사람이 아니라면, 또 설령 그런 사람이 있다

고 하더라도 미술사가가 자기 나름의 심미안을 갖기 위해서는 역시 오랜 훈련과 수련이 필요합니다. 심미안이 깊어지고 예민해지는 데는 오랜 세월이 걸리는 법이지요. 환갑還甲이 큰 의미를 갖던 과거에는 10년 수련으로 족했지만 지금은 20년은 필요한 것 같습니다. 작품을 가려 보는 심미안을 갖추고 시대의 정신과 이념에 대한 통찰력을 형성하려면 그만큼 시간과 노력이 필요합니다. 천 년을 지속해온 수묵채색화의 그 미묘한 세계를 감정하는 밝은 눈이라거나 또는 값이 많이 나가는 작품에 대해 그저 진위에만 묶인 감정의 어두운 눈과 같은 안목에 있어서는 더욱 그렇겠지요.

하지만 20년은 절대 조건일 수 없습니다. 오랫동안 미술사가로 활동한 사람의 글에서도 그의 안목과 통찰력을 의심할 수밖에 없는 구절을 종종 발견합니다. 단지 형식의 구성 요소 따위를 보는 게 아니라 그 작품을 가능하게 하는 각각의 시대가 지니고 있는 물질과 정신 그리고 이념을 보아야 하는데 이런 안목을 갖추려면 단순히 세월만으로는 쉽지 않습니다.

예를 들어 1980년대 민중미술 계열의 작품을 역사화하는 최근의 논문, 비평문 가운데는 터무니없는 내용이 많습니다. 핵심을 비켜가면서 엉뚱한 것들을 높이 평가합니다. 이런 글을 쓰는 연구자들은 대개 민중미술을 형식 내지 양식으로 간주하는 태도를 취합니다. 몇몇 작가와 몇몇 작품이 지닌 형식 특성에 주목하면서 그것을 민중미술이라고 여깁니다. 연구자 개인 취향이나 안목에 갇혀, 투쟁의 광장, 생활의 현장에서 전개한 민중미술을 협소한 작업실의 산물로 취급하는 그런 접근에 동의할 수 없습니다. 민중미술은 특정 형식이 아니

라 이념형에 해당합니다. 자본과 정치 권력을 토대로 하는 이념의 깃발을 내세운 실천 행동의 산물이 민중미술이기 때문입니다. 따라서 민중미술에 다가가려면 그것을 가능하게 만든 시대, 그 시대의 정치·사회·경제·문화의 다양한 측면을 두루 헤아리면서 그에 연루된 다양한 개인과 집단 들을 연구해야 합니다. 당연히 민중미술만이 아니라 어떤 이념과 어떤 미학을 지닌 미술이라고 해도 그것은 동일합니다. 그러니까 미적 취향과 감성은 이념, 정신에 대한 통찰과 무관하지 않습니다. 그런 한에서 시대의 눈 또는 최고의 심미안을 운운할 수 있겠지요. 물론 최고의 심미안을 얻는 것은 쉬운 일이 아닙니다.

"일제강점기 화가들은 왜 도쿄로 갔을까요? 작품을 이해하려면 그 시대와 공간을 알아야 합니다"

홍지석　　　　개인의 미적 취향이나 감성이 있는가 하면 시대의 감각이랄까, 집단적 감성도 존재한다고 할 수 있습니다.

최열　　　　미술사를 연구하는 미술사가는 미술작품뿐만 아니라 그것을 가능하게 만든 시대와 공간을 공부해야 합니다. 집단의 표상인 도시를 예

로 들어볼까요. 르네상스의 피렌체나 베네치아, 19세기 중국 해상화파海上畵派의 상하이, 그리고 19세기 말, 20세기 초 아방가르드의 파리를 이해해야 합니다. 집단 감성이 존재하는 공간으로서의 도시는 그러므로 놓쳐서는 안 될 감성의 소비와 생산의 거점입니다. 변혁의 복판이었던 고종 시대의 한양을 이해하지 못한다면 결코 윤용구와 민영익 그리고 장승업과 안중식을 알 수 없습니다. '윤용구와 장승업은 왜 한양을 떠나지 않았을까?', '안중식은 왜 중국과 일본 여행을 했을까?' 또는 '왜 민영익은 상하이로 가버렸을까?'라거나 '왜 피카소가 파리에 갔을까?' 아니 '왜 가야만 했을까?'를 물어야 합니다. 그것은 민영익, 피카소의 작품을 가능하게 만든 힘에 대해 묻는 일입니다.

홍지석 '왜 일제강점기 화가들이 도쿄로 갔나'를 묻는 일도 마찬가지이겠습니다.

최열 그렇습니다. 그들은 거기에 가야만 시대, 그 시대의 집단을 호흡할 수 있기 때문에 도쿄에 갔을 겁니다. 그런 면에서 미술은 곧 현장입니다.

홍지석 그런데 여전히 좋은 작품이란 무엇일까요? 아름다운 작품과 훌륭한 작품, 감각에 호소하는 작품과 윤리에 호소하는 작품 사이에는 좀처럼 메우기 힘든 간극이 있습니다.

최열　　　　개인인 나는 마음을 설레게 하는 작품이 좋습니다. 김환기의 푸른색을 좋아합니다. 그것이 나를 설레게 하기 때문이죠. 바다와 하늘이 뒤섞여 구분이 안 되는 그의 푸른색이 내 감성을 자극합니다. 최근에는 최욱경崔郁卿, 1940~1985의 색채가 좋습니다. 하지만 이런 개인의 미적 취향을 곧장 미술사와 연결해서는 안 됩니다. 개인의 취향을 만족시키는 작품과 미술사 서술에서 다룰 작품을 구별할 필요가 있습니다. 적절한 조화를 말하는 사람도 있지만 나는 오히려 양자를 엄격하게 구분해야 한다고 생각하는 편입니다.

미술사를 처음 공부하기 시작한 때부터 나는 줄곧 개인의 미적 취향을 억누르는 태도를 취해왔습니다. 그것이 옳다고 여겼기 때문입니다. 그런데 이것은 고통스러운 일입니다. 내 취향을 가능한 만큼 억제하자고 하니 작품을 마주하고서도 객관화해야 한다는 강박 때문에 작품을 즐기거나 작품에 빠져들지 못했습니다. 미술 속에 살지만 미술 밖의 존재였다고 해야 할까요. 그러다가 어느 시점에서 양자를 철저하게 분리하자고 마음먹었습니다. 내 감각에 호소하는 작품과 만나면 마음껏 빠져들기로 한 것이죠.

홍지석　　　　그런 경험을 어떻게 미술사 서술에 반영할 수 있을까요? 선생님이 『문화와 나』에 연재한 「풍경의 뜻」과 『서울아트가이드』에 연재한 「그림의 뜻」에는 선생님의 개인 취향이나 미적 감성이 많이 묻어나 있습니다.

최열　　　　수필처럼 썼기 때문일 겁니다. 수필 형태의 글쓰기에서는 개

인의 주관 감성, 미적 감각을 좀 더 자유롭게 펼칠 수 있지요. 과거에 주변 사람들로부터 제 글에 감성을 자극하는 수사가 지나치게 많다는 비판을 받은 적이 있습니다. 당시에는 그런 비판을 꽤 의식했는데 지금은 크게 개의하지 않고 글을 씁니다. 물론 요즘에는 그런 비판을 하는 사람도 없지요.

그런데 그런 수필 형태의 글들을 미술사라고 할 수 있을까요? 미술사가가 자신의 개인 취향을 미술사 서술에 반영하는 일은 앞서 말했듯 매우 조심스럽습니다.

"미술사에서 진보란 존재할까요?
그것이 가능한 일일까요?"

홍지석 미술사에서 관찰 가능한 변화의 원인은 무엇일까요? 일단 개인과 집단의 관계를 문제 삼을 수 있습니다. 미술사의 변화는 어떤 특출한 개인, 창조적인 예술가가 이끈다는 견해가 있습니다. 하지만 그 개인은 언제나 특정 집단이나 환경에 속한 존재이니 집단과 환경이 미술사의 변화를 이끈다고 볼 수도 있겠습니다.

최열 일단 미술사 서술에서 개인은 매우 중요합니다. 미술사를 들여다보면 한 명의 위대한 작가, 특출한 지도자, 탁월한 비평가의 역할이 얼마

나 중요한지 깨닫습니다. 그들이 쏟아내는 작품, 말이나 글들은 시대를 압도하면서 미술의 변화를 촉발합니다.

그러나 미술사의 변동을 초래하는 근본은 개인이라기보다는 역시 그 개인의 삶을 가능하게 했던 시대입니다. 무엇보다 정치와 경제는 미술의 역사적인 변화를 초래하는 가장 강력한 원인이라고 생각합니다. 조선후기에 실경산수와 지도식 회화가 유행한 것은 정선이라는 위대한 화가의 영향 때문이라기보다는 그 시대의 경제력, 생산력의 발전 때문이라고 보아야겠지요. 미술사의 변동을 이끈 동인動因은 역시 정치와 경제, 그중에서도 경제입니다.

홍지석 미술의 변화 원인을 물적 토대에서 찾는 유물론적 관점으로 생각해도 될까요?

최열 유물론적 관점에 가깝지만 모든 것을 물적 토대에 기계식으로 환원시켜버리는 급진 유물론이라기보다는 엥겔스의 역사적 유물론, 곧 역사적 해석에 있어서 경제 요인의 역할을 중시하는 관점에 가깝다고 생각합니다.

홍지석 그렇다면 자연스럽게 미술사는 발전하는가라는 문제를 제기할 수 있겠습니다. 미술사에서 진보란 존재할까요?

최열 미술사에서 진보란 섣불리 단언할 수 없는 문제입니다. 오히

려 곰브리치를 따라 "미술사에서 진보는 없다"고 보는 편이 적절해 보이기도 합니다. 확실히 진보나 진화는 의심스러운 개념입니다. 그에 대해 근본적으로 회의해볼 필요가 있습니다. 미술사, 더 나아가 역사를 진보보다는 '사유틀'(패러다임)의 변화라는 수준에서 접근해야 한다고 생각합니다. 진화론 자체를 반박할 능력이 제게는 없지만 말입니다.

물론 미술사 서술에서 진보나 성장이라는 개념이 유용할 때도 있습니다. 단기적으로는 기승전결 방식의 진화와 쇠퇴는 관찰할 수 있지요. 한 작가의 생애를 살피다보면 전성기라 할 만한 시기가 분명 존재합니다. 종래의 거친 작품형식이 좀 더 짜임새 있게 다듬어지는 시기도 있고 작품을 통해 예술 실험이 본격화, 구체화되기도 합니다. '법고창신'法古創新은 우리 삶과 예술에서 여전히 유의미한 가치입니다. 그런 한에서 제한적으로 성장과 진보를 말할 수는 있겠지요.

홍지석 18세기 미술, 19세기의 미술에 비해 우리 시대의 미술이 발전했다고 말할 수 없다는 점에서 미술사에서 진보 개념의 적용을 염려하는 선생님의 견해에 동의합니다. 그렇지만 진보나 성장 개념을 전적으로 배제할 때 찾아올 혼란을 또한 염려하지 않을 수 없습니다. 한 방향으로 전개되는 굵직한 진보가 아니라 여러 방향으로 전개되는 얇지만 다양한 진보를 상정해볼 수도 있지 않을까요?

최열 우선 시간의 흐름에 따라 18세기 전반기 겸재 정선, 18세기

후반기 단원 김홍도, 19세기 전반기 추사 김정희, 우봉 조희룡 순서로 나열해 보기로 하지요. 정선보다 김홍도가, 김홍도보다 김정희가, 김홍도보다 조희룡 이 더욱 진화했을까요? 나는 이 흐름을 보면서 미술에서 진보와 발전을 부정하곤 합니다.

한걸음 나아가봅시다. 개인이 아니라 집단의 진보와 발전을 성찰하기 위해 개인과 집단의 관계를 문제 삼아 보기로 하지요. 위대한 개인의 성취가 널리 공감대를 형성해 보편적으로 확장되는 경우가 있습니다. 미술사에서도 종종 있는 일이지요. 이런 현상에 미술사가들은 주목하지 않을 수 없습니다. 이 현상은 진보일까요? 진화론자에게는 당연히 진보이겠지요. 하지만 변화론자에게는 변동으로 보이겠지요. 아무튼 무엇인가 다릅니다.

그러나 그것이 진보든 변화든 계보학의 관점에서 보면 흥미로운 흐름을 발견할 수 있습니다. 위대한 개인의 성취가 이후 전승되어 거대한 강물처럼 이어지기도 하지만 놀랍게도 한 개인의 성취로 머물 때도 있습니다.

후예가 없었던 겸재 정선과 추사 김정희가 그런 사례입니다. 겸재파나 추사파는 존재하지 않았습니다. 그럼에도 누군가 겸재파나 추사파라는 틀을 만들고 그 안에 다른 화가나 작품을 끼워맞추려고 할 때 그만 적합한 작가를 찾을 수 없겠지요. 때문에 오히려 정선이나 김정희에게 미안한 일이 되어버리고 결국 공허한 소모에 그치게 될 뿐입니다. 이 대목에서 질문할 수 있습니다. 정선이나 김정희는 진보한 것일까요?

김홍도는 숱한 후예를 배출했습니다. 19세기에 단원파의 흐름이 커다란 강물

을 이루었지요. 이 대목에서 같은 질문을 할 수 있습니다. 김홍도는 진보한 것
일까요?

여기에서 내가 취하고 있는 방법론인 계보학에 대해 주석을 달아두어야 하겠
습니다. 계보학은 진보를 설명하는 틀이 아니라 변화를 보여주는 틀입니다. 동
시대에 존재했던 다양한 갈래를 하나의 굵직한 갈래로 일원화하는 데는 항상
무리수가 있기 마련입니다. 다양한 개인의 복잡 다양한 성취를 집단화하여 하
나의 범주로 묶는 경우도 마찬가지입니다. 집단을 설정하는 순간 다양성이 사
라집니다. 게다가 집단의 문제는 항상 개인에 귀결되는 경향이 있기 때문에 집
단을 상정하는 접근에서는 대개 여러 사람의 성취가 한 개인의 성취로 환원됩
니다. 전투에서 장군만 남는 군사 분야처럼 말입니다. 학문을 위해 대상을 범
주나 집단으로 설정하는 계보학이 기본이지만 그것은 어디까지나 실제로 존재
했던 다양성을 훼손하지 않는 선에서 허용해야 합니다.

"한국미술사의 서술은
언제, 누가 시작했을까요?"

홍지석 한국미술사 서술은 누가, 언제 시작했다고 할 수 있을까요?

최열 먼저 문학 분야를 예로 들면 매 시기마다 뛰어난 통찰력을
기본으로 하는 문학사 서술 문헌을 찾아볼 수 있습니다. 시대에 대한 통찰, 문
학사의 변동과 변화에 대한 통찰이 늘 존재했습니다. 그에 비해 미술을 역사의
시선으로 다루는 접근은 많지 않았습니다. 다만 18세기에 이르면 상황이 달라
집니다. 이 시기 강세황의 글에는 단편적이지만 반복해서 미술에 대한 역사의
시선이 드러납니다. 시대의 특성과 변화에 대한 의식이 나타납니다. 가령 강세
황의 글을 통해 우리는 윤두서 이전과 이후가 어떻게 다른지 명확하게 파악할
수 있습니다. 18세기에는 서예의 역사를 관찰하는 글도 다수 발표됩니다. 내
가 아는 한 우리 역사에서 '미술의 역사성'에 대한 의식이 뚜렷하게 나타나는
시기는 18세기, 그러니까 윤두서와 강세황의 시대입니다.

홍지석 '지금 나는 과거와 다른 시대에 살고 있다'거나 '특정 시기, 또
는 특정 작가를 전후로 미술의 흐름이 달라졌다'는 감각이나 인식이 미술사 서
술을 촉발한 셈이네요. 그렇게 18세기에 촉발된 미술사 서술은 이후 어떻게 전

개됩니까? 역시 일제강점기가 중요하겠지요?

최열 미술사에 대해 말하기 전에 조선 시대 지식인들의 역사관을 들여다볼 필요가 있습니다. 그들은 매우 엄격한 역사의식을 가지고 있었습니다. 곧 조선 시대 지식인들은 『대학』, 『논어』, 『맹자』, 『중용』과 같은 경서經書는 물론이고 『춘추』를 비롯한 숱한 역사서를 학습하는 가운데 현실에 대입하여 성찰하면서 자신들의 사상과 관점을 형성해나갔습니다. 그 시대에 역사는 경사자집經史子集으로 구성된 학술체계 가운데 두 번째에 배치되어 있을 정도예요. 더구나 국가를 구성하는 인력 가운데 단연 유능하고 강직한 지식인들이 바로 사관史官들이었습니다. 춘추관이나 홍문관, 규장각에 속해 역사를 기록하는 사관들은 대부분 빼어난 지식과 품성을 갖추고 있었습니다. 역사에 대한 책임감에 대해서는 두말할 필요가 없지요. 조선 시대 사관들은 '내시가 되는 한이 있어도 역사를 기록하겠다'는 사마천을 비조로 삼고 있었습니다.

하지만 일제강점기 상황에서 역사학을 전공한 사학자들이 조선 시대 사관처럼 엄격한 역사관이나 책임감을 갖추고 있었는지는 대단히 의심스럽습니다. 물론 백남운白南雲, 1894~1979, 이청원李淸源 그리고 신채호, 정인보와 같은 사학자들의 역사 연구는 독립운동의 일환이었지요. 하지만 조선총독부의 조선사편수회에 가담했던 이병도와 같은 이들의 식민사학은 이후까지 상당한 영향력을 행사했습니다. 일제로부터 독립한 이후 이병도는 실증을 내세워 식민사학을 극복한다고 했지만 일본인 사학자들이 만들어낸 조선사의 얼개를 극복한 건 아니

었습니다. 이병도가 주도한 해방 후 주류 사학계는 식민사학에 대응하는 이른바 '민족사학'을 구축했는데 그것이 정부가 채택한 국사國史였습니다. 그런데 그 민족사학이란 게 표제만 '민족'으로 바꾼 것일 뿐 식민사학의 방법, 태도, 관점을 계승했다고 비판하는 시각이 있지요.

나는 민족사학이 식민사학을 계승했다는 비판을 그 언젠가 학창 시절부터 어렴풋이 알고 있었으므로 조선사편수회와 국사편찬위원회, 대학 사학과와 같은 학문 기관의 맥락을 의심했던 바, 바로 저 사학과에서 독립운동가와 독립운동사 연구를 수행하기는커녕 억압해왔다는 소문을 듣고 참으로 깜짝 놀란 적이 있습니다. 1960년 4·19혁명 이후 이기백李基白, 1924~2004, 김용섭金容燮, 1931~ 의 내재적 발전론이야말로 식민주의 역사학 극복의 시작이었고 1990년대 이후 내재적 발전론에 대한 비판과 극복의 흐름 이래 비로소 저 식민사학으로부터 자유로워졌습니다.

그런데 이 문제를 미술사의 영역에 비추어보면 민망한 수준입니다. 미술사학계에는 이름뿐일지언정 '민족주의 미술사학'에 근거하는 '민족미술사'라는 것이 아예 존재하지 않습니다. 과거나 지금이나 마찬가지입니다. 그러니 식민미술사학이다, 민족미술사학이다 하는 논쟁 자체가 이루어질 수도 없었습니다. 놀랍게도 '민족미술사학'의 비조는 역설적으로 야나기 무네요시가 아닌가 싶을 정도입니다. 그만큼 조선 미술을 극찬한 한국인이 어디 있겠습니까. '한국미술사'라는 명칭에 부합하는 '민족미술사'의 부재를 식민지를 경험한 독립국가의 일원으로서 대단히 안타깝게 생각합니다.

"한국미술사에 민족미술사의 부재는 대단히 안타까운 일입니다"

홍지석 한국미술 또는 민족미술에 대한 확고한 학설이나 신념을 전제할 필요가 있겠습니다. 그럼에도 민족미술사 또는 민족미술사학이란 게 존재하지 않는다는 선생님의 주장은 쉽게 수긍할 수 없습니다. 한국미술의 특성이나 한국미, 민족미술에 대한 논의는 꽤 많지 않습니까? 이를테면 최순우의 민족미론은 어떻게 보십니까?

최열 최순우의 민족미론, 한국미론은 본질에 있어 야나기 무네요시 류의 심미주의에 토대를 두는 미학의 일종입니다. 조선 또는 한국의 경우, 민족미술의 전제인 민족주의는 반제국주의, 반식민주의를 바탕에 두고 있어야 합니다. 하지만 최순우의 한국미론이나 한국미술사론에는 그 본질에 있어 반제국, 반식민의 이념을 찾기 어렵습니다. 그런 의미에서 보면 최순우가 한국미술의 아름다움을 극찬한다고 해서 그것이 곧 민족미술사 또는 민족미술사학이라고 규정할 수는 없습니다. 야나기 무네요시의 조선미술론을 민족주의에 입각한 민족미술론이라고 규정할 수 없는 이치와 같지요.

홍지석 선생님 세대는 어떻습니까? 1980년대 이후에 미술사 서술을

시작한 이들 가운데는 반제국주의, 반식민주의 관점을 표방한 이들이 꽤 있다고 알고 있습니다.

최열 원동석元東石, 1938~2017, 윤범모尹凡牟, 1950~ 를 예로 들 수 있겠습니다. 그들의 글에는 확실히 반제국주의나 반식민주의가 내면화되어 있지만 그 경우에도 민족보다는 차라리 민중에 대한 관심이 두드러집니다. 원동석이 그 중에서는 가장 강하게 민족을 의식했지요.

홍지석 저처럼 1990년대에 미술사 공부를 시작한 사람들은 이전 세대에 비해서 민족주의라든가 민족미술이라든가 하는 개념에 대해 거부감을 갖는 경향이 있습니다. 그 무렵에는 베네딕트 앤더슨Benedict Anderson, 1936~2015이 『상상된 공동체』1983에서 제기한 주장, 곧 "민족은 다만 근대 국민국가가 요구한 허구 내지 이데올로기에 지나지 않는다"는 주장이 폭넓은 공감대를 얻으면서 확산됐습니다. 그 외에도 대학 시절부터 여러 포스트post- 이론을 접하면서 부지불식간에 민족 개념을 진부하고 억압적인 개념으로 여기는 듯합니다.

최열 19세기는 물론 20세기에 저 서구에서 만들어낸 민족주의라는 가상의 이념을 비서구 종족인 조선 또는 한국에서 제대로 수입, 구현해본 적도 없는 상태에서 '탈민족주의'를 내세우는 것이 사실에 기반한 주장인지를 의심해볼 일입니다. 한국전쟁 이후 한국미술사 서술에서 민족주의가 아니라

민족이라는 개념을 갖고 미술사를 써내려간 이동주의 글을 읽다보면 그것을 민족주의 이념을 고양시키는 이른바 민족미술사라 부를 수 있을지 되물을 수밖에 없습니다. 거꾸로 세키노 다다시나 야나기 무네요시의 조선미술에 관한 서술은 무엇일까요? 그야말로 민족주의 민족미술사라는 게 있다면 과연 어떤 것일까요? 가정해보면, 고구려와 신라 그리고 백제 미술이 중국과 일본의 미술을 지배해온 역사를 서술하는 것이겠지요. 하지만 그런 한국미술사는 지난 수천 년 동안 없었습니다. 최근에 민족이나 민족주의를 비판하는 태도가 마치 우아한 지식인의 전형처럼 보이겠지만 적어도 한국미술사에 관한 한 그러한 비판은 허구일 뿐입니다. 20세기 모든 한국미술사 서술에는 서구에서 말하는 말뜻 그대로의 민족주의 미술사라는 게 존재하지 않는 까닭입니다.

그리고 덧붙이자면 앤더슨이 말하는 '상상의 공동체'가 서구의 국가론이라는 바로 그 이론의 단위 안에서 자라난 '상상'의 민족이라는 개념 아닌지요. 중국과 조선의 경우 국가론은 서구의 국가론과 근본이 다르고 또 형성 경로도 다르지 않습니까? 게다가 중국과 조선의 경우 19세기에서 20세기에 이르는 시기의 국가 또는 민족은 침략자인 가해자의 것이 아니라 피해자의 것이었다는 사실을 조금이라도 염두에 둔다면 저 앤더슨의 주장을 가져와 적용할 때 주의해야 합니다. 물론 이 부분은 더 많은 논쟁이 필요하겠지요.

홍지석　　　　　선생님 주장대로 온전한 민족미술사, 그러니까 민족주의의 틀로 한국미술사를 서술한 통사 한 권이 없다는 것은 인정해야 할 것 같습니

다. 꼭 있어야 할 책이 없다고 할까요. 민족미술이 제대로 논의되거나 정리되지 않은 상태에서 탈민족을 운운하는 현상을 비판적으로 바라볼 필요가 있다고 생각합니다.

"한국 근대 미술사에서 일본인 미술사가의 역할은 무엇이었을까요?"

홍지석 이제 한국미술사의 학문사를 다뤄보기로 하겠습니다. 앞서 18세기 강세황의 미술사관을 언급하셨는데 근대의 관점에서 학문사를 회고하면 출발점을 어디에 두어야 할까요? 역시 오세창의 『근역서화징』을 언급해야겠지요?

최열 그렇습니다. 거기에 마땅히 고유섭을 더해야 합니다. 일제강점기 김용준, 이여성 그리고 윤희순의 업적도 빼놓을 수 없습니다.

홍지석 일본인 미술사가의 역할을 어떻게 생각하십니까? 『조선고적도보』朝鮮古蹟圖譜, 전15책, 1915~1935를 펴낸 세키노 다다시의 존재를 무시할 수 없을 것 같은데요.

최열 세키노는 외지의 이방인이 주인으로 눌러앉은 경우입니다. 식민사학의 기본틀 안에서 조선총독부의 요구에 따라 식민지 조선의 고적조사사업을 수행하면서 『조선고적도보』를 출간했지요. 그 결과 여기저기 흩어져 있거나 묻혀 있던 유물과 유적을 발굴, 정리한 성과를 거두었습니다. 물론 고유섭이 적절히 평가한 대로 그의 연구란 "유물등록대장"의 수준이었습니다. 물품목록에 불과했지요. 하지만 이렇게 무시만 해서는 안 되겠지요. 식민사학의 핵심인 역사 쇠퇴론 및 단절론을 미술사 분야에 적용해 식민미술사학의 틀을 만들어냈다는 사실을 더욱 드러내야 합니다.

홍지석 일제강점기 한국미술사 연구를 어떻게 평가하십니까?

최열 식민지 지식인들이 만든 미술사의 패러다임이 20세기 한국미술사 전체를 지배했다고 말해야 합니다. 나는 오세창, 고유섭, 김용준, 윤희순 이렇게 네 사람이 20세기 미술사학의 체계와 규범, 방법론을 제시, 확립했다고 생각합니다. 회화사로 국한하자면 해방 이후에 이동주의 역할이 또한 중요합니다.

홍지석 저는 김원용金元龍, 1922~1994의 저작들로 한국미술사를 공부했습니다. 해방 이후에 본격적으로 활동한 미술사가들의 역할에 대해서는 어떻게 평가하십니까?

최열 일단 고유섭의 제자들이 있습니다. 그 가운데 최순우는 빼어난 산문으로 한국미술의 저변 확대에 기여했지요. 황수영, 진홍섭은 동국대학교와 이화여자대학교에서 여러 미술사가를 길러낸 업적을 평가할 수 있습니다.

홍지석 이동주의 업적은 무엇입니까?

최열 이동주는 독일미술사학의 이론과 접근 방식을 한국회화사에 적용하여 한국회화의 맥락과 계보, 양식의 흐름을 일목요연하게 정리했습니다. 그의 논의는 매우 체계적인 데다가 통찰의 수준이 높아 한국회화사를 정립시킨 불멸의 금자탑으로 평가할 만합니다.

홍지석 김원용의 한국미술사론은 어떻게 보십니까?

최열 나도 처음에는 김원용의 글로 미술사 공부를 시작했습니다. 그러나 지금 다시 보면 그의 한국미술사는, 물론 그 시대 누구나 갖고 있던 한계이겠지만, 식민사학의 틀을 완전히 해체하는 단계로 나가지 못한 채 멈추었습니다. 이를테면 그는 한국미술의 특질 내지 본성을 "자연주의"라고 했습니다. 이때의 자연주의란 물론 서구 근대의 자연주의와는 확연히 다릅니다. 그가 한국미술의 본성으로 거론한 자연주의나 자연미란 인공적, 인위적인 것을 배격, 또는 최소화하려는 태도를 가리킵니다. 범박하게 말해서 '손을 대지 않

는다는 것입니다. 자연의 상태, 또는 천연의 상태라고 해도 무방합니다. 이런 주장은 한국미술을 소박하거나 낙후하다고 규정하는 관점을 반영합니다.

홍지석 그가 한국미술의 특질로 거론한 자연주의란 결국 한국미술을 문명 이전의 상태에 머물러 있다고 보는 관점에 해당한다는 것인가요?

최열 그렇습니다. 김원용이 말하는 자연주의, 자연미는 문화 또는 문명 이전의 천연을 가리킵니다. 결국 그의 한국미술사 서술에서 강조하는 한국미술의 자연미란 질박함, 소박함의 경계를 뛰어넘어 저 식민지 조선이 문명 이전의 낙후성, 미개성, 원시성의 상태에 머물러 있다는 관념의 또 다른 표현이라는 겁니다.

홍지석 그렇다면 야나기 무네요시의 조선미론, 또는 조선예술론은 어떻게 보십니까? 저는 과거에 그의 '민예'民藝 개념을 매개로 19세기 유럽의 미술공예운동Art&Craft Movement을 이끈 존 러스킨, 윌리엄 모리스의 공예사상을 공부했습니다. 러스킨이나 모리스를 따라 근대의 천재 개념, 또는 부르주아 계급이 미美를 독점하는 상황을 비판하면서 미美와 추醜의 구별이 사라진 근본 세계를 회복해야 한다고 주장했던 야나기의 주장에 귀가 솔깃했습니다.
하지만 야나기가 자기 주장의 모델로 조선의 예술을 거론하면서 비애悲哀의 미를 운운한 것이나 조선의 도공들이 "미와 추가 아직 분리되지 않은 경지에서

일하고 있다"는 식으로 말했던 것에 대해서는 지금도 당혹감을 느낍니다. 생각해보면 폴 고갱의 타히티에 대한 애정과 야나기 무네요시의 조선을 향한 애정은 별 차이가 없는 것 같습니다. 양자 모두 식민주의나 제국주의자의 관점에서 식민지의 원시성을 찬양한 것일 테니 말입니다.

한국미술이 인위적인 것을 배격한 무작위, 무기교를 특질로 한다는 주장은 그래서 의심할 필요가 있어 보입니다. 한국미술사에는 무작위성이나 무기교와는 거리가 먼 정교하고 장식적인 걸작들도 많습니다. 문학비평가인 김윤식金允植, 1936~이 "조선의 미란 실재하는 것이 아니라 일본이 멋대로 창출해낸 헛것에 지나지 않는 것, 실제와는 상관없이 일본인 야나기가 멋대로 자기 취향에 맞게 조선의 미를 선禪으로 창출해낸 것일 따름"이라고 했는데 저는 이러한 판단이 좀 더 타당하다고 보는 입장입니다.

<u>최열</u>　　　야나기 무네요시의 '조선의 미' 담론은 조선의 예술이 문명 이전의 원시 상태에 머물러 있다는 판단에 토대를 둔 것입니다. 어떤 의미에서 그는 식민지 조선에서 자신이 보고 싶은 것만 보았다고 할 수 있습니다. 거기에는 확실히 제국주의의 입장, 또는 식민사학의 관점이 내포되어 있습니다. 그러나 그의 논의는 여타의 일본 관변학자들과 다른 관점 또는 수준에서 전개됐고 조선의 예술을 언급하면서 빈번히 거기에 '감탄'과 '예찬'의 미사여구를 덧붙였습니다. 그렇기 때문에 동시대, 그리고 후대의 한국미술사가나 미학자에게 야나기가 미친 영향이 큰 것 같습니다. 김원용도 야나기의 영향 아래에서 한국

미술을 보았지요. 실제로 그는 여러 지면에서 야나기 무네요시의 조선예술론을 옹호했습니다. 특히 한국미술의 본성으로 "자연에 대한 애착, 자연 현상의 순수한 수용"을 강조하는 그의 소위 '자연주의' 이론은 야나기를 배제하고는 생각할 수 없습니다.

"오늘날 한국미술사의 문제는 무엇일까요?"

<u>홍지석</u>　　　이제 오늘의 대화를 마무리할 때가 되었습니다. 민족미술사의 부재 외에 현재의 한국미술사가 안고 있는 문제가 또 있을까요?

<u>최열</u>　　　개별적인 것들에 집착하면서 오로지 자료의 정리와 분류에만 몰두하는 태도를 문제 삼고자 합니다. 이런 기능적, 실용적 접근은 아주 많은 데 비하여 미술사의 전체 흐름이나 계보에 대한 고찰, 미술사의 방법론에 대한 성찰을 찾아보기가 힘듭니다. 정신사精神史의 부재라고도 말할 수 있겠습니다. 미술사가들이 미술사를 정신사의 수준에서 다루려면 필연적으로 자기 스승들의 정신 세계를 들여다볼 수밖에 없고 그것은 자칫 그 자신이 속한 계보에 대한 부정으로 이어질 수 있기 때문에 그에 눈을 감는 것이라고 봅니다.

대학 미술사학과의 문제도 언급하지 않을 수 없습니다.

여러 대학의 미술사학과가 지난 60여 년간 한국미술사학계를 이끌어왔습니다. 후학의 양성이야말로 가장 큰 성과지요. 하지만 오늘날 여러 문제를 안고 있습니다. 무엇보다 미술사학과 교수들이 정부 기구나 관련 재단의 연구 과제나 기금 수주에 지나치게 몰두하는 현상을 지적하고 싶습니다. 미술사학과의 교수를 공모제를 통해 임용하는 방식에도 이의를 제기합니다. 공모제를 통한 교수임용으로는 학문의 계승, 또는 학문 전통의 확립을 기대할 수 없습니다. 교수가 바뀌면 모든 게 뒤바뀌는 상황 하에서는 학문 전통이나 학파學派의 형성은 불가능하기 때문입니다.

미술사를
어떻게
쓸 것인가

미술사 서술의
방법

"미술사 서술은 어디까지나
사실 관계의 확인에서 출발해야 합니다"

홍지석　　　오늘은 미술사 서술의 방법과 쟁점에 관해 이야기를 나누고 싶습니다. 미술사가들이 고민하는 문제는 무엇인지, 그 문제를 어떻게 다루면 좋을지도 포함하면 좋겠지요. 이전 대화에서 계보학으로서의 미술사를 강조하셨는데요. 미술사가들이 계보학에 주목해야 하는 이유는 무엇입니까?

최열　　　미술사가의 첫 번째, 최우선의 과제는 계보학과 연대기의 구성입니다. 물론 미술사가는 미술사 서술을 통해 자신의 이념이나 가치를 추구해야 합니다. 하지만 이 일은 어디까지나 사실 관계의 확인을 통한 계보학과 연대기의 구성에서 출발해야 합니다. 이런 실증實證 중시의 태도는 일제강점기를 거치면서 형해화形骸化된 학문 전통으로 말미암아 빈약해져버린 한국미술사 분야에서 특히 중요합니다.

근본적으로 연대기나 계보학을 구성하지 않은 상태, 사실 관계를 구체적으로 확인하지 않은 상태, 작품의 생산과 수용 방식을 파악하지 않은 상태에서 이념이나 가치를 앞세워 해석을 진행할 수는 없지요. 미술사가는 지향하는 이념이나 가치를 사실에서 추출해야 합니다.

이것을 요리에 비유하면, 제대로 된 요리를 만드는 일은 무엇보다 그 재료의

특성을 철저히 숙지하는 데서 시작합니다. 요리사는 자기 재료의 원산지가 어디인지, 재료의 지역별 특성은 무엇인지, 생산자는 누구인지 잘 알아야 한다는 것이죠. 재료에 대한 철저한 파악이야말로 좋은 요리를 만들기 위한 토대입니다. 미술사 서술의 재료들, 사실들을 대하는 미술사가의 태도도 그와 같아야 합니다.

홍지석 미술사 서술에서 사실 관계의 확인, 곧 실증이 중요하다는 선생님 말씀 잘 알겠습니다. 그런데 실증은 어떻게 빼어난 해석으로 이어질 수 있을까요?

최열 공자는 '술이부작'述而不作이라고 하여 "서술하되述而, 지어내지 않음不作"을 강조했는데 그 뜻을 새겨볼 필요가 있습니다. 사실을 착실히 구성하는 태도야말로 지향하는 미래를 얻기 위한 기초입니다. 그것이 내가 연대기와 계보학을 강조하는 이유입니다. 그래서 나는 미술사 서술에서 해석보다는 실증, 이념보다는 사실을 먼저 중시하는 접근 태도를 취해왔습니다.

그런데 이렇게 사실들을 취해 연대기나 계보학을 구성하는 가운데 깨달은 바가 있습니다. 연대기를 편성하는 행위, 또는 계보를 그려가는 과정 자체에 이미 나의 관점과 기준, 가치관, 인생관이 스며들어간다는 것입니다. 연대기와 계보학을 구성하는 일 자체가 이미 미술사 방법론과 이념을 전제로 하고 있음을 알았지요. 미술사가들이 갖춰야 할 덕목으로서 해석할 수 있는 통찰력은 무엇

보다 착실하고 성실하게 연대기나 계보학을 구성해나가는 가운데 함께 자란다고 생각합니다.

"서양 미술사의 틀을 곧장 들이대는 방식은 한계를 드러낼 수밖에 없습니다"

홍지석 지금 대학이나 대학원 미술사 수업에서 학생들은 다양한 갈래의 미술사 방법론을 접하고 있습니다. 그중에는 양식사나 정신사, 또는 도상학 같은 전통적인 방법론뿐만 아니라 현상학이나 해석학, 또는 기호학이나 정신분석, 매체미학에 기초한 다양한 방법이 포함되어 있습니다. 이런 다양한 방법을 미술사 연구나 해석에 적용할 때 미술사가들은 어떤 태도를 취해야 할까요?

최열 지난 대화에서 미술사를 대하는 미학적 접근에 대해 잠시 다뤘던 것을 기억합니다. 여기에 더해 나는 미학의 관점에서 미술사에 접근하는 논자들이 빈번히 실제의 현실을 건너뛰거나 배제한 채 미리 답으로 설정해놓은 개념, 이념을 적용하는 경향을 비판합니다. 지난 대화에서 오로지 사실들에 매몰되어 '오로지 자료의 정리와 분류에만 몰두하는' 일부 미술사가들의 접근

방식을 문제 삼았던 것으로 기억하는데 역시 같은 맥락이라 할 수 있습니다.

미술사 서술에서 '아래(사실)로부터의 접근'과 '위(관념)로부터의 접근'은 언제나 상호 협력 관계에 있어야 합니다. 내가 처음 미술사를 공부할 당시에는 지금처럼 다양한 갈래의 미술사 방법론이 다루어지지 않았습니다. 그 무렵 주류 미술사학계는 19세기 말~20세기 초 독일미술사의 방법론을 따르고 있었습니다. '양식사로서의 미술사'를 할 것인가 아니면 '정신사로서의 미술사'를 할 것인가 같은 문제들이 특히 중요했지요. 더불어 20세기 초 서구의 형식주의 예술론을 강력하게 수용하고 있었습니다. 일제의 지배, 이승만과 박정희의 전제주의 독재권력에 순응하는 선택이었지요.

하지만 주류 미술사학계의 의지와 무관하게도 지난 20년 간 지식인 사회에서는 서구에서 발생한 다양한 사상과 방법론을 광범위하게 수용했습니다. 주지하다시피 서구 학문의 전개에 따라 우리 학문이 크게 유동해왔고 지금은 더욱 심화되어 있음이 현실입니다. 미술사 분야도 예외일 수 없었지요.

하지만 그렇게 서구에서 수입·수용한 사상, 방법 들이 문제를 해결하는 데 어느 정도까지 유용하고 유의미했는가를 생각해봐야 합니다. 예를 들어 서양의 미술사학자들이 자기 미술의 연대기와 계보학을 구성하는 과정에서 주목했던 인상주의나 표현주의, 초현실주의의 틀을 한국 근대의 특정한 미술 실천에 곧이곧대로 적용할 수 없는 일입니다. 왜냐하면 그것은 서양 예술가나 학자 들이 자신들의 문제를 해결하기 위해 내놓은 해석의 방법이나 틀이기 때문이지요. 그런데도 그 틀을 모범으로 삼아 한국이나 중국 미술사에 곧장 들이대는 식의

접근은 한계를 드러낼 수밖에 없습니다. 근대미술사는 물론이고 19세기 이전 미술을 대상으로 삼는 고전미술사학도 마찬가지입니다. 연구를 가장 많이 했다고 하는 18세기 한국회화사 분야만 하더라도 몇몇 특정 작가에만 집중하고 있을 뿐 100년을 관통하는 연대기나 계보학을 제대로 구축해놓지 못한 상태가 아닙니까? 이렇게 사실 관계의 확인이나 연대기 구성, 기본적인 계보의 파악이 충분히 이루어지지 않은 상태에서 다양한 해석의 방법을 펼쳐놓는 현재의 상황을 어떻게 이해해야 할지 난감할 때가 있습니다.

홍지석　　　확실히 철학자, 사상가 들이 미술작품을 대하는 태도와 미술사가가 미술작품을 대하는 태도는 달라야 한다고 생각합니다. 철학자나 사상가 들이 자기주장을 예증하거나 구체화하기 위해 작가나 작품을 끌어들인다면, 미술사가는 작가나 작품을 이해하기 위해서 특정한 사상이나 철학을 끌어들인다고 해야겠지요.

최열　　　그렇습니다. 철학자나 미학자의 경우 어쩌면 자신의 사상이나 철학을 증명하기 위한 도구로써 미술을 분석하고 해석하는 것 같습니다. 그렇다고 해도 그가 다루는 미술에 대한 실증, 그 미술의 사실을 도외시하는 분석, 해석을 당연하게 여겨서는 안 될 것입니다. 거꾸로 미술사가나 미술이론가의 경우도 미술을 분석이나 해석의 대상이 아니라 절대시, 신성시하는 태도에는 동의할 수 없습니다. 미술사가가 자신이 갖고 있는 사상이나 미학, 철학이

나 이념을 도외시해서는 안 된다는 것이지요.

"무엇을 넣고 무엇을 배치하느냐에 이미 연구자의 가치관이 개입되기 마련입니다"

홍지석 앞서 연대기와 계보학의 구성을 강조하셨는데요. 연대기와 계보학은 정확히 무엇입니까?

최열 먼저 연대기는 사실 관계를 나열한 것입니다. 원재료들을 나열해놓은 것이라 할 수도 있겠습니다. 한약방에 가면 갖가지 약재료를 넣은 수백 개의 상자들이 가로로 세로로 배치되어 있는 것을 볼 수 있습니다. 그 배치에는 약재상이나 한의사 들이 설정한 규칙들이 내재되어 있지요. 마찬가지로 미술사가의 작업은 자신이 수집한 자료들(사실들)을 특정 규칙에 따라 시간축과 공간축에 배치하는 데서 시작합니다. 그렇게 하다보면 빈틈을 확인할 수 있습니다. 발품을 팔아 그 빈틈을 차곡차곡 메우는 일이 미술사가의 중요한 과제지요.

홍지석 자연스럽게 자료 조사나 발굴이 중요하게 부각되겠군요.

최열 그렇습니다. 저는 고등학교 시절부터 대학 시절에 이르는 동안 이경성과 윤범모의 자료 조사와 발굴에 깊은 감명을 받았습니다. 그러니까 조사와 발굴이 무엇보다도 앞서는 것이겠지요.

이렇게 조사하고 발굴한 자료를 연대기 상에 배치하는 방법도 중요합니다. 연대기를 구성할 때 어떤 자료를 넣고 뺄지 그리고 무엇을 최우선으로 배치할지를 결정하는 것도 미술사가의 몫입니다. 따라서 연대기 구성에도 미술사가의 가치판단이 개입될 수밖에 없습니다.

홍지석 그러면 계보학은 연대기와 어떻게 다릅니까?

최열 연대기가 사실의 나열 방식을 취한다면 계보학은 사실의 나열이 아니라 사실의 상호 연관에 주목하여 계보를 파악하는 방식을 취합니다. 이것은 한의사가 어떤 질환이나 질병에 대처하기 위해 필요한 약재들을 꺼내어 연결하는 방식과 유사합니다. 물론 계보를 파악, 구성하는 일은 연대기를 전제로 할 때 가능하기에 연대기와 계보학의 구성은 밀접한 연관 관계에 있다고 할 수 있습니다. 하지만 그 결과로서 연대기와 계보는 전혀 다르다고 할 수 있지요. 연대기에 비해 계보학에는 미술사가의 주관이나 가치관 개입이 훨씬 두드러집니다.

홍지석 계보의 사례를 언급해주시면 이해하는 데 도움이 될 것 같

습니다.

최열 보통 우리가 미술사에서 어떤 파派라고 부르는 것이 계보의
사례입니다. 예를 들어 한국근대미술에는 심전 안중식을 중심으로 '심전 계보'
또는 '안중식 계보'라는 거대한 화파畵派가 존재합니다. 이렇게 인물 관계에 주
목하는 계보를 상정할 수 있는가 하면 작품의 소재, 주제, 형식과 양식 들에
주목한 계보를 구성할 수도 있습니다. 그런가 하면 시대와 지역에 초점을 둔
계보의 구성도 가능합니다. 서로 무관하지만 한 시대에 대응하는 태도를 공유
하면서 펼치는 작품활동이 있는데 이를 연결시키고 또한 지역을 무대로 삼아
활동한 작가, 작품 들을 연결하다보면 그들 사이에 존재하는 공통점이나 연관
성을 파악할 수 있습니다. 다양한 관점과 수준에서 계보를 구성하는 일이 가
능합니다.

홍지석 지역 계보에는 어떤 사례가 있습니까?

최열 강원도의 차강 계보를 들 수 있습니다. 차강此江 박기정朴基正,
1874~1949은 사군자에 능한 서화가이자 지사志士로서 특히 강릉, 원주에서 명성
이 높았습니다. 그의 정신 세계와 예술 세계를 화강化江 박영기朴永麒, 1922~, 청강靑
江 장일순張壹淳, 1928~1994이 계승했습니다. 시인 김지하가 장일순의 제자였지요. 그
김지하와 화가 오윤吳潤, 1946~1986의 밀접한 관계 그리고 오윤과 1980년대 후예들

의 존재를 염두에 두면 차강 계보의 두툼한 깊이를 새삼 절감할 수 있습니다.

홍지석 시대 계보에는 어떤 사례가 있습니까?

최열 대한제국 시기에서 일제강점기로 이어지는 위기와 국망의 시대에 대응했던 지사, 처사 화가 들의 계보가 있습니다. 강원도의 차강 계보도 그 하나입니다. 이뿐만 아니라 이들 지사 계보는 전국 아니 해외까지 확장할 수 있어요. 국내에서 윤용구·민영환, 해외에서 민영익·이회영 같은 이들을 먼저 들 수 있지요. 그리고 전국 각지에 지사·처사의 삶을 살아가면서 활동한 서화가·미술인이 즐비합니다. 이 계보에 대해서는 2015년 「제국과 식민지 사족 지사 화가」라는 글에서 정리한 바 있습니다.

홍지석 계보학은 정신사의 성격이 두드러진 것으로 보입니다.

최열 그렇습니다. 차강 계보도 그렇고 다른 지사 화가 계보도 그렇지요. 각자 자신이 살아가는 지역을 기반으로 사람들이 그 시대에 대응해감으로써 이룩한 그 예술 활동이 동일한 궤적을 그림으로써 시대 정신으로 형성된 정신의 연대와 같은 것입니다. 이렇듯 계보학을 통해서 사람들 또는 지역 공간으로 얽혀 있는 계보를 확인할 수 있지요. 그런 의미에서 계보학은 오로지 작품의 형식에만 주목하는 양식사나 형식주의 접근과는 구별됩니다. 양식이

라는 틀로는 접근 불가능한 세계를 계보라는 틀로는 접근할 수 있습니다.

<u>홍지석</u>　　　　계보학 접근에서 양식은 어떤 의미를 갖게 될까요?

<u>최열</u>　　　　양식의 계보 설정이 미술사학자의 할 일이라는 관념이 지난 20세기 미술사를 지배해왔습니다. 매우 의미 있는 성취를 거두었고요. 다만 미술사가는 오로지 작품들 간 형식의 유사성, 곧 양식에만 집중해서는 안 된다고 생각합니다. 양식은 매우 중요한, 결코 소홀해서는 안 될 가치 있는 요소지만 어디까지나 미술사를 서술할 때 참조할 요소 가운데 하나로 여겨야 합니다.

<u>홍지석</u>　　　　그렇다면 양식 계보와 정신 계보의 상호 작용을 관찰하는 작업도 가능하겠군요. 선생님의 제안대로 계보학의 관점에서 미술사를 서술하면 한국미술사는 지금보다 훨씬 다층적이고 입체적인 모습을 갖게 되겠지요.

"한국미술사에서 '근대'는 언제일까요?"

<u>홍지석</u>　　　　미술사가의 큰 고민 가운데 하나는 '시대 구분'이라는 문제입

니다. 미술의 역사적 전개 과정을 관찰하면서 유의미한 변화의 시점을 확인하고 미술사 서술의 경계와 단위를 설정하는 일은 꼭 필요하지만 역시 쉽지 않습니다.

한국미술의 '근대'를 설정하는 문제가 대표적인 사례입니다. 한국미술에서 근대라 지칭할 만한 시대가 언제부터 시작됐는가를 결정해야 하지만 이것은 간단히 해결할 수 없는 문제입니다.

지금까지 여러 주장이 제기됐지만 한국근대미술의 기점에 대해서는 아직 뚜렷한 합의가 없습니다. 정선과 김홍도의 시대인 18세기를 근대의 기점으로 잡는 논자들이 있는가 하면 19세기, 또는 대한제국 시대, 심지어는 1920년대나 1930년대를 기점으로 삼는 분들도 있습니다. 이렇게 여러 주장이 공존하는 이유는 논자들이 근대를 근대이게끔 하는 '근대성'을 서로 다르게 해석하기 때문이겠지요.

저는 1894년 갑오경장이나 1909년 고희동의 도쿄미술학교 서양화과 입학 같은 특정 사건이나 특정 시기를 근대의 출발점으로 못 박기보다는 여러 시기에 다양한 방식으로 나타난 미술의 근대성을 살피는 일이 중요하다는 입장을 취하고 있습니다. 물론 그렇다고 해도 미술사가, 특히 한국미술의 통사를 쓰려고 하는 미술사가의 입장에서 근대의 경계를 획정하는 일은 중요할 수밖에 없습니다.

최열 시대 구분 문제는 역사학 일반의 고민거리입니다. 특히 서구

근대문명과 충돌하면서 시대의 변동을 겪어야 했던 한반도 조선종족공동체의 문화에서 근대 설정은 쉬운 일이 아닙니다. 미술의 영역에서도 마찬가지입니다. 복잡다양하게 나타나는 근대의 양상을 일관된 하나의 틀로 통일하는 일은 거의 불가능합니다. 그 때문에 근대 기점을 설정하는 일은 매우 고통스러운 작업에 해당합니다. 나 역시 이 문제를 두고 고민을 거듭해왔는데 최근에는 이중 또는 쌍방향의 관점에서 한국미술의 근대라는 문제에 접근할 필요가 있다는 생각을 하고 있습니다.

일단 19세기와 20세기 한국미술을 가르는 문명사의 전환을 이해해야 합니다. 이 시기에 한반도의 조선종족공동체는 중화 문명권에서 이탈하여 서구 문명권으로 진입했습니다. 유교 문명권에서 기독교 문명권으로의 이동이라고 해도 무방할 것입니다. 그 과정에서 이른바 위정파衛正派와 개화파開化派 두 갈래의 흐름이 형성되지요. 물론 절충파도 있습니다만 여기서는 개화파만을 이야기해보겠습니다.

개화파의 등장과 전개는 동시대 일본의 사정과 유사합니다. 1868년 메이지유신 이후 일본은 서구 문명의 적극 수용을 통해 근대화의 길을 걸었습니다. 1884년 조선에서 개화파가 주도한 갑신정변은 비록 실패로 끝났지만 중화 문명권으로부터 이탈을 상징하는 의미심장한 사건입니다. 그 훨씬 전인 1873년, 고종은 친정을 선포하고 개항과 서구 근대문명의 광범한 수용을 통해 서구 문명권으로의 진입을 시도했습니다. 동도東道는 지키면서 서구 문물을 받아들이자는 이른바 '동도서기'東道西器가 그 이념이었지요. 개화파는 고종의 품안에서

자라난 이념의 구현 세력입니다. 이렇게 한반도 조선종족공동체의 문화는 스스로의 의지에 따라 서구 문명권에 편입해갔습니다. 흔히 말하듯 일본의 침략과 식민지배를 통한 강제 편입이 아닙니다. 그런 의미에서 고종의 집권은 아주 중요한 의의를 갖습니다.

이 시기에 미술에도 큰 변화가 발생합니다. 아주 새로운 그림들이 등장합니다. 참, 여기에 덧붙여 위정파와 절충파의 세력권에서도 매우 새로운 그림이 등장합니다. 그런 의미에서 보자면 19세기 말~20세기 초가 한국미술의 근대로의 결정적 전환기라는 점에는 의심의 여지가 없습니다.

홍지석 말하자면 선생님은 한국미술의 근대를 문명사의 결정적 전환과 분리하여 생각할 수 없다는 견해를 가지고 계시는군요. 그 견해에 저 역시 동의합니다. 그런데 그런 전환은 어디에서 유래합니까? 다소 해묵은 질문이지만 미술사가는 근대가 이미 조선 사회 내부에서 시작되고 있다는 내재발전론과 서구 문명의 충격에서 왔다는 외부수용론 사이에서 어떤 태도를 취해야 합니까?

최열 방금 전에 말했듯이 하나의 국가를 구성하고 있는 종족공동체의 근대는 한 가지 잣대로 설명할 수 없을 정도로 복잡한 성격을 지니고 있습니다. 선배 역사학자들이 서양 문명의 충격과 일방 수용을 강조하는 종래의 관점에 반대하며 내재발전론을 제기했던 것도 그런 이유에서였습니다. 저의 경

우에도 내재발전론에 오랫동안 주목해왔습니다. 하지만 조선 사회 내부의 사회, 경제 변화에서 근대의 맹아萌芽를 찾는 내재발전론에 대해서는 그간 여러 비판이 제기됐고 지금은 예전만큼의 영향력을 갖고 있지 못한 상태지요. 심지어는 내재발전론이 폐기됐다고 보는 학자들도 있습니다.

나는 근대의 복잡성을 다루려면 내부에서 외부, 외부에서 내부로의 양방향을 모두 고려해야 한다고 생각합니다. 단일하고 일관된 하나의 이론으로 조선종족공동체의 근대를 설명할 수 없다고 보기 때문입니다. 특히 서구의 근대 모형을 한국이 속해 있던 중화 문명권의 근대에 곧장 적용하는 방식을 경계해야 합니다. 서구 문명권과 중화 문명권은 역사, 이념, 종교뿐만 아니라 생산 양식, 정치 운영체계, 사회 구성체를 비롯한 모든 면에서 성격이 달랐습니다. 그래서 쌍방향의 접근을 강조하는 것입니다.

홍지석 그런 관점을 중화 문명권 미술의 변화, 좀 더 좁혀 한국미술사의 근대에 적용할 경우 어떤 관찰이 가능합니까?

최열 18세기 이후 중화 문명권에 등장하는 새로운 사회 문화의 단계를 생각해볼 수 있습니다. 이 시기에 중국 청나라와 조선의 문화에는 새롭다고 할 만한 현상들이 나타납니다. 청나라의 경우 17세기 후반에서 18세기 말까지 100년 넘게 이어진 강희제·옹정제·건륭제의 통치기에 등장한 새로운 문화에 주목할 수 있고, 조선의 경우 영조·정조 치세기의 사회 문화 변화에 주

목할 수 있지요. 그것은 거대한 변화였습니다.

조선의 미술에 국한시켜보자면 이 시기에 윤두서와 강세황이 주도한 문인화의 혁신과 변화, 민간 장식화, 궁중의 장식화, 불화의 변동 양상에 주목해야 합니다. 그것은 서구의 근대 모형으로는 도무지 설명할 수 없는 변화입니다. 이를 적절히 다루기 위해서는 또 다른 잣대를 구할 필요가 있습니다. 적절한 잣대, 이를테면 중화 근대와 같은 모형을 취해 그로부터 중화 문명권 내에서의 새로운 문명 단계를 구분할 수 있다면 그것을 중화 문명권의 근대로 설명할 수 있겠지요.

"한국미술에는 두 가지 근대가 존재합니다"

홍지석 그 중화 문명권의 근대는 앞서 말씀하신 또 다른 근대, 곧 서구 문명권으로의 진입과 어떤 관계에 있습니까?

최열 두 개의 근대를 말할 수 있습니다. 한국미술에는 두 가지 근대가 존재하지요. 하나는 중화 문명의 근대이고 다른 하나는 서구 문명의 근대입니다. 용어를 통해 양자를 차별화할 필요가 있다면 중화 문명권의 '근세'

와 서구 문명권의 '근대'를 말할 수 있습니다. 이것이 지난 수십 년간 한국근대미술을 공부하며 고민한 바의 결론입니다. 물론 이때의 근세와 근대는 모두 그 의미가 모호한 절충 개념일 뿐입니다. 따라서 언제부터 언제까지가 근세이고 또 근대인지 명확히 말할 수 없습니다. 하지만 한국의 근대미술사를 구성할 때 이 양자 가운데 어느 하나만을 택한다면 그 전체 양상을 온전히 살필 수가 없습니다. 오히려 이 양자를 모두 취해 이중의 잣대로, 다중의 잣대로 다중의 미술사를 재구성하는 방식을 취할 때 한국근대미술의 복합적이고 역동적인 양상을 온전히 살필 수 있다는 것이 나의 생각입니다. 두 개의 서로 다른 통로를 통해 한국근대미술에 접근하자는 것이지요.

중화 문명권과 서구 문명권을 아우르는 다중망의 잣대 혹은 그물망식 재구성이라면 개별 공동체의 근대가 아니라 다중 공동체의 근대를 아울러 이야기할 수도 있겠지요. 물론, 아무도 시도한 적이 없는 방법이긴 하지만 말입니다.

홍지석 이중망 또는 다중망 심지어 그물망이라는 잣대를 제안하는 선생님의 접근 방식이 아주 흥미롭습니다. 그런데 선생님이 말씀하신 중화 문명권의 미술이란 구체적으로 무엇입니까? 한국 못지않게 중국의 영향을 강하게 받았던 베트남의 문화를 중화 문명의 범주로 다룰 수 있을까요?

최열 근대에 국한시켜보자면 베트남의 문화는 중화 문명권의 문화와 확연히 다릅니다. 1884년부터 프랑스 식민지로 있었던 까닭에 베트남의

문화는 이전과 확 달라졌지요. 내가 중국과 조선의 문화를 한데 묶어 중화 문명권이라 한 것은 문인文人, 즉 사족士族이 지배하는 사회가 중국과 조선 두 곳에서만 존재했기 때문입니다.

홍지석 최근 중국과 한국 그리고 일본 문화를 한 데 묶어 '동북아시아 문화(권)'를 이야기하는 분이 많습니다. 중화 문명권에서 일본의 문화는 어떤 위치를 갖고 있을까요?

최열 일본 문화는 중화 문명권의 변방에 속해 있지만 중화 문명의 가장 중요한 속성을 갖고 있지 않았다는 점에서 별개, 또는 특수형으로 다룰 필요가 있습니다. 그 중요한 속성이란 앞서 말한 대로 사족 유교 문화의 존재 여부입니다. 일본의 지배 계급은 사족이 아니라 사무라이 다시 말해 무사武士였습니다. 다시 말해 학문과 예술 특히 서화를 직접 창작할 만한 지배 계급이 존재하지 않았습니다. 그런 이유로 일본에는 사족 문화, 이를테면 사인화士人畵 또는 유화儒畵가 존재하지 않았습니다. 다만 그 형식만을 배운 직업화가들이 제작한 것이 약간씩 있을 뿐입니다. 메이지유신 이전에 일본 미술의 기본은 모두 직업화가들에게서 비롯되었고 또 그들은 장식화裝飾畵 장인들이었습니다. 그 직업화가와 같은 화원화가들이란 중국과 조선에서도 미술사의 토대를 이루는 거대한 존재들이지요. 하지만 놀랍게도 동시대 중국과 조선에는 일본만이 아니라 세계 어느 곳에도 사례를 찾을 수 없는 사족화가와 그들만의 사인화, 유화

가 존재했습니다.

홍지석 　　　　중국과 조선에 유독 사족화가와 직업화가의 구별이 있었다는 게 특이합니다.

최열 　　　　다시 말하지만 중화 문명권 또는 유교 문명권의 큰 특징 가운데 하나는 사족화가의 존재입니다. 사족화가의 사인화는 지배 계급이 스스로 창작하고 향유하는 예술입니다. 중화 문명권에서 그 지배 계급의 예술에 결정적인 변화가 나타나는 때가 바로 18세기 전후입니다. 서위徐渭, 1521~1593, 석도石濤, 1642~1707, 팔대산인八大山人, 1626~1705 같은 예술가 사이에서 시작된 변화는 금농金農, 1687~1763, 정섭鄭燮, 1693~1765 등 이른바 '양주팔괴揚州八怪'로 불렸던 화가들의 시대에 이르러 돌이킬 수 없는 커다란 흐름이 되었습니다. 사회, 경제적 토대의 변동에 따른 작가 존재 방식의 변화와 작품 형식의 변화에 이르기까지 그것은 확실히 '새로운 시대'의 등장이라 칭할 만한 혁신이고 변화였습니다.

홍지석 　　　　양주팔괴로 대표되는 18세기 중국의 사족회화는 동시대 조선미술과 어떤 관계에 있었습니까?

최열 　　　　작은 차이들이 존재하나 전체적인 흐름에서 18세기 중국(淸)과 조선의 미술은 함께 변화의 길로 나아가고 있었다고 할 수 있습니다. 당시

중국과 조선의 문화는 중화 문명이라고 하는 거대한 문명권에 속해 있었고 조선의 화가들은 근세로 지칭할 만한 문명의 변화에 민감하게 반응했습니다. 조선의 문화가 그 중화 문명권에서 이탈한 것은 갑신정변 이후 또는 대한제국 시기입니다. 그뒤 거의 모든 것이 달라졌지요.

한국의 근대미술을 다루는 미술사가는 그러한 변화들에 정통해야 합니다. 특히 작품에 나타난 변화를 잘 살펴야 합니다. 이를테면 서양 미술사에서 카라바조의 혁신에 버금가는 변화가 근세의 청나라 화가들 그리고 조선의 윤두서, 정선, 심사정, 이인상, 유덕장, 이광사, 김윤겸, 강세황 등 이른바 근세의 조선 화가들 사이에 나타납니다. 20세기 미술을 연구하는 미술사가의 경우라고 해도 저 18세기 미술의 변화와 혁신을 가려볼 줄 아는 안목과 식견을 갖춰야 합니다. 안목과 식견을 갖추지 못한 근현대 미술사학자들은 윤두서의 회화를 제아무리 봐도 그 이전의 회화와 무엇이 다르고 같은지 가려볼 수 없습니다. 하지만 근세와 근대, 근대와 현대를 잘게 나누거나 이중, 다중, 그물망처럼 섬세하게 가려볼 줄 아는 안목을 가진 사람은 거기서 균열과 변화 그리고 혁신의 지속을 목격할 것입니다.

"한국미술사의 서술에서 '한국'을 뺄 수는 없을까요? 국가라는 단위를 벗어난 미술사를 쓰는 건 불가능한 걸까요?"

홍지석 한국근대미술사에서 문제가 되는 또 하나의 쟁점은 '국가'nat ion입니다. 특히 한국과 중국, 일본의 근대미술사 서술에서 국가 틀, 국가 프레임은 거의 절대적인 의미를 갖습니다. 서양 미술사에도 '영국 미술사', '프랑스 근대미술사'를 주제나 제목으로 삼은 저작들이 있지만 대부분은 미술사를 최대한 독자적인 영역으로 다루는 접근 태도를 취합니다. 거기서는 '영국 미술', '독일 미술' 같은 개념들보다는 '바로크 미술', '로코코 미술', '낭만주의 미술' 같은 개념들을 훨씬 중요하게 다룹니다. 반면에 한국, 중국, 일본의 미술사 서술에서는 국가 또는 민족 외의 다른 프레임을 거의 찾아볼 수 없습니다. 오로지 중국 미술사, 한국 미술사, 일본 미술사만 부각하지요. 중국과 한국, 또는 일본의 미술을 함께 아우르는 개념이나 접근을 생각해볼 수 있을까요? 또는 한국의 근대미술사가들이 국가의 명칭을 전면에 내세우지 않는 미술사를 서술할 수 있을까요?

최열 역사적인 맥락을 짚어보아야 합니다. 국가가 분할되어 있었지만 하나의 문명을 공유하는 방식과 조건이 서구 유럽의 여러 국가와 중국,

조선, 일본은 달랐습니다. 심지어 중화 문명권이라는 공통 문명권에 속해 있던 조선이라고 해도 중국과 동일체는 아니었지요. 이 대목에서 중화 문명권으로부터 이탈하는 조선을 살펴볼 필요가 있습니다. 앞서 말했듯 19세기 말, 구체적으로 대한제국 시기에 조선의 문화는 중화 문명권에서 이탈하기 시작했습니다. 그 전에는 북경과 한양의 문화가 흐름을 함께 했지요. 양국의 문화는 서로 구분하기 힘들 정도로 유사했습니다. 이를테면 18세기와 19세기 조선의 사대부 다수는 정판교鄭板橋, 곧 정섭鄭燮, 1693~1765 같은 중국 대가들의 사상과 예술을 존경하여 따랐습니다. 이렇게 중국과 조선의 사족들 간에는 어떤 강력한 동질성, 정서적 유대가 존재했습니다. 그들은 다만 구분이 필요할 때 한해서 '아동我東'이나 '해동海東' 같은 개념들을 사용했습니다. 중국학자 유연정劉燕庭이 1831년에 조선 금석문 탑본을 모아 편찬한 『해동금석원』海東金石苑 같은 것이 그 사례이지요. 이 무렵에 중국과 조선 문화에는 일반적인 구별이 존재하지 않았습니다. 필요할 때 한해서 양국의 문화를 구별하는 태도만이 존재했다고 할 수 있습니다.

이런 관점에서 보면 조선에 독자적인 화론畵論이라 할 만한 것이 존재하지 않았던 것은 충분히 납득할 만한 현상입니다. 조선의 사족, 문인화가 들은 자기만의 화론을 독자적으로 구성할 필요를 느끼지 못했고 다만 중국에서 간행된 화론, 예술이론 들을 습득하여 그것을 자기 현실에 맞게 변형시키는 것으로 만족했습니다. 범위를 넓히면 중국의 농서農書를 바탕으로 하되 조선의 기후와 풍토, 지리에 맞게 그 내용을 변형한 『농사직설』農事直說, 1429을 사례로 들 수 있습니다. 물론 중국의 것을 곧이곧대로 가감 없이 받아들일 것인가, 아니면 그것을 조

선의 현실에 맞게 변형할 것인가의 논쟁은 항상 있었습니다. 세종대왕 때 한글 창제를 둘러싸고 벌어진 일련의 논쟁들은 그 극단적인 사례입니다. 미술 분야에서도 『송천필담』松泉筆譚, 『병세재언록』幷世才彦錄, 『호산외기』壺山外記 같은 화가론이나 『표암유고』豹菴遺稿, 『석농화원』石農畵苑과 같은 비평은 꾸준히 이어져 왔지요. 이런 현상은 20세기에도 마찬가지였습니다. 누구나 서구의 이론을 가져와 적용해왔었지요.

여기서 한 가지 질문을 해볼 수 있습니다. 20세기 한국미술사 서술을 서구 미술사 서술의 일부로 편성할 수 있을까요? 아마도 19세기 이전의 서술에서도 중국 미술사, 조선 미술사 이렇게 나눠서 편성할 수밖에 없는 이유가 있을 것입니다. 이것은 다시 말하지만 동일 문명이라고 해도 그 문명을 전유하는 방식의 차이에서 오는 게 아닐까 싶습니다. 게다가 선진 문명과 후진 문명의 차이도 강력히 작용했겠지요.

확실히 19세기 말 조선의 문화는 중화 문명권에서 이탈해 서구 문명권에 편입되었습니다. 이와 때를 같이 해 중국과 조선의 문화를 더 근본적인 수준에서 구별할 필요가 생겨났지요. 1896년 조선의 지식인들이 과거 청나라 사신을 맞이하던 영은문 터에 독립문을 세운 것은 이러한 변화를 나타내는 상징적인 사건입니다. '다름'을 크게 강조할 필요가 있었던 것입니다. 요컨대 국가라는 공동체 단위를 강조했던 데는 '중화 문명권으로부터의 이탈'과 '서구 근대문명권으로의 편입'이라는 문명사의 변화가 계기였다고 생각합니다만 그렇다고 해서 그것이 서구 유럽이라는 대륙에 존재하는 국가들끼리 그 문명을 공유하는 방

식과는 확연히 다르기 때문에 20세기 서구 유럽과 20세기 한국을 하나로 편성할 수 없는 것이겠지요.

홍지석 한국 미술과 일본 미술의 구별은 어떻습니까?

최열 일본과의 관계는 역시 일제의 식민지배를 염두에 두어야 합니다. 일제강점기에 미술사가로 고군분투했던 고유섭이 "조선미술의 특색"을 강조해야 했던 그 고통스러운 시대의 문맥과 정황을 헤아려봐야 한다는 말입니다. 거기에는 제국의 식민지배에 대한 반발심, 또는 민족적 저항 감정이 내포되어 있는가 하면 지배/피지배의 관계를 분명히 하기 위해 서구 근대문명 도입의 선진국인 일본과 구별되는 전前근대의 조선을 부각시켜야 했던 일제 식민사학자들의 관점이 또한 내포되어 있습니다. 일제강점기에 '일본 미술'과 차별화된 '조선미술'이라는 개념에는 식민/반식민의 이념형들이 복잡하게 얽혀 있다는 것입니다. 그런 의미에서 중국 미술, 그리고 일본 미술과 구별되는 조선미술을 아주 강력하게 언급한 논자들이 일본인 학자들이었다는 점은 특기할만한 사실입니다. 세키노 다다시나 야나기 무네요시가 대표 사례인데 특히 야나기는 "조선미술과 조선의 미美"를 아주 열심히 설파했을 뿐 아니라 당시 조선인들을 설득하는 데 성공했던 논자입니다.

중국·조선·일본으로 구분하여 미술사를 서술하는 접근, 즉 미술사에서 국가 단위를 강조하는 접근은 기실 일제강점기 일본 학자들로부터 아주 강력하게

증폭되었습니다. 고유섭으로 대표되는 일제강점기 조선인 미술사가들은 자신(민족)의 요구와 타자(제국)의 요구가 중첩된 중층결정의 수준에서 그 같은 국가 단위 접근 방식을 선택했습니다. 시대의 당위라고나 할까요. 오늘날 중국, 일본 미술사와 구별되는 한국미술사 서술에 몰두하는 미술사가들 역시 고유섭의 고뇌로부터 자유롭지 않다고 할 수 있습니다.

홍지석 18세기 이후의 상황 변화 속에서 미술사 서술에 국가공동체 단위가 부각된 역사적 문맥을 헤아려야 한다는 선생님 말씀에 깊이 공감합니다. 하지만 국가 단위 미술사 서술의 문제나 한계를 직시할 필요도 있다고 봅니다.

국가 단위의 미술사 서술은 빈번히 '우리의 것이 최고'라는 교훈으로 마무리됩니다. 이런 접근법을 취한 한국미술사는 주로 한국미술의 우수성이나 독자성, 위대한 한국의 미를 내세우기 위한 수단으로서의 의의를 갖는 경향이 있습니다. 하지만 저는 그와 같은 접근 방식이 미술의 의미나 의의를 축소시키는 면이 있다고 생각합니다. 국립중앙박물관이나 현장 답사에서 만나는 다양한 작품의 다양한 가치를 그만큼 다양한 방식으로 다루는 미술사를 생각해볼 수 있지 않을까요. '한국미술사'나 '한국근대미술사'의 맨 앞에 붙은 '한국'이라는 단어의 무게가 너무 크다고 여겨질 때가 있습니다.

최열 나 역시 '한국성'이나 '한국미'에 대한 유사한 논의나 주장 들

이 많다고 느낍니다. 나도 관심이 있으니까요. 그렇습니다. 한국으로 국한시켜 오던 시야를 확대하는 일은 당장 해결해야 할 과제입니다. 물론 급작스레 해결할 수는 없겠지요. 그러한 목적의식을 갖고서 국가 단위 연구를 수행해나가다 보면 현재 미술사 서술의 방법이나 방향도 변화를 겪을 것입니다.

이 과정에서 앞서 말한 바 이중망, 다중망, 그물망이라는 도구를 어떻게 사용하느냐에 따라 그것을 여러 공동체를 하나의 문화권으로 편성해나갈 유력한 방법론으로 확대시킬 수도 있을 것입니다. 이를테면 이동주는 이미 문화권이라는 시야로 봐야 한다는 견해를 제시해놓았지요. 물론 모든 미술사 서술에서 국가 단위를 해체해야 한다고는 생각하지 않습니다. 누군가는 국가 단위를, 또 누군가는 문화권 단위를 기준으로 수행해야겠지요. 아무튼 범위 설정은 물론 다양한 주제와 가치, 접근 방식에 대한 모색의 다변화는 항상 필요합니다. 다만 그 다양성을 내세워 자기에게 주어진 풀기 어려운 난제와 중요한 과제를 회피하는 방편으로 삼아서는 곤란하겠지요.

"한국미술사 연구에는 단선에서 벗어난 다층과 중층의 접근이 필요합니다"

<u>홍지석</u>　　　시대를 지칭하는 개념으로서 근대는 기본적으로 '고대-중

세 - 근대'라는 시대구분법을 전제로 삼고 있지요. '가까울 근近' 자를 쓰는 근대라는 단어를 생각해보면 '가까운 시대'와 구별되는 '먼 시대'가 전제되어야 하고, '새롭다'는 뜻을 내포한 '모던'modern을 떠올리면 '새로운 시대'와 구별되는 '옛 시대'가 전제되어야 합니다. 그런데 한국미술사에서 근대미술과 구별되는 '먼 과거의 미술'로서 '중세미술'을 상정할 수 있을까요? 한국근대미술의 '근대성'modernity에 대한 논의는 꽤 많지만 한국중세미술의 성격에 대한 논의는 거의 찾아볼 수 없습니다. 근대미술사 이전에는 왕조王朝를 단위로 한 미술사가 있을 따름입니다. 고려 시대의 미술, 조선 시대의 미술 순으로 전개되는 미술사 말입니다. 이렇게 중세미술사가 없는 상태에서 근대를 미술사 서술의 정당한 범주로 자리 매김할 수 있을까요?

<u>최열</u>　　　　　일단 실용적인 접근 방식을 취할 수 있을 것입니다. 개념 자체의 의미를 명확히 규정하려고 애쓰기보다는 실제로 기존의 미술사가들이 어떤 방식으로 시대를 구분하는지 살펴보자는 것이지요. 이런 관점에서 보면 기존의 모든 한국미술 통사가 마지막 장을 19세기 말의 미술에 할애하고 있는 현상에 주목할 수 있습니다. 김영기金永基, 1911~2003의 『조선미술사』금룡도서주식회사, 1948, 김원용의 『한국미술사』범우사, 1968, 이동주의 『한국회화소사』서문당, 1972가 대표적인 사례입니다. 그러나 김용준의 『조선미술대요』을유문화사, 1948에서는 일제강점기까지 확장해 '암흑시대의 미술'로 다루었습니다. 그뒤 진홍섭 외 『한국미술사』문예출판사, 2006는 일제강점기를 맺음말로 처리했지요. 가장 최근에 나온 한국미술 통

사는 유홍준의 『한국미술사 강의』놀와, 2010~2013인데 이 책 역시 19세기로 서술을 마무리하고 있습니다. 이렇게 19세기까지의 미술을 '전(前)근대', 20세기의 미술을 '근대'로 다루는 '역사 단절론'은 일종의 관습으로 굳어진 상태입니다. 19세기와 20세기를 구분해서 20세기를 근대로 설정하는 건 일종의 기본 합의라는 것이지요. 그 합의를 헤아려보면 문명사의 변화, 곧 중화 문명권에서 이탈하여 서구 문명권에 진입하는 시기를 중세와 근대를 나누는 기점으로 보는 견해가 정설로 굳어졌다는 뜻이겠지요. 논란의 여지가 없을 정도로 말입니다. 중세와 근대의 시대 구분 문제가 현실 안에서는 어느 정도 해결된 상태로 보입니다.

하지만 나는 이렇게 정설로 굳어진 관습에 이의를 제기하고 싶습니다. 회화사에 국한시켜보자면 두 가지 기준을 취할 필요가 있다고 봅니다. 하나는 수묵채색화의 전개 과정에 주목하는 관점이고 다른 하나는 유화로 대표되는 새로운 미술 장르의 등장과 전개에 주목하는 관점입니다. 이 두 가지 기준 또는 관점은 상호배타적인 방식이 아니라 상호보완적인 방식으로 대화할 필요가 있습니다. 이미 앞에서 말했듯 수묵채색화 분야에서는 18세기에 윤두서로 대표되는 새로운 미술이 등장합니다. 그 흐름이 20세기까지 거의 300년간 지속되지요. 윤두서에서 변관식까지 전개되어온 수묵채색화의 흐름 말입니다. 앞서 나는 이러한 흐름을 근세라는 용어로 다룰 수 있지 않을까라는 의견을 제시했지요. 수묵채색화 분야에서 이 흐름은 강도 높은 변화와 혁신을 수반하며 꽤 오랜 기간 지속됐기 때문에 새로운 미술, 또는 하나의 시대 구분 단위로 다룰 만한 가치가 있습니다.

홍지석 거기에 변관식이나 이상범李象範, 1897~1972의 제자 세대들을 포함
시킬 수 있을까요?

최열 흐름의 연장선상에 있으니 포함시킬 수 있습니다. 그러면 하
한을 좀 더 내려잡을 수 있겠지요. 아무튼 이 흐름에 주목할 경우 19~20세기
를 단절시키는 구분법을 이겨낼 수 있지 않을까 합니다. 수묵채색화 분야에서
18세기에 시작된 변화가 19세기를 거쳐 20세기 내내 지속됐지요. 기존의 방식
대로 19세기와 20세기를 전근대/근대로 구분하는 접근 방식은 여기서 유효하
지 않습니다. 오히려 매우 부적절하다고 할 수 있을 것입니다. 갈라서 볼 수 없
는 것을 갈라 보는 문제가 발생하기 때문입니다.

홍지석 앞에서 선생님은 19세기와 20세기 사이에 진행된 문명사의
전환, 곧 중화 문명권에서의 이탈과 서구 문명권으로의 편입을 시대 구분의 의
미심장한 기점으로 언급하셨습니다. 시대 구분의 일관성에 매달려 이 관점을
수묵채색화 분야에 적용할 경우 어떤 문제가 발생합니까?

최열 19세기 말에서 20세기 사이에 전개된 변화, 특히 서구 문명
권으로의 편입이라는 과정에 주목할 경우 아무래도 서구식 조소彫塑와 유화油畵
수용을 각별히 강조할 수밖에 없습니다. 먼저 정관井觀 김복진金復鎭, 1901~1940이라
는 빼어난 조소예술가의 등장을 말해야 합니다. 그는 도쿄미술학교 조각과 수

학 시절 서구식 조소를 받아들여 새로운 조소예술로 승화시켰습니다. 유화의 경우 1920~1930년대 오지호吳之湖, 1905~1982, 이인성李仁星, 1912~1950의 예술을 손꼽을 수 있지요., 이들의 등장은 한국미술이 서구 문명권에 본격 진입했다는 것을 의미합니다. 당시 사람들은 오지호나 이인성을 '서양화가' 또는 '양화가'로 불렀습니다. 그런 의미에서 서구 조소와 유화의 수용을 한국근대미술사의 중요한 준거틀로 삼을 이유는 충분합니다. 실제로 유화의 본격 수용과 더불어 시작된 새로운 미술을 '근대미술'로 불러온 게 현실입니다.

그런데 이런 과정만을 일방으로 강조할 경우 그에 속하지 않는 모든 것을 낡은 것으로 보는 문제가 발생합니다. 즉 서구식 조소나 유화만을 근대의 새로운 미술로 지칭하면서 그 수용을 시대 구분의 유일한 기준으로 삼는 미술사가들은 다른 미술, 이를테면 수묵채색화나 고전 조소에서 관찰가능한 변화나 새로움을 보지 못합니다. 그 변화를 체감할 수 없을 정도로 둔감해졌다고 말할 수도 있을 겁니다. 그들의 눈에는 유화나 서구식 조소가 아닌 것 이를테면 안중식의 회화나 이세욱의 광화문 해태상 같은 것은 모조리 낡은 옛 것으로 보입니다. 유화의 새로움을 승인하면서 그와는 다른 지향의 새로움도 승인하는 태도가 필요합니다. 이것이 내가 이중의 기준을 강조하는 이유입니다.

<u>홍지석</u>　　　　비판의식은 현실에서 어떻게 구체화될 수 있을까요? 선생님이 상정하고 계신 한국근대미술사의 구조나 체계가 궁금합니다.

최열 17세기 이후 본격화된 근세, 곧 중화 문명권의 근세를 축으로 삼아 그후 300년의 미술사를 서술하되 그 안에 서구의 근대를 대표하는 유화를 하나의 계보로 아우르는 방식을 생각해볼 수 있습니다. 한국근대미술사를 3권에 나누어 서술한다면 1권은 18세기, 2권은 19세기, 3권은 20세기를 다룰 것이고 이 가운데 20세기를 다룬 3권에서 수묵채색화와 유화 그리고 고전 조소와 서양 조소를 각각의 계보로 다룰 수 있겠지요. 이중, 다중망을 펼치는 서술이라고나 할까요.

홍지석 그런 방식으로 한국근대미술사를 서술하면 '단절'뿐만 아니라 '연속성'을 적절히 관찰할 수 있겠군요.

최열 그렇습니다. 18세기의 윤두서, 정선, 이인상, 강세황, 김홍도, 19세기의 신위, 윤제홍, 김정희, 조희룡, 김수철, 신명연, 장승업을 지나 20세기의 윤용구, 안중식, 변관식에 이르는 수묵채색화의 흐름에서는 좀처럼 단절을 찾기가 어렵습니다. 윤두서, 정선, 김홍도, 조희룡, 장승업의 그림은 중세(전 근대) 미술이고 윤용구, 안중식, 변관식의 그림은 근대미술이라고 할 수 있겠습니까? 오히려 윤두서부터 변관식까지 근세라고 하는 좀 더 큰 흐름에 함께 속해 있었다고 보는 게 적절합니다. 이 경우 유화는 시대를 구분하는 기준이나 잣대로서가 아니라 20세기의 중요한 계보 가운데 하나로서 의의를 지닐 것입니다.

홍지석 그러면 자연스럽게 계보가 부각될 것 같습니다. 20세기 미술사 서술에서 중요하게 다룰 만한 계보에는 어떤 것들이 있을까요?

최열 계보학의 관점에서 한국근대미술사를 서술하면 지금까지 주목받지 못했던 작가나 작품을 정당하게 다룰 가능성이 더욱 커질 것입니다. 현재의 미술사 서술은 지나치게 단선입니다. 안중식, 조석진에서 시작되는 중인 계보만이 미술사 서술에 부각되어 있는 상황입니다. 하지만 당대의 흐름을 관찰하면 그 못지않게, 또는 그에 버금가는 중요성을 갖는 여러 계보를 확인할 수 있습니다.

특히 20세기 초, 지사 화가들의 활동에 주목해야 합니다. 숱한 항일지사 가운데 서예나 사군자로 그 시대를 상징했던 화가들이 존재합니다. 윤용구, 민영익, 민영환, 이회영과 같은 명문세가 사족 출신 화가들은 물론 강원도의 박기정, 김진우金振宇, 1883~1950 같은 지역 양반가 출신 화가들입니다. 민영익을 제외하고는 모두 미술사에서 격리, 소외된 상태입니다. 유감스러운 일이 아닐 수 없습니다. 안중식의 중인 계보와 윤용구의 지사 계보는 20세기 수묵채색화단의 중요한 계보들입니다. 여기에 서구 유화를 수용한 인상과 계보를 더해 19세기 말 20세기 초 미술사를 서술할 수 있습니다. 아까 말했던 오지호, 이인성 같은 화가들이 이 인상과 계보에 속하지요. 지사 계보와 중인 계보의 수묵채색화, 서구의 유화를 취한 인상과 계보들은 같은 시대에 병립하면서 서로 다른 경로를 걸었습니다. 물론 다른 계보들도 얼마든지 생각해볼 수 있습니다. 최근에 나

는 남원 권번 기생 출신 화가 허산옥을 통해 수묵채색화 분야에서 여성 계보의 존재와 중요성을 확인한 바 있습니다.

이와 마찬가지로 19세기의 구도 역시 다양하게 그려볼 수 있습니다. 일단 사족계보와 중인 계보라는 큰 계보들이 있고 여기에 불교회화나 민간회화에서 일어난 변화들을 계보의 관점에서 정리할 수 있을 것입니다.

홍지석 선생님의 접근 방식을 취하면 1909년 고희동의 도쿄 유학에서 시작하는 종래의 익숙한 근대미술사보다 훨씬 풍요롭고 다층적인 한국근대미술사를 구성할 수 있을 것 같습니다. 물론 그에 비례해서 미술사가들의 책임도 커질 것 같습니다. 18~19세기까지 포괄하는 관점이나 식견을 갖추려면 정말 열심히 공부해야겠습니다.

최열 계속해서 강조하지만 두 가지 기준으로 한국근대미술을 바라볼 필요가 있습니다. 유화로 대표되는 서구 미술의 수용은 아주 중요한 사건이지만 그것만이 절대 기준이거나 관심사가 되어서는 왜곡과 축소를 피할 길이 없습니다. 18세기 이후 본격화된 중화 문명권의 변화를 직시하면서 다양한 흐름과 계보 들을 파악하는 접근이 또한 필요합니다. 그러면 근대, 근대성, 시기 구분, 근대 기점 같은 문제들을 지금까지와는 다른 틀, 다른 패러다임에서 다룰 수 있죠. 단선에서 벗어난 다층과 중층의 접근이 필요합니다.

"미술사 서술에서
'현대'는 과연 어떻게 설정해야 할까요?"

<u>홍지석</u> 근대에 못지않게 중요한 개념이 '현대' 또는 '동시대contemporary 라는 개념입니다. 방금 전에 1920~1930년대에 부상한 주요 화가들로 오지호 나 이인성에 대해서 이야기를 나눴는데요. 이 화가들조차 현재의 시점에서 보 면 옛날 화가들처럼 보이는 것이 사실입니다. 그래서 근대와 구별되는 현대 라는 개념을 쓰는 것 같습니다. '한국근대미술사학회'가 '한국근현대미술사 학회'로 명칭을 바꾼 것이 2007년의 일입니다. 국립현대미술관의 영문명칭도 'National Museum of Modern and Contemporary Art'입니다. 이렇게 미술사 서술에서 현대라는 시대를 설정하는 데 대한 선생님의 의견이 궁금합니다. 현 대를 현대이게 하는 현대성, 또는 동시대성이란 또 무엇일까요?

<u>최열</u> 현대미술은 당대의 미술로 인식하면 좋을 것 같습니다. 근대 미술을 전공한 미술사가들은 당대미술에 대해서도 언급하고 싶어합니다. 역사 의 흐름을 따라 과거에서 현대로 내려오다보면 당대의 미술을 만나겠지요. 마 찬가지로 현대미술을 전공한 미술사가들은 연구를 진행하면서 과거로 올라가 야겠지요. 그런 의미에서 한국근대미술사학회가 한국근현대미술사학회로 명 칭을 바꾼 것은 매우 자연스러운 현상입니다.

'당대'에 대한 관심은 역사학의 기본에 해당합니다. 역사학은 '내가 지금 여기에 이런 모습으로 살아가는 이유'에 대한 의문에서 출발합니다. 그 의문을 풀기 위해 과거를 공부하는 학문이 역사학이라고 할 수 있습니다. 그런 까닭에 역사학에는 과거와 구분되는 당대, 곧 현대의 구조·기능들을 파악·해명하려는 의지나 욕망이 내재되어 있습니다. 근대사나 현대사를 전공한 역사학자들의 경우는 더 말할 필요도 없습니다. '지금 여기', '지금 이 순간'의 정체가 과연 무엇인지 해명하는 일이 현대사학의 과제입니다. 현대미술사학 역시 마찬가지입니다. 고전이나 근대를 전공하는 역사학자들은 어떨까요? 그분들에게도 당대는 자기 학문의 시금석에 해당합니다. 바로 그 당대에 그가 연구하는 과제의 정당성, 그가 공부하는 이유가 존재하기 때문이지요.

홍지석 근대미술사와 구별되는 현대미술사가 필요하다면 자연스럽게 근대의 하한下限, 또는 현대미술의 기점이 문제로 부각됩니다. 여러 미술사가나 미술비평가가 이른바 앵포르멜 또는 추상표현주의 화풍을 염두에 두고 1956년, 또는 1957년을 한국현대미술사의 출발점으로 삼고 있는데 이에 대한 선생님의 견해가 궁금합니다.

최열 현대미술의 기점으로 1957년을 제창한 이는 이경성입니다. 1968년 『신동아』 10월호에 발표한 「미술 60년의 문제들」에서 그는 1957년 조선일보사 주최로 열린 〈현대미술작가초대전〉에 주목하여 1957년을 "보수미술

가들에게 저항하고 나선 20대의 젊은 미술가들과 새로운 시대감각에 적응한 중견작가들이 집단발언을 시작한 현대의 정착기"로 규정했습니다. 이후 여러 미술사가와 미술비평가가 그의 입장을 따라 1957년을 한국현대미술의 출발점으로 삼았습니다.

당시 그가 1957년 설을 제창한 중요한 근거는 서구, 특히 미국 추상표현주의 화풍의 도입이었습니다. 전후戰後 추상표현주의라는 미국 미술의 수용을 한국의 현대미술, 동시대 미술의 기준으로 삼았던 것이죠. 이런 관점에 동의하는 사람에게 그것은 절대적으로 올바른 설정이겠지만 그에 동의하지 않는 사람에게 그것은 단지 모방과 이식의 과정일 뿐입니다.

나는 추상표현주의 화풍 수입을 한국현대미술사의 기점으로 삼는 태도를 부정합니다. 더구나 그것은 이념의 수용이 아니라 형식의 모방이기에 더욱 공허한 것이어서 감히 시대 구분의 근거로 삼기에는 충분치 않아요. 나는 현대나 동시대를 유동하는 과정으로 이해해야 한다고 생각합니다. 현대 또는 당대란 끊임없이 이동하는 것이니까 말이지요. 이런 기준을 세우면, 1937년 자유미술가협회의 조선인 집단이나 1941년 신미술가협회 그리고 1948년 신사실파에 이은 1950년대 전후 여러 추상미술 집단의 출현과 같은 일련의 계보가 당시에는 현대였지만 지금의 시점에서 보면 근대로 이동시켜야 자연스러운 것 아닙니까?

홍지석 　근대보다 현대가 좀 더 정의하기 어려운 개념으로 보이기도 합니다. 근대와 확연하게 구분되는 현대를 설정하려면 역시 근대성과 구별되

는 현대성을 말할 수 있어야 하지 않을까요?

<u>최열</u>　　　　　나는 근대, 즉 모던의 시대가 아직 끝났다고 보지 않습니다. 과거에 파리와 런던 같은 서구 대도시에서 발생한 생산수단과 생산력의 급격한 변화 그리고 그에 대응하는 이념의 변화가 근대라는 새로운 시대를 촉발했고 뒤이어 도쿄는 물론, 북경과 한양이라는 동양 사회가 그 변화의 흐름에 적극 동조하여 서구 근대에 편입됐습니다. 이로써 근대는 동서를 아우르는 세계의 보편이 되었습니다.

이렇게 근대에 편입된 이후 우리의 지상 가치는 늘 산업화 그리고 자유, 평등, 박애였고 그것은 지금도 달라지지 않았습니다. 근대의 이념은 생산수단과 생산력이라고 하는 정치, 경제와 같은 조건을 토대로 삼고 있어서 그 조건이 달라지지 않는 한 흔들리지 않는 기준일 수밖에 없습니다. 그리고 내가 보기에 그러한 조건은 지금 확대, 심화됐을지언정 근본에 있어서는 아무것도 달라지지 않았습니다.

따라서 지금 현대는 근대와 전혀 다르지 않습니다. 오히려 우리의 현대란 근대의 패러다임을 전복, 대체한 완전히 새로운 시대가 아니라 그것을 지속시키면서 작은 변화를 도모하는 시대라고 봅니다. 근대는 여전히 지속되고 있고 미세한 변화만이 있을 따름입니다. 현대미술의 경우도 마찬가지입니다. 근대미술의 지상가치는 자유, 평등, 박애였습니다. 현대미술의 지상가치 역시 자유, 평등, 박애입니다. 그에 벗어난 새로운 패러다임을 제시하는 미술이 지금 우리

시대의 미술에 존재할까요? 나는 존재하지 않는다고 봅니다.

홍지석 먼 훗날, 아니 어쩌면 가까운 미래에 인간 삶의 물적토대나
정치, 경제 조건이 근본에서부터 뒤바뀐 상황이 온다면 미술사가들은 지금 우
리 시대의 미술을 어떻게 볼까요? 그들의 눈에는 20세기 초의 미술이나 21세
기 초의 미술이 크게 다르지 않게 보일지도 모르겠습니다. 모든 전위前衛는 후
위後衛로 밀려날 운명에 있다는 말도 생각납니다.

최열 밀레의 회화와 세잔의 회화 그리고 세잔의 회화와 피카소의
회화 사이에는 큰 차이가 존재합니다. 하지만 현재의 시점에서 보면 크고 작은
차이들에도 불구하고 그들의 회화는 모두 근대미술, 모던아트입니다. 다다DADA
의 예술은 꽤 오래 전위avant-garde로 불렸으나 지금은 그것을 모던아트라고 부르
지요. 지금 많은 미술사가가 개념미술conceptual art을 당대의 미술, 현대미술로 다
루지만 언제까지 그것이 동시대일지 생각해보아야 합니다.

홍지석 그렇다면 현대미술에 대한 연구는 결국 근대미술을 염두에
두면서 크고 작은 변화들을 관찰하는 작업이라고 보아야겠군요. 어쩌면 그 과
정에서 근본적인 의미에서 새로운 미술이나 새로운 시대의 도래를 목격할지도
모르겠습니다. 특정 시점에 못 박아 고정시킬 수 없다는 점이 현대와 현대미술
의 가장 큰 특성이자 매력이 아닐까요?

"한국근대미술사 연구는
언제부터 이루어졌을까요?"

홍지석 이쯤에서 한국근대미술사 연구를 좀 더 집중적으로 다루어
도 좋겠습니다. 한국근대미술사 연구는 언제 누가 시작했고 그들의 문제의식
은 무엇이었는지 살펴보려 합니다.

여담이지만 제 한국근대미술 공부의 시작은 최열 선생님이었습니다. 제가 홍
익대학교 예술학과에 입학한 해가 1995년이었는데 그때만 해도 한국근대미술
사는 예술학과 커리큘럼에 없었습니다. 서양근대미술사나 동양근현대미술론
같은 과목은 있었는데 한국근대미술사는 아직 개설되지 않았던 것으로 기억
합니다. 당시 예술학과에 이경성, 이구열李龜烈, 1932~, 오광수吳光, 1936~의 글을 읽는
연구 모임은 있었는데 아쉽게도 그 무렵에는 한국근대미술에 별 관심이 없었
던 탓에 참여하지 못했습니다.

최열이라는 연구자를 처음 만난 것은 군복무를 마친 1998년 무렵으로 기억합
니다. 학과 자료실 여기저기 흩어져 있던 자료들을 정리하다 선생님 강연을 녹
화한 비디오테이프를 발견했습니다. 강연 주제가 한국근대미술이었는데 이도
영李道榮, 1884~1933 회화의 가치를 역설하시던 선생님의 모습이 생각납니다. 그때
화가 이도영의 이름을 처음 들었습니다. 그의 작품들도 그때 처음 보았습니
다. 완전히 낯선 화가의 처음 보는 그림들이었는데 선생님 강연을 듣다보니 아

주 좋아보였습니다. 그것이 얼마나 대단한 그림인지 열심히 설명하시던 선생님 모습이 지금도 기억납니다. 이후 미술관에 가면 이도영의 서화##가 눈에 들어 왔습니다. 그러니까 그 강연을 접한 날이 제게는 한국근대미술의 대가를 처음 만난 날인 거죠. 그 이후 한국근대미술에 관심을 갖기 시작했습니다.

최열 1990년대 중반에 홍익대학교에서 학생회 주최로 열린 강연 회였을 겁니다. 일종의 대안 강의였지요.

홍지석 선생님께 한국근대미술 연구사를 듣고 싶습니다. 한국근대 미술 연구는 언제, 어떻게 시작되었습니까?

최열 연구사의 관점에서 한국근대미술사학의 비조는 역시 이경 성입니다. 1959년에 발표한 「한국 회화의 근대적 과정」을 시작으로 「해방 15 년의 한국화단」[1960], 「현대의 서양화」[1964], 「미술 60년의 문제들」[1964]로 이어진 1950~1960년대 이경성의 글들은 초기 한국근대미술 연구의 중요한 성과에 해 당합니다. 1970년대 들어서 발표한 「한국조각의 근대적 과정」[1970], 「한국근대미 술의 특수 여건」[1971], 「한국근대미술사 서설」[1973]을 한데 묶어 출간한 『한국근대 미술 연구』[동화출판공사, 1974]는 기념비와도 같은 저작이지요.

홍지석 이경성의 학문적 관심사와 연구 방법이 궁금합니다.

최열　　　　이경성은 작가론에 집중하여 한국근대미술사를 서술했습니다. 『근대한국미술가 논고』일지사, 1974, 『속 근대한국미술가 논고』일지사, 1989가 대표적인데 이 저술들에 포함된 작가론은 거의 대부분 해당 작가 연구의 기초문헌으로서 높은 가치를 지니고 있습니다. 그런가 하면 서화협회나 조선미술전람회 등을 근대의 지표로 이해하는 제도사의 관점을 처음 도입한 논자도 이경성이지요.

그는 대한민국미술전람회가 해방 이후 한국미술사의 전개 과정에 미친 영향을 고찰한 글도 여럿 발표했습니다. 작가론과 제도사는 그의 가장 중요한 연구 방법일 뿐더러 후학들이 한국근대미술연구를 '사학'으로 굳건히 자리 매김할 수 있었던 토대였습니다. 이경성은 사실을 중시한 실증주의자였으나 그 사실로부터 풍부한 해석을 도출한 통찰력을 갖춘 미술사가였습니다. 연구 관점에 대해서 이야기하자면 그는 근대미술의 근대성을 논할 때 '서구의 수용'을 중시하는 외부 충격론의 식민사 관점과 '민족적 가치'를 우선하는 내재변화론의 민족사 관점 가운데 어느 하나를 취하지 않고 양자 모두를 취했습니다.

이렇게 한국근대미술사에 대한 그의 이해는 이중적인 성격을 가지고 있었습니다. 또한 이경성의 글 가운데는 사회경제사 관점을 드러낸 것이 있는가 하면 양식사 관점을 드러낸 글도 있어요. 그의 한국근대미술사는 대단히 복합적이고 다층적인 성격을 지니고 있습니다. 한 사람이 열 사람의 몫을 담당했다고 할 정도로 말입니다.

홍지석 전집에 실린 방대한 글 목록만으로도 후학들을 압도하는 고유섭을 이경성과 비교하면 어떨까요?

최열 고유섭은 독일미술사학을 학습하면서 양식사를 수용했습니다. 그와 동시에 정신사, 사회경제사 방법론을 취하여 자기 학문의 폭과 깊이를 확장했습니다. 그런가 하면 한학漢學에 대한 학습을 바탕으로 동양미술, 동양예술론에 대한 탐구를 심화시켜나갔습니다. 그의 삶과 글에는 일종의 융합적 태도가 매우 두드러집니다. 학생운동에 동조한 실천적 지식인의 면모도 발견할 수 있지요. 이경성의 경우도 현장에서 기획자, 행정가로의 활동을 활발히 전개하는 가운데 사학과 비평 분야의 방법론에서 다층성, 복합성을 보이고 있습니다. 그런 의미에서 고유섭과 이경성의 유사성을 이야기할 수 있습니다.

홍지석 그런 융합적, 총체적 접근은 어디서 유래합니까?

최열 조선 시대 유학과 학술의 전통을 생각해볼 수 있습니다. 퇴계 이황은 물론이고 성호 이익, 다산 정약용 같은 이들에게는 총체형 지식인의 면모가 두드러집니다. 여러 개별 학문들에 능숙하면서도 이를 하나로 꿰는 철학적 통찰력을 지녔지요. 나는 고유섭, 이경성도 그런 학술 전통의 흐름 속에 있었다고 생각합니다. 이동주도 마찬가지입니다. 이런 총체형 지식인은 우리 시대, 곧 개개 분과 학문들로 분리되어 각자의 영역에서는 고도의 전문 수준

을 확보하지만 학문간 대화가 거의 중단된 우리 시대의 학술 풍토에서는 거의 기대할 수 없는 존재지요.

홍지석 이경성은 미술사가로서만 아니라 현장에서 미술비평가로서도 왕성히 활동했습니다. 많은 작가와 작품을 접해본 비평가의 경험이 녹아 있기 때문에 그의 해석을 접할 때는 대부분 고개를 끄덕일 수 있습니다. 그런데 이런 주관적 판단의 강렬함 때문에 설득이 쉽기도 하지만 바로 그 이유로 말미암아 논지가 애매한 경우도 있습니다.

최열 이경성의 글은 한국근대미술사의 고전에 해당합니다. 그는 매우 다양한 관점과 방법론으로 미술사를 서술했습니다. 사실을 중시하는 실증주의자이면서도 실증과 해석을 겸비한 드문 사례지요. 물론 사학자의 태도와 비평가의 태도가 공존하는 관계로 글의 성격이 애매한 측면이 있습니다. 식민사학과 민족사학을 아우르는 과정에서 생긴 모호한 관점도 보입니다. 또한 경험과 통찰을 기반으로 하는 주관성의 강렬함 때문에 논지의 추상성도 보여주고 있습니다. 그렇다고 해서 최초이자 가장 심오하고 광범한 선행연구로서 이경성의 글을 건너뛸 수 없습니다. 미술사학자들은 누구나 그의 글을 자기 연구의 중요한 디딤돌로 삼을 필요가 있다는 말입니다.
나는 이경성이 남긴 작가론이야말로 불후의 노작이라고 생각합니다. 이를테면 김환기를 연구하려 할 때 모든 것의 출발 지점이 바로 이경성의 김환기론이라

고 생각한다는 것이지요. 근래 최욱경을 공부하면서 그가 쓴 최욱경론이 없었다면 어떠했을까 싶었습니다. 작가들에게 이경성이란 존재는 축복이구나 싶었습니다.

1919년에 태어난 이경성의 글을 1932년에 태어난, 그 다음 세대인 이구열의 글과 비교하면 차이가 뚜렷합니다. 이구열은 이경성과는 달리 미술사의 특정 부분에 집중하여 매우 세심하게 정리한 연구자입니다. 1972년에 세상에 내놓은 『한국근대미술산고』가 그 대표 사례이지요. 1983년에 간행한 『근대한국화의 흐름』은 이구열의 대표작입니다. 근대 수묵채색화의 흐름을 당시의 조건 속에서 충실하게 정리한 역작입니다. 이구열의 글은 세부의 성실성이 돋보이는데, 따라서 이경성의 글에서 보이는 관점의 총체성이나 주관의 통찰력보다는 사실의 전개 과정에 충실한 특성을 보여줍니다.

"이경성부터 김복기까지, 한국근대미술 연구의 비옥한 토대를 마련한 이름들입니다"

홍지석 이경성, 이구열 이후 한국근대미술 연구는 어떻게 전개됐습니까?

최열 먼저 김윤수金潤洙, 1936~, 원동석을 언급해야 합니다. 서구 근대의 철학과 미학, 서양 미술사에 기반을 두고 한국근대미술사에 접근한 비평가들입니다. 이 두 사람을 언급할 때 중요한 것은 이들이 사학자라기보다는 기본적으로 비평가라는 성향을 지니고 있다는 점입니다. 이 둘의 관점은 때로 유사하지만 때로 다르기도 했습니다.

원동석은 일종의 내재발전론의 관점에서 한국근대미술을 평가했습니다. 1985년에 간행한 『민족미술의 논리와 전망』풀빛 같은 저작들에서 원동석은 한국근대미술로부터 민족, 민중, 전통의 가치와 뿌리를 찾고자 노력했지요. 그 논의는 대부분 '민족민중미술'이라는 이념을 근거로 삼아 일제강점기의 근대미술을 비판하는 것으로 귀결되었습니다.

1975년에 간행한 『한국현대회화사』한국일보사의 저자 김윤수는 서구 근대의 시민사회를 기준으로 한국근대미술을 바라본 논자입니다. 이런 관점에서 그는 한국근대미술을 함량 미달로, 즉 대다수의 작가를 사회 현실이나 근대에 대한 자각이 결여된 상태로 보았습니다. 일제강점기 화가들이 서구 미술을 이식했을 뿐 근대에 이르지 못했다는 겁니다.

홍지석 김윤수의 『한국현대회화사』를 열심히 들여다본 적이 있습니다. 그때 받은 한국근대미술에 대한 부정적인 인식을 극복하는 데 꽤 오랜 시간이 걸렸습니다. 제가 한국근대미술 공부를 시작할 무렵에는 '왜곡적 수용'이니 '굴절적 수용'이니 하는 말들이 항상 따라다녔습니다.

<u>최열</u>　　　　그들이 글을 발표했던 시대의 역사, 사회, 정치의 맥락을 헤아려야 합니다. 원동석과 김윤수의 글은 시대적 요구를 반영하고 있습니다. 그들의 비판 의식이 이후에 미친 효과의 긍정성도 무시할 수 없지요. 무엇보다도 그들의 업적은 한국근대미술 연구에 민중, 민중성이라는 관점과 기준을 도입했다는 사실입니다. 그러나 그것은 잠깐의 반짝거림으로 끝났습니다. 민중, 민중성이 결여되어 있다는 화두를 던져놓은 채 두 연구자 모두 근대미술 연구를 더 이상 진행하지 않았습니다. 사료 비판이라든지 발굴에 깊은 관심을 기울이지 않고 이미 드러나 있는 자료와 기왕의 서술을 대상으로 삼아 강렬하게 비판하는 태도를 보였지요.

그 다음으로 윤범모, 유홍준, 김현숙金炫淑, 1958~ , 김복기를 언급해야 합니다. 윤범모, 유홍준, 김복기는 언론인 출신의 미술사학자들이며 김현숙은 이경성의 제자로 한국근대미술 연구를 확대 심화한 걸출한 연구자입니다. 무엇보다 한국근대미술에 대한 관심을 대중적으로 확산시킨 공로가 크지요. 특히 윤범모는 새로운 주제와 작가들을 발굴, 소개하였고 『한국근대미술』에 이어 『한국근대미술의 형성』미진사, 1988, 『김복진 연구』동국대학교 출판부, 2010라는 보기 드문 성취를 거두었어요. 유홍준은 고전회화로 관심사를 옮겨 『화인열전』이나 『한국미술사 강의』와 같은 저술을 출간함으로써 커다란 성취를 거두었지요. 특히 김현숙의 「1930년대의 한국 서양화단」은 그 무엇보다도 근대미술사학의 주권을 확보하는 열매였다는 사실이 중요합니다.

홍지석 조양규曹良奎, 1928~?에 대해서 쓴 윤범모의 글을 흥미진진하게 읽던 때가 기억납니다. 그 글을 출발점으로 삼아 몇 년 전에 재일조선인 미술가들에 대한 논문을 발표했습니다. 그의 글이 없었다면 아마 조양규와 재일조선인미술가들을 주목할 수 없었을 겁니다. 한국근대미술을 주제로 논문을 쓸 때는 일단 윤범모, 김복기 그리고 최열 선생님의 글을 먼저 찾아봅니다.

최열 김복기는 특히 작가와 화단에 대한 연구 성과가 눈부십니다. 이경성, 이구열 등 선행 연구자들이 제공한 자료만을 가지고 논의를 재생산했던 김윤수, 원동석과는 달리 윤범모, 김복기는 자료 수집과 발굴, 구술 채록에 주력했고 그 자료들을 바탕으로 자신들만이 할 수 있는 연구를 펼쳐나간 경우입니다. 대단한 독보獨步였죠. 있는 것은 있는 것으로 확인하고 없는 것은 없는 것으로 확인하는 작업을 진행한 겁니다. 이들의 연구는 1993년 한국근대미술사학회 창립으로 이어져 한국근대미술 연구의 비옥한 토대가 됐지요.

홍지석 선생님의 근대미술사 연구는 언제 시작됐습니까?

최열 1980년부터 시작한 군 복무 시절에 남는 시간을 이용해 미술사 글쓰기를 시작했습니다. 17세기에서 20세기에 이르는 400년의 미술을 정리해 1981년『한국근대사회미술론』이라는 책을 홍성담 형이 맡아 광주자유미술인협의회 산하의 위상미술동인에서 냈습니다. 신군부 체제의 암울한 상황에

서 필화 사건에 휘말린 책이지요. 저들은 '사회', '현실', '사실주의' 같은 단어들을 문제 삼았습니다. 김윤수, 원동석처럼 앞서 이미 있는 자료만을 가지고 논의를 재생산하는 방법으로 그 대상을 비판했습니다. 새로운 자료나 새로운 대상을 찾은 것이 아니었어요. 좋게 말하자면 해석으로서의 미술사학을 시도한 시기로 평가하고 싶습니다.

그후 1980년대 후반에 당시로서는 미지의 영역이었던 프롤레타리아 미술운동 다시 말해 좌파미술운동에 천착한 미술사 서술을 시작했습니다. 좌파 계보를 구성해 전통을 논하려던 시도였고 이후 봉건사회 해체기와 일제강점기 미술 전반으로 서술의 범위를 확장시켜나갔습니다.

홍지석 선생님의 회고를 정리하면 이경성으로부터 본격화된 한국 근대미술 연구가 이구열로, 다시 김윤수, 원동석으로 이어졌고 그 다음 세대인 윤범모, 유홍준, 김복기에 이르러 심화, 확장됐다고 할 수 있겠군요.
이제 한국근대미술사학회를 다뤄야 할 텐데 그 전에 1979년에 간행된 오광수의 『한국현대미술사』에 대한 선생님의 견해를 듣고 싶습니다.

최열 1974년부터 1977년까지 국립현대미술관에서 의욕적인 기획을 실행에 옮겼습니다. '조각, 공예, 동양화, 서양화'로 나누어 각 분야별로 한국현대미술사를 서술하는 기획이었지요. 이때 이구열이 이른바 '동양화' 분야를 맡았고 유준상劉俊相, 1932~2018, 오광수가 이른바 '서양화' 분야를, 유근준劉槿俊,

1934~ 이 '조각' 분야를 맡아 서술했습니다. 이때의 글쓰기가 1983년 간행된 이구열의 『근대한국화의 흐름』으로 이어졌고 오광수 역시 이때의 작업을 바탕으로 동양화와 조각까지 아울러 1979년에 『한국현대미술사』를 발간했습니다.

『한국현대미술사』는 미술사가로서의 관점보다는 미술비평가의 관점이 매우 두드러진 저작입니다. 미술 현장에서 활동하는 미술비평가가 한국현대미술의 통사를 쓴 것이지요. 비평가의 감각으로 각 시대의 미술 현상을 경쾌하게 논평해나간 근현대미술 개설서라고 평가합니다. 따라서 한국근대미술사학사에서 한 장을 따로 마련할 만한 혁신성 같은 것은 찾아보기 어렵지요. 그러나 이런 유형의 저작이 없던 시절이었으므로 출간된 후 한동안 이구열의 『근대한국화의 흐름』과 더불어 한국현대미술통사, 또는 개설서로서 영향력을 발휘했습니다. 그리고 이 저작들은 한국근대미술을 '서양 미술의 이식과 침윤'의 관점에서 보는 태도를 관철하고 있습니다. 흥미로운 것은 민족성과 국제성, 고전성과 현대성을 동시에 옹호함으로써 이중성, 복합성을 특징으로 삼는 이경성의 사학의 전통을 계승하고 있다는 사실입니다.

"서구 중심주의와 미숙한 자의 오만의 극복,
한국근대미술 연구의 전제입니다"

홍지석 한국근대미술사 연구의 과정을 살피는데 한국근현대미술사
학회를 빼고 말할 수는 없겠습니다. 한국근현대미술사학회의 창립 동기나 과
정이 궁금합니다.

최열 1993년 국립현대미술관 임영방林英芳, 1929~2015 관장의 부름
에 응해 최태민崔泰晚, 1962~과 함께 〈민중미술 15년〉전의 기획실무를 맡았습니
다. 당시 우리는 국립현대미술관 '움직이는 미술관' 관장으로 있던 김희대金熙大,
1958~1999 학예관과 자주 어울렸습니다. 한국역사학회 학술대회에서 윤범모와
한국근대미술 관련 발표를 했던 김희대 학예관은 상당히 열성적인 연구자였습
니다. 나는 1991년 서울민족미술운동연합 사건으로 체포 투옥됐다가 1992년
10월 출옥한 이후 근대미술 연구자로 살기로 결심하고 1993년부터 『한국근대
미술의 역사』열화당, 1998를 준비하고 있었습니다. 함께 공부할 동료가 절실히 필요
했습니다. 연구자로서 활동할 무대도 필요했지요. 그것은 김희대도 마찬가지였
습니다. 그때 한국근대미술사학회를 만드는 일을 김희대, 윤범모와 상의했고
의기투합했습니다. 일정 계획을 세우고 함께 할 만한 연구자들에게 연락을 취
했습니다. 이경성, 이구열 두 사람을 찾아 지지를 얻어 1993년 10월 30일에 발

기인회를 열었습니다.

홍지석 당시 학회 창립에 대한 반응은 어땠습니까?

최열 여러 우려의 말이 있었습니다. 근대미술사(학)는 아직 학문으로서 주권을 갖지 못한 때였습니다. 미술사 관련 학회로는 한국미술사학회와 서양미술사학회만 있을 때였지요. 당시에는 한국근대미술사 자체가 성립될 수 없다고 보는 논자들도 있었습니다. 연구회로 만들어도 인력 부족으로 운영이 어려울 텐데 웬 학회냐는 냉소도 있었습니다. 하지만 나는 그릇을 만들고 낮은 자세로 일하면 물은 흘러들어올 것이라는 신념으로 학회 창립을 진행했습니다. 발기인으로 이름을 올리는 데 동의한 연구자 명단이 있는데 그 힘을 기반삼아 그해 11월 22일 한국근대미술사학회가 출범했습니다. 그때 윤범모가 근무하던 동아갤러리에서 창립 총회를 했고 초대 회장에 윤범모, 초대 부회장에 김영순을 추대했습니다. 그뒤 2007년 김영나金英那, 1951~ 회장 시절에 한국근현대미술사학회로 이름을 바꿨습니다. 현재 학회는 말 그대로 한국근대미술 연구의 요람이자 산실이 되었지요.

홍지석 학회가 출범한 지 20년이 훌쩍 넘었습니다. 학회의 전체 역사를 돌아보면 어떤 변화를 관찰할 수 있을까요?

최열 처음에는 아무래도 작가론이 많았습니다. 그후에 제도에 주목하는 논문들이 여럿 발표됐고 좀 더 최근에는 시각문화론의 관점을 갖고 대상을 다루는 논문을 포함해 매우 다양하기 그지없어요. 요즘엔 작가를 다루더라도 시각문화론의 관점이나 방법을 취한 글들이 많지요.

홍지석 한국근현대미술사학회의 가장 큰 업적은 무엇이라고 생각하십니까?

최열 역시 20세기 한국미술사 연구를 내세워야 할 것입니다. 한국근현대미술사학회로 인해 20세기의 한국미술이 미술사학의 대상으로서 주권 내지 시민권을 획득했다고 할 수 있습니다. 연구를 진행할 유능한 연구자군[#]이 형성된 덕분이지요. 일본에는 근대미술사학회라는 이름을 갖춘 연구자 단체가 없습니다. 하지만 국립근대미술관이 존재합니다. 반면 한국에는 국립근대미술관이 없고 근현대미술사학회가 존재합니다. 덧붙이자면 국립근대미술관이 없는 선진 국가는 없어요. 따라서 대한민국은 매우 낙후한 국가인 셈이지요. 그런 의미에서 한국근현대미술사학회는 미술사의 독자 연구 영역으로서 20세기 한국미술사학의 주권 그리고 그 영역을 상징하는 학회입니다.

홍지석 한국의 근대미술, 특히 20세기 미술을 폄훼하거나 부정하는 시각과 평가가 존재하는 것 같습니다. 이를테면 해방 이전의 유화 작품들을 두

고 서양 미술의 모방이나 아류로 평가하는 논자들이 꽤 많습니다. 서양 근대 미술의 모방, 그것도 어설픈 모방이라고 보는 견해들 말입니다. 이런 부정적인 견해가 한국근대미술 연구의 큰 걸림돌 가운데 하나라고 생각합니다.

최열 한국의 근대미술은 규모를 중시하지 않았습니다. 작품 크기를 기준으로 삼는 규모보다는 작품을 창작한 사람과 그 형식의 이면에 담겨 있는 정신성을 강조하는 태도가 일반화되어 있었습니다. 미학관, 예술관의 거점이 다른 것이죠. 화려함을 추구한 장식화 분야가 예외라 할 수 있을 것인데 그마저도 병풍의 형식, 곧 단편들을 모아 규모를 얻은 경우지요.

이런 태도가 서구 미술을 수용하는 과정에서도 나타납니다. 예외가 없지는 않지만 20세기 전반의 유화들은 대부분 규모가 작습니다. 서구에서 잘 드러나는 규모의 미술에 압도된 일부 연구자 특히 일부 유학파의 눈에 그것은 수준 미달이거나 도입기의 미숙한 작품으로 보였던 모양입니다.

나아가 한국의 근대미술이란 '서구의 것을 복제 모방한 것'이기에 창의성이 떨어진다는 평가도 많지요. 이렇게 서구 근대미술을 원본, 한국근대미술을 사본으로서 모방이나 복제품이라고 보는 관점을 취하면 한국근대미술은 영원히 원본에 미치지 못할 것입니다. 한국근대미술이란 일본을 통한 서구 미술의 굴절이요 왜곡이라는 식의 발언도 그런 인식을 바탕으로 하고 있지요. 재미있는 것은 19세기 이전을 다루는 고전미술사학계에서도 중국미술을 원본, 조선미술을 사본으로 인식하는 관점이 있다는 겁니다.

홍지석 서구 근대미술을 원본으로, 한국근대미술을 그 모방으로 보는 견해 자체에 문제가 있는 것은 아닐까요? 일제강점기 미술가들이 생산한 텍스트를 보면 그들은 서구 미술 학습에서 얻은 지식을 자기 앞의 사회 현실에 어떻게 적용할 것인가를 진지하게 고민하고 있음을 확인할 수 있습니다. 서구 미술을 단순히 모방하기보다는 그것을 자기 현실에 맞게 변형하는 문제에 골몰하고 있었다는 것입니다.

최열 한국근대미술을 수준 미달로 보는 단순한 견해를 극복해야 합니다. 물론 한국근현대미술사학회가 출범한 뒤 연구 성과가 축적되면서 20세기 한국미술을 보는 자기 평가절하의 관점은 일부 극복해나가고 있다고 봅니다. 하지만 그런 관점 자체가 완전히 사라졌다고는 말할 수 없습니다. 오히려 그것이 다수 연구자들의 심성에 내면화됐다고 보는 것이 적절해 보이기도 합니다. 가령 지금도 엄존하는 고전미술사학계와 근현대미술사학계의 모습이라든지 꽤 크게 영향력을 발휘하는 19세기 미술과 20세기 미술의 단절론을 당연시하는 풍토 그리고 서구 근대미술을 별다른 분별없이 한국미술 해석의 잣대나 표준으로 삼는 접근에는 서구 중심주의가 내포되어 있지요. 과거에는 그것을 격렬하게 노출하는 식으로 드러냈다면 지금은 갈등 없이 아주 자연스럽게 전개되고 있을 뿐입니다. 그것이 내면화되었기 때문이죠. 그런 이유로 서구 중심주의 극복은 더욱 어려워졌습니다. 아니, 서구 중심주의 극복을 언급하면 무시를 당하거나 민족주의자 아니냐는 역공을 당하는 거죠.

홍지석 한국근대미술 연구자들이 서구 중심주의를 극복하려면 어떻게 해야 할까요?

최열 단순 비교를 지양해야 합니다. 앞서 규모의 문제를 이야기했는데 규모의 복잡성과 다양성을 헤아릴 필요가 있습니다. 런던, 파리, 베를린에서 활동하는 미술가들에게 규모란 이런 것이고 북경과 한양에서 활동하는 미술가들에게 규모란 저렇다는 것을 이해해야 합니다. 작으니까 무조건 수준 미달이라는 식의 접근은 잘못입니다.

화풍의 문제도 마찬가지입니다. 예를 들어 1930년대 화가들의 인상주의 화풍을 문제 삼을 때 클로드 모네, 에두아르 마네, 폴 세잔 같은 서구의 몇몇 화가들을 절대 표준으로 삼고 오지호나 이인성은 표준에 미달하는 수준 이하의 아류로 설정하는 것이지요. 하지만 우리는 오지호나 이인성의 회화에서 서양의 인상파를 어떻게 자기화하고야 말았는가라는 질문을 하면서 동시에 그 작품에 내장되어 있을 미의 절대성을 발견하고 서술해나가야 합니다. 그러한 노력의 끝에서 그 작품에 스며 있는 심미적 영혼의 떨림을 감지해야 합니다. 그럴 때 원본과 사본, 창의와 모방, 본류와 아류와 같은 서열화가 아니라 다름을 인정하는 수준에서 그물망으로 연결된 이른바 '인상파 문화권'과 같은 세계사의 시야를 확보할 수 있겠지요.

홍지석 선생님 생각에 전적으로 동의합니다. 1920년대 초반 김복진

이 동료들과 함께 유럽의 다다나 일본의 마보^{Mavo}를 참조해 파스큘라^{PASKYULA} 활동을 할 때, 또는 그가 1920년대 후반 혁명 러시아의 구축주의^{Constructivism}를 모델로 카프^{KAPF} 미술의 논리를 구성하는 과정을 보면 거기에는 다다나 구축주의와의 동일성에 대한 열망보다는 식민지 조선의 현실에 부합하는 예술적 파괴와 건설에 대한 진지한 모색이 훨씬 두드러집니다. 최근에 『오지호 김주경 2인 화집二人畵集』한성도서주식회사, 1938에 실린 오지호와 김주경金周經, 1902~1981의 회화 작품들과 비평문들을 탐독하고 있는데 이 텍스트들은 서구의 근대미술을 어떻게 자기 현실에 부합하는 예술로 재탄생시킬 것인가에 대한 고민들로 채워져 있습니다. 그러니까 그들은 처음부터 서구 미술을 일방적으로 모방할 생각이 없었던 것이죠. 그것을 서구 미술의 아류나 수준 미달의 모방작으로 보는 태도는 매우 무례한 태도라고 생각합니다.

<u>최열</u>　　　　일제강점기 유화의 전통을 '빛의 미술'이 아니라 '필획의 미술'로 이해해야 한다는 김영동金永東, 1956~ 의 주장을 언급하고 싶습니다. 『근대의 아뜰리에』라는 저서를 보면 '일필휘지'야말로 오지호에서 이중섭으로 이어지는 한국근대유화의 특징이라는 겁니다. 이런 관점을 비판적으로 발전시키면 1930년대 오지호의 회화는 빛의 감각을 중시하는 서구 인상파의 전통과 일격一擊을 중시하는 수묵화의 전통을 창조적으로 결합한 예술로서 다룰 수 있겠지요.

<u>홍지석</u>　　　　역시 미술사가에게는 당대 예술가들의 작품과 글에 주목하

는 태도가 필요한 것 같습니다. 섣불리 판단하기보다는 그 판단을 유보하고 텍스트 자체에 주목하는 접근 태도 말입니다.

최열　　미숙한 자의 오만함을 경계해야 합니다. 무엇보다 자기 연구 대상에 대한 존경과 애정이 필요합니다. 자신의 부족한 지식과 미숙한 감각을 내세워 근대미술을 선先규정하고 재단하며 판단하는 태도를 버려야 합니다. 미술사가는 질문하는 학자여야 하지 단죄하는 판사가 되어서는 안 됩니다.

덧붙이자면 조선 근대를 미성숙의 시대로 보는 태도를 경계해야 합니다. 공자가 자신이 살던 시대를 다룬 역사서인 『춘추』를 서술할 때 그는 과거를 미성숙의 시대, 또는 미개한 시대로 보지 않았습니다. 마찬가지로 사마천은 『사기』를 쓸 때 과거 역사상의 인물들을 미개인으로 설정하지 않았습니다. 아니 오히려 배워야 할 현자賢者로 서술하지 않았나요. 그 태도를 배워야 합니다.

"국립현대미술관은 어떤 역할을 해야 할까요? 우리에게 근대미술관이 없는 까닭은 무엇일까요?"

홍지석　　2016년 국립현대미술관 덕수궁관에서 열린 〈이중섭, 백년의 신화〉전2016. 6. 3.~10. 3.을 흥미롭게 보았습니다. 그의 주요 회화 작품을 한자리

에 모아놓은 기획자의 열정이 느껴졌습니다. 특히 근대미술 연구자로서 이중섭 관련 자료들을 소개한 아카이브 전시가 인상적이었습니다. 작품들을 직접 보는 것 못지않게 자료 원본을 직접 접하는 것도 매우 특별한 경험입니다. 근대미술사 연구에서 미술관, 특히 국립현대미술관과 국립중앙박물관의 위치와 역할은 무엇입니까?

<u>최열</u>　　　　　일단 우리나라에는 근대미술관Museum of Modern Art이 존재하지 않는다는 사실을 짚어둘 필요가 있습니다. 국립중앙박물관과 국립현대미술관이 근대미술을 다룬다고 하지만 극히 일부에 지나지 않아요. 근대미술만을 다루는 전문 미술관이 존재하지 않습니다.

근대미술관을 설립하자는 움직임은 오래전부터 있었고 이에 호응해 김대중 정부 시절1998~2003 덕수궁 석조전을 국립근대미술관으로 활용하는 안이 대통령에 의해 승인된 바 있습니다. 하지만 당시 IMF체제를 극복하기 위한 작은 정부 방침에 따라 계획이 축소되어 근대미술을 전문으로 하는 국립현대미술관 덕수궁 분관이 석조전 서관에 설립되었습니다. 한국근현대미술사학회 창립에 앞장섰던 김희대 학예관이 초대 분관장을 맡았지요.

하지만 국립현대미술관 배순훈裵洵勳, 1943~ 관장 재직 시절2009~2011 별다른 이유 없이 근대미술관으로서 덕수궁 분관의 역할을 폐지했습니다. 국립현대미술관 학예실이 주도하여 한 해 4회 발행하던 학술지『근대미술연구』가 폐간된 것도 배순훈 관장 시절입니다. 그후 덕수궁 분관은 한동안 잡다한 전시를 개최하는

평범한 미술관으로 전락했지요. 파행을 겪다가 정형민 관장 재직 시절[2012~2013]에 와서 근대미술관으로서 덕수궁 분관 기능을 회복했습니다.

현재 국립현대미술관은 과천관, 서울관, 덕수궁관을 아우르고 있는데 과천관은 20세기관, 서울관은 동시대관, 덕수궁관은 근대관으로서의 역할을 담당하고 있습니다. 저 3관 체제는 미술관 연구센터 설립과 더불어 정형민 관장의 미술관 철학이 돋보이는 업적이에요. 덕수궁 분관은 류지연 학예사의 〈권진규〉[2009. 12. 22.~2010. 3. 1.], 김예진 학예사의 〈거장 이쾌대, 해방의 대서사〉[2015. 7. ~11.], 박혜성 학예사의 〈변월룡 1916~1990〉[2016. 3.~5.], 김인혜 학예사의 〈이중섭, 백년의 신화〉, 〈유영국, 절대와 자유〉[2016. 11. 4.~2017. 3. 1.] 같은 굵직한 전시들을 열어 근대미술 전문관으로서의 역할을 충실히 수행하고 있지요.

하지만 여전히 많은 문제가 있습니다. 가장 큰 문제는 국립현대미술관의 정규직 학예사들 가운데 근대미술에 집중하는 전문학예사가 없다는 점입니다. 미술사 연구와 전시 기획을 수행할 전문 인력이 부재한 상태에서 작품 수집과 연구, 전시를 제대로 수행할 리가 만무하지요. 걱정입니다.

<u>홍지석</u> 국립근대미술관이 부재한 이유는 무엇일까요?

<u>최열</u> 프랑스 파리의 오르세 미술관, 런던의 테이트모던, 미국 뉴욕의 근대미술관[MoMA], 일본 도쿄의 국립근대미술관은 근대미술에 특화된 전문미술관들입니다. 이 미술관들의 소장품과 전시 들은 해당 국가의 시민공동

체, 또는 종족공동체가 얼마나 열정적으로 자기들의 근대를 성찰해왔는지를 보여줍니다. 근대의 정신과 심미의식이 담긴 유산을 통해 공동체의 가치를 증명하는 공간들이지요. 그들은 그것을 자랑으로 삼고 소중히 관리합니다.

반면에 우리의 근대는 많은 부분이 일제의 식민지배와 겹쳐 있습니다. 따라서 근대미술을 포함해 근대의 문화유산을 부끄러워하는 경향이 있는 것 같습니다. 하지만 2013년 국립현대미술관 덕수궁분관에서 열린 〈한국근현대회화 100선〉전2013. 10. 29.~2014. 3. 30.에서 우리가 직접 눈으로 확인한 대로 일제의 식민지배 하에서도 우리 근대미술가들은 눈부신 심미의 세계를 창출했습니다. 그것은 고난의 일제강점기를 민족이 어떻게 극복했는지 그리고 얼마나 능동적으로 자신만의 근대를 열기 위해 노력했는지를 보여주는 정신의 형식들이지요. 그것을 왜 부끄러워 하는지 모르겠습니다. 후진과 변방의 모습이라고 해도 그것을 감추려 하기보다는 적극적으로 드러낼 필요가 있습니다. 그것은 차별이 아니라 차이임을 깨우쳐야 해요.

홍지석 그렇다면 국립현대미술관은 근대미술 전시를 언제부터 본격적으로 시작했습니까?

최열 여러 선례가 있지만 역시 1997년부터 국립현대미술관에서 열린 〈근대를 보는 눈〉전을 중요한 기점으로 삼아야겠지요. 1992년부터 1997년 사이에 국립현대미술관장으로 있던 임영방林英芳, 1929~2015 관장과 정준모

丁俊模. 1957~ 학예실장이 주도한 이 야심찬 연속 기획은 '한국근대미술'을 본격 주제로 내건 최초의 대규모 기획전이었습니다. 유화1997. 12. 9.~1998. 3. 10., 수묵채색화 1998. 9. 4.~1998. 11. 4., 조소1999. 8. 24.~1999. 10. 31., 공예1999. 11. 16.~2000. 2. 6. 순으로 진행된 〈근대를 보는 눈〉전 이후 국립현대미술관의 근대미술 소장품이 기하급수적으로 늘었습니다. 더불어 동시대미술 소장품도 급격히 늘어나면서 1,000여 점 남짓이었던 근대미술 소장품이 이후 4,000여 점으로 늘었고 지금은 7,000여 점 정도입니다. 국립현대미술관 과천관에서 열린 〈한국건축 100년〉전1999. 8. 31.~1999. 10. 28.까지 덧붙여 보자면 1990년대 후반기는 근대미술 전시의 역사에서 각별한 의의를 갖는 시기라고 할 수 있습니다. 이뿐만 아니라 미술관으로서도 참으로 눈부신 시절이었어요. 그 일을 가능하게 했던 두 주역, 임영방과 정준모라는 이름을 영원히 기억해두어야 합니다. 특히 정준모는 뛰어난 감각과 역량으로 현장을 누비며 수도 없는 작품을 발굴해 미술관 벽면과 수장고를 채워나간 역사상 단 한 명의 학예실장으로 칭송 받아 마땅합니다.

홍지석 학부 2학년 때 국립현대미술관 과천관에서 〈근대를 보는 눈-유화〉를 보았습니다. 대부분 처음 본 작품들이었는데 시각적 충격이 컸습니다. 이쾌대의 〈군상〉 연작도 그때 처음 보았습니다. 책에서 도판으로 보았을 때와는 비교할 수 없을 정도의 감동을 느꼈습니다. 지금도 제 주변에는 〈근대를 보는 눈〉전에서 받은 충격을 회고하는 사람이 많습니다. 그후로 한국근대미술을 다룬 전시들을 꼭 챙겨보기 시작했습니다. 미술사 연구는 작품에 대한

직접 체험에 기초해야 한다는 점에서 한국근대미술을 다룬 좋은 전시가 많을수록 한국근대미술 연구도 발전할 거라고 생각합니다.

"19세기 미술을 공부하는 이들은 20세기 미술을 공부하지 않습니다. 미술사에는 보이지 않는 벽이 존재합니다"

홍지석 　　　　안중식의 회화 작품은 국립중앙박물관에도 있고 국립현대미술관에도 있습니다. 같은 화가의 작품인데도 국립중앙박물관에서 볼 때와 국립현대미술관에서 볼 때 느낌이 아주 많이 다릅니다. 이질적인 느낌이라고 할까요? 한국미술사를 공부할 때와 한국근대미술사를 공부할 때도 유사한 이질감을 느낍니다. 한국근대미술사 연구자들끼리도 19세기 이전의 미술에 관심을 갖는 연구자들과 주로 20세기 이후의 미술에 관심을 갖는 이들의 관점이 아주 많이 다릅니다.

최열 　　　　연구 분야와 연구자들의 학문이 단절되어 있다는 사실은 매우 심각한 문제입니다. 예외가 없지는 않지만 대체로 19세기 이전 고전미술을 연구하는 미술사가들은 20세기 미술을 공부하지 않습니다. 가끔은 어떤 금기

가 있는 것으로 보일 정도입니다. 마찬가지로 20세기 미술을 전공하는 미술사가들은 19세기 이전의 미술에 관심을 기울이지 않고 있습니다. 쌍방향의 장벽이 존재한다고 할 수 있습니다. 고전미술 연구자들은 20세기 연구자들이 19세기 이전 미술을 연구하면 냉소로 반응합니다. 물론 거꾸로도 마찬가지지요. 확실히 문제입니다. 양자 간 학문 교류와 소통을 모색할 필요가 있습니다. 이 경계를 넘나드는 연구자들이 늘어나야 하지요. 서구 근대미술 연구자들 중에는 19세기, 심지어는 중세나 르네상스, 바로크 미술을 연구하는 이들이 허다하지 않습니까?

홍지석 미국 미술비평가 마이클 프리드Michael Fried, 1939~가 1967년에 발표한 「미술과 사물성」은 당대 미니멀리즘 논쟁의 중요한 텍스트 가운데 하나입니다. 그런데 그 프리드가 1980년에 『몰입과 연극성』을 발표합니다. 이 책은 '디드로 시대의 회화와 관객'이라는 부제를 달고 있습니다. 이 저작은 디드로Denis Diderot, 1713~1784 시대, 곧 18세기 프랑스 살롱에서 '회화에 대한 관객의 체험' 문제를 두고 벌어진 미술 논쟁을 다루고 있습니다. 프리드의 사례는 미술비평가와 미술사가, 고전미술과 근대미술의 경계가 뚜렷한 우리의 현실에서는 쉽게 납득할 수 없는 사례입니다. 하지만 프리드의 입장에서 보면 그가 20세기 미니멀리즘을 문제 삼으면서 부상한 문제들을 해결하려면 18세기 파리로 돌아갈 필요가 있었습니다. 결과적으로 프리드는 '몰입과 연극성'을 주제로 삼아 미술사를 횡단하는 방식으로 자기 관점을 구체화할 수 있었습니다.

최열 고전미술과 근대미술, 19세기와 20세기 한국미술을 단절의 논리로 설명하는 논자들은 두 시기를 일관성 있게 통찰할 수 있는 주제나 방법, 틀이 없다고 믿는 것 같습니다. 그런 근거 없는 믿음들, 장애들이 엄존하고 있는데 그것을 극복하려는 노력은 거의 부재한 상태입니다. 한국미술사 통사를 서술하는 미술사가들이 근대를 배제합니다. 시간과 공간, 공동체의 연속성은 자명하지만 정작 공동체가 산출한 미술사의 연속성은 부정하는 것이지요. 미술사 연구자들 스스로가 단절시킬 수 없는 것을 단절시키고 있는 것은 아닌지 반성하는 자세로 되돌아볼 필요가 있습니다.

홍지석 국립중앙박물관의 역할이나 지평 확대를 기대해볼 수 있지 않을까요? 저는 국립중앙박물관이 근대미술을 좀 더 적극적으로 다뤘으면 합니다.

최열 김영나 관장이 국립중앙박물관장으로 재직하던 시기2011~2016에 국립중앙박물관 근대부가 신설되었습니다. 현재 박물관 상설전시실에 '중근세관'이 있어서 대한제국 시대까지의 미술작품들을 전시하고 있지요. 최근에는 근대미술작품 수집도 늘려가는 추세입니다. 이런 노력은 매우 높이 평가할 만합니다.
하지만 여전히 국립중앙박물관이 미술작품에 접근하는 방향이나 관점에 대해서는 할 말이 많습니다. 지난번에도 말했지만 역사에 지나치게 무게를 두면서

박물관을 역사교재나 역사부도처럼 활용하는 방식이 문제입니다. 서화관에 가면 화조화는 어떻게 그리나, 초상화는 또 어떻게 그리나 같은 설명들이 장황하게 붙어 있습니다. 미술작품을 미술작품이 아니라 단지 역사 자료로 취급하는 방식이지요. 그런 조건 하에서는 작품을 감상하면서 과거의 위대한 대가들이 당대 공동체의 이상과 꿈을 자기 매체와 형식을 통해 어떻게 아름답게 표현했는지를 느낄 수가 없습니다. 박물관을 찾는 이들이 미술작품에 구현된 정신과 심미의 세계를 발견하고 교감하면서 감동을 받을 만한 환경이 아니라는 겁니다.

<u>홍지석</u>　　　그런 관점에서 보면 국립중앙박물관이 근대를 포용하는 일은 단순히 근대미술 전시나 작품 수집을 확대하는 문제가 아니라 근대적인 의미의 미술 개념을 어느 정도까지 수용하느냐는 문제와 깊이 연루되어 있다고 할 수도 있습니다. 서구 개념인 '뮤지엄'museum을 한쪽(국립중앙박물관)에서는 '박물관'으로 또 다른 한쪽(국립현대미술관)에서는 '미술관'으로 번역해 사용하는 용법도 그런 문맥에서 이해할 필요가 있다고 봅니다.

<u>최열</u>　　　그 구분은 일제강점기 유산이지요. 일본이 19세기에 그렇게 구분한 것을 대한민국 정부가 따라한 것입니다. 늦었지만 바꿔야지요. 국립박물관은 국립고전미술관, 국립현대미술관은 국립근대미술관과 국립당대미술관(?) 뭐 이런 식으로 말이지요. 하지만 이런 주장은 무시당할 것 같습니다.

"한국근대미술에 나타나는
우리만의 특징이라면 무엇이 있을까요?"

<u>홍지석</u>　　　　다른 근대미술과 구별되는 한국근대미술의 고유한 특성은 무엇일까요? 한국근대미술에 나타나는 일반적인 특성에 대한 선생님의 견해가 궁금합니다.

<u>최열</u>　　　　역사의 전개 과정에서 관찰 가능한 큰 특징을 말할 수 있겠지요. 일단 18세기는 사족이 주도하고 화원이 부상하는 시대라고 할 수 있습니다. 19세기는 사족과 중인 양대 계보와 화원이라는 세 갈래에 의해 전개된 다양한 미술이 존재했지요. 하지만 20세기의 근대미술은 종래의 계보가 위기 상태에 있다가 소멸된 시대입니다. 사민체제라는 계급이 해체되면서 사족의 정신적 심미성도 중인의 기술적 심미성도 존재의 토대를 상실했습니다.

계급의 시대가 소멸하면서 계급의 심미성도 힘을 잃어갔고 더불어 개인의 시대가 열리면서 개인의 심미성이 힘을 얻어갔습니다. 극단의 개인성, 극단의 다양성이야말로 20세기 한국근대미술의 특징적인 양상입니다. 미술사가의 관점에서 보자면 20세기 한국근대미술은 거대한 하나의 문명권이 또 다른 문명권으로 변모하는 과정에서 출몰했던 다양성을 끊임없이 관찰할 수 있는 매력적인 연구 대상입니다.

홍지석 1920년대와 1930년대에 '주관 강조의 현대미술'을 역설했던 김복진과 정현웅鄭玄雄, 1911~1976의 비평문이 생각납니다. 확실히 20세기에는 고립된 상태에서 자기 주관의 표현에 몰두했던 미술가가 많았습니다. 그럼에도 그 개인들의 작품 활동에 나타나는 일반적인 경향을 찾아볼 수는 있지 않을까요?

최열 19세기까지 미술을 주도한 사족의 '정신성'이 20세기 미술에서는 희미해지거나 사라져가는 추세를 통해 살펴볼 수 있을 것 같습니다. 대신 20세기의 개인들은 서구에서 무언가를 찾고자 했습니다. 유화는 말할 것도 없고 수묵채색화도 이 흐름에 속해 있었지요. 서구 근대는 그만큼 그들에게 강력한 영향을 미쳤습니다. 양자 모두 기존의 몸틀에 서구의 조형 문법을 결합하는 식으로 자기들의 미술을 형성해나갔습니다. 이 시기의 수묵채색화가 다수는 중인의 기술적 심미성을 간직한 채 서구의 조형 문법을 수용하는 식으로 시대에 적응하려고 했습니다. 김복진은 서구의 근대를 수용해 자신의 틀을 구축한 개인의 대표 사례입니다. 그는 청년 시절에 마르크스주의를 수용해 자기의 틀로 삼았습니다. 주지하다시피 서구 근대의 이데올로기 가운데 하나인 마르크스주의는 김복진 이전에는 없던 것이지요. 20세기 미술 연구자는 이런 개인의 등장을 자주 목격합니다. 종래의 계보가 와해되고 권위도 소멸된 상태에서 '각성된 자아'로서 개인이 등장하는 양상에 주목해야 합니다.
아주 흥미로운 것은 그렇게 서구의 근대에 몰입했던 개인들이 다시금 자기 것,

본래의 것으로 회귀하는 양상입니다. 그래서 결국 서로 다른 것, 깨진 것들을 통합해야 하는 문제가 발생합니다.

홍지석 한국근대미술가들의 이론과 실천에 '단편이나 파편들의 종합'이 늘 문제시됐던 것을 그런 문맥에서 헤아릴 수 있겠습니다. 자기 예술을 통해 산산이 부서진 세계를 통합하려 했다고 말입니다.

최열 그렇습니다. 자기 혼자서 말이지요.

홍지석 어찌 보면 개인의 수준에서 가능한 일이 아닐 것 같습니다. 영웅적이라고 할까? 멋지지만 불가능한 과제라는 생각이 듭니다.

최열 그것이 곧 '근대의 천재들' 아닐까요.

홍지석 이쾌대의 해방기 군상 작업들이나 하나의 화면에 작은 점들을 찍어 전체를 구축한 김환기의 후기 작업들이 생각납니다.

최열 근대에 출현한 거장들이 있습니다. 이쾌대, 김환기는 물론이고 이중섭, 박수근, 유영국 같은 화가들, 조각가 권진규, 류인 같은 이들 말입니다. 오지호나 이인성, 박래현도 빼놓을 수 없지요. 모두 산산이 부서진 근대 세

계를 굳건히 버티며 깨진 것들을 통합하고자 고군분투했던 예술가들입니다. 특히 전후 분단시대를 견뎌낸 하린두와 최욱경 그리고 사군자와 화조화를 통해 고전과 근대의 정신적, 심미적 가치를 아우른 윤용구와 허산옥의 예술적 성취도 기억해야 합니다.

홍지석 과거의 미술과 구별되는 근대미술의 고유한 감각을 말할 수 있을까요?

최열 사군자와 서예에서 윤용구가 각별하지만 허산옥의 화조화 역시 대단하지요. 내가 시대별로 최고로 치는 화조화들이 있습니다. 16세기 신사임당의 단정한 화조화, 18세기 심사정의 활달한 화조화, 19세기 신명연의 고아한 화조화, 그리고 20세기 허산옥의 생동하는 화조화입니다.
허산옥의 화조화는 처음에는 그저 흔한 화조화로 보이지만 보면 볼수록 특별한 자기 세계를 드러냅니다. 신명연의 화조화가 섬세한 감각을 자극한다면 허산옥의 화조화는 유동하는 힘이 육감을 자극합니다. 신명연이 가느다란 느낌을 준다면 허산옥은 두터운 느낌을 간직하고 있지요.

홍지석 제가 보기에도 허산옥의 화조화는 확실히 남다른 감각을 지닌 것 같습니다. 육감을 자극한다는 표현을 쓰신 이유는 무엇입니까?

최열　　　　　신체성을 간직하고 있다는 말입니다. 어떤 관념을 통해서가 아니라 몸을 통해 또는 몸으로 깨우친 신체성이지요. 감각적이라는 말로는 그 느낌을 담을 수 없기 때문에 육감적이라고 하는 것입니다. 허산옥의 화조화에는 세계를 대하는 근대인의 특징적인 태도, 다시 말해 물질 감성이 두드러지게 나타납니다.

화조화는 대개가 감각적이지만 특별히 민감하고 예리한 감각으로 무장한 화조화 작가는 19세기의 신명연을 들 수 있을 겁니다. 신명연의 화조화 세계는 놀랍도록 세련된 형태와 색감으로 관객의 감각을 자극합니다. 19세기 도시 사회가 지닌 난만爛漫한 감성을 반영한다고나 할까요?

그 감각적인 화조화가 20세기로 이어지는데 문제는 20세기 전반기 화조화는 19세기를 되풀이하는 수준 아니 그 이하로 후퇴해요. 감각의 퇴보라고나 할까요, 아름다움을 상실하고 말았습니다.

20세기는 너무도 빈곤하고 참혹하지 않았습니까? 에릭 홉스봄인가요, 20세기를 '극단의 시대'라고 불렀던 역사학자가? 두 차례 세계대전을 지나니 한국전쟁이라는 참혹한 상황이 찾아왔습니다. 꽤 오랜 시간이 지나서야 그 극단적 상황에서 벗어날 수 있었습니다. 회복기에 접어든 그 어느 때인가 화가 허산옥이 탄생한 것이지요. 그는 지난날의 화조화 형식을 체화하고 그 낡은 형식에다가 신체성이 꿈틀대는 필세와 육감으로 가득 찬 색채를 더해 비로소 심미의 이상을 재생시킨 화가입니다.

미술사는
무엇을 해야 하는가

이념과 현실
그리고
기록과 증언

"미술사를 공부하는 이라면
자신을 둘러싼 사회 현실에 대해
어떤 태도를 취해야 할까요?"

홍지석　　　　　오늘은 미술사와 사회 현실의 관계에 대해 이야기를 나누고
싶습니다. 미술사를 연구하는 학자는 자신을 둘러싼 사회 현실에 대해 어떤
태도를 취해야 할까요? 지난 대화에서 세상을 바꾸는 실천으로서 미술사학을
말씀하셨습니다. 미술사는 감각과 의식의 무늬 들을 이념의 계보로 정리하고
이를 바탕으로 더 나은 이념, 더 좋은 이념을 그려보는 학문이라고 하셨지요.
그런데 미술사가, 미술사학자로서 학문적 탐구에 몰두하기 이전에 선생님은 사
회 변혁을 추구하는 미술운동가로 활동하셨습니다. 행동주의자activist 최열을
기억하는 사람들이 많습니다. 1980년대 민중미술의 조직가, 이론가로서 최열
말입니다. 따라서 선생님의 여러 활동과 저작들은 미술사와 사회 현실의 관계
를 살피는 데 매우 유용한 참조가 아닐 수 없습니다.
선생님은 광주자유미술인협의회[1979년 창립, 이하 광자협], 민중문화운동협의회, 민족미
술협의회[1985년 창립, 이하 민미협], 민족민중미술운동전국연합[1988년 건준위 창립, 1990년 창립, 이하 민
미련] 등의 창립과 활동을 주도한 조직가, 실천가였을 뿐만 아니라 민중미술의 가
장 중요한 텍스트들을 집필한 이론가, 비평가였습니다. 19세기 말부터 1990년
대 초반까지 미술운동사를 정리한 『한국현대미술운동사』[돌베개, 1991]는 민중미술

운동의 기념비적 저작 가운데 하나입니다. 민중미술의 쟁점과 문제의식을 꼼꼼히 서술한 『민족미술의 이론과 실천』돌베개, 1991 역시 빼놓을 수 없는 중요 텍스트지요. 게다가 1994년 국립현대미술관에서 열린 〈민중미술 15년〉전의 기획을 맡아 민중미술의 역사화 작업을 주도했습니다. 1980년대 민중미술을 들여다볼 때 확실히 '최열'은 그냥 지나칠 수 없는 중요한 존재입니다.

그런가 하면 『한국근대미술의 역사』의 저자로서 최열이 있습니다. 이 책은 내용과 형식 모든 면에서 한국근대미술 연구의 새로운 패러다임을 제시한 방대한 역작입니다. 한국근대미술 연구에서 자료의 발굴과 정리, 꼼꼼한 독해의 중요성을 일깨워준 저작이지요. 그후에 선생님이 발표한 수많은 저서와 연구 논문들에서 다수의 한국근대미술가와 비평가가 재조명됐고 근대미술 연구의 새로운 주제들이 발굴, 부각됐습니다.

저는 근대미술 관련 연구를 진행할 때 항상 선생님의 저작을 먼저 살펴봅니다. 제가 다루려는 문제들을 이미 틀 잡아놓으셨을 것이라 기대하기 때문이죠. 그 기대는 한 번도 어긋난 적이 없습니다.

1980년대 민주화운동에 투신해 민중미술의 현장에서 활동했던 투쟁적 조직가, 행동가 최열이 1990년대 이후 근대미술사가로 활동한 것을 일종의 자기 변신으로 이해하는 분들도 있습니다. 어쩌면 현실 변혁을 추구하는 혁명가의 태도가 역사 연구에 천착하는 학자의 태도로 전환됐다고 할 수도 있겠지요. 1980년대와 1990년대 사이에서 선생님이 서 있던 자리가 궁금합니다.

최열 　　　　1970년대의 학습기에 나는 미술사가가 되기를 원했습니다. 표면이 아니라 내면을 밝히고 탐구하는 미술사학자가 되고 싶었지요. 그런데 그 1970년대가 끝날 무렵 나는 민주화운동에 투신했고 일과놀이, 민중문화운동협의회를 거쳐 민미협, 민미련을 만들며 현장미술운동에 전념했습니다. 그때 나는 내가 살고 있는 시대의 문제를 해결하고 새로운 세계를 열고자 했습니다. 내 삶에서 운동가로 행동하는 실천과 학자로 수행하는 학술 활동은 다른 게 아닙니다. 이 점을 확실하게 해두고 싶습니다. 내게 양자는 같은 맥락에 있습니다.

지난 대화에서도 말했듯 나는 언제나 주어진 현실을 변화시키기 위해 미술사를 연구했습니다. 미술사학, 더 나아가 역사학의 소명은 시대의 문제를 해결하고 새로운 세계를 여는 일, 주어진 현실을 변혁하는 것입니다. 그 과제를 어떤 방식으로 수행하느냐의 차이가 있을 따름입니다.

학자와 지식인은 무엇을 하는 사람일까요? 학자와 지식인에게는 두 가지 길이 있습니다. 하나는 학學이고 다른 하나는 행行이지요. 글로 세상을 바꾸는 일을 수행하기도 하고 행동으로 세상을 바꾸는 일을 수행하기도 합니다. 이 두 가지 일을 동시에 할 수도 있으나 어느 한쪽으로 기울어도 괜찮을 것입니다. 퇴계 이황이 저술활동에 집중하는 태도와 남명 조식이 실천을 강조하는 태도를 두고 경중을 논할 수는 없는 노릇입니다. 나는 학문과 실천을 분리해서 사고하는 접근 방식에 동의하지 않습니다.

"최열의
미술사 입문 과정이 궁금합니다"

홍지석 실천과 행동을 통해 세상을 바꾸고자 했던 1980년대의 미술운동가와 학문과 글을 통해 세상을 바꾸고자 하는 1990년대 이후의 미술사가, 미술사학자는 근본에 있어 다르지 않다는 것이네요. 방금 전에 1970년대의 학습기에 이미 미술사라는 학문 영역에 관심을 갖게 됐다고 하셨는데 선생님의 미술사 입문 과정이 궁금합니다.

최열 사람은 자기가 속한 현실의 제약을 받습니다. 자신을 둘러싼 현실로부터 배운다고 말할 수도 있겠지요. 나도 마찬가지입니다. 1970년대에 학창 시절을 보냈습니다. 미술사에 관심을 가진 때는 학창 시절이지요. 당시 고유섭, 이동주, 이경성, 김원용의 글을 읽으며 처음 미술사를 접했습니다. 그들의 여러 저작은 내게 미술사라는 매력적인 분야의 문을 열어준 문자들입니다. 하지만 항상 뭔가 아쉬웠습니다. 당시 저 자신의 그릇이 너무도 작아서 그 문자의 표면만을 읽어낼 수 있을 뿐 그 안쪽의 깊은 이야기를 파악할 수 없었습니다. 그리고 무엇보다도 그 문자들은 오늘의 미술이 어째서, 왜, 그렇게 되었는가라는 질문으로부터 도피하고 있었습니다. 오늘의 미술이 이토록 한심할 수밖에 없는 까닭을 알려주지 않고 있다는 불만이 컸습니다. 그래서 나는 표

면 너머의 내면을 들여다보기를 시도했습니다. 그것이 나의 1970년대입니다.

그 1970년대에 '비판하는 글쓰기'를 시도하고 있던 원동석, 김윤수를 주목했습니다. 그들이 짧은 글을 발표할 때마다 찾아서 꼼꼼히 읽었습니다. 그러나 그 문자도 충분히 만족스럽지 않았습니다. 원동석, 김윤수는 이미 드러나 있는 표면에 대해서 비판의식을 발휘했을 뿐입니다. 표면을 뚫고 그 내면으로 들어가는 과정이 통쾌하지 않았습니다. 어떤 장애가 있었던 거예요. 그 장애란 자신이 비판하는 앞선 연구자가 연구 대상으로 삼은 자료를 그대로 사용하는 데서 오는 것이었죠. 다시 말해 앞선 연구자의 연구를 비판하려면 앞선 연구자와 관점만 다르게 할 게 아니라 새로운 사실의 발견이나 기존에 알려진 사실이라 해도 새로운 해석을 가하는 노력을 크게 기울여야 했는데 그러지 못했어요. 사학의 요체는 사실과 관점 두 가지가 절묘한 균형을 이루는 것인데 결국 관점만 새롭게 하고 사실은 그대로 두었던 것입니다. 그러한 장애를 발견하고서부터 어느 때부터인가 남에게 기대지 말고 내가 그것을 해야겠다고 마음먹었습니다. 그로부터 40년이 지난 지금도 나의 희망은 같습니다. 왜냐면 아직 그것을 해내고 있지 못한 까닭이지요.

참, 김복진, 김용준, 윤희순의 문자를 만났다는 이야기를 덧붙여야 합니다. 그들은 문자 하나하나에 자신의 생애를 거는 이들이었습니다. 토해내는 문자가 생애 자체였지요. 두렵기도 했지만 그 두려움은 나 자신의 글쓰기가 무엇이어야 하는지를 깨우쳐준 위대한 힘이었습니다. 그래서 김복진을 나의 스승으로 삼았습니다.

홍지석 선생님이 현장미술 활동에 전념하던 시기에 쓴 『한국현대미술운동사』는 매우 흥미로운 저작입니다. 1990년대 중반, 대학 도서관에서 이 책을 처음 만났을 때는 민중미술 이론서로만 생각했는데 지금 다시 보면 미술사 저술로서의 성격이 확연히 드러납니다. 특히 이 책 1부 '민족민중미술운동의 전사前史'는 18~19세기 미술에서 시작해 1920~1930년대를 거쳐 해방기, 1970년대 민족미술까지를 다룬 일종의 한국근현대미술 통사로 이해해도 될 것 같습니다.

최열 실천의 한 갈래로 학술을 수행한 것입니다. 행行을 위한 학學이라고 말할 수도 있습니다. 20세기 초반, 더 나아가 19세기 이전까지 거슬러 올라가 사회 변혁과 연관된 미술을 찾았습니다. 그 시기 민중의 삶과 깊이 연루된 매체들에 주목했지요. 신문, 잡지 들에 산재한 만화나 판화, 비평문 들을 들여다보았습니다. 식민지배 하에서 이중의 억압과 고통을 당하는 무산계급인 프롤레타리아의 편에 선 좌파미술운동의 계보를 확인했지요. 그 조직과 활동, 흔적 들을 찾아 최대한 꼼꼼하게 들여다보고 민족민중미술 운동의 관점에서 상세히 서술했습니다. 단언컨대 그 이전에는 이런 자료와 작품 들에 주목해서 섬세하게 서술한 사례가 없었습니다. 『한국현대미술운동사』는 군사독재정부에 맞선 변혁 운동의 일부였습니다. 과거 그 변혁 운동을 수행하신 선배들의 업적을 복원하여 현재 미술 운동의 목적에 역사성과 정당성을 부여하는 작업이었지요. 당시 내게 학學과 행行은 다르지 않았습니다.

홍지석 　　　　　『한국현대미술운동사』의 특성과 관점에 주목한다면 1980년
대를 최열 미술사의 형성기로 이해할 수 있을 것 같습니다. "행을 위한 학"이라
는 최열 미술사의 이념이 만들어진 시기라고 생각합니다.

선생님과 미술사를 주제로 나누는 대화에서 역시 1980년대를 건너뛸 수 없겠
지요. 하지만 오늘의 대화에서 1980년대 민중미술을 본격적으로 다루기는 아
무래도 무리가 아닐까 싶습니다. 민중미술을 구체적으로 다루면 내용이 너무
방대해질 테니 말입니다. 오늘은 다만 미술사와 사회 현실의 상관성을 천착하
기 위한 역사적 지평으로서 1980년대를 다루면서 당시 발표된 선생님의 저작
들에 집중하여 이야기를 나누겠지만 개인적으로 머지않은 장래에 민중미술을
하나의 본격 주제로 삼아 선생님과 다시 이야기를 나누고 싶습니다.

"『한국근대사회미술론』은 자신을 둘러싼 사회를 향한 청년 미술사가의 비판적 문제의식이 형성되는 과정을 보여주고 있습니다"

홍지석 　　　　　미술가는 본질적으로 '사회적 개인'이며 미술가의 실천은 사
회적 문맥 속에서 발생했음을 부인할 사람은 없을 것입니다. 예술과 사회는 아
주 밀접한 관계를 맺고 있지요. 그런데 그 밀접한 관계를 학문적으로 해명하

는 일이 쉽지 않습니다. 예술사회학자들이 여러 대안을 제시했지만 아직 충분히 만족할 만한 접근 방법은 찾지 못한 상태입니다. 예술과 사회의 관계 문제는 초기 저작부터 선생님의 가장 큰 관심사였습니다. 2010년에 출간한 『한국근현대미술사학』청년사은 부제가 '최열 미술사전서'인데 여기 실린 글 가운데 가장 이른 시기에 발표된 것이 『한국근대사회미술론』입니다.

최열 『한국근대사회미술론』은 나의 첫 번째 저술입니다. 1981년 12월, 당시 신군부독재정권의 기세가 등등한 시절 소책자 형태로 1,000부를 출판했는데 그 책에 담겨 있는 '사회', '현실', '사실주의'라는 낱말이 불온하다는 이유로 분서갱론이란 필화사건을 겪고 금서로 낙인찍혔지요.

홍지석 원본을 보면 『한국근대사회미술론』은 근대제1장 근대사회 미술사 서론와 현대제2장 오늘의 미술의 시대 구분에 따른 구성 방식을 취하고 있습니다. 내용상으로는 이른바 위상론位相論의 관점을 취해 역사, 사회 변동에 따른 미술의 위상과 기능 변화의 차원에서 17세기에서 1980년대까지의 한국미술사를 재정리해 보려는 시도가 두드러집니다. 특히 책 전반에 걸쳐 역사학 일반에 대한 반성과 미술사 방법론에 대한 비판을 폭넓게 아우르고 있습니다. 이 책을 쓸 당시 선생님의 관심사는 무엇이었습니까?

최열 이 책의 '위상미술사학 서론', '미술사의 반성'에서 사학 자체

에 대한 비판을 시도했습니다. 김원용으로 대표되는 당대 한국미술사에 대한 이의제기였습니다.

1970년대에는 합법 출판물로 서점이나 도서관에서 구할 수 있는 한국미술 통사로 오직 김원용의 『한국미술사』만이 존재했습니다. 당시 나의 관점(시각)과 사관史觀, 미학과 계급성을 기준으로 삼아 그 책을 꼼꼼하게 검토했습니다. 『한국미술사』와 더불어 이동주의 『한국회화소사』서문당, 1972, 『우리나라의 옛그림』박영사, 1975을 참조하여 17세기 이후 한국회화사를 거칠게 서술했습니다.

하지만 나 자신 공부의 일천함과 자료의 절대부족 상태에서 쓴 글이기 때문에 미술사의 표면을 뚫고 들어가지 못했습니다. 기존 미술사 서술에 대한 분류와 비판에 멈췄지요. 앞서 1970년대 원동석, 김윤수의 글에 대해 "표면을 뚫고 그 내면으로 들어가는 과정이 통쾌하지 않았다"고 했는데 『한국근대사회미술론』을 쓸 때 나 역시 그들과 똑같은, 아니 그보다도 훨씬 더 심각한 한계를 갖고 있었습니다. 새 사실, 새 자료를 찾지도 못한 채 새 관점만을 내세웠으니 말이지요.

홍지석 책의 표지에 '위상미술동인회지 1집'이라고 명기되어 있습니다. '위상미술'이란 무엇입니까?

최열 『한국근대사회미술론』은 1979년 8월 창립선언문을 내고 출범한 광자협에서 발간한 책자입니다. 세상을 바꾸자고 결의한 벗들의 학습 요

구에 응해서 쓴 책이지요. 위상미술이라는 개념은 "오늘의 미술이 과거와는 다른 상태에 놓여 있다"[45쪽]고 보는 관점과 통합니다. 당시 나는 미술의 기능 작용이 시대에 따라 변한다고 생각했습니다. 가령 과거(17세기)의 종교 미술은 구원의 기능을 수행했기 때문에 '구원의 위상'을 갖는다고 보았습니다. 이 책에서 나는 위상位相에 대해 "자리 잡고 있는 흐름의 한 부분을 총체적으로 지칭하는 모습"[47쪽]으로 규정했습니다. 이 개념을 사용할 때 심리학자 쿠르트 레빈Kurt Lewin, 1890~1947의 장場, field 이론을 참조했습니다.

홍지석 한국미술사를 기능 작용 내지 위상의 변화라는 관점에서 서술하는 관점이 흥미롭습니다.

최열 『한국근대사회미술론』 제1장은 '근대사회 미술사 서론'이라고 이름 붙였는데 종래 '구원의 위상'이 약화되고 '현실의 위상'이 부상하는 18세기 미술에서 시작해 19세기 미술에서 '복고의 위상'이 부각되는 과정, 그리고 19세기 말과 20세기 초에 '꿈의 위상'과 '심미의 위상'이 부상하는 맥락을 서술했습니다. 물론 지금 살펴보면 그와 같은 설정은 여러 작가와 계보가 뒤엉킨 복잡한 양상을 단순화한 느낌이 있습니다. 이를테면 20세기 전반의 미술을 '심미의 위상'으로 본 것은 그때까지 제가 접할 수 있던 제한된 저작과 자료 들에서 심미주의 의식과 작품들만을 알고 있었기 때문입니다. 심전 안중식과 그 제자들, 그리고 도쿄미술학교 유학생들의 심미주의 미술이 주류를 이룬 시대라고

본 것이지요.

홍지석　　　　　기능과 위상의 변화에 주목한다는 것은 결국 미술의 사회적
기능과 위상 변화를 미술사의 중심 과제로 놓는다는 말과 다르지 않겠지요.
물론 이 책에서는 미술사의 연속성을 존중하는 태도가 드러납니다. "전全 시기
적인 유기체로서 위상의 연속성이 오해되는 일이 없을 것"91쪽을 요구한다는 것
입니다. 특히 이 책에서는 미술의 역사적 발전에 대한 인식이 강조되어 있습니
다. 책 곳곳에서 복고나 꿈의 위상에 있는 미술을 부정적으로, 즉 현실도피 미
술로 서술하면서 현실의 객관적·비판적 인식과 실천을 추구하는 미술의 출현
을 미술사의 발전으로 긍정하는 태도가 나타납니다.

최열　　　　　그 무렵 '진보'를 열망하는 '진화론의 후예'였던 나는 당시 미
술사의 전개가 역사의 발전, 그러니까 봉건사회가 근대사회로 발전해가는 과
정과 동떨어질 수 없다고 보았습니다. 따라서 봉건사회가 해체되고 근대사회
가 대두되는 양상을 미술을 통해 확인하는 일이 중요했지요. 부유한 지배계층
의 세계관, 중국 중심, 서구 중심 사관에 기초한 종래의 한국미술사가 배제해
왔거나 주변부로 밀어내거나 아예 무시해버린 민간의 미술 다시 말해 '민화'民畫
라고 불러오던 종류에 주목했던 것은 그러한 이유에서입니다. 당시 민화라는
낱말을 사용하는 이들은 그 양식이 유사한 궁중장식미술도 민화라 부르고 있
었다는 점은 짚고 넘어가야 할 부분입니다. 그러므로 저는 궁중 및 사족과 민

간 계층으로 구분해야 한다고 주장했지요.

그 무렵 나는 민중 이념으로서 미륵彌勒 신앙에 관심이 많았습니다. 18세기 이후 민간에서 유행한 무신도巫神圖와 민중의 염원을 담은 장식화 같은 종류에 주목했고 그것을 하층 천민들이 구원의 신앙으로서 미륵을 찾는 것과 같은 문맥에서 다루려 했지요. 이런 관점을 구체화하여 1981년 「미륵의 이념과 실천, 삶의 얼굴」을 광자협 유인물에 발표했습니다. 1985년 연세대학교 교지인 『연세춘추』에 발표한 「전통민화의 그 창조적 계승」도 같은 문맥에서 쓴 글이지요. 미술사의 관점에서 이 문제에 처음 천착한 이가 원동석입니다. 그런 의미에서 당시에 나는 원동석과 일종의 동반자 관계에 있었다고 할 수도 있겠습니다. 미륵신앙에서 민중미술의 기원을 찾는 관점은 1980년대 비판적 지식인들 사이에 폭넓게 확산되었고 민중미술 운동에도 큰 영향을 미쳤습니다.

홍지석 첫 번째 저작인 『한국근대사회미술론』을 선생님 자신은 어떻게 평가하십니까?

최열 세부 내용보다는 내 미술사의 범위가 정해졌다는 데 좀 더 큰 의미를 두고 싶습니다.

홍지석 선생님의 미술사 연구 범위는 17세기에서 현재까지 매우 넓습니다.

최열　　　　하나의 현상을 통찰하려면 그 좌우와 전후 맥락을 살펴야 합니다. 인문학의 정수로서 미술사는 말할 필요도 없습니다. 르네상스미술 전 공자는 중세미술에 대한 전문가의 식견을 갖춰야 할 뿐만 아니라 바로크와 로 코코, 또는 그 이후 19세기 인상주의의 미술에 대해서도 깊은 연구를 수행해 야 합니다. 그의 연구 범위는 적어도 400~500년 간의 미술사에 걸쳐 있어야 하는 것이지요. 나는 한국미술사 연구도 마찬가지라고 생각합니다. 미술사가 의 관점과 방법은 일반 역사학과 달리 그 대상에 의해 어느 정도 제한될 수밖 에 없지만 시야는 넓어야 합니다. 일제강점기의 미술을 주전공으로 삼는 미술 사가가 있을 수 있습니다만 그가 오로지 일제강점기의 미술만을 들여다 본다 면 어떤 일이 발생할까요? 그것은 눈을 가리고 코끼리를 만지는 일과 비슷한 일이겠지요.

홍지석　　　　저는 『한국근대사회미술론』을 미술사가 최열의 비판적 문제 의식이 형성되는 과정을 보여주는 텍스트로 이해합니다. 선생님 자신은 『한국 근현대미술사학』2010에서 이 책을 "한 청년이 시각을 조정해가고 있던 시절의 기록으로 여기고 있다"고 평하셨습니다.

최열　　　　덧붙이자면 이 책에서 '최열'이라는 필명을 처음 썼습니다. 최 익균이라는 본명은 따로 있는데 당시 사회 현실에서 가명을 써서 신분을 감출 필요가 있었습니다. 같은 이유로 1980년대에 송경욱, 백현종, 문혁이라는 필명

을 쓰기도 했습니다. 그런데 나는 최열이라는 이름이 가장 만족스러웠습니다. 그후 최열이라는 이름을 계속 사용했지요.

"진보적 미술가와 민족민중미술 운동에 대한 애정이 『한국현대미술운동사』에 두드러집니다"

<u>홍지석</u>　　　　1981년 『한국근대사회미술론』 출간 후 10년이 지나 1991년 『한국현대미술운동사』를 출간하셨습니다. 그 사이에 꽤 큰 변화가 발생했습니다. 무엇보다 '미술 운동'을 미술사 서술의 단위로 인정하는 접근이 흥미롭습니다. 『한국현대미술운동사』는 근대미술사가로서 최열의 진가가 본격적으로 드러나기 시작한 저작입니다. 중요한데도 이전에 남들이 보지 않은 자료를 취해 남들과 다른 방식으로 분석, 해석하는 최열 특유의 미술사 서술 태도가 확립된 텍스트라고 해도 좋을 것 같습니다. 이 책의 역사적 의의는 한두 가지로 정리할 수 없을 정도입니다. 이 책에서 토월회와 파스큐라, 카프 같은 20세기 전반 여러 미술 운동이 처음 구체적으로 다루어졌지요. 이 책은 우리 미술사학계에서 해방기 미술 연구, 월북미술인 연구, 북한미술 연구의 본격적인 출발점에 해당하는 저작이기도 합니다. 그런가 하면 1980년대 민중미술 운동의 핵심 성원이 남긴 역사적 증언, 또는 예술적 기록으로서도 매우 중요합니다. 지금 1980

년대 민중미술을 연구하는 미술사가들이 절대적으로 의지할 수밖에 없는 저작이지요. 책 전체에 걸쳐 진보적 미술가와 민족민중미술 운동에 대한 애정이 두드러집니다. 이 책을 내던 당시 선생의 학문적 목표와 이념적 지향은 무엇이었습니까?

최열 일제강점기 프롤레타리아 미술 운동과 해방 이후 민족미술, 민중미술 운동에 가치를 부여하고 그 역사 변화와 문맥을 거대한 시각으로 살펴보려 했던 책입니다. 냉전 체제의 한국사회에서 배제됐던 좌파미술, 사회주의 미술 운동을 복원하는 최초의 저작을 염두에 두었던 것이지요.
하지만 이 책을 마르크스주의라는 사상체계에 입각해 썼다고 말할 수 없습니다. 다만 미술사가 사회사나 경제사와 밀접한 연관성을 지니고 있다는 관점을 일관되게 견지했기 때문에 소박한 의미의 마르크스 레닌주의 미술사라고는 말할 수 있을 것입니다. 미술의 배후에 사회적 근거와 경제적 토대가 자리하고 있다는 점을 항상 의식했지요. 그런 의미에서 이 책은 미술사 서술에서 사회사-경제사의 관점을 중시했던 중국과 조선의 사학사 전통과 함께 고유섭의 태도를 계승했다고 말할 수 있습니다. 당시에 나는 황수영이 해방기에 편집해 내놓은 고유섭의 저작들을 읽었습니다. 고유섭이 취한 다양한 사관과 방법론 가운데 특히 사회경제사 관점에 주목하여 그 태도를 배우려 했지요.

홍지석 미술사의 서술 주제, 또는 단위로 '운동'에 주목하는 접근이

매우 독특합니다. 한국현대미술운동사를 서술하게 된 계기는 무엇입니까?

최열　　　　『한국현대미술운동사』는 1989년 8월부터 1991년 4월까지 국가안전기획부 다시 말해 중앙정보부로부터 추적당하던 수배 시절에 쓴 책입니다. 「상실된 미술사의 복원」『현대』 창간호, 1987. 11., 「KAPF - 식민지시대 프로미술 운동」『성심대학보』, 1988. 9. 22.에서 시작한 월북미술가와 좌익계 미술가들의 활동 연구에 더하여 이른바 진보에의 이상을 내포한 미술의 흔적을 찾아 그 의미를 구체화, 심화시킨 저작입니다.

1989년 8월 국가안전기획부에 의한 민족민중미술운동전국연합 대검거로 시작된 나의 수배 생활은 1991년 4월 서울민족민중미술운동연합 사건으로 체포, 투옥될 때까지 1년 6개월간 지속되었습니다. 그 시절 뜻하지 않게 내게 많은 시간이 주어졌습니다. 일주일에 한두 번 아주 은밀하게 사람들을 만날 때를 제외하고 대부분의 시간을 밀폐된 공간에서 혼자 보냈습니다. 자료들을 수집하고 탐독하기 시작했지요. 본명을 쓰지 않고 최열이라는 필명을 사용한 덕분에 감시의 눈길을 피해 그나마 수월하게 자료를 수집하고 관리할 수 있었습니다. 주민등록법상의 본명이 아니라서 당국은 저 '최열'이란 인물의 종적을 찾기 쉽지 않았던 겁니다. 숱한 동료가 체포, 투옥, 고문을 당하던 나날이었으므로 당시 나는 내가 활동한 1980년대를 기록으로 남기는 것이 우리가 살아온 시대의 증언자가 되는 길이라고 믿었습니다. "증언과 발언의 힘"『광자협 제1선언문, 1979』을 갖는 글쓰기를 결코 잊지 않았습니다. '시대의 증언자'가 되는 것은 광자협 활동

을 함께 한 홍성담과 내가 공유한 신념이기도 했어요.

홍지석　　　　『한국현대미술운동사』는 제1부 「민족미술운동의 전사前史: 19세기 말 – 1979」와 제2부 「민족민중미술운동의 새로운 전개: 1980 – 1990」으로 구성되어 있습니다. 책의 앞부분은 과거를, 뒷부분은 현재를 다루고 있다고 할 수 있습니다. 이렇게 과거와 현대를 연결해 서술함으로써 책이 운동사 내지 미술사의 성격을 지니게 한 이유는 무엇입니까?

최열　　　　　지난 대화에서 내가 연대기와 계보학의 중요성을 강조했던 것을 기억할 겁니다. 『한국현대미술운동사』를 쓸 때 1969년 김지하와 오윤의 '현실동인'에서 1980년대 오윤의 '현실과발언', 홍성담의 '광자협'으로 이어지는 진보적인 미술 운동의 흐름을 당대의 운동으로 설정하고 그것을 19세기 이후 역사상 진보미술의 흐름에 연결시켜 일련의 계보로 구성하고자 했습니다. 이를 통해 나와 우리가 행동하고 있는 민족민중미술 운동의 역사성과 정당성을 증명하고자 했지요.

홍지석　　　　『한국현대미술운동사』를 쓸 때 어떤 자료들을 참조하셨습니까? 그리고 그 많은 자료를 어떻게 구하셨는지도 궁금합니다.

최열　　　　　일제강점기와 해방기에 해당하는 내용은 1987~1988년 사

이에 이미 구해둔 자료와 일부 발표한 내용을 정리한 것입니다. 1970년대와 1980년대에 관한 내용은 상당 부분을 새로 쓴 것이지요. 미술사가에게 잊혀진 사실에 관한 자료 수집은 마치 낙엽 줍기와 같습니다. 여기저기 떨어져 있는데 아무도 그것을 줍지 않으면 그냥 그 자리에서 썩거나 사라지는 낙엽처럼 미술과 연관된 온갖 기록과 자료도 미술사가가 그것을 잘 챙겨두지 않으면 사라져버리고 맙니다. 우봉 조희룡이 겸산 유재건의 저서인 『이향견문록』里鄕見聞錄 「서문」에서 말했듯 사가史家가 소중한 기록과 자료 들을 챙기지 않으면 그것은 "적막한 물가의 풀과 나무처럼 시들어버리거나 썩어버리고 말" 것입니다. 역사가는 그렇게 떨어져 있는 것들을 공들여 주운 뒤에 그것들을 맞춰보고 연결하는 식으로 역사를 재구성하는 작업에 착수합니다.

홍지석　　　자료에 대한 선생님의 열정에 늘 감탄을 금치 못합니다. 수집광으로 지칭해도 될까요?

최열　　　나는 수집광이라기보다는 운이 좋은 사람이었습니다. 어떤 자료를 원하면 그것이 어느새 내 손에 들어와 있었습니다. 그것을 허투루 여기지 않고 꼼꼼히 들여다보고 미술사 서술에 활용했습니다.

홍지석　　　『한국현대미술운동사』는 이미 책 제목에서 명시되어 있듯 '미술 운동'을 서술의 단위로 삼는 '운동사'의 성격을 갖습니다. 20세기 미술 운

동사를 어떤 관점과 기준에 따라 정리하셨습니까?

최열 내가 관찰하기로 20세기 미술 운동은 크게 두 가지 방향으로 전개됐습니다. 하나는 문화의 변화를 추구하는 방향이고 다른 하나는 사회의 변화를 추구하는 방향입니다. 『한국현대미술운동사』를 쓸 때 이 두 가지 방향을 모두 아우르고자 했습니다.

이를테면 1980년대의 민중미술은 크게 두 가지 갈래로 전개됐습니다. 한쪽에 개인 작업실에서 작업하면서 뜻을 함께하는 작가들과 함께 집단을 만들고 그 집단의 이름으로 화랑에서 전시회를 개최한 미술가들이 있습니다. 그들은 전시회나 전시도록, 산문들을 엮어 만든 책을 통해 자신들의 의견을 외부에 공표했지요. 일종의 문화주의 운동이라 할 것인데 '현실과 발언', '임술년' 같은 집단이 여기에 해당합니다. 그리고 다른 한쪽에 사회변혁을 추구하면서 현장 활동을 중시한 미술가들이 있었습니다. '광주자유미술인협의회'나 '두렁' 집단의 구성원들이 여기에 해당합니다. '민족민중미술운동전국연합'의 미술가들은 공장, 학교, 광장과 농촌을 무대로 활동하면서 대중노선의 실천 활동에 주력했지요. 나는 『한국현대미술운동사』에서 운동의 범주를 미술 변화와 사회 변혁이라는 두 갈래로 확장하여 다루었습니다. 이처럼 두 갈래 흐름을 포괄함으로써 양자의 상호작용을 드러내고자 했습니다.

홍지석 어쩌면 『한국현대미술운동사』의 1980년대 '민중미술' 분야

서술은 선생님 자신이 민미협과 민미련 건설을 주도했기 때문에 가능했다고 말할 수 있겠습니다. 1980년대 민중미술 운동의 조직가 최열과 계보사에 천착하는 미술사가 최열을 겹쳐서 생각할 수도 있을 것 같습니다.

최열 나는 조직을 만드는 일에 흥미를 지닌 사람이 아닌가 싶습니다. 민미협과 민미련을 만들었지요. 그런데 미술운동, 또는 집단 역시 역사성을 갖습니다. 역사의 흐름에 따라 성격이 변한다는 것입니다. 이념조직이었던 민미협은 민주화를 성취하면서 출범 당시의 성격을 잃고 미술인 권익 보호를 위한 이익집단으로 전환해갔습니다. 민족예술인총연합도 1988년 12월 출범 당시 이념집단의 성격을 점차 지우고 정치 권력을 장악하면서 예술인 권익 보호를 위한 이익집단으로 변화했습니다. 노동조합이 불가능했던 군사독재 시절에는 노동조합이 일종의 이념조직과도 같은 투쟁성을 발휘할 수밖에 없었지만 민주 시기에는 노동조합이 노동자의 권익 수호를 위한 이익집단으로 제 자리를 찾아가는 것과 마찬가지 이치이지요.

"역사에는
확실이 위대한 개인의 역할이 존재합니다"

<u>홍지석</u> 한국근대미술에도 유력한 조직가들이 있는 것 같습니다. 카프를 조직했던 김복진이 생각납니다. 미술사의 사적 전개나 격변 상황에서 '개인'의 역할은 무엇일까요?

<u>최열</u> 확실히 위대한 개인의 역할이 존재합니다. 자주 있는 일은 아닙니다만 어떤 특정한 개인이 출현한 이후에 모든 것이 달라지는 상황을 목격할 때가 있습니다. 한국문학사에서 교산 허균이 그렇습니다. 허균이라는 인물을 두고 시대 구분을 하는 문학사가들이 있으니 말입니다.

미술사에서는 단원 김홍도가 그런 존재입니다. 그의 생전生前은 물론이고 사후에 아주 많은 화가가 김홍도를 따랐습니다. 특히 19세기 중인 직업화가 대부분이 단원을 따랐지요. 이른바 겸재파나 추사파는 존재하지 않지만 단원파의 존재는 너무도 광범위해서 오히려 안 보일 지경이지요. 단원의 등장 이전과 이후가 확연히 달라요. 물론 김홍도는 미술사를 바꾸려는 조직가는 아니었습니다. 운동 조직가의 등장은 그 자체로 근대적인 현상입니다. 18세기 말 송석원시사松石園詩社의 주도자인 송석원松石園 천수경千壽慶, 1758~1818, 19세기 전반기 금서사錦西社의 수여당睡餘堂 장욱張旭, 1789~?, 벽오사碧梧社의 산초山樵 유최진柳最鎭, 1791~1869이후 그리고 그

들을 모두 아우르는 좌장 조희룡, 20세기 전반기 위대한 안중식과 김복진 같은 이들이야말로 시대를 바꾼 개인이자 탁월한 조직가라고 생각합니다.

홍지석　　　　어떤 특별한 개인이 출현해서 뭔가를 해놓고 세상을 떠나면 그 이전의 모든 것이 갑자기 낡아 보이는 때가 있습니다. 제게는 김복진이 그런 존재입니다. 아마도 1920년대와 1930년대 사람들에게 김복진은 굉장히 세련된 사람으로 보였을 겁니다.

최열　　　　　김복진은 한국사회에서 미술이라는 개념 자체를 확 바꾼 존재입니다. 한국근대미술에서 아주 각별한 무게를 갖는 이념가이자 조직가이며 또한 비평가이자 교육자입니다. 또한 그의 작품이 거의 남아 있지 않지만 현존하는 불상 작품, 다시 말해 11미터 크기에 이르는 김제 금산사 미륵전의 본존불만으로도 그가 조선의 조소 예술을 서구 문명권으로 편입시키는 데 성공한 거장임은 너무나도 분명합니다.

홍지석　　　　발표된 시기를 감안하면 『한국현대미술운동사』의 제2부 「민족미술 운동의 새로운 전개」, 곧 1980년대 민중미술에 관한 서술은 사실상 동시대 미술의 역사를 서술한 셈입니다. 그런데 '시간적 거리'에 대한 미술사학계의 통념이 존재합니다. 곧 미술사는 당대가 아니라 충분히 시간이 지난 후에 비로소 온전히, 객관적으로 쓸 수 있다고 믿는 미술사가가 꽤 많습니다. 책을

쓸 당시 시간적 거리 내지 역사적 거리에 대한 부담감은 없었습니까?

최열 나는 역사적 거리 개념을 긍정하지 않습니다. 오히려 부정합니다. 미술사, 더 나아가 역사학 일반은 현재와 미래를 이해하기 위해 과거에 천착하는 학문입니다. 과거를 현재로부터 멀찌감치 떨어뜨려놓고 순수하게 객관화시켜 과거를 서술할 수 있다고들 생각하는데 내가 보기에 그것은 가능한 일이 아닙니다.

미술사 서술에는 언제나 미술사가 개인의 이념이나 세계관이 투사되기 마련입니다. 그것은 가까운 과거를 다루든 아니면 먼 과거를 다루든 마찬가지입니다. 물론 너무 가까이에 있으면 그 전모, 곧 시작과 끝을 지켜볼 수 없는 문제가 있습니다. 그에게 미술사는 진행 중인 상태로 보이겠지요. 그러나 아주 가까이에서만 확인할 수 있는 것도 있지요. 미술사가는 자신이 살아가고 있는 당대의 시간에 관여, 개입하는 문제를 진지하게 고민해야 합니다.

내가 역사적 거리 개념을 비판하는 것은 그 개념을 적극 취한 이들이 자기 성찰을 회피하는 도구로 활용하는 사례를 빈번히 목격했기 때문입니다. 미술사 서술을 자기 삶과 분리시키고 짐짓 초연한 태도로 미술사에 가치의 잣대를 들이대는 미술사가들이 있습니다. 정작 자신은 그 가치와 아무 상관없이 살면서 말이죠. 조심스럽게 여성주의를 예로 들어볼까요. 페미니즘의 관점에서 미술사를 서술하지만 그 자신은 가부장적 삶에 탐닉하는 이들이 있습니다. 민중미술이나 비판미술을 옹호하면서 정작 현실에서는 지배 이념이나 자산계급의 가

치에 매여 있는 이들도 많지요. 근대를 다루면서 인권이라는 근대정신의 핵심을 배반하는 미술사가, 비평가가 참으로 많습니다. 심지어는 근대미술사 관련 글쓰기를 하면서도 명백하게 인권을 억압하는 세력의 가문에 출입하는 자들이 있어요. 저는 이런 배반의 태도를 합리화시키는 논리로써 역사적 거리라는 개념이 활용당하는 사례를 너무도 많이 보아왔어요. 역사의식의 부재 차원을 넘어 배반의 사례입니다. 근대미술을 서술할 때 근대정신, 근대가치에 대한 공감이 필요하고 그 근대정신과 가치를 자신의 삶에 비춰보는 태도는 기본이지 '거리'를 두어야 하는 것은 아닙니다.

"<민중미술 15년>전은 반독재민주화 투쟁을 종결하는 장례식이었습니다, 역사의 매듭을 짓는 일이었지요"

홍지석 『한국현대미술운동사』는 1994년 국립현대미술관에서 열린 <민중미술 15년>전과 밀접한 관계에 있는 것으로 보입니다. 최열 선생이 기획에 참여한 <민중미술 15년>전이 한국현대미술사의 중요한 전시 가운데 하나라는 점에는 이견이 없을 것입니다. 이 전시는 국립현대미술관이 한국근현대미술의 역사적 정리를 시작한 최초의 대규모 기획전이기도 합니다. <근대를

보는 눈〉국립현대미술관, 1997~2000이나 〈한국현대미술의 시원〉국립현대미술관, 2000, 〈전환과 역동의 시대〉국립현대미술관, 2001와 같은 한국현대미술사의 역사화를 시도한 대규모 기획전은 거의 1994년 이후에 개최되었습니다. 1970~1980년대의 민중미술이 1994년이라는 이른 시기에 대규모 회고전 형태로 정리될 수 있었다는 사실이 매우 놀랍습니다.

최열 〈민중미술 15년〉전의 개최는 당시 국립현대미술관장으로 있던 임영방이라는 훌륭한 리버럴리스트의 결단과 의지로 가능했습니다. 내가 기획위원 자격으로 전시 기획에 참여한 것도 홍성담의 뜻은 물론 임영방 관장의 결정이 있었기 때문입니다. 8개월 정도 국립현대미술관에 출퇴근하며 당시 국립현대미술관 학예연구사였던 최태만崔泰晩, 1962~과 함께 전시를 준비했습니다. 우리는 일종의 기획실무자의 역할을 맡았습니다. 전시추진위원회가 기조를 결정하면 그 기조에 따라 내용을 만드는 일을 맡았지요. 강조하고 싶은 것은 대상 집단과 작가, 작품이 어지럽게 흩어져 있었으므로 실무자의 선택이 지극히 중요한 전시였다는 사실입니다. 그 실무자의 선택에 임영방 관장의 절대지지가 있었다는 사실도 강조해두어야겠습니다. 때문에 우리는 막중한 책임을 안은 셈이었습니다.

홍지석 『한국현대미술운동사』가 미술사의 형태로 민중미술을 정리한 텍스트라면 〈민중미술 15년〉전은 전시회의 방식으로 같은 일을 수행한 셈

인데 양자의 차이는 무엇이었습니까?

<u>최열</u>　　　　『한국현대미술운동사』는 1991년에 냈고 〈민중미술 15년〉전
은 1994년에 열렸습니다. 짧은 동안이지만 그 사이에 많은 것이 변했습니다.
군사독재정부가 몰락하고 1993년 2월 김영삼 정부가 들어섰습니다. 오랜 민주
화 운동의 결과로 만들어진 형식적 절차적 정당성을 지닌 민주정부였지요. 민
중미술 운동 역시 변화가 필요했습니다. 그 변화를 표상하는 하나의 사례가
1993년 1월 민미련 해체 선언입니다. 더 이상 반독재 민주화 투쟁을 수행하는
이념조직이 불필요하다는 사실과 그 조직에 열정을 퍼부었던 구성원들은 민주
정부 시절 투쟁이 아니라 각자 가장 잘하는 일을 가장 적절한 현장에서 수행
하겠다고 선언했지요.

내가 속했던 민미련 해체 후에 진행한 〈민중미술 15년〉전은 1994년이라는 시
점에서 '역사의 요구'와 '시대의 부름'에 어떻게 대응할 것인가라는 문제의식을
총괄한 전시였습니다. 몇몇 집단은 〈민중미술 15년〉전을 민중미술 장례식이
라는 용어로 비판했습니다. 하지만 나는 장례식을 치러야 한다고 생각했습니
다. 역사의 맥락 속에서 한 시대를 매듭지을 필요가 있다고 판단했지요. 그렇
게 해야 다음 단계의 역사로 나아갈 수 있다고 믿었습니다.

나에게 『한국현대미술운동사』가 민중미술 운동에서 반독재민주화 투쟁과정이
었다면 〈민중미술 15년〉전은 그 투쟁을 종결하는 장례식으로서의 의미를 갖
습니다. 그런 각오로 전시를 조직하고 전시도록을 만들었습니다. 결국 역사의

행위자와 역사의 기록자로서의 역할을 동시에 수행한 셈인데 어쩌면 그것이 나의 기질이나 성격일지도 모르겠습니다. 끊임없이 조직을 만들고 그 조직을 해체하는 일을 거듭해왔지요. 동시에 그 전 과정을 증언하고 서술하는 역할을 수행했습니다. 『한국현대미술운동사』는 1994년에 개정판을 냈다는 말을 덧붙이고 싶습니다.

"미술사 연구에서 서구 중심주의가 강화되어왔습니다. 내용은 빼고 형식만 수용하는 것이 어느덧 습관이 되어버렸습니다"

홍지석 조직을 만들고 해체하는 조직가의 역할과 조직의 활동상을 기록하는 사가史家의 역할을 동시에 수행하는 개인은 매우 특별한 존재가 아닐 수 없습니다. 어쩌면 선생님의 시대가 그런 존재를 허용했다고 말할 수 있을 것 같습니다.

최열 집단 안에 사가史家로서의 자의식을 갖는 그 집단의 기록자가 존재하는가 그렇지 않은가의 차이라고 생각할 수도 있을 겁니다.

홍지석 '역사의 매듭'을 언급하셨는데 매듭짓는 일, 즉 한 개인이 시
대적 의의를 갖는 역사적 운동을 종결시키는 행위를 어떻게 이해하십니까?
이를테면 여러 반대에도 불구하고 1935년 5월 카프 해산계를 제출한 임화林和.
1908~1953의 행위를 어떻게 받아들이시는지 궁금합니다.

최열 1935년 카프 해산은 1993년 내가 활동했던 민미련의 해체
와 유사한 면도 있고 다른 면도 있습니다. 조건이 워낙 달라서 수평 비교가 불
가능합니다. 하지만 운동을 매듭짓는 근본의 맥락은 기본적으로 같다고 말
할 수 있을 것 같습니다. 운동을 매듭짓자는 의견을 가진 이들은 과거의 구속
을 벗어나고 싶어합니다. 더 이상 지난 시간에 예속되어 살 수는 없다는 것이
지요. 조직의 해체를 추구하는 이들을 추동하는 것은 '새롭게 시작하자'는 의
지입니다. 물론 카프 해산은 민주화가 진전되는 시기의 민미련 해체와 달리 일
제의 탄압이 더욱 극렬해지던 당대의 엄혹한 사회 현실을 염두에 두고 이해해
야 합니다. 더 이상의 활동이 불가능한 상황이었지요. 민미련은 오히려 민주화
가 진전되던 시기여서 카프와는 반대의 상황이었습니다. 실제로 카프 성원들
가운데 일부는 카프 해산 이후에 전향서를 제출하고 지배 체제에 순응하는 길
을 택하기도 했습니다. 그러나 카프 해산을 결심한 이들의 의지 자체를 무작정
비판할 수 없습니다. 운동의 조직가들은 시대의 변화에 대응해 새로운 구상을
펼쳐놓습니다. 역사를 잘 알았기 때문에 그런 선택을 대담하게 내릴 수 있었다
고 봅니다. 그들은 확실히 자기 행동의 역사적 무게와 의의를 자각하고 있었습

니다. 다른 이들은 몰라도 특히 임화의 경우는 말이지요.

홍지석 『한국현대미술운동사』에 대해서 질문이 하나 더 있습니다.
이 책에 대한 마무리 질문이 될 것 같습니다. 19세기부터 당대까지 미술 운동
의 역사를 관찰하면서 발견한 규칙이나 법칙이 있으신지요? 한국근현대미술의
사적 전개에서 역사적 합법칙성 같은 것을 말할 수 있는지 궁금합니다.

최열 규칙이나 법칙을 찾아냈다고 말할 수 없습니다. 다만 일제강
점기와 해방공간, 그리고 1980년의 미술 운동들 사이에 어떤 유사성이 존재한
다고 말할 수는 있습니다. 정치 권력의 억압으로부터 해방을 향한 실천이라는
객관 조건이 같기 때문에 매번 반복되는 질문이나 쟁점이 있지요.

홍지석 저도 같은 느낌을 받습니다. 1980년대 민중미술가들이 고민
했던 내용들을 그 이전 일제강점기나 해방기 미술담론에서 발견할 때가 많습
니다. 예를 들어 비판적인 미술이 예술성을 옹호할 것인가, 대중주의를 옹호할
것인가 하는 문제는 매 시기 미술 운동의 가장 큰 쟁점이었습니다. 미술가가
궁극적으로 추구해야 할 것이 예술의 혁신인지 아니면 사회 변혁인지를 두고
각 시기에 벌어진 논쟁들을 떠올려볼 수도 있습니다. 그런데 1980년대 민중미
술 담론에 가담했던 논자들은 대부분 일제강점기나 해방기 미술담론을 참조하
지 않은 것 같습니다. 당시에는 일제강점기와 해방기 미술에 대한 연구가 충분

히 이루어지지 못한 탓도 있을 테지만 말입니다.

최열 1980년대 민중미술 논객의 다수는 서구 좌파를 교과서로 채택했지요. 그런데 타자를 참조하는 건 필수지만 타자중심주의 태도는 경계해야 할 필수 항목입니다. 자기 공동체가 쌓아온 과거의 자산, 축적된 논의를 살펴보는 일을 게을리해서는 안 됩니다. 한국미술사 분야만 하더라도 미술사가들 사이에 자기 이전에 활동했던 미술사가나 미술비평가 들이 현재의 자기보다 지적으로 덜 진화됐다고 믿는, 일종의 신앙과도 같은 미망에 빠진 사람이 많습니다. 일제강점기나 해방기에 활동한 지식인들이 자신보다 미개하고 무식하다는 근거 없는 믿음에 빠진 사람들 말이죠. 그 믿음 때문에 자기 과거를 돌아보기보다는 서구의 최신 이론이나 방법에 목을 매는 경향이 생기곤 하지요. 우리 학문의 서구 중심주의는 아주 최근 더욱 강화되어 왔습니다. 이를테면 1990년대 후반 무렵부터 '신미술사학'이라는 새로운 방법론을 미술사학계가 적극 수용하기 시작했습니다. 그 영향 아래서 이전에는 양식에만 몰두하던 미술사가들이 문헌에 매달리기 시작했어요. 선진문명 따라하기의 좋은 사례죠. 그런데 양식을 중시하든 문헌을 중시하든 바뀌지 않는 게 하나 있습니다. 양식에 몰두하던 시절의 특징 가운데 하나가 양식을 가능케 한 그 시대와 그 사회의 정신을 몰각한 채 그 형식에 탐닉하는 것이었습니다. 그런데 문헌에 몰두하는 지금도 그게 바뀌지 않고 있어요. 문헌의 중요성을 강조하는 것은 결국 그 문헌에 담긴 내용을 토대로 하여 문제가 되는 작품을 가능케 한 작가와 시

대, 사회에 천착하라는 함의를 지니고 있는데 그러한 함의는 간단히 무시해버린 채 오로지 문헌이라는 형식 자체에 빠져 정작 그 문헌을 가능하게 한 시대와 사회에 대해서는 무관심한 것이지요. 이게 바로 표면에 머무를 수밖에 없는 장애입니다. 왜 양식이 아니라 문헌인가 하는 질문도 없이 그저 똑같은 반복이지요. 그러니까 양식이든 문헌이든 그저 서구 중심주의라는 사실은 아무런 변화가 없는 것이죠. 다시 말해 항상 내용은 빼고 형식만 수용해오는 게 습관처럼 박혀 있는 거 같아요.

이런 반쪽짜리 수용, 알맹이를 뺀 채 껍데기를 받아들이는 타자 추종은 자기 공동체가 축적시켜온 자산을 더욱 배제하는 성향과 맞물려 기승을 부려온 것인데 21세기에 들어서 그런 분위기가 극단으로 치닫는 느낌입니다. 이를테면 서구를 수용하기 시작한 근대에 대한 연구가 갈수록 왜소해지고 있고 또한 국립근대미술관 설립 가능성은 더욱 약화되고만 있지 않습니까. 한국근현대미술사학회나 인물미술사학회 정도가 악전고투를 하고 있는 중이지요.

홍지석　　　대화를 나누다보니 미술사가에게 일종의 공간 감각이 필요하다는 생각이 듭니다. 어디에 무엇이 있는지, 그리고 그것이 다른 것들과 어떻게 연결되는지의 파악이 중요하다는 것입니다. '미술의 지형도' 내지 '비평의 지형도'를 머리에 그릴 수 있으면 좋겠습니다. 최열 선생의 『한국현대미술운동사』는 한국근현대미술의 지형을 파악하려는 미술사가들이 가장 먼저 들여다보아야 할 유용한 지침서 가운데 하나라고 생각합니다.

"큐레이터로서의 활동은
미술사가의 연구와 미술사의 서술에
어떤 영향을 미칠까요?"

홍지석 이제 잠시 시간을 내어 전시 기획자, 큐레이터의 역할을 다뤄 보기로 하지요. 자신의 미적 판단과 사관에 따라 작품을 선별하고 주어진 공간에 그것들을 배치한다는 점에서 미술관 큐레이터, 전시 기획자의 행위는 미술사와 통하는 바가 있는 것 같습니다. 물론 큐레이팅 자체의 독자적인 매력도 있겠지요. 큐레이터로 꽤 오래 활동하신 선생님의 전시 기획 관점이 궁금합니다. 큐레이터로서의 활동이 선생님의 미술사 서술에 어떤 영향을 미쳤는지도 알고 싶습니다.

최열 전시 기획에 참여한 것은 1979년 가을에 준비를 시작한 광자협의 첫 번째 회원 전람회가 처음입니다. 광주민주화운동의 소용돌이 속에서 그 전시는 무산되고 말았지요. 그러나 1980년대 줄곧 갖가지 형태의 전시에 기획자로 활동했습니다. 미술 집단이 어떤 방식으로 대중과 만날 것인가를 고민하는 것이 당시 내게 주어진 과제였습니다. 갤러리 전시뿐만 아니라 농촌, 광장, 집회 현장에서 진행된 온갖 형태의 전시에 관여했습니다.
하지만 당시에는 미술 큐레이터로서의 특별한 자의식은 없었습니다. 당시 내게

전시 기획은 운동을 기획 조직하는 과정의 일부였습니다. 반독재 민주화 운동을 위해 『한국현대미술운동사』를 썼던 맥락과 유사합니다. 집단과 공동체의 일원으로서 사고하고 행동하던 시절이지요. 전시를 기획하든 책을 쓰든 운동의 요구에 따라 역사적으로 의미 있고 가치 있다고 여겨진 것들을 선택하고 배치했습니다.

홍지석 이미 주어져 있는 가치를 재현, 표상하거나 표현하기보다는 오히려 가치를 구성하고 구축해나가는 접근으로 이해해도 될까요?

최열 그렇게 볼 수 있습니다. 당시에 나는 역사에 참여하고 있다는 수준을 넘어 역사를 만들어야겠다는 의식이 매우 강렬했습니다. '역사를 실현시킨다'고 해도 좋을 것입니다. 1980년 5월로 예정했던 광자협 창립전은 무산됐지만 그해 7월에 남평 드들강변에서 야외작품전을 여는 것으로 광자협 전시 활동이 본격화됐어요. 야외작품전이라 했지만 작품 전시가 아니라 항쟁에서 죽어간 이들을 향한 진혼굿 형식을 취한 일종의 행위미술이었습니다. 그후에 여러 전시 기획에 참여했는데 특히 1984년 8월에 시작한 〈해방40년 역사〉전이 기억납니다. 현실 변혁을 지향하는 작가와 작품을 총괄한 기념비적 전시라 할 만한데 원동석과 함께 기획했습니다. 광주에서 출발해 대구, 부산, 마산, 서울로 이동순회전을 열어 대중과의 광범위한 만남을 시도했습니다. 그 이전부터 전국을 뛰어다니며 구축한 각 지역 집단과의 연계선이 있어 가능한 순회전이었

지요. 1985년 11월 민미협 창립 이후에는 '그림마당 민'을 열고 전시를 담당했습니다. 민미협 간사로서 기획 아이디어를 내고 전시를 진행하는 기획자이자 실무자였지요.

홍지석　　　　민중미술의 전체 맥락에서 전시 기획자의 역할이나 위치는 무엇이었습니까?

최열　　　　광자협에서 민미협 시절을 거치면서 여러 사례가 있겠지만 민미련 건준위가 진행하여 1989년 4월 14일 개막한 〈민족해방운동사〉전을 예로 들 수 있을 겁니다. 그것은 각 지역, 조직 간 연대창작 사업이었습니다. 갑오농민전쟁에서 6월항쟁, 5월항쟁, 조국통일로 이어지는 사건과 이야기를 연결한 대하걸개그림을 제작하고 이를 각 지역 가두와 대학에 순회 전시하는 거대 기획이었지요. 그러나 1989년 6월 한양대에 난입한 전투경찰 8,000여 명이 작품을 찢고 불태웠습니다. 당시 나는 그 자리에서 수첩과 카메라를 들고 현장을 기록했어요. 그러니까 나는 생산 설계자, 유통 기획자, 소비 기록자의 역할을 동시에 수행하고 있었던 셈입니다. 광자협, 민미협, 민미련 조직 내부 구성원들의 적극적인 지지 하에서 가능했던 일입니다. 조직의 절대적인 지지를 받았기 때문에 설계, 기획, 기록이라는 실천을 일사불란하게 효율적으로 진행할 수 있었지요.

홍지석 현장에서 미술 운동을 설계하고 기록하고 증언하는 일은 어떤 의미나 의의를 갖습니까?

최열 1980년대 민중미술의 기획자로서 활동할 때 내게는 당면한 현실에 최선을 다하는 일이 무엇보다 중요했습니다. 오로지 현재가 중요했던 때지요. 그 시대가 내게 그런 소명을 안겨줬다고 생각합니다. 〈민족해방운동사〉전만 하더라도 당시에는 작품의 장래나 미래 가치에 대한 생각이 없었습니다. 그저 기록으로 남기는 것으로 충분하다고 생각했습니다. 따라서 작품을 간직하고 보관해야겠다는 생각이 없었습니다. 작품을 간직하는 것은 사치였고 물욕이었으니까 모두들 뭐 그건 문화주의자나 하는 짓으로 여겨 그렇게나 중요하지 않다고 생각하던 시절이었습니다. 걸개그림, 판화, 그림 대부분이 전시나 행사 후에 어디로 갔는지 모르게 사라졌어요. 그 시절을 생각하면 전시 기획자, 큐레이터의 기본적인 과제가 동시대의 요구, 곧 자기가 현재 살아가는 시대의 요구에 가장 충실한 기획을 수행하고 그것을 기록으로 남기는 일이라고 생각합니다. 오늘날의 기획자, 큐레이터에게 한마디 하자면 미래를 의식하면서 현재를 직시하는 태도를 가져야 한다는 말을 덧붙이고 싶습니다. 현재의 의미도 중요하지만 그것이 장래 우리 공동체와 우리 미술에서 갖게 될 의미도 고려해야 합니다. 그것이 지금 큐레이터에게 요구되는 문제의식이자 역사인식이라고 생각합니다.

홍지석 1994년 〈민중미술 15년〉전 이후 선생님의 큐레이터 활동이 궁금합니다.

최열 이후 가나화랑에 들어갔습니다. 1997년 미술잡지 『가나아트』1988년 창간~2000년 폐간 기획위원으로 입사했지만 곧 갤러리 기획을 수행했습니다. 거기서 당대 미술은 물론이고 근대미술 절정의 작가와 작품 들을 만나고 만지면서 전시할 기회를 누렸습니다. 근대미술의 걸작들을 실제로 접하며 작품을 보는 감각을 기르고 미술사의 흐름을 체화하는 시간이었지요. 큐레이터의 경력은 김종영미술관 학예연구실장2010~2012으로 마무리했습니다. 김종영미술관 신관을 열고 미술관 전시, 연구의 틀을 만들었지요.

홍지석 큐레이터로서의 활동이 선생님의 미술사 서술에 어떤 영향을 미쳤는지 궁금합니다.

최열 전시를 기획, 운영해보는 일은 작가와 작품 그리고 그 작품이 유통되는 세계에 좀 더 밀착해보는 일에 해당합니다. 전시 기획은 작품을 단지 외부 대상으로 두는 게 아니라 내 안으로 끌어들여 운영해보는 귀중한 경험이지요. 그때의 나는 작품을 눈으로만 감상하는 관람자, 구경꾼이 아니에요. 그것을 몸으로 섞는 것입니다.

홍지석 　　　　　작품을 몸으로 섞는 것은 구체적으로 어떤 경험입니까?

최열 　　　　　극장 스크린에서 영화배우를 만나는 것이 아니라 일상의 현
실과 촬영장에서 직접 만나 어울리고 대화하며 그를 이해해보는 일과 유사합
니다. 작가와 어울리고 또 작업실에서 작품을 직접 만져보고 전시장에 배치하
고 조명을 조절하면서 얻는 게 있다는 것이지요. 미술사, 미학, 예술학을 전공
한 이론과 출신 큐레이터와 미대 실기과 출신 큐레이터의 성향과 감각은 서로
다릅니다. 그 중 몸으로 만나는 경험에 좀 더 열려 있는 쪽은 아마도 실기과
출신의 큐레이터들일 겁니다. 이것은 우열의 문제라기보다는 내밀^{內密}의 문제에
해당합니다. 얼마만큼 작가, 작품에 내밀해질 수 있는가의 문제라는 것입니다.
이론과를 졸업한 큐레이터나 미술사가 들은 이런 경험에 좀 더 친숙해질 필요
가 있습니다.

"예술의 새로움은
기존 장르에서도 찾아볼 수 있겠군요.
관점의 다각화가 필요하겠습니다"

홍지석 　　　　　전시장에서 몸의 감각을 자극하는 작품과 담론 독해에서 마

음을 사로잡는 작품이 다를 때가 있습니다. 물론 양자가 일치하는 경우도 많지만 말입니다. 마찬가지로 큐레이터가 중시하는 바와 미술사가들이 중시하는 바가 일치하지 않을 때도 있습니다.

최열 미술사가의 관점에서만 보면 미술사가들 역시 큐레이터들과 마찬가지로 감각 경험을 중시하고 자기 몸틀을 확장시키기 위해 노력해야 합니다. 많은 미술사가가 아는 바 지식에 갇혀 정해진 방식으로만 미술작품을 바라보고 평가합니다. 특히 근대미술을 연구하는 미술사가들이 지나치게 유화에만 관심을 갖는 경향을 발견하곤 합니다. 근대미술사가들 상당수가 수묵채색화에 무지한 탓에 거기서 참신함, 새로움을 볼 수 없는 것이지요. 그런 까닭에 빈번히 근대 수묵채색화는 천편일률이거나 낡고 진부한 것으로 폄훼하고 맙니다. 물론 이건 미술사학자만의 탓이 아니라 시대의 풍조 탓도 함께 작용하는 것이지만 그럴수록 학자라면 오늘날 소외당하는 것이 그 당대에 지니고 있던 가치를 발굴하고 증거해야 한다고 생각합니다. 그래서 몇 동료와 조직한 게 '석촌람전 공부모임'입니다. 석촌 윤용구와 람전 허산옥의 수묵채색화를 재조명하는 공부 모임이지요. 그뒤 '수묵채색공부모임'으로 바꿔 공부 대상의 폭을 넓혀나가고 있습니다.

홍지석 어릴 때부터 수묵채색화를 생활 속에서 접한 분들과 달리 저처럼 1970년대 이후에 태어난 세대는 수묵채색화를 가까이에서 접할 기회가

부족했기 때문에 그것이 낯설게 느껴지기도 합니다.

최열 충분히 시간을 갖고 그것을 들여다보면서 감각을 익혀야 합
니다. 관심과 시간을 투자해야 하지요. 수련이 필요하다고 말할 수 있습니다.
그래야 근대, 특히 20세기 미술의 진면목을 살필 수 있습니다. 오늘날 수묵채
색화를 간단히 낡은 것으로 치부하고 있고 또 그렇게 쇠퇴해온 데에는 미술사
가들의 책임이 상당히 크다고 생각합니다.

근대미술사 서술에서 문제는 좀 더 심각합니다. 수묵채색화를 폄훼하는 시선
을 지닌 미술사가들 특히 서구 미술을 당대의 이상으로 설정하고 있는 미술사
가들이 근대미술사를 서술하면서 그것을 배제하거나 위상을 축소시켜왔습니
다. 그러면 근대미술사는 결국 반쪽자리가 될 수밖에 없어요.

수묵채색화의 가치와 이상을 자신의 것으로 만드는 학습 시간이 절대로 필요
합니다. 특히 수묵채색화는 이념, 정신을 강조하는 줄기가 지극히 강렬한 미술
아닙니까. 그런 까닭에 더욱 자기화가 필요해요. 나는 자아와 학문이 일치해야
한다고 생각합니다.

홍지석 고전담론을 공부하려면 아무래도 한문에 정통할 필요가 있
습니다. 즉 고전 연구자들은 한문 공부에 상당한 시간을 투자해야 합니다. 수
묵채색화의 감각을 익히는 일을 한문 공부에 비유할 수 있을까요?

최열　　　　수묵채색화를 공부하는 것은 한문을 공부하는 것이 아닙니다. 한문 공부는 두 번째 영역입니다. 첫 번째는 역시 작품에 대한 훨씬 더 많은 감각 수련이라고 생각합니다. 왜냐면 수묵채색화는 매우 강렬한 이념의 형식, 이념의 감각적 현시이기 때문입니다. 단순한 기술의 형식이 아니에요. 그러므로 수묵화, 채색화의 조형성, 조형 감각을 익히는 것이 더욱 중요합니다. 그래야 이념의 아름다움 다시 말해 수묵채색화가 추구하는 궁극의 아름다움을 느낄 수 있습니다.

최근에 저는 화조화의 세계에 빠져 있습니다. 예전에는 화조화를 사군자에 비하여 정신의 단계가 낮은 그림이라는 편견 때문에 별 관심을 기울이지 않았습니다. 화조화의 특징 가운데 하나인 기복이라는 게 '너무 세속적이며 나아가 미신 같은 거'다 뭐 그렇게 배웠던 편견에 사로잡힌 탓이지요. 그런데 그것을 들여다보면 볼수록 그 진가, 그 아름다움이 절실해져만 갔습니다. 현재 심사정과 애춘 신명연의 화조화를 접하면서 새로운 눈을 뜨는 기쁨이 있었고 람전 허산옥의 작품을 통해 화조화의 미를 만끽하는 즐거움을 누렸습니다. 고대 그리스 미술의 조각상들을 보면서 그 아름다움을 체득하고, 서양 근대미술사를 공부하면서 인상주의 회화의 미적 특성을 감득感得하는 것과 마찬가지로 근대 화조화에서 그 경이로운 아름다움을 발견할 수 있었다는 것입니다.

그러나 그 아름다움을 발견하여 누리기도 전에 이미 그것을 낡은 것, 진부한 것으로 보는 사유틀, 선입견이 영향력을 발휘합니다. 그것을 부정적 의미의 서구 근대 사유틀이라고 할 수 있을 겁니다. 근대를 긍정하는 일이 이렇듯 존중해야

마땅한 것을 배제하거나 폄훼하는 일로 이어지는 것에 동의할 수 없습니다.

홍지석 근대미술사를 공부할 때 그토록 새롭게 보이던 유화 역시 따지고 보면 그다지 새롭지 않은 매체, 장르입니다. 유화는 20세기 전반의 예술가나 지식인에게 매우 새로운 것이었겠지만 서구의 관점으로 보면 이미 아주 오래된 매체였고 20세기 전반에는 사진이나 영화 같은 더 새로운 매체들과 경쟁 중인 상태였습니다. 수묵채색화를 그 자체의 새로움, 또는 미의 수준에서 바라볼 줄 아는 관점을 갖자는 선생님의 관점에 동의합니다. 예술의 새로움을 매체나 기술에서만 찾을 것이 아니라 오히려 수묵채색화에서 발견 가능한 새로움, 유화에서 나타나는 새로움, 사진의 변화 등의 관점으로 다각화할 필요가 있다고 생각합니다.

미술사,
사실인가
해석인가

미술사 앞에 선
서술자의 태도

"미술사를 서술할 때
객관과 주관은 분리할 수 없는 게 아닐까요?"

홍지석 오늘은 미술사를 실제로 어떻게 서술할 것인가에 대해 이야기를 나누고 싶습니다. 이야기 중에 분석과 해석이라는 단어를 자주 언급할 텐데 미술사가가 분석分析을 통해 객관적 설명explanation에 이르는 과정, 그리고 해석解析을 통해 주관적 이해understanding에 도달하는 과정을 함께 고민해보고 싶기 때문입니다. 객관적 설명, 주관적 이해라 했지만 미술사 서술에서 양자는 사실 분리할 수 없습니다. 사태나 현상을 만족스럽게 설명할 수 없는 사람이 그것을 이해할 수는 없는 일이고, 마찬가지로 이해하지 못하는 상태에서 진행하는 설명은 공허할 수밖에 없으니 말이죠.

구체적인 실천 사례를 중심으로 대화를 나누면 좋을 텐데 1990년대 후반부터 선생님이 발표한 여러 미술사 저작은 딱 맞는 사례가 아닐 수 없습니다. 먼저 『한국근대미술의 역사 1800~1945 한국미술사사전』열화당, 1998에서 대화를 시작하지요.

『한국근대미술의 역사』는 한국근대미술사 연구에서 각별한 역사적 의의를 갖는 역작입니다. 게다가 매우 개성이 뚜렷한 문헌입니다. 무엇보다 각종 자료들의 광범위한 활용을 거론해야 할 것 같습니다. 각 장의 끝에 실려 있는 엄청난 각주 목록에서 드러나듯 이 책은 한국근대미술과 관련된 온갖 사료를 포괄하

고 있습니다. 이 책에서 처음 소개된 중요한 자료가 정말 많습니다. 게다가 그 자료들을 활용하는 방식이 매우 독특합니다. 미술사가 자신의 주장을 입증하기 위해 자료를 선별 인용하는 방식보다는 자료 자체의 소개와 성실한 독해에 주력하는 방식을 취하고 있습니다. 게다가 이 책이 취한 연도별 구성 방식 역시 주목할 만합니다. 연도를 앞에 세움으로써 독자들이 선입견을 배제하고 근대미술의 흐름을 파악하도록 유도하고 있습니다. 그런 의미에서 이 책은 한국근대미술사 저작들 가운데 실증적인 접근이 매우 두드러진 문헌이라 할 수 있을 것 같습니다. 주관적 이해보다 객관적 설명에 좀 더 집중한 미술사 서술의 사례라고 생각합니다.

최열　　　『한국근대미술의 역사』의 체제와 구성은 저 자신의 필요에서 나왔습니다. 미술사를 공부하는 한 사람의 방식에서 나온 것이라고 할 수도 있겠지요. 미술사를 공부하면서 자연스럽게 자료에 주목했습니다. 기존 근대미술사 저작들을 읽으면서 그 저자들이 인용한 문헌들을 접할 때 그 원문이 실제로 어떻게 생겼는지 매우 궁금했습니다. 그래서 과거의 1차 자료들을 직접 찾아내서 읽기 시작했습니다. 그 과정에서 기존 미술사학자들이 자료를 자의적으로 선별, 배치하는 일이 많다는 것을 확인했습니다. 예를 들어 어떤 화가나 예술가집단의 특정 시기 활동에 관한 당대의 문헌 '가', '나', '다'가 있다고 할 때 미술사학자가 자신의 어떤 해석을 입증하는 데 보탬이 될 만한 문헌 '가'만을 찾아 인용하는 경우가 있습니다. 그런데 이때 그와는 전혀 다른 사실을

전하는 문헌 '나', '다'가 존재할 수 있습니다. 그 문헌들은 기존의 해석과는 전혀 다른 해석의 근거가 될 수 있습니다. 그러니 미술사학자는 제3, 제4의 사실들을 확인하는 작업을 계속해야 합니다. 게다가 어떤 문헌이나 그것이 지니고 있는 '사실'과 '주제'가 있는 법인데 뒷날의 미술사학자가 그 문헌으로부터 선별 인용한 내용이 그 어떤 문헌의 사실과 주제에 어긋나 있는 경우도 종종 있습니다.

그래서 문헌자료들을 최대한 열심히 찾아서 그 원문 '가'의 부분과 전체를 꼼꼼히 읽으면서 또 다른 문헌 '나'의 부분과 전체까지 함께 정리하는 일을 습관으로 삼기 시작했습니다. 부분 발췌 방식이 아니라 전문을 읽고서 사실과 주제를 파악하고서야 비로소 자신 있게 인용하는 방식을 택한 것입니다. 이 책을 쓰면서 당대의 자료들을 직접 찾아 빼놓지 않고 읽는 일의 중요성을 매번 절감했습니다. 다시 말해 옛 문헌을 인용할 때 '내 주장이 아니라 그 주장을 따른다'는 것이지요.

그런데 이 일은 시간이 많이 걸립니다. 노력에 비해 성과가 빈약해 보이는 경우도 허다하지요. 물론 저는 그 일을 즐겁게 수행했지만 후학들의 입장에서 그것은 그리 달가운 일이 아닐 겁니다. 내가 정리한 자료들을 제공함으로써 후학들이 시간을 아낄 수 있게 해주고 싶었습니다. 『한국근대미술의 역사』의 틀은 이러한 모색의 결과입니다.

물론 그 원문 하나하나를 모두 데이터베이스화 하는 작업은 간단한 일이 아니었습니다. 무엇보다 방대한 양이 문제였습니다. 그래서 원문 내용을 단행본에

걸맞게 압축하는 작업을 진행했습니다. 그러나 압축한 결과물 역시 분량이 너무 많았습니다. 한 권의 책으로 묶기엔 원고가 방대해서 출판사를 찾기가 쉽지 않았지요. 다행히 열화당 노동환 편집장의 지지와 이기웅 사장의 호의로 책을 낼 수 있었습니다. 당시 나는 책의 인세를 받지 않는 것으로 고마움을 표했습니다.

"최열은 자료 수집광처럼 보이기도 합니다. 자료의 취득과 정리는 어떻게 하시는지요?"

<u>홍지석</u> 『한국근대미술의 역사』에 포함한 그 많은 자료를 어디에서 구하셨습니까?

<u>최열</u> 자료를 수집하는 일은 기술, 그것도 지극히 섬세한 기술 문제입니다. 하지만 기술을 발휘하기 이전에 몇 가지 안팎의 조건이 충족되어야 합니다. 먼저 『한국근대미술의 역사』를 쓰기 시작한 1993년 초에 때마침 국회도서관이 개방됐습니다. 김영삼 정부가 출범하면서 국회도서관의 방대한 자료의 열람을 일반인에게 허용하기 시작했지요. 그런 의미에서 『한국근대미술의 역사』는 민주화의 산물이라고 말할 수도 있을 것 같습니다.

당시 국회도서관은 개가식 열람 방식을 취하고 있었기 때문에 옛 신문이나 잡지들을 한눈에 조감하면서 열람할 수 있었습니다.

물론 국회도서관에 모든 자료가 있는 것은 아니었기 때문에 다른 도서관들도 이용했습니다. 국립중앙도서관은 당시에도 폐가식 열람 방식을 취하고 있었기 때문에 이용이 불편해서 거의 찾지 않았습니다. 연세대학교 도서관에 근대 인쇄물이 많았지만 출입이 여의치 않아 거의 이용하지 못했지요. 하지만 다행히 건국대학교 도서관을 이용할 수 있었습니다. 건국대학교 도서관에는 근대 자료들, 특히 일제강점기 자료들이 매우 많습니다. 당시 근대연극사 전공인 박영정朴永愼 박사가 건국대학교 박사 과정에 있었습니다. 박영정 박사의 도움을 받아 아침에 도서관에 들어가 오후 늦게 나왔습니다. 한 번 들어가면 밖으로 나오기 쉽지 않았기 때문에 도시락을 챙겨갔습니다. 당시 건국대학교 도서관도 개가식 열람방식을 택하고 있었지요. 『한국근대미술의 역사』에 실어둔 문헌 목록 가운데 상당수가 국회도서관 그리고 건국대학교 도서관이 그 출처입니다.

그리고 무엇보다도 또 하나의 조건이 필요합니다 좋은 동료가 있어야 합니다. 김복기야말로 문헌자료를 주고받는 최고의 동료였습니다. 아낌없이 나누는 동료란 불가佛家에서 도반道伴이라 하는데 연구자에게 도반이 있다는 건 커다란 행운입니다.

이상의 것은 외부 조건이고 내부 조건은 두 가지입니다. 하나는 문헌자료를 탐색하기 위한 안목입니다. 세부 지식이 아니라 전체 통찰력을 갖춰야 한다는 거예요. 그러니까 어린 시절엔 문학, 사학, 철학 다시 말해 문사철文史哲을 아우르

는 폭넓은 공부를 더 많이 해야 해요. 이게 안목을 키우는 성장 과정인데 다른 말로 하면 방법론 수련 과정이겠지요. 저는 중고등학교 시절 영어, 제2외국어, 수학 과목에 수업 시간을 많이 배정하던 학교 공부를 거부했습니다. 그 수업시간에 홀로 문사철 공부를 했어요. 그러다보니 교사의 폭행에 시달렸고 시험도 엉망으로 치러 만성 꼴찌에 고2 때는 낙제까지 했었답니다. 하지만 문예반, 미술반 활동이 행복했고 또 군사독재에 저항하는 비밀운동도 학생이란 신분 탓에 좀 더 은밀하게 할 수 있어서 기어코 졸업까지 하고 말았어요.

덧붙이자면 생계라는 조건도 매우 중요하지요. 평생 공부만 하면서 살아간다는 건 사실 불가능한 일입니다. 물려받은 유산이 많거나 배우자가 충분히 후원한다거나 하지 않으면 어떻게 공부만 하겠습니까. 그런 까닭에 자신이 하고 싶은 공부를 위하여 돈을 벌기 위한 생계 활동을 해야 합니다. 더구나 가족을 만드는 순간 출산, 육아, 교육과 주택, 건강과 같은 숱한 과제를 받아 안는 것이기 때문에 돈 버는 활동에 많은 시간을 투여해야 해요. 공부는 꿈꾸는 것조차 힘들지요. 글은 생계를 유지하는 데 필요한 만큼의 돈을 벌어주지 못합니다. 원고료는 그야말로 최저생계비 이하예요. 그런 까닭에 공부하려는 학인들은 모두 대학을 간절히 원합니다. 교수라는 직업은 최상이고 강사라는 직업도 귀중해요. 왜냐면 학술과 직업을 일치시킬 수 있기 때문이지요. 하지만 그 교수나 강사 자리는 한정되어 있습니다. 그러니까 치열하게 경쟁할 수밖에 없고 결국 교수나 강사를 선발하는 권한을 쥔 학자교수에게 충성하는 풍토가 아주 넓게 퍼져 있어요. 매우 나쁜 풍토입니다. 학문의 권위가 아니라 직업의 권

력이 학술을 평가하는 상황으로 전락했기 때문이지요. 이런 나쁜 상황에 더하여 한국연구재단과 같은 국가 기구의 학술지원 제도가 생겨 21세기 학술을 최악의 수준으로 몰아가고 있습니다. 지원하는 학술 행위를 규격화, 표준화시킨 결과입니다. 자연과학 분야는 몰라도 인문과학 분야는 규격과 표준을 적용할 수 없고 또 해서도 안 되는 것인데도 강요하고 있어요.

미술사를 공부해보려는 이들에게 이 같은 절망스러운 이야기를 먼저 하는 까닭은 간단합니다. 견디고 극복할 자신을 가져야 하기 때문입니다. 사회가 저렇게 장애물로 가득 차 있어도 언제나 빈틈이 있기 마련입니다. 길은 여러 곳에 숨어 있습니다. 큰 길만 있는 건 아닙니다. 저는 대학을 향한 충성을 포기하고서야 비로소 행복을 찾은 학자를 여럿 보았습니다. 대학이 요구하는 논문 점수를 포기하는 순간 굴레에서 벗어나 해방감을 만끽하는 것이지요. 그 해방의 행복으로 인해 자신이 희망하던 공부를 시작하는 학자야말로 진정한 학자가 아닐까요.

그리고 눈을 현실로 돌려봅시다. 자신이 꿈꾸는 일이라면 그 일을 위해 열 가지 가운데 절반은 포기해야겠지요. 그리고 꿈꾸는 일을 하기 위하여 해야 할 일 그러니까 생계를 위한 활동을 해야 할 겁니다. 하지만 생계를 위한 일은 언제나 꿈꾸는 일을 위한 활동임을 잊으면 안 됩니다. 돈은 글을 위한 수단이자 조건이지 글이 돈을 위한 수단이자 조건이 아닙니다.

홍지석 담론의 발전은 제도나 기술적 조건을 배경으로 삼고 있을 때

가 많은 것 같습니다. 미술사의 발전에 19세기 사진-슬라이드 프로젝터의 발명이 미친 영향을 언급하는 논자들이 많습니다. 그런가 하면 프랑스 미술이론가 앙드레 말로가 1950년대 초에 제시한 '상상의 미술관' Le Musée imaginaire 담론 역시 당대 복제 기술의 발전을 전제로 두고 있었지요.

최열 당시 국회도서관과 건국대학교 도서관에 복사기가 있었습니다. 1980년대 후반까지만 해도 복사기는 매우 비싸고 귀한 기계였지요. 내가 『한국근대미술의 역사』를 쓰기 시작한 1990년대 초반은 복사기가 대중들에게 널리 보급된 시기였습니다. 복사기가 없었다면 그 많은 자료의 수집은 불가능했을 것입니다. 하루 종일 도서관에서 머물 때면 한나절은 자료를 사냥하고 나머지 한나절은 복사기 앞으로 달려갔습니다. 복사기 앞이란 수확물을 확인하는 순간이기도 했지요. 생계 유지가 어려웠던 시절이라 복사비가 부담스러웠지만 복사물 한 뭉치를 어깨가방에 메고 도서관을 나올 적이면 해질녘 노을이 어찌 그리 아름답게 보이던지 그 기분을 말로 다 할 수 없습니다.

홍지석 자료 수집의 원칙이나 규칙이 있었습니까? 수집 자료들을 어떻게 정리하셨는지도 매우 궁금합니다.

최열 미술 관련 잡지와 신문을 모두 살펴보는 것은 간단한 일이 아니었습니다. 무엇보다 자료를 직접 살펴보는 데 시간이 너무 많이 걸렸습니

다. 따라서 색인에 해당하는 자료들, 곧 잡지와 신문의 기사 목록들을 꼼꼼히 들여다보면서 미술 관련 자료들이 많이 있는 범주를 설정하는 작업을 진행했습니다. 그 범주를 지침으로 자료 수집을 진행했습니다. 작업의 효율성을 높이기 위한 노력이었지요. 그렇게 수집한 자료를 갖고 집에 돌아와 입력 작업을 진행했습니다. 이때 출옥 직후 구입한 애플 매킨토시 클래식 그리고 SE컴퓨터가 큰 도움이 됐습니다. 이미 그 전에 『맥월드』나 『맥마당』 같은 매킨토시 잡지를 구독해서 그 사용법을 익혀두었지요. 게다가 활자가 뭉개져 깨져버린 복사물을 당시 엡손EPSON 스캐너로 스캔 받아 컴퓨터로 읽어들인 뒤 확대, 축소를 되풀이했습니다. 최고의 독해 과정을 거친 것이지요. 당시로서는 엄청난 비용을 들여 스캐너도 구입했고 또 얼마 뒤엔 파일메이커프로FileMaker Pro라는 데이터베이스 프로그램도 구입해 내게 적합한 데이터베이스 틀을 만들었습니다. 1993년이니까 버전이 2.0 때였던가요, 지금도 사용하고 있는 저 파일메이커는 세계 최초로 개인 사용자가 직접 틀을 설계해서 데이터베이스를 구축할 수 있도록 개발한 경이로운 프로그램입니다.

홍지석　　　　언젠가 선생님께서 매킨토시 클래식과 파일메이커 프로그램을 "구원의 손길"로 표현하셨던 것이 기억납니다.

최열　　　　그렇습니다. 그와 같은 기술적 조건이 갖춰지지 않았다면 『한국근대미술의 역사』를 완성하는 데 훨씬 더 오랜 시간이 걸렸을 겁니다. 게

다가 파일메이커 프로그램으로 데이터베이스를 구성하는 과정에서 깨달은 교훈도 있습니다. 미술사 자료 정리는 시간 순서를 기본으로 하는 것이 최고의 기준이라는 사실입니다. 역사란 결국 시간 순으로 인간의 기억과 인지를 배치하는 작업입니다. 마찬가지로 데이터베이스 구성에서 최고의 정렬 기준은 시간입니다. 『조선왕조실록』이나 『승정원 일기』가 바로 그 표준이지요. 시간의 흐름에 따른 자료의 순차적 배치를 기본으로 삼고서야 수많은 주제어를 입력시키는 방식으로 자료를 정리했습니다. 예를 들어 '김복진'이라는 단어를 입력하면 시간 순으로 200여 개의 자료 목록이 정렬되는 식이지요.

<u>홍지석</u>　　　『한국근대미술의 역사』는 최열이라는 연구자와 1990년대 한국사회의 물질적, 제도적 토대와의 상호작용의 결과로 이해할 수 있겠습니다.

<u>최열</u>　　　애플과 스티브 잡스의 존재를 뺄 수 없지요. 매킨토시 컴퓨터는 애플과 스티브 잡스의 것이었고 파일메이커는 바로 매킨토시 전용이었으니까요. 잠깐 덧붙이자면 나는 조안 바에즈Joan Chandos Baez, 1941~ 의 생애와 예술을 존중하는데 스티브 잡스 또한 조안 바에즈를 유일하게 존경하는 가수라고 했어요. 동질감이란 그런 이상한 방향에서 나오는 것인가봐요.
다시, 그 제도나 기술적 조건의 중요성을 간과해서는 안 되지만 그 제도나 기술 조건의 가능성을 현실화하는 것은 역시 인간 주체의 몫입니다. 매킨토시와 파일메이커를 선택한 연구자의 태도나 관점을 주목해야 한다는 것이지요. 어

떤 사건에 관한 다섯 개의 자료가 있을 때 그 가운데 하나만 꺼내 쓰는 미술사가들이 있습니다. 그 하나도 전체가 아니라 자기 관점에 부합하는 일부만 택해 쓰는 논자들도 많습니다. 나는 그런 태도를 취할 수 없는, 또는 그런 태도를 취하면 안 된다고 생각하는 사람입니다. 사실에 대한 해석은 그 사실에 대한 충분한 관찰과 분석에 기초해야 합니다. 그런 태도나 입장을 구체화한 것이 『한국근대미술의 역사』입니다.

"책을 쓰면서
과한 해석과 지나친 주관성을 내세우는
학자에 대한 의심이 커졌습니다"

홍지석 미술사가의 해석이 광범위한 망라식 자료 수집과 분석에 기초해야 한다는 선생님의 의견에 전적으로 동감합니다. 다만 미술사가들이 자신의 해석을 지지하는 사실들을 좀 더 적극적으로 또는 배타적으로 인용하는 것은 불가피한 일인 것 같기도 합니다.

최열 『한국근대미술의 역사』를 쓰면서 해석이 과도한 논자, 해석의 주관성을 지나치게 내세우는 미술사학자에 대한 의심이 더 커졌습니다. 미술

사학자의 해석은 어디까지나 사실에 충실해야 합니다. 주관적 해석을 앞세우면서 사실들을 제멋대로 꿰어맞추는 식의 접근을 경계해야 합니다. 어설프게 헤아리고 멋대로 좌충우돌 재단해놓는 일을 하지 말아야 합니다. 해석을 가능하게 해주는 것이 사실이라는 것을 늘 명심해야 한다는 말입니다. 사실에 충실한 미술사학자는 자신의 현재 해석이 잠정적인 것이고 여러 가능한 해석 가운데 하나임을 늘 인정하는 태도를 취합니다. 새로운 사실이 발견되면 기존의 해석을 수정하거나 폐기해야 합니다. 그러나 사실보다 해석을 앞세우는 논자들은 대개 자신의 해석을 유일한 해석 또는 일종의 규범으로 내세우는 태도를 취합니다. 그렇게 하다보면 결국 그 논자는 새로운 사실에 대해 개방적인 태도가 아니라 폐쇄적인 태도를 취하기 마련입니다.

미술사 연구는 그 규범으로 굳어진 해석을 의심하는 것에서 시작해야 합니다. 그런 의미에서 미술사가는 성호 이익의 "모든 것을 의심하는 태도", 다시 말해 "스승을 섬기는데 의문을 숨길 수 없다"는 뜻의 저 '사사무은'事師無隱하는 자세를 배워야 합니다. 성호는 숱한 제자들에게 "스승의 학설이라고 해서 그림자도 밟지 않는 태도는 살아 있는 사람의 팔과 다리를 써는 짓과 같다"고 했지요. 그 같은 학풍 전통의 결과 100년 뒤에는 성호 문하 계보에서 조선 최대의 학자인 다산 정약용을 배출할 수 있었던 겁니다. 오늘날 스승이라고 자처하는 이들이 자신의 학설을 제자에게 추종하도록 지도하는 모습을 목격하면서 왜 지난 20세기에 위대한 학자가 드문지 이해할 수 있었습니다.

홍지석 『한국근대미술의 역사』는 대단히 입체적인 텍스트입니다. 무엇보다 온갖 자료를 펼쳐놓고 그 자료들의 세계를 구분한 방식이 흥미롭습니다. 일례로 '1927년의 미술'209~225쪽은 이론 활동, 미술가, 동상 건립, 해외 활동, 단체 및 교육, 전람회의 순으로 서술되어 있습니다. 미술사와 미술비평 등 담론의 흐름을 중시하면서도 개인과 집단, 제도적 측면들을 파노라마처럼 펼쳐놓고 있습니다. 선례를 좀처럼 찾기 어려운 구성인데 이 책은 어떤 정신사의 계보에 속해 있다고 판단해야 할까요?

최열 반복해서 이야기하지만 이 책은 실증과 해석의 관계에서 실증의 중요성을 강조하는 태도나 관점을 취하고 있습니다. 가볍고 얇기 그지없이 저 천박한 인간의 의식 세계 따위가 물질 세계를 훼손하는 것처럼, 변함없이 의연한 과거의 역사 사실을 현재의 인간이 훼손해버리는 것에 대한 불안이나 불만이 『한국근대미술의 역사』의 집필을 추동한 심리적 계기였다고 말하고 싶습니다.

영국의 역사학자 E.H 카의 『역사란 무엇인가』를 따라 역사란 '현재와 과거 사이의 끊임없는 대화'라고 하면서 역사가의 주관적 개입, 즉 역사가의 평가와 재해석을 승인하는 태도를 취한다고 해도 그것은 어디까지나 물질화된 사실들에 기초해야 한다는 것이지요. 평가와 재해석을 통한 이야기history의 재구성은 그것을 뒷받침할 물질화된 사실들을 전면에 내세우는 것으로 시작해야 합니다.

하지만 특히 한국미술사의 경우, 전통(고전)미술사든 아니면 당대(현대) 미술사

든 그런 태도를 철저히 관철하지 못하고 있는 실정입니다. 오히려 물질화된 사실들을 경시하는 태도가 만연해 있다고 말할 수도 있을 겁니다. 오세창의 『근역서화징』이 있음에도 불구하고 또 다시 고유섭이 『조선화론집성』을 남겼고 또 진홍섭이 『한국미술사자료집성』을 편찬한 뜻을 헤아릴 필요가 있습니다. 고유섭은 생전에 규장각 장서를 중심으로 회화문헌 집성 작업을 진행했는데 사후 1965년에 제자들이 이 자료들을 묶어 간행했습니다. 고유섭의 제자인 진홍섭도 마찬가지였지요. 『조선화론집성』과 『한국미술사자료집성』은 미술사에서 물질화된 사실들의 실증을 중시했던 고유섭과 그 문하생의 학문하는 태도를 보여주는 저작입니다.

"미술사 서술에서 단절론은
왜곡의 시작이고 차별화를 조장하는
의식의 기준에 불과합니다"

홍지석 『한국근대미술의 역사』는 제목에서 드러나듯 한국근대미술의 통사로서의 성격을 갖습니다. 실제로 이 책은 18, 19세기의 미술에서 시작해 1945년까지의 한국근대미술을 다루고 있습니다. 이 책을 18, 19세기에서 시작한 이유가 궁금합니다.

최열 주지하다시피 18, 19세기 미술은 20세기 미술에 비해 당대 문헌을 찾는 일은 물론이고 읽기는 훨씬 더 어렵습니다. 또한 집필 당시 저의 역량이 부족한 만큼 꼭 그 수준에서 서술한 것입니다. 그 같은 안팎의 한계 탓에 18, 19세기에 어떤 사실들이 있었는지를 개괄해 보여주는 것을 목적으로 삼았지요.

그렇다면 부족한 상황에서 왜 군이 18, 19세기를 서술했던 것일까요. 이것은 18, 19세기와 20세기를 갈라놓는 단절론을 부정하기 위해 선택한 서술 방식이었습니다. 저로서는 불가피한 일이었지요. 지난 대화에서도 말했듯 근대(화)를 '서구화'와 동일시하는 관점이 단절론입니다. 서양 미술을 받아들이기 시작한 20세기 미술은 근대, 그 이전의 19세기 미술은 전(前)근대로 단순화하는 접근이지요. 하지만 '서구화=근대화'의 도식으로 간단히 설명할 수 없는 것이 한국의 근대미술입니다. 회화를 예로 들면 재료를 기준으로 이른바 '동양화/서양화'로 나누는 낡은 구분법을 문제 삼을 수 있습니다. 현재 많은 미술대학이 이른바 '서양화과/동양화과'라는 구분 방식을 유지하고 있는 것에서 드러나듯 동서를 나누고 고전과 현대를 가르는 태도는 지금도 막대한 영향력을 행사하고 있습니다. 서구 근대에 압도된 인식 상태를 반영하는 현상이지요.

선입견에 사로잡힌 통념과 달리 실증을 통해 확인 가능한 이중구조를 말할 수 있습니다. 하나는 19세기 미술을 계승하면서 20세기에도 변함없이 지속된 수묵채색화의 흐름입니다. 다른 하나는 20세기 이후 서구와의 접촉을 통해 형성된 유채화와 조소 예술의 흐름입니다. 그런데 '서구화=근대화'의 도식에 기초한

단절론은 이런 이중구조를 사실대로 말하는 게 아니라 '새 것/헌 것', '가치 있는 것/가치 없는 것'으로 설명하도록 조장합니다. 의식이 사실을 기형이라고 판단하는 것이지요.

단절론은 왜곡의 시작이고 차별화를 조장하는 의식의 기준에 불과합니다. 하나유채화와 조소예술를 중심에 두고 다른 하나수묵채색화를 주변화하는 접근법이 일반화된 이유입니다. 하지만 이런 접근법은 수천 년의 역사를 가진 공동체의 미술을 배척하는 심각한 문제를 안고 있습니다. 실제로 존재하는 19세기와 20세기의 연속성을 무시하거나 파괴하는 문제가 있지요. 따라서 미술사학자는 수묵채색화의 전통을 폄훼하지 않고 19세기와 20세기의 연속성을 해체하지 않는 한국근대미술사를 추구해야 합니다. 그것이 『한국근대미술의 역사』를 18, 19세기 미술에서 시작해야 했던 이유입니다. 물론 이경성, 이구열도 18, 19세기에 관심을 기울였지만 단절론을 극복하지는 못했지요. 저도 마찬가지입니다. 『한국근대미술의 역사』가 세상에 나온 지 꼬박 20년이 흘렀지만 단절론은 더욱 깊어만 가고 있지요.

참, 그리고 이 책에서는 매 시기 수묵채색화의 흐름을 중요하게 다뤘습니다. 다만 18, 19세기 미술의 사료들은 20세기 미술의 사료들과 성격이 다르기 때문에 전자의 서술은 후자의 서술과 다른 구성 방식을 취했습니다. 내용이 다르기 때문에 형식이 달라졌다고 말할 수 있습니다. 그리고 20세기 미술은 20세기의 성격은 물론 19세기의 성격을 아울러 지니고 있지요. 이 점이 무척 중요해요.

홍지석 『한국근대미술의 역사』의 전체 구성에서 1920년대를 중요한
결절점으로 삼은 것으로 보입니다. 앞에서는 18세기의 미술, 19세기의 미술,
1910년대의 미술로 서술하셨는데 1920년대부터는 연도별로 끊어서 서술하셨
습니다. 근대미술의 분위기가 여러모로 크게 달라진 시기가 1920년대인 것 같
습니다.

최열 1920년대는 서구 유채화와 서구 근대조소 예술 도입기로 보
아야 합니다. 도쿄 유학을 마치고 귀국한 김복진이 본격적으로 활동을 시작한
시기일 뿐더러 오지호, 이인성, 손일봉 같은 빼어난 화가들이 유화를 받아들여
자기화하기 시작한 때이지요. 그들에게 유화는 예술가로서 자기 삶의 정체성
과 직결되었습니다. 그 이전에 유화를 수용한 고희동, 김관호, 김찬영 같은 화
가들이 있지만 이들은 체험해보는 단계에서 멈추었지요.

홍지석 유화 수용에서는 고희동보다 나혜석을 주목해야 한다고 생
각합니다. 이 화가가 1920년대에 여러 지면에 발표한 글은 서구 인상파와 후기
인상파 예술에 대한 매우 높은 수준의 이해를 보여줄 뿐 아니라 그러한 이해
를 자기 예술의 문제로 가져와 고민하는 예술가로서의 자의식이 빛납니다. 다
만 당시 나혜석이 제작한 작품들이 거의 남아 있지 않아 정말 아쉽습니다.

최열 나혜석의 회화 작품이 남아 있지 않은 것은 매우 안타까운

일입니다. 물론 나혜석의 산문과 문학 작품 들이 문학, 문화 일반에서 주목받고 나아가 매우 높은 평가를 받고 있어 다행입니다. 물론 미술사 분야에서도 비평가 나혜석, 활동가 나혜석의 위상을 세워야겠지요. 다만 화가 나혜석의 위상은 미완의 과제입니다.

홍지석 1920년대 미술사의 계보를 어떻게 그릴 수 있을까요?

최열 계보를 구성할 때 아무래도 그 맨 앞을 강조할 수밖에 없습니다. 그런데 앞서 말했지만 고희동, 김관호, 김찬영을 서구 근대미술 도입기의 첫머리에 배치하면 20세기 유화 계보가 매우 빈약해집니다. 정신성, 예술성 모든 측면에서 이 화가들의 성취는 매우 빈약하다고 말할 수밖에 없습니다. 예술가로서의 정체성이 흐릿한 겁니다. 따라서 1920년대에 나혜석, 오지호, 이인성, 손일봉, 김용준 같은 근대화가, 또는 예술가로서의 정체성이 뚜렷한 인물들이 출현한 현상을 주목해야 합니다. 특히 조소 분야에서 김복진의 등장은 지극히 각별한 의의를 갖습니다.

"위대한 작품을 가능케 한 의식이나 세계관,
시대정신은 어떻게 파악할 수 있을까요?"

홍지석 김복진, 김용준은 조각가나 화가로서뿐만 아니라 근대미술
비평사에서도 매우 중요한 인물들입니다.

최열 한국근대미술에서 김복진의 위상은 아무리 강조해도 지나치
지 않습니다. 김복진의 등장은 곧 서구 근대를 표상하는 세계관에 입각해 예
술을 사유한 개인의 등장을 의미합니다. 그로 인해 문예의 패러다임 자체가
뒤바뀌었다고 말할 수 있지요. 아니 더욱 넓게 보면 참으로 크게 확장되었다고
해야 할 거 같아요. 유가 문명에다가 서구 근대문명을 더한 것이니까요. 특히
1920년대 전반기부터 시작한 김복진 그리고 후반에 시작한 김용준, 그 두 분
들의 문예비평은 각별한 주목을 요합니다. 이들은 전혀 새로운 예술을 요구했
고 이 요구는 20세기 한국미술을 온통 바꿔놓을 만큼 엄청난 영향력을 행사
했지요. 그것을 나는 20세기 미술의 혁명이라고 평가합니다.

홍지석 김용준의 비평 활동이 사실상 김복진의 문예비평에 대한 반
론으로 시작했다는 점을 감안하면 당시 미술계에서 김복진의 위상은 정말 대
단했던 것 같습니다.

최열 미술사가는 미술계 제도라든지 미술가의 활동과 같은 사실
에 충실함과 동시에 그 미술을 이끌어나간 정신의 위상 내지 정신사의 흐름을
잘 살펴야 합니다. 『한국근대미술의 역사』를 서술하면서 미술비평사에 각별한
비중을 부여한 것도 그런 이유에서입니다. 각 장을 시작할 때마다 이론과 비평
의 흐름을 앞세웠습니다. 해당 시기의 중요한 비평문헌이나 논쟁들을 최대한
상세하게 소개하려고 노력했지요.

홍지석 『한국근대미술의 역사』는 작품보다는 비평문이나 문헌자료
들에 초점을 둔 저작입니다. 그런 의미에서 이 저작은 비평에 대한 비평, 곧 메
타비평meta criticism으로서의 성격도 지니고 있는 것 같습니다.

최열 『한국근대미술의 역사』는 이론과 비평의 역사적 흐름을 매
우 중요하게 다루고 있습니다. 여기에는 작품은 결국 그 작가의 의식과 세계관
을 반영한다는 생각이 전제되어 있습니다. 작품은 그 작가의 의식과 세계관을
주조한 시대 내지 시대정신을 반영한다고 말할 수도 있을 겁니다. 그런데 미
술에서 위대한 작품을 가능케 한 의식이나 세계관, 시대정신은 어떻게 파악할
수 있을까요? 그것을 파악하려면 아무래도 명료한 언어-문자의 도움을 받을
수밖에 없을 겁니다. 그것이 내가 미술사 서술에서 언어를 매개로 삼는 비평문
헌들을 중시하는 이유입니다. 언어 자체를 재료로 하는 문학의 역사를 서술할
때 비평 분야는 시, 소설, 희극과 같은 창작 분야를 서술한 뒤에 다루지만 미

술사 서술에서는 아무래도 비평을 전면에 내세울 수밖에 없다고 생각했지요. 비평을 앞세운 것은 그것이 문자(언어)로 되어 있기에 명료하게 정신을 드러낸다고 보았기 때문입니다.

홍지석　　　　작품 자체의 외양, 형식만을 분석 대상으로 삼는 것보다는 소극적이나마 동시대의 미술비평을 참조할 때 그 미술작품의 전체, 또는 그 작품을 가능하게 했던 시대, 또는 지평과 조우할 수 있다고 생각합니다. "예술적 직관을 아는 것이 예술사"라는 관점에서 미술비평과 미술사의 일치를 주장했던 벤투리Lionello Venturi, 1885~1961의 『미술비평사』1935를 눈여겨볼 수도 있을 것 같습니다. 그런데 이렇게 미술비평에 집중하는 미술사 서술에서는 작품의 위상이 문제로 부각될 것입니다. 『한국근대미술의 역사』에서 개개 미술작품들을 어떻게 다루셨습니까?

최열　　　　기본적으로 작품 자체에 대한 서술을 배제하는 방식을 택했습니다. 인용한 비평문을 통해 당시 주목받은 작품들, 논쟁의 한복판에 있던 작품들을 확인할 수 있는 정도입니다. 아마 개개 작품들을 다뤘다면 이 책은 훨씬 더 방대해졌겠지요. 분량의 문제도 있지만 작품 자체에 대한 서술은 앞서 말한 책의 지향에도 부합하지 않기 때문에 배제했습니다. 작품을 다루지 않았으므로 기존의 미술사와 전혀 성격을 달리하는 책이 됐습니다.

홍지석　　　　『한국근대미술의 역사』는 연도별 구성 방식을 취하고 있습니다. 연도를 한국근대미술사 서술의 기본 단위로 택한 이유는 무엇입니까?

최열　　　　근대의 진보 세계관을 조심스럽게 적용한 결과입니다. 시간 순으로 인류 문명이 진화한다는 근대의 세계관을 따른 구성 방식입니다. 월 단위의 서술은 사실상 불가능했기 때문에 연 단위의 서술을 택했지요. '이런' 서술 방식을 취하면 변화를 관찰, 포착하기가 훨씬 용이해집니다. 3년 전에 이런 태도를 취한 사람이 3년 후에는 어떤 태도를 취했는가를 관찰할 수 있습니다. 연도별 구성은 각 시기별 담론과 제도의 진화 양상을 드러내기에 매우 적절한 방식이라고 생각합니다.

홍지석　　　　연도별 서술은 미술사 서술에 매우 유용한 틀 가운데 하나라고 생각합니다. 무엇보다 관점과 태도의 변화를 관찰하기에 좋습니다. 문예 사조나 운동에 집중하는 근대미술사 서술에서는 예술가의 변화를 관찰하기가 쉽지 않습니다. 예를 들어 피카소를 입체파 화가로 규정하면 매 시기 "카멜레온처럼 표변한" 피카소의 작품 세계를 제대로 조명할 수 없을 겁니다. 피카소의 전 생애에서 입체파 작업은 아무리 넓게 잡아도 〈아비뇽의 처녀들〉을 발표한 1907년부터 제1차 세계대전이 발발한 1914년까지에 불과합니다. 그후에 그의 작업은 계속 변화를 거듭했지요. 그 피카소를 "카멜레온처럼 표변한" 예술가로 묘사한 김용준의 경우도 마찬가지입니다. 1920년대에 김복진이 주도한

카프의 방향 전환에 반대하면서 아나키즘과 표현주의를 옹호했던 김용준은 1930년대에『문장』동인으로 활동하면서 묵향墨香을 예찬하는 상고주의자로 변했습니다.『한국근대미술의 역사』는 그 변화 과정을 세밀하게 보여줍니다.

또한『한국근대미술의 역사』는 1945년 해방 직전까지의 상황을 다루고 있습니다. 1944년 3월에 총독부미술관에서 열린 결전미술전람회, 1944년 5월에 열린 가두이동전람회, 그 해 5월과 7월에 열린 결전서도전과 해양국방미술전람회를 소개[535쪽]하는 것으로 마무리하고 있지요. 이 책을 1945년으로 마무리하신 이유가 궁금합니다.

최열 1945년을 종점으로 서술을 마무리한 것은 1945년이 한 매듭을 짓기에 적절한 시기라고 판단했기 때문입니다. 역사적 결절점에 해당하는 시기들이 있습니다. 먼저 일제의 식민통치가 시작된 1910년에 주목할 수 있습니다. 그후 종족공동체의 운영을 타자, 또는 타他종족공동체에 빼앗긴 상태가 꽤 오래 지속됐습니다. 일제의 식민지배 하에서 미술(계) 역시 완벽하게 재편됐습니다. 특히 1920년대 조선총독부의 소위 문화통치 하에서 앞서 말한 기형적 이중구조-절충적 근대가 확립됐지요. 조선미술전람회는 그 극단적 사례입니다. 하지만 이러한 타자에 의한 식민 지배는 1945년 해방을 종점으로 일단락됩니다. 그후에 정말 많은 것이 변했지요. 그 변화의 흐름 속에서 미술(계)은 다시 한 번 완벽하게 재편성됩니다. 18세기부터 시작한 한국근대미술사 서술을 어느 시점에서 매듭지어야 한다면 1945년이 적절하다고 판단했습니다.

홍지석 19세기 미술과 20세기 미술을 어떻게 연결할 것인가의 문제
역시 이야기를 나눠보고 싶습니다. 같은 한국미술사 연구자이지만 19세기 미
술 전공자와 20세기 미술 전공자들 사이의 벽은 상당히 높은 것 같습니다. 실
제로 최열 선생님처럼 19세기와 20세기를 넘나드는 연구자들은 거의 찾아보
기 힘듭니다. 20세기 이후의 한국미술을 전공하는 연구자가 19세기 미술에 접
근하는 방법이 있을까요?

최열 한국근대미술사 연구에서 가장 심각한 문제 가운데 하나가
연구자들 자체가 고전미술사와 근대미술사로 분리되어 있다는 점입니다. 스스
로를 근대미술 전공자로 칭하는 연구자 가운데 19세기 미술에 눈을 감고 있는
사람이 아주 많습니다. 하지만 19세기는 그 연구자가 관심을 갖는 1920년대를
기준으로 삼는다면 기껏 50~60년 전에 불과한 시대입니다. 불과 50~60년을
포괄하지 못하는 연구자를 미술사가로 칭할 수는 없는 노릇입니다.
서양에서 20세기 미술사를 전공하는 연구자들은 대부분 18세기와 19세기를
함께 공부합니다. 반면에 한국미술사 연구에서 19세기와 20세기는 거의 단절
에 가까운 상태입니다. 이런 상황이 초래된 여러 가지 이유가 있겠지요. 그 상
황을 극복하려고 노력할 필요가 있습니다. 무엇보다 19세기와 20세기를 함께
아우르는 식으로 대학의 미술사 교육을 개선할 필요가 있습니다. 근대미술사
가는 19세기와 20세기, 수묵채색화와 유화를 동시에 공부해야 합니다. 아울러
연구자들이 패러다임의 변화를 직시할 줄 아는 지적 역량을 갖출 필요가 있습

니다. 19세기 이전의 세계, 즉 유가 문명권에 속해 있던 고전 세계의 패러다임이 20세기 이후 서구 근대의 패러다임과 충돌하면서 벌어진 여러 변화를 세밀히 살펴야 합니다. 19세기의 봉건적 계급사회가 20세기에 해체되는 과정, 그리고 그에 맞물려 진행된 예술 개념의 변화 등을 차근차근 관찰해야 한다는 것입니다. 이 양자를 함께 살피는 일은 지난한 학습과 수련 과정을 요하기 때문에 연구자가 감당하기 매우 힘든 것이 사실입니다.

홍지석 20세기 미술 연구자가 19세기 미술에 접근하기 어려운 이유 중의 하나는 한문인 것 같습니다.

최열 확실히 언어의 장벽을 간과할 수 없습니다. 하지만 최근 18~19세기 미술 관련 문헌 상당수가 광범위하게 한글로 번역되고 있습니다. 그 번역서들의 적극적인 참조도 하나의 방법이 될 것입니다. 한문은 내가 아는 한 큰 장애가 될 수 없습니다. 겁먹고 두려워할 필요가 없다는 말입니다. 더구나 한문과 한자를 나누어 보는 지혜도 필요하고요.

홍지석 2006년 열화당에서 『한국현대미술의 역사 1945~1961 한국미술사사전』을 발간하셨습니다. 1945년의 미술을 시작으로 5·16군사정변 직후인 1961년 하반기 미술까지를 다룬 이 저작은 여러모로 『한국근대미술의 역사』를 닮았습니다. 두 책의 구조가 쌍둥이처럼 닮아 있어 이 책을 『한국근대미

술의 역사』의 속편으로 이해할 수도 있겠습니다. 분단 현실을 염두에 두고 책 말미에 「조선공화국의 미술」 편을 넣은 것도 눈에 띕니다.

최열 『한국현대미술의 역사』는 『한국근대미술의 역사』에 이어 망라형 수집 작업에 기초한 두 번째 저작입니다. 『한국근대미술의 역사』 속편이지요. 이 책을 쓰기 시작한 것은 이경성과 김남조 시인의 권유가 계기가 됐습니다. 『한국근대미술의 역사』를 발표한 이듬해인 1999년에 이경성의 배려로 제2회 한국미술저작상을 수상했습니다. 1999년 6월 24일 김세중기념사업회 김남조 시인이 주관한 시상식의 감동을 잊을 수 없습니다. "한국근대미술 연구를 한 단계 끌어올렸다"는 칭찬은 커다란 기쁨이었습니다. 그날 두 사람이 『한국현대미술의 역사』를 쓸 것을 '명령'했지요. 너무 힘든 일이라 한동안 망설였지만 곧 마음을 다잡고 해방 이후의 미술사를 정리하기 시작했습니다. 2006년 7월 『한국근대미술의 역사』 2쇄를 간행하는 시점과 맞춰 『한국현대미술의 역사』를 발간하는 즐거움을 누렸습니다.

홍지석 『한국현대미술의 역사』를 쓸 때 『한국근대미술의 역사』를 서술할 때와 달라진 점이 있습니까?

최열 상대적으로 훨씬 수월하게 작업을 진행했습니다. 자료의 양은 훨씬 많았지만 작업 자체에 드는 노력과 시간이 훨씬 줄어들었습니다. 무엇

보다 자료의 인쇄 상태가 1945년 이전 자료에 비해 좋아서 쉽게 읽고 빨리 정리할 수 있었지요. 물론 책을 완성하는 데 오랜 인고의 시간이 필요했지만 말입니다. 무엇보다 반공주의로 점철된 전후 미술 비평을 읽는 일이 힘들었습니다. 『한국근대미술의 역사』를 쓸 때는 힘든 와중에도 20세기 전반 제국에 맞선 식민지 미술인들의 긴장과 갈등을 다루면서 희열을 느꼈지만 『한국현대미술의 역사』를 쓸 때, 특히 모든 것이 반공주의에 예속된 전후 미술계의 상황을 다룰 때 너무 고통스러웠습니다. 나는 그 힘겨운 작업의 탈출구를 동서융합에의 열망에서 찾고자 했습니다. 하지만 그것이 고통을 완화시켜주는 건 아니었습니다. 그러므로 거의 불가능한 것인 줄 알면서도 저술하는 내내 전쟁과 증오의 짙은 먹구름을 걷어낼 화해와 평화의 단서를 발견하길 간절하게 원하는 태도를 지켰습니다. 치미는 분노를 그렇게 견뎠지요.

홍지석 　　　　『한국근대미술의 역사』와 『한국현대미술의 역사』는 모두 부제가 '한국미술사 사전'입니다.

최열 　　　　'한국미술사 사전事典'에서 '사'는 '일사事'자로 '말사辭'자를 쓰는 '사전'辭典과 다릅니다. 사전事典이라는 단어를 취함으로써 텍스트 편집자의 실증적 태도를 분명히 드러내고자 했습니다.

홍지석 　　　　『한국현대미술의 역사』를 1961년 하반기의 미술로 마무리한

이유는 무엇입니까?

최열 해방 직후부터 1960년대(어쩌면 1970년대)까지의 자료들은 그 이전의 자료들에 비해 인쇄 상태가 많이 개선되기는 했지만 연구자들조차 쉽게 접근하기 어렵다는 점을 염두에 두었습니다. 반면 그 이후의 자료들은 도서관에서 비교적 쉽게 구해 읽을 수 있지요. 1980년대 이후의 자료들 가운데 상당수는 근래 디지털 자료로 가공되어 웹에서도 이용할 수 있습니다. 해방 직후부터 1960년까지의 자료들은 이미 대부분 『한국근대미술의 역사』를 쓸 때 수집해놓았던 것들이기도 했어요. 이 자료들을 『한국현대미술의 역사』를 쓸 때 활용했습니다. 1961년에서 서술을 중단한 것은 그 이후의 미술사 자료 수집과 정리는 내가 담당해야 할 몫이 아니라고 판단했기 때문입니다.

홍지석 최근 문화예술 전반에서 아카이브의 중요성이 강조되고 있지만 『한국현대미술의 역사』가 발간된 2000년대 중반까지만 해도 자료 수집과 정리의 필요성에 주목한 논자들이 거의 없었던 것으로 기억합니다. 그런 의미에서 최근 몇 년 사이에 주목의 대상이 된 아카이브 작업의 선구자로 최열 선생님을 거론할 수도 있을 것 같습니다. 당대의 미술 자료들이 미술사가의 귀중한 사료일 뿐만 아니라 꽤 흥미진진한 전시 경험의 재료일 수 있다는 근래의 인식을 염두에 두면 선생님은 오래전부터 그 즐거운 경험을 혼자서 만끽하고 있었다는 생각도 듭니다.

최열 2012년 봄 국립현대미술관에 일제강점기에서 1960년대까지 신문, 잡지 관련 자료와 더불어 1980년대 민중미술 운동 자료를 기증했습니다. 국립현대미술관은 이 일을 계기로 김복기, 정기용 자료도 함께 기증받아 이를 토대삼아 2013년 아카이브 작업을 전담하는 과천관 미술연구센터를 열었습니다. 당시 정형민 국립현대미술관장이 전력을 기울여 제도화시킨 결과입니다. 대단한 업적이지요. 이후 저 자료들이 미술사 연구뿐만 아니라 유의미한 전시 재료로 활용되는 모습을 보는 일은 커다란 즐거움입니다.

『한국근대미술비평사』와 『한국현대미술비평사』는 20세기 전반까지 유지되던 미술가들의 아름다운 정신사의 흐름을 되짚어보는 작업이었습니다"

홍지석 2001년 출간한 『한국근대미술비평사』의 구성은 『한국근대미술의 역사』의 구성과 맥을 같이하는 것으로 보입니다. 19세기 미술 이론과 비평을 개관한 후에 20세기 미술 이론과 비평의 역사를 다루셨습니다. 『한국근대미술의 역사』와 마찬가지로 19세기 미술과 20세기 미술의 연속성을 강조하는 구성방식입니다. 조선미술론의 형성과 성장3~4장, 프롤레타리아 미술 논쟁5장, 심미주의 미술 논쟁6장을 다룬 후에 김복진, 임화, 전미력全美芀, 김용준, 윤희

순, 박문원朴文遠, 1920~1973 등 문제 비평가들의 텍스트를 꼼꼼히 분석하셨습니다. 책의 말미에는 부록의 형태로 조희룡, 김복진, 안석주, 김용준, 윤희순, 김주경, 정현웅의 삶과 비평세계를 조명하셨습니다. 한국근대미술사에서 '이론과 비평의 역사'를 따로 분리해 『한국근대미술비평사』를 쓰신 이유는 무엇입니까?

최열 　　　　나는 '미술비평가'라는 호칭을 내 정체성으로 이해합니다. 그런 까닭에 미술비평사를 서술하는 일은 나의 정체성을 확인하고 정립해나가는 작업으로서의 의의를 갖습니다. 『한국근대미술비평사』의 후속작업으로 2012년 『한국현대미술비평사』청년사도 발표했습니다. 내가 중학생, 고등학생이었던 시기에 사람들은 이른바 예체능 전공자를 무식한 사람으로 여겼습니다. 공부를 안 하거나 못 하는 이들이 미술을 한다는 인식이 팽배해 있었고 실제로 그런 사람들이 미술을 전공하고 미술가로 살았습니다. 이런 표현이 적절할지 모르겠지만 속물적인 미술가가 많았지요. '욕망을 향해 감각적으로 사고하고 행동하는 존재' 말입니다. 물론 '속물적인 존재'는 그 자체로 나쁜 존재가 아닙니다. 누구나 그런 욕망을 갖고 있다고 이해한다면 말입니다. 하지만 그런 속물 가운데 자신의 욕망을 채우기 위해 온갖 못된 짓을 다하는 존재라면 사정이 다릅니다. 당시 미술계에는 자신의 이기와 탐욕을 숨기지 않으면서 이익을 독차지하는 속물이 대다수였습니다. 그들은 남에게 베푸는 일을 상상조차 못하는 저급한 인간들이었지요. 이런 전통은 21세기인 오늘날까지 지속되고 있어서 지금의 원로, 중진, 신진 모두가 모두 자기욕망에 충실할 뿐이지요.

반면에 고전시대에는 지적 수준이 대단히 높고 존경할 만한 인격을 지닌 미술가가 훨씬 많았어요. 당대 최고 지성이었던 화가들 다시 말해 시서화의 아름다움을 추구하는 화가들은 중인, 사족을 가리지 않고 거의 모두가 대부분 고상한 인격의 소유자들이었습니다. 이런 흐름은 적어도 20세기 전반까지는 유지됐습니다.

『한국근대미술비평사』와 『한국현대미술비평사』는 그 아름다운 정신사의 흐름을 되짚어보는 작업이었습니다. 김복진이라는 존재는 그 정점에 있는 인물이지요. 빼어난 통찰력으로 미술의 패러다임을 바꾼 인물입니다. 아, 김용준이란 이름은 김복진과 어깨를 나란히 할 만한 아름다움이지요.

<u>홍지석</u>　　　20세기 전반, 일제강점기의 미술 비평을 읽다보면 그 지적 수준과 이해의 깊이에 놀랄 때가 많습니다. 당시 미술가들은 엄청난 열정으로 고금古今과 동서東西의 지식들을 탐독했습니다. 그렇게 얻은 지식들을 바탕으로 자기 사회와 미술의 혁신을 모색했지요. 저는 그들의 글을 읽을 때 일제강점기 지식인과 예술가들이 내면화했던 사회적 책임감의 무게를 느낍니다. 식민지의 암울한 현실을 항상 의식했기 때문에 그들의 예술은 자기만족에 그칠 수 없었고 그들이 생산한 지식과 담론은 늘 역사 현실과 사회 문제들을 향해 있었습니다.

<u>최열</u>　　　그렇습니다. 일제강점기 미술비평에는 뚜렷한 문제의식이 있

었지요. 당시의 미술비평가들은 엄격한 자기 관점과 기준으로 당대의 미술현상들을 비판했습니다. 그런데 앞선 연구자들은 그것을 다만 피상적으로 읽고 일제강점기 미술 비평을 수준 이하의 미숙한 비평으로 폄훼했어요. 그것을 다만 몇 편이라도 진지하게 읽어보면 1950년대 이후에야 비로소 내용과 형식을 갖췄다는 기존의 통설이 얼마나 어이없는 주장인가를 쉽게 확인할 수 있습니다. 오히려 1950년대 이후 미술 비평이 1950년대 이전에 비해 수준이 크게 떨어집니다. 다소 과격하게 표현하면 '천박해졌다'라고 말할 수 있을 정도입니다. 앞서 말한 대로 베풂을 알지 못하는 탐욕이 미술계를 지배하기 시작한 결과입니다. 그런 의미에서 1950년대는 미술 비평사의 중요한 분기점이라고 말할 수 있습니다. 근대미술 비평과 현대미술 비평의 갈림길이라고 말할 수도 있습니다.

홍지석　　　『한국현대미술비평사』에서 가장 부각한 비평가는 이경성입니다.

최열　　　이경성은 20세기형 고전 지식인들의 마지막 세대에 속합니다. 김용준, 이태준, 김환기, 최순우와 마찬가지로 심미주의 관점에서 자기 예술 세계를 펼친 미술비평가입니다. 그는 탐욕이 없는 사인±士, 선비와 같은 삶의 태도를 시종일관 견지했습니다. 많은 것을 가졌지만 단 하나도 판매를 위해 사유私有한 적이 없지요. 엄청난 자료광이었으면서도 1992년 국립현대미술관장 임기를 마칠 때 자신이 모아둔 자료를 미술관에 두고 나왔지요. 자연스러운 기

증의 방식이었습니다.

홍지석 『한국근대미술비평사』는 근대미술비평의 쟁점들을 다루면서
동시에 일종의 '미술가 열전列傳'의 형태로 몇몇 미술비평가들을 집중 조명하고
있습니다. 비평가들의 선별 기준이 있었습니까?

최열 내 손에 잡힌 대로 구성한 것입니다. 1993년 5월부터 『가나
아트』에 연재한 '근대미술 비평가들'이 토대가 됐지요. 그 과정에서 이전에는 미
술비평가라고 여기지 않았던 이들을 미술비평가로 규정할 수 있었습니다. 임
화, 박문원, 김주경 같은 이들 말입니다. 제가 빠뜨린 사람도 있는데 나혜석, 이
태준, 오지호 같은 이들입니다.

홍지석 저는 『한국근대미술비평사』의 영향을 많이 받았습니다. 거
기서 처음 김주경, 강호姜湖, 1908~1984, 정현웅, 안석주, 전미력 등의 이름을 접했고
이후 관련 논문들을 쓸 때 최열 선생님의 저작을 많이 참조했습니다. 저를 포
함해 후배 세대의 미술사가들에게 최열 선생님의 저작은 한국근대미술에 대
한 선先이해의 지평을 개방, 확장한 텍스트로서 중요한 의의를 갖습니다.

최열 『한국근대미술비평사』에서 아쉬운 점 가운데 하나는 미술이
론가, 비평가로서 오지호라는 특별한 존재를 충분히 다루지 못한 것입니다. 오

지호는 화가이면서 동시에 뛰어난 이론가였습니다. 당시 그가 발표한 글에는 현장비평보다는 원론原論, 즉 미학과 예술론을 서술하는 데 집중한 이론가로서의 태도가 두드러집니다. 그는 추상미술, 초현실주의 등 소위 전위미술이 현실, 자연과의 연결을 끊어버린 태도를 비판하면서 미술을 '생'生의 문제와 연결하는 독특한 미술론을 발전시켜나갔습니다.

홍지석 　　　『한국근대미술비평사』에 대해서는 아무래도 다음 기회에 더 많은 이야기를 나눠보고 싶습니다. 오늘은 여기에서 일단 마무리를 하겠습니다.

"미술사에서 평전으로 미술가의 생애를 복원하는 일은 꽤 어렵게 여겨집니다"

홍지석 　　　이제 자연스럽게 '인물사'로 화제를 전환할 수 있겠습니다. 미술사의 출발점에 해당하는 바사리의 『미술가 열전』 이후 꽤 오래 '인물'은 미술사의 가장 중요한 연구 대상이었지만 양식과 형식을 중시한 빈켈만 이후에는 미술사의 초점이 작가에서 작품 자체로 옮겨간 것이 사실입니다. 이른바 인명 없는 미술사를 논했던 뵐플린 이후 양식 연구가 대세가 됐지요. 그럼에도 불

구하고 미술사에서 인물의 중요성을 강조하는 접근은 늘 있어왔습니다. 최열 선생님도 자신의 미술사 서술에서 인물에 각별한 관심을 기울여왔습니다.

최열 지난 대화에서도 말했지만 형식과 양식을 강조하면서 인명 없는 미술사를 추구한 뷜플린의 접근 방식에 대해 늘 불편함을 느낍니다. 나는 이른바 인명 없는 미술사가 미술의 존재 근거를 부정하는 접근이라고 생각합니다. 미술의 존재 근거는 인간, 곧 미술가입니다. 작품을 이해하기 위해서는 역시 미술가를 건너뛸 수 없습니다. 자연과 사회의 산물인 인간은 영혼이라 불리는 정신 세계를 갖추고 있고 그 인간 정신으로 말미암아 미술이라는 특별한 세계를 생산한다고 보는 까닭입니다. 그런 의미에서 나의 미술사 서술은 장언원의 『역대명화기』, 바사리의 『미술가 열전』, 오세창의 『근역서화징』을 계승한다고 말할 수 있습니다. 조희룡이 『호산외기』에 당대 화가들의 전기傳記를 담은 뜻도 헤아려볼 수 있지요. 내가 행장行狀 또는 평전評傳 형태의 글쓰기를 계속하는 이유입니다.

홍지석 인물사로서의 미술사, 또는 평전 형태의 미술사 서술이 처음 구체화된 저작은 무엇입니까?

최열 『김복진, 힘의 미학』재원, 1995입니다. 이 책을 처음 쓸 때는 아직 평전을 쓴다는 의식이 없었습니다. 다만 김복진이라는 위대한 개인의 생애

를 복원한다는 열정, 또는 사명감으로 글쓰기에 임했습니다. 열정이 컸기 때문에 작업 속도도 빨랐습니다. 순식간에 썼다고 할 수 있을 정도입니다. 수집한 도판들을 스캔 받아 포토샵에서 수정하는 일도 내 몫이었지요. 결과는 몹시 만족스러웠습니다. 책의 머리말에 "나는 김복진을 내 마음의 스승으로 여기고 있다"고 썼습니다. 우리 미술사에서 예술의 사회성, 계급성에 대한 자각, 근대 사회에 부합하는 근대미술에 대한 성찰은 김복진의 실천과 더불어 본격화됐다고 해도 과언이 아닙니다. 김복진은 미술사의 패러다임을 전환시킨 인물입니다. 그 인물의 생애를 복원하여 기리고 공유해야 한다는 소명의식이 『김복진, 힘의 미학』을 쓴 동인動因이었습니다. 그렇게 책을 완성하고 보니 안갯속과도 같던 20세기 전반기 미술 세계가 비로소 환하게 밝아졌습니다. 놀라운 일이지요. 한 사람의 생애를 탐구했을 뿐인데 그가 살았던 모든 시대가 한 눈에 보인다는 건 말이지요.

홍지석　　　미술사학에서 인물사의 의미를 깨우쳤다는 것이네요. 그리고 "김복진 선생을 사숙하고 문하생임을 자처한다"고 하셨던 이유도 알 것 같습니다.

최열　　　근대미술사 영역에 발을 들이고 일제강점기 미술자료들을 찾기 시작하자 김복진의 자료들이 끝없이 쏟아져나왔습니다. 그의 글들을 읽으면서 미술의 틀이 새롭게 짜이는 과정을 확인하는 것이 더할 나위 없이 기뻤습

니다. 가슴 설레는 일이었습니다.

젊은 시절 나는 교만하고 버릇이 없는 사람이었습니다. 과거에 나는 소위 '지도비평'指導批評의 태도로 이념을 강요하는 고압적인 글을 썼지요. 당시 내게는 스승이 없었습니다. 하지만 김복진의 자료를 정리하면서 태도를 바꾸어나갔습니다. 존경하고 신뢰할 만한 스승을 만난 겁니다. 그와의 만남은 역사를 계승하는 태도, 즉 계보의 중요성을 새삼 깨달은 계기였습니다. 그는 생의 후반부에 '동양미술사'를 쓸 계획을 세웠는데 못 다 이룬 꿈이 되고 말았지요. 나의 미술사 서술이 김복진의 구상과 맞닿는 것이기를 기대합니다.

홍지석 『김복진 전집』청년사, 1995 발간 과정이 궁금합니다.

최열 윤범모와 함께 김복진의 흔적을 찾아 돌아다니고 문헌을 모아 1995년에 『김복진 전집』을 간행했습니다. 1995년은 김복진 서거 50주년이 되는 해였습니다. 김복진기념사업회를 조직하고 서거 50주년 기념전시를 진행하고 충청북도 청원 팔봉산 자락에 있는 묘소에 비석을 세웠습니다. 『한국근대미술의 역사』를 준비하면서 모아둔 문헌을 입력해두었는데 서거 50주년 행사를 진행하면서 전집 제작비용을 마련하자 이를 청년사에 의뢰한 것이지요. 표지에 저자 이름을 내세우지 않고 엮은이인 윤범모, 최열로 내세운 것은 당시 사업을 하던 입장을 우선했기 때문인데 돌이켜 보면 편저자 이름이 아니라 저자 이름으로 나갔어야 했어요. 그런 깨우침 때문에 이후 『근원 김용준 전집』열화당, 2001,

『우현 고유섭 전집』열화당, 2007~2013, 『정현웅 전집』청년사, 2011은 모두 엮은이 이름을 감추고 저자 이름으로 내보냈습니다.

『김복진, 힘의 미학』, 『김복진 전집』을 발간하면서 미술사 서술에 인물이라는 존재가 얼마나 중요한가를 절감했습니다. 미술가의 생애와 예술 세계를 복원하는 일은 특히 그가 살아서 활동하던 시대의 호흡과 생기를 복원하는 일에 해당합니다. 인물미술사의 가치는 그 호흡과 생기의 복원에 있다고 생각합니다. 그리고 『김복진, 힘의 미학』이라는 저술은 강성원姜成遠, 1955~ 이 처음 제안해서 쓸 수 있었지요. 지금도 광장히 고맙게 생각하고 있습니다.

홍지석　　　　위대한 개인, 매력적인 예술가의 존재야말로 그가 살았던 시대를 더 빛나게 하는 것 같습니다.

최열　　　　연구자의 손길을 기다리는 중요한 과제들이 산적해 있습니다. 무엇보다 김용준의 생애를 구체적으로 복원하는 것이 앞으로의 큰 과제입니다.

홍지석　　　　2001년에 5권으로 구성된 『근원 김용준 전집』을 열화당에서 출판했고 2007년에 보유판, 『근원 전집 이후의 근원: 새로 발굴된 산문과 회화·장정 작품 모음』이 역시 열화당에서 나왔습니다. 관련 연구도 꽤 많이 발표했는데 아직 김용준의 삶을 체계적으로 정리한 책은 나오지 않았습니다.

최열 근원 전집 간행은 내가 열화당에 제안했고 그후 김용준 연구자들의 협력으로 여섯 권의 전집이 발간됐습니다. 꽤 시간이 걸린 방대한 작업이었지요. 2013년에 완간한 열 권의 『우현 고유섭 전집』도 중요합니다. 2007년 12월 『조선미술사』 상·하 두 권을 내는 것으로 시작한 고유섭 전집 출판 작업은 2013년 제10권 『조선 금석학 초고』 출간으로 마무리됐지요. 『조선미술사』 상총론, 하각론 두 권의 틀을 내가 짰습니다. 김복진, 고유섭, 김용준은 한국근대미술의 정신사를 형성한 위대한 스승들입니다. 2001년 윤희순의 『조선미술사연구』열화당, 2001를 복간한 것도 중요한 성과라 할 것입니다. 또 2011년에 『정현웅 전집』도 발간했습니다. 1995년 『김복진 전집』에서 2013년 마무리된 『우현 고유섭 전집』에 이르기까지 전집 발간은 내 학술 행장에서 손꼽을 수 있는 가장 중요한 성취였다고 자부합니다. 마지막 과제가 하나 남아 있어요. 이경성 전집입니다. 20세기 후반을 대표하는 스승으로는 역시 이경성을 꼽을 수 있습니다. 혼자서 다섯 사람의 몫을 감당한 경우지요.

홍지석 이경성은 대단히 독특한 미술비평가, 미술사가입니다. 수묵채색화의 흐름에 정통하면서도 서구 근대미술의 흐름을 정확히 파악하고 있던 논자였습니다. 그런데 어떨 때는 서구 지향적 태도를 드러내고 또 어떨 때는 수묵채색의 전통적 맥락을 중시하는 입장도 드러내기 때문에 이해하기 쉽지 않은 논자입니다. 그의 글에는 근대 단절론과 연속론, 유심론(관념론)과 유물론이 복잡하게 뒤섞여 있습니다.

최열 혼자서 많은 짐을 졌지요. 아무도 안 하던 시절에 혼자 그 모두를 다해야 했던 사람이었다고 말할 수 있습니다. 그의 글에서 서로 겹치고 모순되는 것들은 그런 관점에서 이해해야 합니다. 이경성 연구는 아직 시작 단계에 있습니다. 이경성 전집을 간행하면 좋을 텐데 글이 너무 많아 정리가 쉽지 않을 뿐더러 유가족은 물론 출판인의 협력이 녹록지 않은 상태입니다.

홍지석 비평가로서 그를 어떻게 평가하십니까? 그 나름의 글쓰기를 추동한 심적 계기도 궁금합니다.

최열 문학적 상상력이 아닐까요? 그는 본인이 예술가였습니다. 빼어난 예술적 직관력과 재능을 타고났습니다. 직접 그림도 그렸지요. 그런가 하면 비평가로서의 직관력도 뛰어났습니다. 어떤 화가나 조각가를 서술할 때 그 화가나 조각가의 삶이나 예술 세계를 관통하는 적절한 표현을 정말 잘 찾아냈습니다.

홍지석 최열 선생님은 미술사가, 미술비평가 들의 일대기뿐만 아니라 예술가들의 일대기를 행장, 또는 평전의 형식으로 여럿 발표하셨습니다. 그 중에는 『권진규』마로니에북스, 2011, 『시대공감: 박수근 평전』마로니에북스, 2011, 『이중섭 평전: 신화가 된 화가, 그 진실을 찾아서』돌베개, 2014 같은 단행본들도 있고 『인물미술사학』 등에 발표한 허균, 안중식, 윤용구, 허산옥 등의 행장도 있습니다. 비평

가, 이론가의 삶을 정리하는 것과 예술가들의 삶을 정리하는 것에 차이가 있습니까? 물론 김복진의 경우처럼 양자를 분리할 수 없는 이들도 많지만 말입니다.

최열 아무래도 마음을 설레게 하는 쪽은 이론가나 비평가보다는 예술가, 작가 들입니다. 새로운 시대를 여는 주체 역시 대부분 예술가들이지요. 고유섭은 위대한 미학자, 미술사학자이지만 그의 생애를 정리하는 일보다는 이중섭 같은 예술가들의 삶을 정리하는 일에 좀 더 매력을 느낍니다. 물론 이론가, 비평가 들의 일대기를 정리하는 일의 중요성은 두말할 필요가 없습니다. 문학사의 경우를 적극 본받고 참조해야 합니다. 한국근대문학 연구자들은 자기들의 스승과 선배, 즉 문학비평가나 문학사가의 일대기는 물론이거니와 그분들에 관한 다양한 형태의 연구서를 냅니다. 반면 근대미술사 분야에는 그런 전통이 거의 부재합니다. 오히려 젊은 연구자들이 선학先學의 존재를 무시하거나 폄훼하면서 부모 없는 자식처럼 행동하는 것을 종종 목격합니다. 안타까운 일입니다.

홍지석 평전의 형태로 미술가들의 생애를 복원하는 일은 꽤 어려운 일일 텐데요.

최열 앞서 말한 대로 『김복진, 힘의 미학』은 평전으로 생각하고 쓴

것이 아니라 일대기를 복원한다는 생각으로 쓴 책입니다. 『권진규』도 마찬가지였습니다. 평전 형식을 의식하고 쓴 것이 『시대공감: 박수근 평전』, 『이중섭 평전』인데 특히 후자, 곧 『이중섭 평전』을 쓸 때 평전이라는 글쓰기 형식을 많이 의식했습니다.

홍지석 예술가나 비평가의 행장, 또는 평전을 쓸 때 무엇을 가장 고려하십니까?

최열 역시 사실을 확인하는 일입니다. 증언을 수집하고 문헌을 검증하여 사실을 확인하는 실증적 접근이 중요합니다. 선행 연구자들이 서술한 바를 곧이곧대로 받아들이기보다는 의심하고 확인하는 작업의 중요성을 강조하고 싶습니다.

홍지석 사실을 확인하는 과정에서 예술가나 비평가에 대한 평가가 달라질 수도 있을 텐데요. 즉 평전을 쓰기 위해 사실을 수집하고 문헌들을 독해하다보면 해당 인물이 생각보다 훨씬 더 뛰어난 예술가임을 알 수도 있고 반대로 생각보다 못한 인물이라고 판단해 실망하는 경우가 있지 않을까요?

최열 나는 인물의 전모를 파악한 후에 그 인물의 평전을 씁니다. 바탕연구를 미리 진행한 후에 작업을 진행하지요. 그러니 글을 쓰는 과정에서

가치 평가가 달라지는 일은 거의 없습니다. 물론 글 쓰는 과정에서 새로운 사실들을 확인할 때도 있지만 가치 평가에 영향을 미칠 정도는 아닙니다.

"사군자와 서예를 우리는 지금 어떻게 바라보고 있습니까. 서로 다른 것을 같다고 보는 태도, 역사의 변화에 너무 무감각한 건 아닐까요?"

<u>홍지석</u>　　　『근대 수묵채색화 감상법』^{대원사, 1997}, 『사군자 감상법』^{대원사, 2001}
은 교양서 형태의 얇은 단행본이지만 읽어보면 내용이 가볍지 않습니다. 특히 이 저작들은 한국근대미술을 일종의 '장르사'의 방식으로 조명한 초기 사례로 주목할 수 있을 것 같습니다.

<u>최열</u>　　　당시 대원사 기획실장으로 있던 조은정^{趙恩珽, 1962~} 의 권유로 쓴 책들입니다. 모두 '장르의 역사'를 다루고 있다고 말할 수 있습니다. 특히 『사군자 감상법』은 아주 힘들게 쓴 책입니다. 책을 쓸 당시에 사군자의 이론과 역사 연구가 사실상 전무한 상태였기 때문에 자료 수집과 집필에 많은 시간과 노력을 들여야 했지요. 이때의 경험이 나의 미술사 연구의 흐름에도 영향을 미쳤습니다. 윤용구의 삶과 작품에 깊은 관심을 가질 수 있었던 것이지요.

홍지석 사군자는 근대인의 눈에 다소 낡은 장르, 판에 박힌 그림으로 보이기도 하는 것 같습니다. 1932년 조선미술전람회 동양화부에 사군자가 배제됐을 때 나혜석은 이를 두고 "혹이 떨어진 것 같다"고 평가했지요. 윤희순도 1941년 「사군자의 예술적 한계」라는 글을 발표했습니다. 여기에서 그는 사군자란 근대의 것이 아니라는 관점을 드러냈지요. 하지만 최열 선생님은 그와는 다른 관점으로 사군자에 접근하셨습니다. 사군자를 근대적 삶의 변화에 대응해 변모를 거듭한 매우 역동적인 회화 장르로 다루셨습니다.

최열 역사적 문맥을 이해할 필요가 있습니다. 앞의 대화에서도 강조했지만 서구적 근대가 요구하는 새로움, 혁신을 따라야만 근대미술일 수 있다는 관념을 벗어날 필요가 있습니다. 그런 관점을 지닌 이들은 수묵채색화에도 마찬가지의 잣대를 들이댑니다. 수묵채색화도 서구 근대미술처럼 입체파 이후 기하추상과 추상표현주의, 미니멀리즘이 보여주고 있는 문제의식이나 형식실험을 수용해서 변해야 근대, 또는 현대미술로 '살아 있을' 수 있다는 것이지요. 그런 관념은 예술진화론이라는 특정 패러다임에 의존하는 견해일 뿐입니다. 하나의 사유틀을 절대시한다는 점에서 전혀 타당하지 않습니다.

그런 관념을 옆으로 밀쳐두고 수묵채색화, 사군자 자체의 변화 과정을 주목하면 전혀 다른 변화, 이전과는 판이하게 다른 아름다움이 보일 겁니다. 사군자를 예로 들면 근대기의 사군자가 오랫동안 간직했던 상징성, 즉 공동체의 합의하에 형성, 발전시켜온 의미를 상실하고 아름다운 식물 그림으로 변화하는 과

정까지도 느낄 수 있습니다. 지조와 절개라든지 부귀영화와 같은 이념과 신앙이 변화해갈 수밖에 없는 저 복잡 다양한 사회문화적 변화가 그에 영향을 미쳤겠지요. 그렇게 변화된 사군자를 이전과는 다른 사군자로 보아야 할 것입니다. 미술사가는 그 차이를 헤아려볼 줄 알아야 합니다. 이를테면 사군자와 화조화의 전통을 잇는 허산옥의 작품이 지니고 있는 아름다움을 가려볼 줄 알아야 한다는 것이지요. 그러나 그 차이를 가려볼 줄 모르는 사람의 눈에 그것은 시대적 의의를 지니지 못한 낡은 회화, 죽어버린 장르로 보일 것입니다.

홍지석 『근대 수묵채색화 감상법』에서 19세기 회화를 '신감각'으로 표현한 서술 태도도 같은 문맥에서 이해할 수 있겠습니다.

최열 서로 다른 것을 같다고 보는 태도, 역사적 변화에 무감각한 접근을 경계해야 합니다. 지금 만연해 있는, 수묵채색화나 사군자를 낡은 장르로 치부하는 태도는 근대의 주류 엘리트 미술가, 지식인 들이 설정해놓은 미술패러다임, 또는 진화론과 같은 거대담론에서 유래합니다. 1990년대 이후부터 한국사회에서 이른바 '거대담론'을 해체하는 작업을 진행했지만 그러한 작업을 통해 해체된 것은 사실상 마르크스레닌주의뿐입니다. 마르크스레닌주의를 제외한 서구-백인의 미술을 우월시하는 오리엔탈리즘은 오히려 강화됐지요. 서구를 중심 또는 원본으로 두고 한국근대미술을 주변, 복본으로 바라보는 접근은 위축되기는커녕 지금도 주류로 행세하고 있습니다. 따라서 서구-

백인을 우선시하는 주류의 지배담론을 해체하는 일이야말로 한국미술사학의 당면 과제입니다. 주류의 지배담론에서 벗어나면 다양한 층위에서 공존하는 미술의 현실태가 보일 것입니다. 사군자는 일제강점기는 물론이고 해방 이후에도 각 지역에서 활발히 창작되고 소비됐습니다. 그것을 근대미술, 현대미술이 아니라며 미술관 전시에서 배제하는 행위에 동의할 수 없습니다. 사정은 서예나 화조화 역시 마찬가지입니다. 서예·사군자·화조화를 국립현대미술관 등 주요 미술관에서 적극적으로 수집, 전시하면서 대중과 생기를 나눌 수 있게끔 해야 하지요. 미술사 자체의 자기반성, 곧 한국미술사의 지향이나 목적, 서술의 근본적인 변화를 모색하는 일이 그 출발점이 되어야 합니다.

홍지석 이제 오늘의 대화를 마무리할 시간이 된 것 같습니다. 끝으로 예술로서의 서예書藝의 위치에 대해 이야기를 나누고 싶습니다. 한때 예술로서 높은 지위를 누리던 서예의 위상이 일제강점기 그리고 특히 해방 이후에 크게 위축됐습니다. 지금 주류 미술관에서 서예 전시는 거의 열리지 않거나 열린다 해도 크게 주목의 대상이 되지 않습니다. 서예에 집중하는 근대미술사가도 매우 드뭅니다. 손재형孫在馨, 1903~1981 등 몇몇 대가의 노력에도 불구하고 근대미술로서 서예의 위상이 위축된 이유는 무엇입니까?

최열 먼저 해당 장르 미술가들의 소극적인 태도에서 헤아려볼 수 있습니다. 급변하는 사회 현실에서 살아남기 위한 열정과 헌신, 분투가 부족했

다고 말할 수도 있습니다. 비교하기에 적절치 않을 수 있지만, 1960년대 이후 미국의 페미니즘 미술가들이 살아남기 위해, 그리고 발언력을 얻기 위해 투쟁하는 과정에 주목해보기로 하지요. 그들은 지배담론과 권력에 끊임없이 반발하고 이의를 제기하면서 영역과 영향력을 확대해갔습니다. 그 결과 그들은 살아남았을 뿐만 아니라 가장 중요한 현대미술운동으로서의 자기 위상을 확보할 수 있었습니다.

반면 한국의 서예가, 수묵채색화가 들은 대부분 주어진 조건에 안존했습니다. 특히 서예의 경우, 한자에서 한글로 이행하는 시대흐름, 한자문화권에서의 이탈과 영어문화권으로의 편입과 같은 거대한 변화, 생존의 위기에 적절히 대처하지 못했습니다. 격변하는 시대의 요구에 응답하지 못했던 안이함을 말할 수 있습니다. 그리고 무엇보다 공동체의 운명에 헌신했던 서예가를 존중하고 역사화하는 노력의 부재를 말해야 합니다. 국망의 시대에 가장 치열하게 꽃피운 사군자 화가들의 역사는 존중받지 못하고 기억과 역사에서 완벽하게 지워졌지요. 심지어 공동체가 고통 받던 전제주의, 독재권력 아래 침묵은 못할망정 그에 순응함으로써 개인의 영달을 누리지 않았던가요? 당연히 서예와 사군자는 시대정신이 꽃피워내는 기운과 아름다움을 잃은 채 위축일로를 걸을 수밖에 없었던 게지요. 물론 서예와 사군자의 위상 변화는 수묵채색화 전반의 쇠퇴와 더불어 매우 복잡한 내외의 요인을 지니고 있는 문제입니다. 미술계에서 서예의 위축을 서예가들만의 탓으로 돌릴 수는 없다는 것이지요. 안팎의 다양한 층위에서 현상을 관찰해야 합니다.

미술사에서
무엇을 볼 것인가

역사와
비평의 차이

"미술사를 처음 공부하는 이들에게는
누군가 미술비평의 지형도를
그려줘야 합니다."

홍지석 오늘은 다시 이야기 나눌 것을 예고했던 대로 최열 선생님의 『한국근대미술비평사』를 다시 살펴보는 것으로 시작하겠습니다. 『한국근대미술비평사』의 전반부는 일종의 논쟁사 성격을 갖습니다. '조선미술론'에 이어 '프롤레타리아 미술 논쟁'과 '심미주의 미술 논쟁'을 차례로 다루고 있습니다. 일제강점기 미술비평이 부정적인 의미의 '인상비평', 곧 작품에서 받은 비평가 개인의 주관적인 인상을 두서없이 나열하는 식의 비평에 머문 것이 아니라 뚜렷한 문제의식과 쟁점을 중심으로 전개됐다는 최열 선생님의 입장이 적극 반영된 구성입니다.

최열 『한국근대미술비평사』는 크게 두 가지 목적을 포괄하고 있습니다. 하나는 19세기에서 1945년 해방까지 미술비평사에서 부상한 쟁점들의 확인입니다. 특히 쟁점들을 축으로 전개된 미술계의 분화와 대립 양상에 주목했지요. 다른 하나는 그 논쟁의 주체 또는 담지자로서 미술비평가 개인의 관점이 형성, 변화한 양상의 확인입니다. 여러 비평가의 삶의 행적을 되짚어보면서 그들의 비평 문자가 갖는 역사적 의미와 의의를 헤아려봤습니다.

먼저 '조선미술론'을 다룬 장에서는 일제강점기 미술계에서 '조선적인 것' 또는 조선미술의 정체성에 대한 문제의식이 부상하고 실천에서 구체화되는 문맥을 살폈습니다. 당시 이런 흐름은 여러 갈래로 전개됐는데 그 흐름들을 포괄하여 전체 지평에서 관찰하기 위해 '조선미술론'이라는 개념을 내세웠습니다.

그뒤를 이어 배치한, 1920년대에 전개된 프롤레타리아 미술 논쟁이 특별히 중요합니다. 프롤레타리아 미술 논쟁이 펼쳐졌다는 사실은 식민지-자본주의 사회로 전환해가는 조건에서 예술의 존재 방식이란 무엇인가를 밝히려는 본격적 성찰이 시작되었음을 의미합니다. "근대사회의 변화에 예술은 어떻게 대응할 것인가?" 또는 "미술가는 사회에 어떻게 개입할 수 있는가?"하는 문제가 미술비평의 핵심 의제로 부상했지요. 사회 문제에 적극적으로 발언하는 미술가의 등장, 예술의 사회적 힘에 대한 자각이 지난 천 년 간 미술을 지배해왔던 패러다임, 다시 말해 사유틀의 변화를 이끌었습니다. 지난 천 년 간의 사유틀이란 '미술은 사회와 직접 관계하지 않는다'란 관념입니다. 프롤레타리아 미술은 그 관념에 대한 정면 도전이었지요. 그 논쟁을 주도한 비평가가 바로 김복진입니다.

한편 일제강점기 미술비평의 또 다른 쟁점이었던 '심미주의'를 둘러싼 논쟁은 '프롤레타리아 미술 논쟁'을 전제로 삼고 있습니다. 프롤레타리아 미술 논쟁과 심미주의 미술 논쟁은 일종의 짝패인 셈입니다. 김용준으로 대표되는 심미주의자들은 예술의 자율성을 적극 옹호하면서 예술의 사회성을 강조하는 비평가들과 맞섰지요. 예술의 사회성을 강조하는 '사회파'와 예술의 자율성을 옹호

하는 '심미파'의 이중구도 또는 대립구도가 형성된 겁니다. 그 논쟁의 추이를 살펴다보면 당시 비평가들의 사고 수준과 판단의 탁월함에 경탄을 금치 못합니다. 일제강점기의 미술비평은 많은 사람이 생각하는 것처럼 '비평의 원시시대'이기는커녕 '미술비평의 개화開花 시대', 또는 '비평의 성숙기'로 평가해야 마땅합니다.

홍지석 　　　미술비평을 통해 미술사가는 특정 시대, 특정 사회에서 미술작품이 생산, 소비되는 여러 문맥을 파악할 수 있습니다. 미술비평을 통해 당대 예술가와 지식인 들의 미술에 대한 관점과 태도를 헤아릴 수 있지요. 무엇보다 미술비평은 당대의 정치사, 경제사뿐만 아니라 정신사, 사상사와 아주 밀접한 연관성을 지니기 때문에 미술사를 사회사, 정신사적 문맥에서 서술하는 미술사가들은 미술비평을 아주 중요한 자료로 활용합니다. 동기창董其昌, 1555~1636의 『화안』畵眼, 안영길 외 옮김, 시공사, 2004을 참조하면 중국 명말 청초의 시대상과 미술의 흐름을 더 잘 이해할 수 있고 디드로의 『살롱』백찬욱 옮김, 지식을 만드는 지식, 2016을 통해 18세기 프랑스 미술을 이해하기 위한 중요한 단서를 얻을 수 있습니다. 마찬가지로 1920~1930년대 한국미술을 이해하려면 김복진, 김용준의 글을 건너뛸 수 없습니다. 하지만 미술사를 처음 공부하는 사람의 입장에서 어떤 비평가가 중요한지, 또 어떤 글이 중요한지 알기가 쉽지 않습니다. 누군가 '선先이해'를 제공할 미술비평의 지형도를 그려줘야 합니다. 이것이 제가 『한국근대미술비평사』를 귀하게 생각하는 이유입니다.

최열　　　　좋은 지적입니다. 하지만 『한국근대미술비평사』에서 내가 파악하여 제시한 비평사와 비평의 지형도는 전체가 아닌 일부로 이해해야 합니다. 새로운 자료 발굴과 꼼꼼한 문헌 독해를 통해 이해의 폭과 깊이를 더 확대, 심화시키는 일은 결국 역량 있는 후배 미술사가들의 몫이라고 할 수 있겠지요.

홍지석　　　　2012년 청년사에서 출간하신 『한국현대미술비평사』에서는 해방과 전후戰後 미술비평사를 다루셨습니다. 해방공간의 미술비평에서 1980년대 민중미술론까지 미술비평의 역사를 여러 문맥에서 다층적으로 접근한 역작입니다. 이 책에서 탈식민주의와 민족미술, 반공주의, 세대론 등 다양한 주제들이 '동서융합의 길'이라는 큰 문제의식과 상호작용하는 양상이 매우 흥미롭습니다.

최열　　　　『한국근대미술비평사』를 쓰던 시기에 이미 해방 이후 미술비평을 정리해야겠다는 생각을 했습니다. 1997년 윤범모와 김영호의 권유로 중앙대학교 대학원에 입학해 「해방에서 전후 시기 1945~1959의 미술비평」2004을 주제로 석사논문을 썼어요. 이 논문이 『한국현대미술비평사』의 출발점이 됐습니다. 이 책을 쓸 때 '해방 이전의 미술비평이 해방 이후의 시대상황 속에서 어떻게 변화했는가'에 우선 초점을 맞췄습니다. '해방 이후 미술비평이 어떻게 달라졌나?'라는 물음에 집중한 것이지요.

『한국현대미술비평사』를 쓰기 시작할 당시에 해방 이후 한국미술사 서술은 대부분 작품 중심이었습니다. 비평 연구는 대단히 빈약한 상황이었지요. 하지만 언어의 형식을 취하는 비평을 대상 삼는 연구를 통해 우리는 '작품' 연구만으로는 좀처럼 파악할 수 없는 것에 접근할 수 있습니다. 즉 미술비평을 통해 미술가들의 작업을 추동한 정신적 원천들, 사상들에 다가갈 수 있다는 이야기지요. 나는 '작품 연구'와 '비평 연구'가 미술사의 두 날개라고 생각합니다. 어느한쪽이 빈약하거나 방치된 상태에서 미술사 연구는 올곧게 발전할 수 없습니다. 거의 관심 밖에 있던 미술비평을 전면에 내세운 『한국근대미술비평사』와 『한국현대미술비평사』는 미술사 서술의 균형을 회복하려는 시도였고 실제로 유의미한 성과를 거뒀다고 자부합니다.

홍지석 오광수의 『한국현대미술비평사』^{미진사, 1998}를 어떻게 평가하십니까?

최열 한국근현대 미술비평을 소재로 삼고 있는 저작이지만 비평에 대한 비평이라고 생각합니다. 즉, 비평의 역사가 아닙니다. 비평가의 시선으로 과거의 비평을 비평한 또 하나의 비평으로 사학의 성과물이라고 할 수는 없습니다. 그 외에 조은정을 비롯한 다섯 명이 집필한 『비평으로 본 한국미술』^{대원사, 2001}이 있는데 이 책은 나의 '비평사학'과 유사한 점도 있고 다른 점도 있지만 대체로 내가 희망하는 비평사의 문제의식과는 거리가 있습니다. 나의 저술

과는 상이한 문제의식을 내포하는 저술이라고 생각합니다.

"해방 이후 한국현대미술비평가들의 성취는 무엇입니까?"

홍지석 해방 이후 한국현대미술비평의 역사적 전개를 관찰해온 결과 확인할 수 있는 특징은 무엇입니까?

최열 해방기까지 한국미술을 견인했던 사회파와 심미파의 긴장관계가 한국전쟁 이후 완벽히 소멸해버렸다고 하는 지극히 신기한 현상을 말하지 않을 수 없네요. 전후 한국사회에서 예술의 사회성을 묻는 일은 사실상 불가능했고 그에 따라 사상의 불균등, 미학의 불균형이 심화됐어요. 그 조화롭지 못한 저 불균형의 상태가 여러 이유로 장기간 지속되면서 한국미술의 역동성에 심각한 해害를 입혔습니다.

홍지석 『한국현대미술비평사』의 제4부 '비평가의 삶'에서 이경성, 임영방을 집중 조명하셨습니다. 이경성과 임영방으로 대표되는 해방 이후 한국현대미술비평가들의 성취는 무엇입니까?

최열　　　　　이경성은 해방 이후 한국미술비평의 긍정적인 면과 부정적인 면을 모두 가진 인물입니다. 앞에서도 말했지만 그의 비평은 매우 복합적인 면모를 지니고 있습니다. 서구 미술의 수용에서 항상 첨단에 섰던 그는 서구 미술에서 부상한 새로운 이념과 양식들에 민감하게 반응했지요. 그러나 다른 한편으로 한국 고유의 미술이나 미감, 전통사상미학을 끊임없이 강조했습니다. 다섯 사람의 이경성이 있었다고 말할 수 있을 정도입니다. 그런 까닭에 미술비평에 많은 모순이 존재하기도 하지만 덕분에 - 다소 역설적이지만 - 한국미술이 그나마 균형을 유지할 수 있었지요. 앞서 내가 김복진의 제자임을 자처한다고 했는데 그 김복진의 이름을 처음 접한 것도 이경성의 글에서였습니다.

홍지석　　　　　해방 이후 한국미술에서 이일李逸, 1932~1997의 미술비평이 갖는 의미나 의의도 무시할 수 없습니다.

최열　　　　　해방 이후 한국미술에서 아마도 처음으로 자신의 특정한 미술 이념을 글쓰기를 통해 강력하게 그리고 일관되게 밀고 나간 비평가일 것입니다. 여러 미술가, 미술비평가가 영향을 받았지요. 한국현대미술에서 이런 유형의 미술비평가가 출현한 일은 분명 특기할 만한 현상입니다. 물론 그의 이념이나 주장이 갖는 그 시대의 적절성이나 타당성은 별개의 문제로 다뤄야 하겠지만 말입니다.

홍지석 이제 비평사에 관한 대화를 마무리할 때가 된 것 같습니다.
다음 주제로 옮겨 가기 전에 잠시 미술비평가 최열에 대해서 대화를 나누고 싶
습니다. 선생님이 2009년에 발표한 『미술과 사회』^{청년사}는 부제가 '최열 비평전서'
입니다. 부제가 일러주는 대로 이 책은 1976년 이후 미술비평가 최열이 발표한
미술비평 문헌을 포괄하고 있습니다.

최열 『미술과 사회』는 일종의 전집에 해당합니다. 1976년부터
2000년대 후반까지 대략 30여 년 사이에 내가 발표한 비평문들을 편집하여
묶어낸 책이지요.

홍지석 미술비평가로서 최열의 비평문 전체를 관통하는 일반적인
특성은 무엇입니까?

최열 나의 비평은 대학신문 기자 시절 학보에 발표한 「역사의 물결
과 순수성 비판」¹⁹⁷⁶에서 시작했습니다. 이후 민주화 운동에 가담해 유인물에
비평문을 발표했습니다. 세상을 바꾸겠다는 이념적 지향이 두드러진 글쓰기였
습니다. 민주화 운동 시절 나의 비평은 일종의 지도비평으로서의 성격을 지니
고 있었습니다. 이념가로서 활동가들을 "지도한다"는 의미에서의 '지도^{指導}비평'
입니다. 민중미술운동의 전략과 전술을 제시하는 글쓰기가 그 시절 내 비평이
었습니다. '이렇게 해야 한다', '이렇게 하자'고 중단 없이 요구했어요.

그런 종류의 미술비평이 이미 일제강점기에 있었다는 건 나중에 알았습니다. 일제강점기 김복진, 김용준의 글 가운데 지도비평의 성격을 지닌 글들이 있고 윤희순, 박문원의 글들도 그러한 성격이 강했습니다. 물론 1970~1980년대의 나는 일제강점기와 그 이전 조선시대의 비평을 잘 알지 못했기 때문에 과거의 유의미한 선례들을 참조할 수 없었습니다. 오히려 당시에 나는 내 주변에 그런 유형의 비평을 볼 수 없다는 불만이 있었기 때문에 거꾸로 강력한 지도비평을 지향했는지도 모르겠습니다. 물론 민주화 운동의 동료들이 내게 요구한 것이기도 했지요. 당시에 나는 비평을 선동의 무기, 운동의 설계도, 작전의 지침서로 이해했고 그런 관점에서 비평문을 썼습니다.

홍지석 　　　『미술과 사회』를 보면 대략 1993년 민미련 해체 이후 최열 비평의 성격이 달라지고 있는 것으로 보입니다.

최열 　　　1993년 민미련 해체, 그리고 1994년 〈민중미술 15년〉전 이후 현장미술비평보다는 미술사 연구에 주력했습니다. 다만 1994년 이후에는 미술제도에 대한 비평에 집중했습니다. 인문학 전통 부재의 미술교육, 미술문화정책 등 당장 눈에 보이는 문제들을 외면할 수 없었기 때문입니다.

홍지석 　　　1980년대의 지도비평, 1994년 이후의 제도비평을 포함해 최열의 미술비평은 언제나 '미술과 사회의 관계'를 중시하는 관점을 취했습니다.

그런 의미에서 일제강점기 김복진으로 대표되는 이른바 사회파의 비평 전통을 계승한다고 말할 수 있겠습니다.

"미술사가와 미술비평가는 어떻게 다를까요? 사학적 글쓰기와 비평적 글쓰기의 차이는 무엇일까요?"

<u>홍지석</u>　　　　그런데 이 지점에서 궁금한 것이 있습니다. 미술사가와 미술비평가는 어떻게 다를까요? 사학적 글쓰기와 비평적 글쓰기의 차이는 무엇입니까?

<u>최열</u>　　　　비평적 글쓰기는 기본적으로 나의 판단이나 주장을 드러내는 것을 목적으로 합니다. 그러니까 내 눈에 보이는, 내 귀에 들리는 현상들에 대해 나의 윤리적, 감각적 판단이나 반응을 곧장 표시하는 글쓰기에 해당합니다. 반면에 사학적 글쓰기는 내가 다루는 대상의 사실을 최우선에 둡니다. 나는 사학적 글쓰기의 목적이 대상의 사실을 형상화하는 일이라고 생각합니다. 비평가에게는 자신의 판단과 주장이 중요하지만 학자나 미술사가에게는 대상의 사실들이 무엇보다 중요하다고 말할 수 있습니다. 물론 사학적 글쓰기를 수

행하는 학자나 미술사가 역시 자신의 주관적 해석을 드러낼 수 있지만 그것은 어디까지나 대상의 사실들에 대한 충실한 관찰에 기초한 귀납적 해석이어야 합니다.

홍지석 일제강점기에서 해방기에 활동한 윤희순의 글은 비평과 사학 중 어느 쪽에 가깝다고 말할 수 있을까요?

최열 『조선미술사연구 – 민족미술에 대한 단상』서울신문사, 1948, 열화당, 2001 으로 대표되는 윤희순의 글에는 기본적으로 미술사를 연구하는 역사가, 사학 자의 태도가 두드러집니다. 그는 자료를 중시하는 실증적 태도나 역사의식을 늘 견지했습니다. 그 바탕 위에서 민족미술에 대한 자신의 이념을 설득력 있게 제기했지요. 그런데 우리 시대에 형식화된 사학적 글쓰기의 수준에서 볼 때 그 의 글은 자칫 비학문적인 것으로 보일 수 있습니다. 때문에 그의 글을 두고 '가 벼운 수필체의 글쓰기'라 부르면서 그 사학적, 학문적 가치를 폄훼하는 그릇된 접근이 많지요.

홍지석 우리 시대에 일반적으로 통용되는 이른바 '논문 형식'이 정착 된 것은 최근의 일입니다. 과거, 특히 해방기 이전 미술에 대한 수필체 글쓰기 에는 사학적 태도와 비평적 태도가 함께 나타난다고 볼 수 있지 않을까요?

최열 과거의 미술사 문헌들 다수는 이른바 논문식 글쓰기와 산문식 글쓰기가 혼용되어 있습니다. 그것을 홍지석 선생처럼 사학적 태도와 비평적 태도가 함께 나타난다고 판단할 수 있겠지요. 하지만 그런 글쓰기의 형식을 문헌의 학문적 가치를 폄훼하는 근거로 삼는 것을 경계해야 합니다.

이를테면 고유섭이나 이여성의 미술사 저작들은 오늘날 관점에서 볼 때 수필이나 산문처럼 보일 수 있습니다. 형식적인 측면에서 서론, 본론, 결론으로 이어지는 우리 시대 논문의 전형적인 형식과 거리가 멀지요. 하지만 그 저작들은 충실한 주석을 갖추고 있을 뿐더러 무엇보다 해석의 근거가 확실합니다. 그것을 우리는 당연히 미술사 논문으로 존중해야 합니다. 그런가 하면 김용준, 이동주, 이경성의 글들 중에는 주석을 생략한 사례가 많습니다. 하지만 차근차근 읽다보면 언제나 사실에 대한 철저한 이해를 바탕으로 글을 썼다는 것을 알 수 있습니다. 아주 놀라울 정도로 근거가 뚜렷해요. 그렇기 때문에 거기서 우리는 사실에 대한 철저한 이해에 바탕을 둔 설득력 있는 해석을 만나곤 하지요. 그것을 미술사가들은 마땅히 중요한 선행연구로 항시 존중하고 계승해야 합니다. 우리 시대에 제도화의 틀에 묶인 이들에 의해 형식화된 논문작성법을 기준으로 삼아서 과거의 미술사 문헌들을 비학문적, 비사학적인 것으로 폄훼해서는 안 됩니다.

홍지석 비평으로서도 사학으로서도 가치가 있는 글을 쓰고 싶습니다. 주관적이지만 철저히 객관적인 비평, 객관적이면서 동시에 강렬한 자기주장

을 담은 논문을 생각해볼 수 있지 않을까요? 그런 의미에서 일제강점기와 해방기 미술사가, 미술비평가들의 수필체 글쓰기를 곱씹어볼 필요가 있습니다.

최열 　　　　　추구할 만한 이상입니다. 하지만 두 마리 토끼를 좇다가 한 마리도 잡지 못하는 경우를 생각해보아야 합니다. 1970년대 이후 대학원 졸업 논문으로 발표된 미술사 논문들의 가치를 새삼 강조하고 싶습니다. 이 시기에 이른바 서양화과, 동양화과, 공예과 같은 미술실기 전공의 대학원생들이 작가론의 형태로 발표한 석사학위논문들은 한국미술사학의 든든한 토대를 구축했습니다. 당시 대학원생들은 전공자가 아니었음에도 불구하고 충실하게 미술사 논문을 서술했어요. 놀라울 정도로 충실하고 집요하게 1차 자료를 수집하고 그 자료를 성실하게 독해하여 미술계와 미술가들의 생애와 작품을 정리한 논문을 완성했습니다. 그들은 논문을 쓸 때 사실에 충실했고 유행하는 담론이나 주관적인 판단의 개입을 최소화했지요. 유행하는 담론에 맞춰 사실들을 아전인수식으로 재단하여 끼워넣는 식으로 논문을 쓰지 않았기에 오늘날 미술사가들이 가장 먼저 참조할 든든한 1차 연구, 기초문헌자료로서의 가치를 갖게 되었습니다.

홍지석 　　　　　저도 근대미술가들에 관한 논문을 쓸 때 1970~1980년대 석사논문들을 많이 참조합니다. 미술사가들에게 지금 무엇보다 중요한 것은 언제나 '사실'이라는 선생님의 말씀에 동의합니다.

<u>최열</u>　　　　해방기 이전의 수필체 미술사 또는 미술비평들에서 우리가 발견하는 주관과 객관의 균형감각은 하루아침에 도달할 수 없는 경지입니다. 오히려 나는 비평적 글쓰기와 사학적 글쓰기의 접근은 오랜 기간의 부단한 노력을 통해서만 가능하다고 생각하는 편입니다.

"인물미술사를 쓸 때 최우선의 과제는 사실의 수집과 정리입니다. 바로 거기에서부터 시작해야 합니다"

<u>홍지석</u>　　　　이전 대화에서도 이야기를 나누긴 했습니다만, 작가 연구를 주제 삼아 좀 더 대화를 진행하고 싶습니다. 선생님은 아주 최근의 것만 들어보더라도 「은일지사, 윤용구 행장」,[2011] 「람전 허산옥 행장」,[2014] 『권진규』, 『시대공감: 박수근 평전』, 『이중섭 평전』 등 행장, 또는 평전 형태의 작가 연구를 꾸준히 발표하셨습니다. 특히 『이중섭 평전』은 930쪽이라는, 미술가 평전에 대한 통념을 뛰어넘는 엄청난 분량으로 읽기 전에 이미 독자들을 압도합니다. 서문에서 '사실로 가득 찬 일대기一代記'를 쓰고 싶었다고 쓰셨습니다. 이중섭의 '정전'正典, 또는 이중섭 '실록'實錄의 완성이 궁극의 목적이라고도 하셨어요.

최열　　　　『이중섭 평전』은 평전의 목적과 가치를 의식하고 집필한 책이지만 그것을 위하여 무엇보다도 구체적인 사실 확인에 집중하는 실증적 태도를 앞세웠습니다. 이중섭은 어릴 때부터 내 마음 속에 들어왔던 예술가입니다. 열일곱 살 때 〈이중섭 유작〉전과 〈한국근대미술60년〉전에서 처음 이중섭의 그림을 만났고 그때부터 그와 그의 작품들이 내 몸과 마음에 새겨졌습니다. 『이중섭 평전』은 아주 일찍부터 쓰고 싶었지만 이전에는 쓸 엄두도 못 냈어요. 그의 인생을 사실에 입각해 정리할 수 있겠다는 자신감이 생기기를 기다려서야 쓴 것이지요. 물론 쓰겠다는 의욕만 키워온 게 아니라 도중에 미술사가로서 도전할 만한 가치가 있는 작업이라는 판단을 구했습니다. 만약 도전할 만한 가치가 없는 작가라는 생각이 들었다면 중단했겠지요. 열심히 썼고 그 결과에 매우 만족하고 있습니다.

홍지석　　　　선생님의 『이중섭 평전』을 통해 소문처럼 떠돌던 이중섭의 삶이 '사실로 가득 찬 일대기'로 복원됐지요. 실상과 허상이 뒤엉켜 전설이 된 화가를 '역사 속의 인간'으로 되살린 작업으로 평가할 수 있겠습니다. 일종의 탈신화화 작업으로 볼 수도 있는데, 그 결과 화가 이중섭의 매력이 반감되기는커녕 배가됐다고 느낍니다. 이중섭은 1930년대 미술계에 등장한 이후 사망할 때까지 한국미술의 최전선에서 고군분투한 위대한 전위예술가라는 사실을 『이중섭 평전』을 읽으며 새삼 확인했습니다.

그런데 미술가들의 삶과 사상에 집중하는 행장 또는 평전 형식의 글쓰기는

『화전畵傳 – 근대 200년 우리 화가 이야기』청년사, 2004에서 보듯 꽤 오래전부터 선생님의 관심사였던 것 같습니다.

최열 『화전』은 미술사 연구를 진행하면서 처음부터 염두에 뒀던 책입니다. 해당 화가에 대한 연구논문을 쓴다기보다는 그에 관한 산문, 또는 수필 형태의 글을 써보고 싶었습니다. 조희룡, 김정희에서 시작해 이응노, 이쾌대까지 내 눈에 들어온 근대 화가들에 대한 나의 느낌과 기억 그리고 가치 평가를 쉽게 읽히는 짧은 글쓰기의 형태로 풀어놓고자 했어요. 대중을 위한 일종의 교양서로 생각할 수 있을 겁니다.

홍지석 대중교양서라고 하셨지만 형식이야 그렇다고 해도 그 쉬운 형식에 담긴 내용은 깊은 것이어서 전공자 또한 공부하면서 읽을 책으로 보이기도 합니다.

최열 아마도 『화전』을 쓸 때 조희룡, 김정희, 안중식 같은 화가들에 대한 새로운 견해를 적극 투사했기 때문일 겁니다. 학술 논문을 쓸 때보다 더 심혈을 기울여 썼다고 말해도 무방합니다. 화가들에 대한 소박한 소개서는 아니지요. 무엇보다 사실에 집중하면서 해당 화가에 대한 기존의 학설이 지닌 왜곡을 어떻게 극복할 것인가에 역점을 두었지요. 이를테면 조희룡을 소위 추사파로 분류하면서 추사 김정희의 제자 내지 아류로 보는 기존의 관점이 오류

임을 증거를 통해 보여주려 했습니다. 그러니까 독자 입장에선 재미도 있었겠지요.

홍지석 화가들의 삶을 전기傳記 형태로 정리하는 글쓰기를 미술사 연구에 포함시킬 수 있을까요?

최열 그런 접근을 나는 '인물미술사학'으로 지칭합니다. '인물미술사'라는 개념은 뵐플린의 소위 인명 없는 미술사에 대한 지적과 함께 아주 강력한 비판을 함축하고 있어요. 작가를 배제하고 양식, 형식 등을 유일한 관심사로 삼는 미술사의 접근법을 부정한다는 겁니다.

지난 대화에서도 몇 차례 말했지만 동서양을 막론하고 미술가들의 삶에 천착하는 접근은 미술사의 가장 중요한 전통 가운데 하나입니다. 미술가 연구, 곧 전기나 평전 형태의 인물미술사를 미술사의 가장 기본적인 접근법으로 생각해야 합니다. 하지만 근대미술사학계는 물론이고 한국미술사학계에서 미술가들의 일대기가 어느 정도나 정리됐는지 의문입니다. 20세기를 통틀어 저명한 화가로 꼽히는 김환기의 생애와 활동이 거의 정리되어 있지 않다고 하면 믿으시겠어요? 화가와 조각가 들에 대한 가장 기초적인 사실조차 제대로 정리되어 있지 않은 경우가 허다합니다.

홍지석 현재의 시점에서 미술사가들에게 고전, 예를 들어 바사리의

『미술가 열전』의 중요성을 역설하면서 미술가 개인의 삶에 천착하라는 요구는 다소 철지난 것으로 느껴지기도 합니다. 인물미술사학은 미술사 서술의 가능한 여러 접근법 가운데 하나로 생각해야 하는 것 아닐까요?

최열 서양미술사에 비해 한국미술사에는 삶의 궤적이나 행적이 불분명한 미술가가 아주 많습니다. 이미 사실이 잘 알려져 있는 상태에서는 다양한 접근법을 취해 그 사실에 대한 분석과 해석을 진행할 수 있지만 사실이 불분명한 상태에서는 일단 사실의 수집과 정리가 최우선의 과제가 아닐까요? 그러므로 사실들의 수집, 정리에 주력하면서 미술가들의 일대기를 복원하는 일, 이것이 지금 한국미술사학계의 당면 과제입니다.

홍지석 그렇다면 인물미술사의 최우선 과제는 무엇입니까?

최열 역시 사실의 수집, 정리를 강조해야 합니다. 미술가의 일대기 작성이 가장 절실한 과제입니다. 그 일대기의 파악은 연보 작성으로부터 시작해야 합니다. 일대기란 연보를 풀어쓴 것이라고 할 수 있습니다. 물론 연보와 일대기 작성은 인물미술사의 첫걸음에 불과합니다. 인물미술사의 방법론과 체계에 대한 진지한 모색이 뒤따라야 합니다. 이 경우 과거의 여러 선례들, 곧 조희룡의 『호산외기』, 오세창의 『근역서화징』, 고유섭의 『조선명인전』[1939], 김용준의 『조선 시대 회화와 화가들』[1939, 열화당, 2001], 이동주의 『우리나라의 옛 그림』[1975],

유복렬의 『한국회화대관』[1969], 그리고 이경성의 『근대한국미술가논고』 등을 꼼꼼히 살펴 그 성취의 수준과 진보적 전통을 확인하는 일을 게을리할 수 없습니다.

홍지석 미술사에서 평전의 위치는 무엇입니까?

최열 방금 전에 말한 대로 연보와 일대기의 구성이 우선입니다. 평전은 그 다음의 문제입니다. 평전에서는 글을 쓴 저자의 관점과 가치지향이 철저하게 관철되어야 합니다. 그런 의미에서 평전은 가치 평가의 장場이라고 말할 수 있습니다.

홍지석 『시대공감: 박수근 평전』, 『이중섭 평전』의 제목에 '평전'이라는 단어를 택하셨습니다.

최열 '저자의 관점과 가치지향이 철저하게 관철되는' 것을 평전이라고 할 때 그 두 권의 책은 엄밀한 의미의 평전이라고는 말할 수 없습니다. 그 두 권 가운데 특히 『이중섭 평전』은 원고를 쓸 때 평전이라는 형식을 많이 의식했지만 실은 내 관점과 가치를 적극 개입시키기보다는 사실의 확인을 통한 일대기의 복원에 좀 더 주력한 경우입니다. 가치 평가보다는 '사실로 가득 찬 일대기'의 구성을 중시했다는 말입니다.

홍지석 　　　　　가치 평가를 자제했다거나 유보했다고 말할 수 있습니까?

최열 　　　　　내가 쓴 평전 형식의 책들은 모두 내가 그 해당 작가들을 매우 높이 평가하기 때문에 쓴 것입니다. 다만 나의 주관적 가치 평가를 적극 내세우기보다는 일대기를 충실히 서술하는 방식을 취했죠.

홍지석 　　　　　선생님이 말씀하신 진정한 의미의 평전, 곧 저자의 해석이 적극적으로 관철된 평전은 궁극적으로 문학 작품으로 보아야 할 것 같습니다. 고은의 『이중섭 그 예술과 생애』민음사, 1973에서처럼 말이죠. 선생님의 『이중섭 평전』을 저는 미술사 연구서로 이해합니다. 화가의 평전을 쓰는 이가 필연적으로 직면할 문학과 미술사의 갈림길에서 미술사 쪽으로 방향을 잡으셨다고 할 수도 있겠습니다. 하지만 소극적으로나마 저자의 주관적 해석이나 평가를 개입하여 그 자체로서는 냉랭한 사실들에 인간적인 활기를 불어넣었기 때문에 이 책이 대중의 사랑을 받는 게 아닐까요?

"미술사의 특정 시대를 대표하는 미술작품이나 미술양식은 기본적으로 그 지배 계급의 지지를 전제로 출현했다고 보아야 합니다"

홍지석 선생님이 쓰신 『이중섭 평전』은 미술가의 일대기를 확인하는 과정에서 미술사가들이 아주 많은 것을 살펴야 한다는 것을 일러줍니다. 동시대의 사회 변화, 미술계의 변화를 파악하지 못한 상태에서 미술가의 일대기를 구성할 수는 없을 테니 말입니다. 설령 구성한다고 해도 그것은 단순한 사실의 나열에 그칠 겁니다. 그런 의미에서 미술가의 일대기를 구성하거나 그의 평전을 쓰는 것은 동시대 사회와 미술에 대한 역사적 통찰을 얻는 방법일 수 있습니다.

최열 그렇습니다. 미술가들 중에서도 특히 그의 시대에 굵직한 족적을 남긴 이들이 있습니다. 안중식, 이도영, 김복진, 김용준, 김환기 같은 미술가들이 그런 사례들이지요. 사실을 정리하면서 그들의 일대기를 구성하다보면 역사적 통찰력도 생길 겁니다.

홍지석 앞으로 어떤 미술가들에 대해 책을 쓰실 계획이십니까?

최열 지금 윤두서에서 시작하는 사족±族 화가들의 열전을 쓰고 있습니다. 18~19세기 두 세기에 걸친 화가들의 서사를 만들고 있는 셈이죠. 특히 많은 사람으로부터 왜곡당하고 있는 추사 김정희의 생애와 예술에 관해서도 한 권의 책으로 엮고 싶습니다.

홍지석 중인 출신의 화가들에 대한 책을 낼 생각도 있으신지요?

최열 글쎄요. 건강과 시간이 허락해줄지 모르겠습니다. 김홍도와 조희룡, 그리고 안중식이란 이름이 유혹하고 있긴 하지만 지금으로서는 김홍도의 생애와 예술에 관한 책을 내놓을 가능성이 가장 높습니다.

홍지석 미술사 서술에서 사족과 중인의 구별은 어떤 의미를 갖습니까?

최열 19세기 이전, 구체적으로 갑오경장까지의 조선 사회는 제도상으로 계급사회였습니다. 특정 사회에서 생산된 미술에 대한 이해는 그 사회의 계급구조에 대한 이해와 떨어질 수 없습니다. 과거의 미술을 오늘날의 관점에서만 바라보지 않고, 그 당대의 역사적 지평에서 바라보고 이해하려는 노력이 필요합니다.

그런 관점으로 19세기 이전 조선의 계급사회를 들여다보면서 나는 그 시기 지

배 계급, 즉 사족 계급의 미술관이 매우 중요한 역사적 의의를 갖는다는 것을 새삼 확인했습니다. 당시 사족들에게 미술이란 '이념형 인간의 여기餘技'로서의 의미를 지녔습니다. 그것은 중인 계급, 즉 '기술형技術形 인간의 직무'와는 전혀 다른 성격의 미술로 다뤄야 합니다. 내가 지금 사족화가와 중인화가, 이념형 인간과 기술형 인간을 구별해서 다루는 이유입니다. 이 양자 가운데 미술사의 흐름을 주도한 것은 역시 이념형 인간들, 즉 사족화가들일 겁니다. 당시에는 사족화가들의 미술이 지배적인 미술, 주류 미술이었지요.

홍지석 사족화가와 중인화가, 이념형 인간과 기술형 인간의 구별이 흥미롭습니다. 이 양자는 서로 어떻게 상호작용했습니까?

최열 미술사의 특정 시대를 대표하는 미술작품이나 미술양식은 기본적으로 그 지배 계급의 지지를 전제로 출현했다고 보아야 합니다. 레오나르도 다 빈치의 위대한 걸작들은 15~16세기 피렌체와 로마, 그리고 다른 유럽 도시 지배 계급의 후원과 지지로 제작될 수 있었습니다. 물론 다 빈치라는 위대한 개인의 존재를 무시할 수 없습니다. 그의 걸작은 위대한 예술가 개인의 요구와 지배 계급의 요구가 일치하는 지점에서 탄생했다고 봅니다. 다 빈치의 사례에서 보듯 미술사에서 사회의 계급구조는 매우 중요한 의미를 갖습니다. 이것은 한국미술에서도 마찬가지였습니다. 19세기에 화려한 채색의 시대가 열렸습니다. 그 채색의 시대를 주도한 화가들이 바로 사족화가들이었습니다. 남

계우南啓宇, 1811~1890나 신명연 같은 사족화가들은 '신감각의 회오리'로 지칭할 만한 새로운 미술을 대표하는 채색의 대가들이었지요. 흥미로운 것은 당시 중인계급 출신의 화가 상당수는 오히려 채색을 절제한 작품들을 제작했다는 점입니다. 그들의 눈에 채색을 자제한 수묵화나 수묵담채가 지배적인 미술, 주류의 미술로 보였기 때문일 겁니다. 이 작품들을 중인화가들의 계급상승의 욕구를 반영한 작품으로 이해할 수 있습니다. 중인화가들은 사회의 주류, 지배 계급인 사족의 시선이나 평가를 늘 의식했습니다. 반면 사족들은 훨씬 자유롭게 자기의 미술을 구가했습니다. 자신들이 아름답다고 생각한 것을 그렸다고 말할 수 있습니다.

홍지석 　　　　신분차별의 해체, 곧 사족의 지배구조가 해체된 이후에는 어떤 현상이 발생했습니까?

최열 　　　　새로운 지배 계급이 등장했지요. 자본가 말입니다. 현재에도 대부분의 미술가들은 자본가의 이념과 취향에 호응하는 식으로 작업하고 있습니다.

"미술사를 공부하려는 이들은
어떤 예술을 긍정하고 어떤 방식으로
미술사를 구성해야 할까요?"

홍지석 이념형 인간, 기술형 인간의 의미를 좀 더 구체적으로 설명해
주십시오

최열 이념형 인간은 자기 이념에 따라 세상을 살아갑니다. 더 나
아가 자신을 둘러싼 세계를 자기 이념에 맞춰 바꾸고 싶어 하는 존재들이라고
말할 수도 있습니다. 따라서 이념형 인간에게는 모든 것이 수단으로 보입니다.
미술도 마찬가지입니다. 미술을 자기 이념이나 이상을 실현하는 수단으로 간
주합니다. 중국 청대 화가인 판교 정섭을 대표적인 이념형 인간으로 볼 수 있
을 겁니다.

홍지석 기술형 인간은 어떤 존재들입니까?

최열 안중식을 생각해볼 수 있습니다. 그는 젊은 시절 혁명의 대
열에 참여했어요. 개화파의 일원으로서 갑신정변에 참여했다가 혁명이 실패하
자 일본으로 피신하기도 했습니다. 하지만 그는 중인 계급 출신이라는 자기 한

계를 결국 뛰어넘지 못하고 남은 인생을 지배 계급이 원하는 미술을 구현하는 화가로서 살았습니다. 그런 의미에서 안중식은 기술형 인간으로 볼 수 있습니다. 물론 안중식은 이념형 인간의 삶을 격변하는 시대와 더불어 견딘 인물이기 때문에 대한제국의 이상을 화려한 채색의 세계로 전개해나갈 수 있었습니다. 이 점을 생각하면 안중식은 계급제도를 폐지하는 격변의 시대를 대표하는 이념과 기술의 융합형 인간이라고 해야 할 지도 모르겠습니다. 앞으로 이 시기 그러니까 대한제국 시대의 미술에 대한 깊은 연구가 필요하다는 사실을 알려주고 있습니다.

안중식의 스승이었던 장승업은 어떨까요? 그는 당대를 대표하는 빼어난 화가였으나 자신의 이상이나 가치를 의식했거나 감각했지만 그러나 그것을 체계화하거나 실천으로 옮긴 화가는 아니었습니다. 장승업은 이상이나 이념 추구가 아니라 감각의 발현으로 그림을 그렸다고 말할 수 있지요. 감성의 수준에서 자기 시대를 예민하게 감각적으로 그려낸 화가였습니다. 그래서 자기의 작품양식을 얻을 수 있었고 그것이 위대한 '시대양식'으로 드러날 수 있었지요.

홍지석 이념형 화가는 이념과 이상을 실현하기 위해 그림을 그렸고 기술형 화가는 자기 감각에 따라 그림을 그렸다고 이해할 수 있을까요?

최열 탁월한 기술형 화가를 통해 물질과 감각이 스스로 진화해 나가는 것을 확인할 수 있습니다. 단원 김홍도의 회화 양식을 그 대표적인 사

레로 거론할 수 있습니다.

홍지석 이제 오늘의 대화를 마칠 때가 되었습니다. 현재는 이념형 화가와 기술형 화가의 구별을 가능케 했던 사회적 조건, 곧 봉건적 계급구조가 해체된 상황이지만 지금도 그 구별 자체가 갖는 함의는 되새겨볼 필요가 있겠습니다. 과거보다 훨씬 복잡한 현대사회에서 예술가들은 자기 예술을 통해 무엇을 할 수 있을까요? 미술사가와 미술비평가 들은 어떤 예술을 긍정하고 어떤 방식으로 미술사를 구성해야 할까요? 오늘 우리의 대화가 이런 물음을 던지는 미술사가와 예술가, 그리고 지금 미술을 공부하는 학생들에게 유의미한 좌표가 되기를 바랍니다.

미술사 공부는 어떻게 시작해야 하는가

보고 읽을 것부터
마음가짐까지

"조선 시대에도 미술문화를 향유하고 사유하는 일은 자산을 갖춘 가문 출신에게 주어진 일종의 권리였습니다"

홍지석　　오늘이 우리가 예정한 마지막 시간입니다. 마지막으로 미술사를 공부하고 싶은 이들에게 전하고 싶은 이야기를 편하게 나눠보면 좋겠습니다. 미술사를 공부하기 위해서 무엇을 어떻게 준비하는 게 좋을까요?

제 생각을 먼저 밝히자면, 경험에 비추어봤을 때 역시 언어 공부는 해둘 필요가 있습니다. 서양미술사를 전공하려면 무엇보다 영어를 읽을 줄 알아야 하고 적어도 프랑스어나 독일어 둘 중 하나는 익혀야 합니다. 꼭 읽어야 하는 텍스트를 읽을 수 없어 읽지 못한다면 답답할 테니 말이죠. 또한 우리나라나 중국, 일본 등 동아시아 미술사를 다루려면 한문 공부는 필수입니다. 중국어나 일본어에 능통하면 아주 좋겠지요. 언어는 많이 익힐수록 좋습니다.

최열　　동의합니다. 하지만 언어가 미술사의 진입 장벽처럼 되어서는 곤란합니다. 그래서 번역이 매우 중요하지요. 동서고금의 미술사 고전들이 거의 빠짐없이 번역되어 있는 일본의 사례에서 배울 것이 많습니다. 과거에 비해 상황이 조금 나아지기는 했지만 아직 우리말로 번역되지 못한 중요한 미술사 고전이 수두룩합니다.

진입 장벽에 대한 이야기가 나왔으니 미술사가가 되기 위한 물질적, 경제적 조건에 대해서도 대화를 나눴으면 합니다.

홍지석 미술사, 미술사학의 영역에 진입하려면 대학에서 미술사, 미학, 예술학 등의 전문 분야를 반드시 전공해야 하는 시대가 됐습니다. 지금 여러 대학에서 관련 학과, 예를 들어 예술 기획이나 큐레이팅과를 개설한 것으로 알고 있습니다. 예전에 비해 장래의 미술사가가 미술사에 접근하는 통로, 선택의 폭은 확장됐지만 기본적으로 대학에서 미술사를 공부할 정도의 생활수준을 갖춘 사람만이 미술사를 공부하고 미술사가로 성장할 수 있는 것이 현실입니다.

최열 지난 몇십 년 동안 한국 사회에서 미술문화가 풍요로워졌고 미술사라는 학문 영역이 발달할 기본적인 조건도 갖춰졌습니다. 하지만 그럴수록 미술사가로서 성장하기 위한 물질적 바탕이 아주 중요해지고 있어요. 누구나 미술사가가 될 수 있는 상황이 아니라는 말입니다. 앞서 언어 역량을 말했지만 그 언어를 배우기 위한 시간과 비용을 생각해야 합니다. 학문의 계급성 같은 것이 존재합니다.
과거에도 마찬가지였지요. 조선 시대에도 미술문화를 향유하고 사유하는 일은 사족가문 내에서도 자산을 갖춘 가문 출신에게 주어진 일종의 권리였습니다. 18세기부터 문예 분야에 중인 가문 출신이 부쩍 늘어나는 현상은 바로 그

중인 계급이 자산을 크게 쌓았기 때문 아닙니까.

홍지석 흔히 미술에 대한 안목을 갖추려면 많이 보고, 느끼라고 말하는데 그러기 위해서는 그만큼 시간과 비용을 투자해야 합니다.

최열 그러므로 미술사학자에게는 사회적 책무가 있습니다. 자신이 누린 권리나 기회를 사회에 돌려줄 책무가 있다는 말입니다. 그의 학문은 생산 계급의 노동에 빚지고 있기 때문입니다. 매천 황현은 국권피탈에 분노하며 자결을 택했는데 그가 남긴 유서에는 자신이 조정에 벼슬하지 않았으므로 사직을 위해 죽어야 할 의리는 없지만 "나라가 오백년간 사대부를 길렀으니, 이제 망국의 날을 맞아 죽는 선비 한 명이 없다면 그 또한 미안한 일이 아니겠는가"라는 구절이 있어요. 지식인은 자기가 속한 사회에 대해 갖는 책무, 또는 몸과 마음의 빚에 대해 생각해보아야 합니다. '내가 원해서 원하는 일을 한다'고 말하는 사람이 많지만 적어도 인문학으로서의 미술사를 전공하는 학자는 공동체와 사회에 대해 그가 지닌 빚과 책무를 외면하지 않는 마음가짐을 갖춰야 한다고 생각합니다.

홍지석 저는 미술사가에게 자기 연구 대상을 존중하고 사랑하는 마음이 필요하다고 생각합니다. 미술에 대한 애정이 필요하다는 것이지요. 대상을 비난하거나 깎아내리기 위해 연구하고 글을 쓰지 않고, 대상을 마음에 품

고 그 가치를 헤아리고 높이기 위해 공부하고 글을 쓰면 좋겠습니다.

<u>최열</u>　　　　　그것을 미술사가의 품성이라 말할 수 있겠습니다. 공동체에 대한 사랑, 그리고 자기 연구 대상에 대한 애정이야말로 그것을 지켜보고 연구하는 학문 주체의 시야를 넓히고 그의 통찰력을 심화시키는 계기이자 동력이지요. 어린 시절 나는 '미술사가는 객관적인 태도만을 지녀야 한다'고 배웠습니다. 그래서 연구 대상에 대한 감정을 억누르는 것이 미술사가의 바람직한 태도라고 생각했어요. 하지만 그런 믿음에 묶이지 않으면서 더 많은 것을 볼 수 있었습니다. 대상을 존중하고 사랑하는 마음 없이 짐짓 객관적인 태도를 내세우며 연구를 진행하는 태도야말로 미술사를 비롯한 인문학 연구의 장애물이라 말할 수도 있습니다. 다만 그 존중하고 사랑하는 태도가 사실을 외면하거나 왜곡, 과장하는 행위로 이어지지 않도록 늘 경계하고 조심해야 합니다.

"미술사를 공부하려는 이들이 먼저 가봐야 하는 곳들이 있다면 어디일까요?"

<u>홍지석</u>　　　　　미술사를 공부하려는 이들에게 찾아가보라고 권할 만한 공간이라면 어디가 있을까요? 우선은 박물관, 미술관을 빼놓을 수 없겠습니다.

국공립미술관들로 국립중앙박물관, 국립현대미술관, 서울시립미술관을 비롯해 부여박물관, 경주박물관 등 각 지역의 국립박물관, 시립, 도립미술관들도 수시로 다녀볼 것을 권하고 싶습니다. 서울 광화문 옆 국립고궁박물관은 조선 왕실과 대한제국 황실 관련 유물에 특화된 곳이니 둘러보아야 하고, 공예디자인에 관심이 있다면 경복궁에 있는 국립민속박물관도 기억해두면 좋겠습니다.

최열 　　　사립박물관, 미술관도 빼놓을 수 없지요. 간송미술관, 삼성미술관 리움, 그리고 호림박물관은 절대 빼놓을 수 없습니다. 서울 성북동의 간송미술관은 간송 전형필全鎣弼, 1906~1962의 수집품을 기반으로 만들어진 미술관인데 소장품 가운데 특히 회화 걸작이 많습니다.

홍지석 　　　간송미술관은 얼마 전까지만 해도 한 해에 단 두 번, 5월과 10월 하순에만 문이 열렸지요. 길게 줄서서 신윤복의 〈미인도〉를 보던 기억이 생생합니다. 2014년 3월부터는 동대문디자인플라자DDP로 자리를 옮겨 전시를 진행하고 있지만 성북동 간송미술관에서 경험한 특유의 운치를 느낄 수 없어 조금 아쉽습니다.

최열 　　　호암 이병철李秉喆, 1910~1987의 수집품을 기반으로 만들어진 용인의 호암미술관, 서울의 삼성미술관 리움도 중요하지요. 간송미술관이 회화, 호림박물관이 도자 유물로 특히 빛나는 공간이라면 리움의 소장품은 미술의 거

의 모든 장르를 아우르고 있습니다.

지금은 없어졌지만 서울 중구의 호암갤러리에서 〈분청사기명품전〉[1993], 〈고려
불화특별전〉[1993], 〈대고려국보전〉[1995], 〈몽유도원도와 조선전기 국보전〉[1996]
등 굵직한 전시들이 많이 열렸지요. 이인성, 이중섭, 이상범, 변관식, 권진규 같
은 근대 작가를 다룬 전시를 주최한 곳도 바로 호암갤러리입니다. 이 전시는
한국근현대미술사의 기념비에 비견할 만한 업적이지요. 2004년 서울 한남동
에 세워진 삼성미술관 리움에서도 중요한 전시가 많이 열렸지만 아무래도 전
시의 역사성, 또는 기획의 밀도 면에서는 예전만 못한 것 같습니다. 국립박물
관, 국립미술관의 역량이 커져서 그런 면도 있겠지만요. 하지만 가장 중요한
점은 삼성미술관 리움에서는 여타의 국공립 미술관과 비교 불가능할 정도로
중요한 걸작을 상설 전시하고 있으니 반드시 가봐야 합니다.

홍지석 호림박물관에서 열린 〈근대회화의 거장들-서화書畵에서 그림
으로〉전[2016]에서 안중식과 허백련의 낯선 걸작들을 접했던 기쁨이 생생합니다.

최열 〈근대회화의 거장들〉전은 2009년 개관한 호림박물관 신사
분관 전시입니다. 호림박물관은 호림 윤장섭尹章燮, 1922-2016이 출연한 유물과 기금
으로 1982년 설립한 미술관으로, 1996년에 서울 신림동에 신림본관이, 2009
년에 신사분관이 세워졌습니다. 간송미술관, 삼성미술관 리움과 더불어 역시
꼭 챙겨봐야 하는 미술관이지요.

홍지석 대학 박물관이나 미술관은 어떻습니까?

최열 중요한 작품들을 소장한 대학 박물관, 미술관이 많습니다. 고려대학교 박물관, 서울대학교 박물관과 미술관, 이화여자대학교 박물관에는 좋은 유물과 작품이 많은데 특히 고려대학교 박물관이 중요합니다. 고려대학교 박물관은 국내 대학 박물관의 효시이기도 하죠.
하지만 대부분 대학 박물관, 미술관들은 전시나 연구, 교육프로그램을 기획, 실천하는 데 소극적인 태도를 보이고 있지요. 좀 더 적극적인 자세로 소장품을 연구하고 전시와 교육프로그램을 진행하면 좋을 텐데 아쉬운 점이 많습니다.

홍지석 최근에 미술가 개인을 기리고 기념하는 공간도 많이 생기고 있습니다.

최열 먼저 19세기 이전 조선 시대의 미술가들을 다룬 기념관, 미술관을 떠올려볼 수 있습니다. 서울 강서구의 겸재정선미술관2009년 개관, 전라북도 무주의 최북미술관2012년 개관, 그리고 경기도 과천, 충청남도 예산, 제주도의 추사 김정희의 공간을 꼽을 수 있겠지요.
모두 해당 미술가의 삶에서 특별한 의미를 갖는 지역에 세워진 공간입니다. 그런데 정작 소장품이 허술합니다. 흔히 말하는 '미술관급' 작품이 거의 없습니다. 정선, 최북, 김정희의 걸작들을 그 이름을 딴 공간에서 찾아볼 수 없으니

누구에게라도 찾아가보라고 권하기가 망설여집니다.

하지만 방문을 통해 얻을 수 있는 특별한 교훈도 있습니다. 제주도 서귀포에는 추사관이 있습니다. 서귀포는 추사 김정희가 제주도 유배 시절을 보낸 곳입니다. 추사를 존경하는 후대인들은 이 장소를 어떻게 기념할 수 있을까요? 일단 오늘날의 추사관은 긍정적인 사례로 볼 수 없다고 생각합니다. 이곳은 기존의 초가집만으로도 감동의 물결이 밀려왔어요. 그런데 새로 지은 건물과 드넓은 광장 따위는 저 초가집을 도시의 섬으로 왜곡시켜버렸지요. 존재의 의미를 알 수 없는 공간입니다. 땅을 파서 지하공간을 낸 그 자체가 제주도의 자연 환경에 어울리지 않습니다. 게다가 추사 김정희보다는 건물을 보고 가라는 느낌이 강해요. 건축가의 의식과잉이겠지요. 과거를 기념하는 방식이 꼭 미술관, 기념관과 같은 건물을 세우고 주변을 초현대식으로 조경하는 식이어야 할까요? 그 인물이 머물던 공간에 세운 기념비 하나가 오히려 더 큰 호소력을 발휘할 수도 있지요.

홍지석 미술가들의 생가나 고택 가운데 꼭 가봐야 할 공간은 어디일 까요?

최열 전라남도 해남에 녹우당이란 곳이 있습니다. 해남윤씨의 종가인데 고산 윤선도, 공재 윤두서의 흔적이 남아 있는 유서 깊은 고택이지요. 2010년 녹우당 옆에 이전의 고산유물전시관을 확장하여 '고산윤선도 유물전

시관이 세워졌습니다. 〈해남윤씨 가전고화첩〉이나 〈윤두서자화상〉 등 윤선도와 윤두서의 최고 걸작을 만날 수 있는 전시관으로 반드시 방문해야 하는 공간으로 빼놓을 수 없습니다. '최고'라는 말이 전혀 지나치지 않는 매력적인 공간이지요.

"예술가의 흔적을 만날 수 있는 공간을 갈 때는 그의 예술 세계에 대한 기본적인 지식을 갖춰야 합니다"

<u>홍지석</u>　20세기 이후의 미술가들을 위한 공간들도 많습니다. 저는 서울 부암동의 환기미술관이 좋습니다. 수화 김환기金煥基, 1913~1974를 기념하는 공간인데 김환기의 대작들과 그에 특화된 시원시원한 공간이 잘 어울리는 미술관입니다.

<u>최열</u>　환기미술관 외에 20세기 이후 미술가들을 기념하는 공간으로 제주도 서귀포의 이중섭미술관, 강원도 양구의 박수근미술관, 충청남도 홍성의 고암 이응노 생가 기념관과 대전의 이응노미술관, 그리고 전라남도 광주의 의재미술관도 꼽고 싶습니다. 의재미술관은 의재 허백련許百鍊, 1891~1977을 기리

는 미술관입니다. 이외에 경기도 용인의 백남준아트센터, 서울 평창동의 김종영미술관, 효창동의 김세중미술관도 뜻 깊은 공간들이지요.

홍지석 　　　　김종영金鍾瑛, 1915~1982은 한국근대 추상조각의 선구자로 자리매김 된 중요한 조각가입니다. 조각가를 기념하는 미술관으로는 서울 용산구의 김세중미술관도 빼놓을 수 없습니다. 김세중金世中, 1928~1986은 서울 세종로의 〈충무공 이순신 장군상〉을 제작한 조각가인데 기념비 조각 외에도 종교 주제의 조각상으로 유명합니다.

화가의 미술관으로는 경상남도 통영의 전혁림미술관도 가볼 만한 공간입니다. 전혁림全爀林, 1916~2010은 추상과 구상을 넘나든 이른바 반半추상, 또는 반半구상 회화로 유명한 화가지요. 통영 출신답게 푸른색을 아주 잘 다룬 화가입니다.

한편으로 한국근대미술사에서의 위상을 감안하면 아직 김복진, 나혜석, 오지호, 이인성 이름을 갖춘 미술관이 존재하지 않는 것이 아쉽습니다.

최열 　　　　조소 예술가 김복진은 물론이고 화가 나혜석의 경우에는 남아 있는 작품들이 거의 없다는 것이 큰 문제입니다. 김복진은 문예사상사와 미술사의 혁명을 이룩한 인물이자 사회운동가였습니다. 김복진기념관이 세워진다면 한국문예운동사를 기리는 공간이 되겠지요. 나혜석 또한 미술만이 아니라 한국사상사는 물론 여성사, 문학사에서 갖는 의미나 의의를 포괄하는 나혜석기념관을 세워도 좋을 테고, 페미니즘에 특화한 미술관으로서 나혜석미

술관을 생각해볼 수도 있겠지요.

홍지석 김복진은 고향 충청북도 청원 팔봉산 자락의 생가와 묘소가 있는데 별다른 움직임이 없지요. 나혜석의 고향인 경기도 수원, 이인성의 고향 대구의 시립미술관들이 나혜석과 이인성을 기념하는 사업을 진행 중인 것으로 알고 있습니다. 오지호의 고향인 전라남도 화순에는 오지호 생가가 있습니다.

최열 오지호의 생가 옆에는 오지호기념관도 있지요. 그런데 오지호 작품 다수를 국립현대미술관이 소장하고 있습니다. 이 작품들을 기반으로 인상파미술관 같은 것을 세우면 어떨까 하는 생각을 해본 적이 있습니다. 1930년대 이후 이른바 유채화가들이 그린 작품에는 서구 인상주의나 후기인상주의를 참조한 작품이 아주 많습니다. 그들은 서구 인상주의 화풍을 수용하여 그것을 자신들만의 감각으로 변용, 초월하려고 노력했지요. 이 작품들은 그 자체로 한국근대미술사의 빛나는 열매입니다. 이인성의 걸작들 역시 이 범주에 포함시킬 수 있지요. 같은 이유로 김복진에서 시작하는 한국의 근대 조각에 특화된 미술관을 꿈꿀 수 있지만 조소 예술의 경우 아쉽게도 그 꿈을 실현하기가 힘듭니다. 무엇보다 20세기 초반의 근대 조각 작품들 가운데 남아 있는 작품이 아주 드물지요.

홍지석 최근 근대 화가들의 생가나 작업실을 일반에 공개하는 사례가 늘고 있습니다.

최열 서울 전농동과 창신동에 박수근이 살았던 흔적이 남아 있습니다. 창신동에는 백남준의 생가도 있어요. 최근 그 자리에 백남준기념관이 들어섰습니다. 서울시가 매입하여 서울시립미술관이 운영을 맡고 있지요. 미술사가로서 국립중앙박물관장을 역임한 혜곡 최순우의 옛집이야말로 가볼 만합니다. 1976년부터 1984년 세상을 떠날 때까지 살던 집인데 성북동 재개발로 없어질 위기에 처한 것을 한국내셔널트러스트가 시민과 기업을 대상으로 모금 운동을 벌여 2002년 12월 매입하여 보존할 수 있었지요. 마찬가지로 내셔널트러스트가 나서서 서울 동선동의 권진규 작업실도 보존할 수 있었습니다. 권진규가 1973년 사망한 후 작업실을 관리하던 그의 여동생이 2006년 이 공간을 내셔널트러스트 문화유산기금에 기증하면서 공공의 공간이 되었지요. 서울 원서동의 고희동 가옥도 없어질 위기에 있던 것을 종로구청이 구입하여 2004년 9월 등록문화재 제84호로 등재됐습니다. 대구광역시 중구의 이인성의 고택 역시 시가 매입하여 기념공간으로 활용할 계획이라는 소식이 있습니다. 기쁜 일이지요.

홍지석 화가나 조각가, 학자가 살던 곳의 방문은 가슴 설레는 경험입니다. 예술과 지식을 몸으로 경험하는 일이라고 할까요. 예술가의 지평과 나

의 지평이 융합되는 기쁨을 말할 수도 있겠습니다. 권진규의 작업실을 방문하는 일은 권진규의 삶 속으로 들어가 그의 예술, 그의 감정에 접촉하는 특별한 기회를 제공합니다.

최열　　　　　예술가의 생가나 고택, 또는 작업실에 갈 때는 그의 예술 세계에 대한 기본적인 지식을 갖춰야 합니다. 무엇보다 그 인간의 삶에 대한 지식, 전기적 사실을 확인할 필요가 있어요. 그 지역이나 동네에 대한 정보나 자료를 확인한다면 금상첨화겠지요. 대화가 통하는 좋은 친구와 함께 가도 좋습니다. 미술사 공부나 예술의 이해는 사람들과 대화하고 공감하는 법을 터득하는 일과 다르지 않습니다.

홍지석　　　　　동시대 미술을 만날 수 있는 공간은 아주 많습니다. 수많은 현대미술관과 상업 갤러리, 비영리 대안공간 들이 존재하지요. 서울과 광주, 부산, 청주, 창원 등지에서 열리는 비엔날레 전시들도 빼놓을 수 없습니다. 그 가운데 특별히 추천할 만한 공간이 있으신지요?

최열　　　　　동시대의 현대미술을 접할 수 있는 곳은 정말 많기 때문에 특정 공간을 딱 짚어 추천하기보다는 자기만의 관심과 취향, 감성에 부합하는 작품과 공간을 찾아보라고 권하고 싶습니다.
주변의 문화예술 공간들을 알아보고 그 가운데 나를 잡아끈 장소를 방문하여

그 문을 열고 들어가 보는 것으로 시작합니다. 이 일에는 특별한 용기가 필요하지요. 그런 경험이 반복되면 어느 순간 현대예술에 대한 자신만의 태도가 형성되어 있겠지요.

"인터넷 자료와 정보 중에는 신뢰할 수 없는 것이 많습니다. 늘 그 원본을 확인하는 습관이 필요합니다"

<u>홍지석</u>　　　　이번에는 책이나 자료입니다. 쉽게 구할 수 없는 다양한 자료를 구해 읽기에 좋은 곳이라면 어디가 있을까요?

<u>최열</u>　　　　국립현대미술관 과천관 미술연구센터, 서울관 디지털정보실은 한국근현대미술 자료의 수집, 관리·보존, 연구지원사업을 수행하는 국가 기관입니다. 미술연구센터는 전문 연구자들을 위한 심화 자료를, 디지털정보실은 일반 대중에게 정보를 제공하지요. 국립중앙박물관 자료실도 유용합니다. 그러니 미술관을 방문할 때 시간을 넉넉히 잡아서 자료실과 정보실을 들러볼 것을 권합니다. 게다가 미술관 자료실에는 해당 미술관에서 낸 전시도록이나 출판물도 쉽게 구해볼 수 있습니다. 이제 막 미술사 공부를 시작한 대학생들

이라면 대학 도서관에서 당장 필요한 유용한 자료들을 구해볼 수 있습니다.

홍지석 저는 미술관에서 열린 중요한 전시, 역사적인 전시회 도록은 가급적 구해서 갖고 있을 것을 권합니다. 전시 도록은 그 자체만으로도 미술사가들이 참조할 중요한 사료이기도 하지요. 2015년 여름에 국립현대미술관에서 열린 〈거장 이쾌대, 해방의 대서사〉전 도록으로 출판된 『거장 이쾌대, 해방의 대서사』돌베개, 2015는 전시 기록이면서 동시에 이쾌대 관련 자료와 중요 연구 논문들을 포괄한 그야말로 이쾌대 연구의 현재라고 말할 수 있는 텍스트입니다.

최열 출판사에서 발행한 화집들도 중요합니다. 한국미술사 연구자들이 반드시 참조해야 할 중요한 화집들로는 『한국의 미』 시리즈중앙일보사, 1985, 『한국현대미술 대표작가 100인 선집』금성출판사, 1975~1976, 『한국현대미술전집』한국일보사, 1977이 있습니다. 이 자료들은 대학 도서관이나 공공도서관에서 구해볼 수 있습니다. 이 가운데 『한국의 미』 시리즈 24권은 지금도 비교적 저렴한 비용으로 구매가 가능합니다.

홍지석 이 화집들은 지금 인터넷에서 구해볼 수 없는 자료들을 아우르고 있습니다. 발품을 팔아야만 구해볼 수 있는 자료이지요.

최열 인터넷에서 얻을 수 있는 자료와 정보들 가운데는 아직 신뢰

할 수 없는 것이 많습니다. 늘 그 자료의 원본을 확인하는 습관이 필요합니다.

홍지석 최근에는 원본 자체를 디지털 자료로 전환해서 제공하는 사이트들이 늘고 있습니다. 네이버 뉴스라이브러리에서 옛 신문자료들을 찾아볼 수 있습니다. 국사편찬위원회 한국사데이터베이스db.history.go.kr에서는 고대부터 현대까지 한국 역사의 주요 자료들을 디지털 자료로 가공하여 제공하고 있습니다.

최열 한국학중앙연구원의 한국역대인물종합정보시스템people.aks.ac.kr, 서울대학교 규장각한국학연구원kyujanggak.snu.ac.kr, 국립현대미술관www.mmca.go.kr 사이트에서도 중요한 자료들을 구할 수 있지요.

홍지석 네오룩neolook.com이나 김달진미술연구소www.daljin.com에서는 동시대 한국미술 관련 자료들을 구해볼 수 있습니다. 전시나 출판 관련 자료들 말입니다.

최열 미술사가들은 아직 세상에 잘 알려지지 않은 중요한 자료들을 접할 때가 많습니다. 자료의 발굴과 소개는 중요한 과제 가운데 하나지요. 어렵게 구한 자료일수록 소중하게 느껴지기 마련입니다. 자료를 독점하려는 욕망이 생길 수밖에 없어요. 하지만 학문 연구의 발전을 위해서 자료들은 공유

되어야 합니다. 미술사가들은 자료들을 가능한 널리 퍼트리는 민들레 같은 존재가 되어야 합니다. 그런 의미에서 자신의 연구 성과를 단행본 형태로 묶어 출판하는 일을 게을리할 수 없습니다. 지식 생산에 못지않게 지식의 확산이 중요합니다.

"미술사 입문자에게 책은 빼놓을 수 없습니다. 읽을 만한 책이라고 한다면 어떤 걸 꼽겠습니까?"

<u>최열</u>　　　　이번에는 제가 질문을 하지요. 미술사 입문자에게 책은 빼놓을 수 없습니다. 이들이 읽을 만한 책이라고 한다면 홍 선생은 어떤 걸 꼽겠습니까? 동서고금의 다양한 저작이 있지만, 외국어 저작 중에서는 가급적 우리말로 번역된 책 중에서 꼽아보자면 어떤 게 있을까요?

<u>홍지석</u>　　　　저는 먼저 곰브리치의 『서양미술사』백승길·이종숭 옮김, 예경, 2003를 거론하고 싶습니다. 곰브리치는 인간이 순진한 눈으로 세상을 바라본다는 생각에 반대했습니다. 오히려 그는 인간이 그가 속한 시대나 사회에서 통용된 지각 방식, 또는 관습이나 편견에 따라 세상을 본다고 생각했지요. 그렇다면 특정 시대, 특정 사회의 미술은 그 시대나 사회의 보는 방식, 또는 재현representation 방

식을 드러낸 것으로 이해할 수 있습니다. 하지만 기존의 관습과 편견을 버리고 세상을 새롭게 바라보려고 애쓰는 예술가들이 늘 존재한다는 게 곰브리치의 생각입니다. 그 예술가들의 실천과 더불어 인간은 지금까지와는 다르게 세계를 바라보고 다르게 재현할 수 있다는 겁니다.

그는 선사 시대부터 20세기까지 미술사를 관통하며 보는 방식, 재현 방식의 변화를 관찰했습니다. 물론 이러한 변화를 하나의 연속적 진보로 설명하지 않았습니다. 세상을 새로운 눈으로 보면 아쉽게도 이전에 보던 방식을 버려야 하니 말입니다. 이것이 『서양미술사』의 큰 줄거리인데 자칫하면 딱딱할 수 있는 내용이지만 자기주장을 적절한 예시를 들어 설득력 있게 전달하는 곰브리치의 필력이 아주 뛰어나기 때문에 널리 사랑받는 최고의 미술사 입문서로 자리매김했습니다. 따라서 이 책을 읽을 때는 곰브리치가 작품을 기술하고describe 분석하는 방식도 눈여겨보아야 합니다.

1950년에 처음 발표된 저작으로 1980년에 최민이 처음 우리말로 번역했고 지금은 백승길, 이종숭의 번역본이 널리 읽힙니다. 곰브리치의 『서양미술사』는 아주 장점이 많지만 "인명의 나열로 얼룩지지 않도록 조심했다"고 서문에서 밝힌 대로 작가나 작품 선택이 매우 제한적이라는 한계도 있습니다.

좀 더 많은 작가와 작품에 대해 알고 싶다면 H. W. 잰슨, 앤소니 F. 잰슨이 함께 쓴 『서양미술사』최기득 옮김, 미진사, 2008를 권하고 싶습니다. 형식주의, 또는 양식주의적 접근법을 취해 서양미술사를 장르회화·조각·건축 등, 국가, 작가 범주로 체계적으로 정리한 서양미술 통사通史입니다.

이왕 이야기를 시작했으니 아르놀트 하우저의 『문학과 예술의 사회사』^{반성완·백낙}^{청·염무웅 옮김, 창비, 2016}도 추가하고 싶습니다. 원시시대부터 20세기까지 문학과 미술의 변화를 사회사의 흐름 속에서 체계적으로 서술한 그야말로 역작입니다. 모두 네 권으로 구성되어 있는데 1권은 선사시대부터 중세까지, 2권은 르네상스·매너리즘·바로크, 3권은 로코코·고전주의·낭만주의, 4권은 자연주의·인상주의·영화의 시대를 다루고 있습니다. 시대별 예술과 사회의 관련 양상 및 예술-사회 관계의 역사적 변천을 매우 치밀하게 살피고 있기 때문에 예술사회학적 관점에서 미술사를 서술하는 이들이 중요하게 여기는 고전입니다. 무엇보다 예술과 사회 어느 한쪽을 중시하지 않고 양자를 긴장 관계로 파악하는 접근법을 취하고 있다는 점에서 매력적입니다. 예를 들어 르네상스 미술이 추구한 균형은 당시 사회의 균형 잡힌 현실의 반영이 아니라 오히려 사회 혼란 속에서 균형을 열망한 예술가들의 의지의 소산으로 이해해야 한다는 식입니다.

최열 　　　미술사가를 꿈꾸는 이들은 곰브리치의 『서양미술사』와 하우저의 『문학과 예술의 사회사』 모두에서 자양분을 취할 수 있습니다. 미술사의 양식 변천을 지각과 재현 방식의 수준에서 이해하는 곰브리치와 사회적 수준에서 이해하는 하우저 사이에서 균형을 잡을 필요가 있지요. 아무튼 이 두 권의 저서를 손에 잡고 읽을 때마다 그 사유의 폭과 깊이에 감탄합니다.
한국을 포함해 동양미술사 분야에서 곰브리치의 저작과 비교할 만한 미술사 입문서, 하우저의 저작에 비교할 만한 예술사회사의 고전을 찾아보기 힘들다

는 것이 늘 아쉽습니다.

"유사한 주제라면
그 분야 최고의 권위자가 쓴 책을 선택해야 합니다.
권력은 타파하되 권위는 지켜야 하지요"

<u>홍지석</u>　　　중국과 한국, 일본 미술사를 처음 접하는 이들이 참조할 만
한 책으로는 무엇이 있을까요?

<u>최열</u>　　　중국회화사 전반을 다룬 책으로는 정형민 번역의『중국 회
화사 삼천년』^{학고재, 1999}이 있습니다. 양신, 낭소군, 제임스 캐힐 등 중국과 미국의
미술사학자들이 집필한 두툼한 중국회화사이지요.
중국미술사 전반을 다룬 통사는 제법 많이 있는데 그 가운데 리송^{李松, 1932~}, 진
웨이누오^{金維諾, 1924~} 등이 쓴『중국미술사』전4권^{안영길 외 옮김, 다른생각, 2011}을 추천하고
싶습니다.
일본회화사로는 아키야마 데루카즈^{秋山光和}가 쓴『일본회화사』<sup>이성미 옮김, 예경, 2004/소와
당, 2010</sup>, 이와사키 요시카주^{岩崎吉一}의『일본 근대 회화사』^{강덕희 옮김, 예경, 1998}가 있습니
다. 중국, 일본은 물론 인도와 동남아시아를 포괄하는 통사로는『동양미술사』

전2권미진사, 2007과 『클릭, 아시아미술사』예경, 2015가 있지요.

한국미술사 통사 가운데 쉽게 눈에 띄는 책으로는 김원용, 안휘준 공저인 『한국미술의 역사』시공사, 2003, 진홍섭·강경숙 등 4명이 함께 쓴 『한국미술사』문예출판사, 2006와 조인규를 책임 저자로 하는 『조선미술사』평양 과학백과사전출판사, 1987 조선미술가동맹 편, 『조선미술사』도서출판 한마당 복간, 1989가 있지요. 그리고 강민기·이숙희 등이 집필한 『클릭, 한국미술사』예경, 2011가 있는데 이 저술은 교재로 개발한 책이에요. 가장 최근에 나온 통사로는 『유홍준의 한국미술사 강의』 전3권눌와, 2010~2013이 있군요.

학습기에 제가 가장 감명 깊게 읽은 책은 김용준의 『조선미술대요』을유문화사, 1948, 근원 김용준전집 2권, 열화당, 2001입니다. 물론 군사독재정권에 의해 금지된 책이라 은밀한 통로를 통해 구해 읽었지요. 이 저작이 지니고 있는 의미는 매우 각별합니다. 한국미술사의 시대 구분과 본성을 문제 삼은 본격 한국미술통사인데 이후 한국사회에서 발간된 한국미술사의 원형이라 할 만합니다. 미술을 보는 관점이라든지 각 시대마다의 특징을 함축하는 낱말의 선택에 있어 그 탁월함은 어디 비교할 길이 없어요. 김원용이 1968년에 발표한 『한국미술사』는 전체 구성과 미술사관 모두에서 『조선미술대요』를 꽤 닮았습니다.

그리고 특별히 언급해두고 싶은 저작은 고유섭의 『조선미술사』 전2권열화당, 2007입니다. 이동주의 『한국회화소사』서문당, 1972와 함께 언젠가 읽어야 할 고전입니다. 덧붙여 두자면 조각사 분야 통사는 없다시피 한데 평양에서 나온 책이 있어요. 구하기 쉽지 않겠지만 김정수가 집필한 『조선조각사』평양 조선미술출판사, 1990에

서 해방 이전 조각사 서술은 짜임새가 탄탄해서 미술사를 공부하는 이들이 눈여겨볼 만한 가치가 있습니다.

홍지석 한국회화사에 관한 책도 몇 권 소개해주시지요.

최열 이동주의 『한국회화소사』^{서문당, 1972} 역시 한국회화사의 구도를 한 눈에 파악할 수 있게 해주는 명저입니다. 안휘준의 『한국회화사』^{일지사, 1980}도 한국회화사를 접할 때 읽는 책입니다.

통사란 언제나 역사 공부의 첫걸음입니다. 그런데 이동주의 『한국회화소사』는 눈부시게 뛰어난 명저지만 분량이 너무 작은 문고판이라 설명이 지나치게 부족한 단점이 있어요. 그러므로 같은 저자의 『우리나라의 옛그림』^{박영사, 1975, 학고재,} ¹⁹⁹⁵을 함께 읽을 것을 권합니다. 한국회화의 변천을 바라보는 미술사가의 통찰과 작품 자체를 바라보는 심미적 안목이 잘 어우러진 명저지요.

나는 통사와 더불어 작가를 대상으로 삼은 작가 연구를 읽어야 한다고 생각합니다. 아니 오히려 작가를 다룬 책부터 먼저 읽으라고 권하고 싶습니다. 물론 다루는 대상 작가가 지닌 깊이와 넓이를 매력에 넘치도록 서술하는 저자의 역량이 넘쳐야 하겠지요. 이런 책을 만나면 이후 미술사의 유혹으로부터 헤어나올 수 없을 겁니다. 작가 연구는 미술사 공부의 핵심입니다. 이를테면 산천을 공부할 때 산맥을 빠르고 깊게 이해하기 위해서는 그 산맥에 즐비한 수십 개의 봉우리를 오르내려야 하는 일과 같지요. 작가는 미술이라는 거대한 산맥의 봉

우리들입니다. 그러므로 작가 공부가 곧 미술 공부라고 말하고 싶습니다.

작가 연구서로는 박은순의 『공재 윤두서』돌베개, 2010, 이예성의 『현재 심사정』돌베개, 2014, 이성혜의 『조선의 화가 조희룡』한길사, 2005, 이선옥의 『우봉 조희룡』돌베개, 2017, 김상엽의 『소치 허련』돌베개, 2002이 있습니다. 그 밖에도 김홍도, 이하응을 비롯한 여러 작가를 대상으로 삼은 좋은 책들이 있지요. 그리고 유홍준의 『화인열전』은 흥미로운 서술 방식이 눈에 띄는 저작입니다. 이 밖에도 매우 뛰어난 책들이 있지만 공부의 수준을 끌어올린 뒤 읽기를 권하겠습니다.

20세기 작가 연구서는 앞서 말한 윤범모의 『김복진 연구』와 나혜석, 정현웅, 권진규, 박수근, 이중섭을 다룬 책들이 있습니다. 이 가운데 나혜석이나 이중섭 같은 경우 유사한 책이 많습니다. 이때 가장 중요한 선택 기준은 그 책의 저자입니다. 그 분야 최고의 연구자여야 합니다. 이러한 선택 기준은 비단 작가 연구서에만 해당하지 않습니다. 해당 분야 연구에 최고, 최대의 업적을 쌓은 학자를 가려내는 안목은 결코 쉽게 갖춰지지 않지요. 이 대목에서 이른바 '권위'라는 낱말이 떠오릅니다. 권위의 타파가 학문의 진보를 가능하게 한다고 하지만 타파해야 할 것은 권위가 아니라 '권력'이겠지요. 오히려 권위란 지켜나가야 할 무엇이 아닌가요? 덧붙여 두자면 중견 연구자 가운데 저서를 간행하지 않은 이들이 있어요. 이를테면 근대미술사 분야의 김현숙, 목수현睦秀炫, 1962~ 은 뛰어난 연구 논문을 내놓았음에도 정작 단행본이 없는 거죠.

홍지석 한국근대미술사를 공부할 때는 최열 선생의 『한국근대미술

의 역사』, 『한국근대미술비평사』를 참조해야 합니다. 이외에 어떤 책을 추천하시겠습니까?

최열 한국근대미술사 입문서로는 이경성의 『근대한국미술가논고』, 『속근대한국미술가논고』를 추천하고 싶습니다. 미술가 열전의 형태를 취하고 있다는 점에서 장언원의 『역대명화기』, 오세창의 『근역서화징』 등 인물을 중시했던 동양의 미술사 전통을 계승하고 있습니다.

그런데 조선, 중국만 그런 게 아니지요. 서양 또한 미술사의 아버지라 불리는 바사리의 『미술가 열전』이야말로 인물 미술사에요. 그러니까 유홍준의 『화인열전』, 최열의 『화전』 역시 같은 지평에 속해 있다고 보아야겠지요.

아무튼 이경성의 『근대한국미술가논고』, 『속근대한국미술가논고』는 교양인이라면 누구나 쉽게 읽을 수 있을 정도로 쉽고 평이한 문체지만 결코 가볍지 않습니다. 근대미술에 대한 탁월한 통찰이 빛나는 저작입니다. 예를 들어 김환기의 예술에 대한 이경성의 통찰을 뛰어넘는 글을 나는 아직 발견하지 못했습니다. 오래전에 발간되었다고 가볍게 여기는 이들이 있는데 세월이 흐를수록 더욱 빛나는 책이에요. 이런 점에서 김용준의 『조선미술대요』와 이경성의 『근대한국미술가논고』, 『속근대한국미술가논고』를 아울러 필독서로 강조해두고 싶습니다.

이러한 작가 연구서를 탐독하는 가운데 윤범모의 『한국 현대미술 100년』,^{현암사,} ¹⁹⁸⁴, 『한국 근대미술의 형성』^{미진사, 1988}을 읽어야 합니다. 김영나의 『20세기의 한

국미술』예경. 1998, 정형민의 『한국 근현대 회화의 형성 배경』학고재. 2017도 참조할 필요가 있습니다.

그런가 하면 한국근대조각사를 공부할 때는 윤범모의 『김복진 연구 – 일제강점하 조소 예술과 문예운동』동국대학교출판부. 2010, 김이순의 『현대 조각의 새로운 지평 – 전후의 용접 조각』혜안. 2005, 최태만의 『한국현대조각사연구』아트북스. 2007, 조은정의 『동상 – 한국 근현대 인체 조각의 존재 방식』다할미디어. 2016 등을 구해 읽어보아야 합니다.

"원전을 읽어야 합니다. 처음에는 어렵겠지요.
하지만 뒷날 꼼꼼히 다시 볼 생각을 하고서라도
꼭 챙겨 읽어둘 것을 권합니다"

홍지석　　　　화가나 조각가 등 미술가들이 직접 발표한 저작 가운데도 미술사적 가치가 있는 저작이 많습니다.

최열　　　　물론이지요. 이인상의 『능호집』박희병 옮김, 돌베개. 2016, 강세황의 『표암유고』김종진 외 옮김, 지식산업사. 2010, 조희룡의 저작을 엮은 『조희룡 전집』 전6권이성호 옮김, 한길아트. 1999, 김정희의 저작을 한 자리에 모은 『완당 전집』신호열 편역, 솔출판사. 1996, 허

련의 자서전인 『소치실록』김영호 편역, 서문당, 1976 같은 책은 매우 중요한 1차 자료들입니다. 어렵다고 해서 읽지 않고 건너뛰면 기초공사를 하지 않고 집을 짓는 것과 같으니 뒷날 공력이 붙으면 그때 꼼꼼히 읽더라도 처음엔 훑어보는 수준에서라도 펼쳐보길 권합니다. 이른바 원전原典을 읽는 법이겠지요.

홍지석　　　　20세기 미술가들 중에서는 나혜석, 김환기, 천경자, 하인두, 이우환의 글이 좋습니다. 특히 『원본 나혜석 전집』서정자 편, 푸른사상, 2013에 실린 나혜석의 글은 매우 진보적인 해방의 이념을 내포하고 있어서 늘 감탄하며 읽습니다.

최열　　　　김복진, 오지호, 김용준, 정현웅의 책도 덧붙이고 싶습니다. 특히 김용준의 『근원수필』열화당, 2001은 문학사의 명저로 정평이 나 있지요. 이외에도 단행본으로 출간이 되지 않아서 그렇지 날렵한 비판의 시선과 빼어난 감수성의 조화를 이루고 있는 글이 많아요.

"'미술'을 이해하려면
철학과 미학의 담론을 살펴봐야 합니다.
물론 동양과 서양의 미학과 사상을 두루 살펴야겠지요"

최열 이번에는 미술사학 분야에 진입한 다음 자신이 서야 할 자리를 찾으려는 때 읽어볼 만한 책들을 생각해봅시다. 먼저 학문사, 그러니까 미술사의 역사를 다룬 책들을 떠올려볼 수 있겠지요.

홍지석 서양미술사의 학문사를 다룬 대표적인 저작으로 우도 쿨터만Udo Kultermann, 1927~2013의『미술사의 역사』김수현 옮김, 문예출판사, 2002가 있습니다. 서양미술사학의 역사를 파노라마처럼 펼쳐놓은 책인데 미술사학의 학문적 계보를 파악할 때 보탬이 됩니다. 리오넬로 벤투리의『미술비평사』김기주 옮김, 문예출판사, 1988, 다카시나 슈지高階秀爾, 1932~ 의『미의 사색가들』김영순 옮김, 학고재, 2005도 미술사학사에 대한 이해를 돕는 책입니다.

물론 서양미술사의 고전들을 차근차근 읽어나가면 가장 좋겠지요. 빈켈만의『그리스미술모방론』민주식 옮김, 이론과 실천, 2003, 부르크하르트의『치체로네-이탈리아 미술을 즐기기 위한 안내』박지형 옮김, 서울대학교출판문화원, 2014, 뵐플린의『미술사의 기초개념』박지형 옮김, 시공사, 1994, 포시용Henri Focillon, 1881~1943의『앙리 포시용의 형태의 삶』강영주 옮김, 학고재, 2001, 파노프스키의『도상해석학연구』이한순 옮김, 시공사, 2002와『시각예술의 의

미』임산 옮김, 한길사, 2013 등은 서양미술사의 중요한 고전에 해당합니다. 미술사학자를 다룬 평전 형태의 저작으로는 최성철의 『부르크하르트-문화사의 새로운 신화를 만들다』한길사, 2010, 다나카 준田中純의 『아비 바르부르크 평전』김정복 옮김, 휴먼아트, 2013을 추천하고 싶습니다.

최열　　　　한국의 경우엔 그처럼 미술사학을 대상으로 삼는 책이 드뭅니다. 그나마 미의 개념을 둘러싸고 20세기 미술사학자를 다룬 저술이 있어요. 『한국의 미를 다시 읽는다』권영필 외 지음, 돌베개, 2005가 바로 그것인데 흥미로운 책입니다. 이 책을 읽다보면 미학에도 관심을 가져야 한다는 생각이 저절로 들 겁니다.

홍지석　　　　예술에 대한 철학적, 미학적 사유에도 관심을 가져야 합니다. '미술사란 무엇인가'를 묻는 일은 '미술이란 무엇인가'를 묻는 일과 무관하지 않고 '미술'을 이해하려면 아무래도 철학과 미학의 담론을 살펴봐야 하기 때문입니다. 저는 폴란드 태생의 철학자 타타르키비츠Władysław Tatarkiewicz, 1886~1980가 쓴 『미학의 기본개념사』손효주 옮김, 미술문화, 1999를 반드시 읽어야 할 책이라고 생각합니다. 미학의 기본 개념에 해당하는 '여섯 가지 개념의 역사'(이것이 이 책의 원제입니다)를 다루고 있는데, 예술·미·형식·창조성·미메시스·미적경험이 바로 여섯 가지 개념입니다. 예술이나 미, 형식, 리얼리즘 등 미술사가들이 흔히 사용하는 개념들이 고정불변의 정의를 갖고 있지 않다는 사실을 깨닫게 해주지요.

역사의 변천에 따라 개념에도 변화가 발생한다는 것입니다. 『미학의 기본 개념사』에서 취한 개념사의 연구 방법은 최근 인문학의 가장 중요한 화두이기도 합니다.

타타르키비츠의 또 다른 저작 『미학사』 전3권손효주, 미술문화, 2005~2014은 우리말 번역이 완료됐습니다. 미술사가가 참조할 만한 예술철학 저작으로 조요한趙要翰, 1926~2002의 『예술철학』미술문화, 2003, 김혜련·김혜숙이 함께 쓴 『예술과 사상』이화여자대학교 출판문화원, 2007이 있습니다. 『미학예술학사전』미진사, 1989과 『미학대계』 전3권서울대학교출판부, 2007은 곁에 두고 사전처럼 활용할 수 있는 책들입니다. 박영욱의 『보고 듣고 만지는 현대사상』바다출판사, 2015, 하선규의 『서양미학사의 거장들』현암사, 2018도 추천하고 싶습니다.

최열 미술사가들은 서양과 동양의 미학사상을 두루 살펴봐야 합니다. 특히 현재 한국 중고등학교의 정규 수업 과정에서 동양철학사상을 제대로 가르치지 않기 때문에 동양미술사의 기본이 되는 동양철학에 대한 학습은 미술사가의 매우 시급한 당면 과제입니다. 최대한 빨리 중고등학교 교육 과정을 바로 잡아야 합니다.

유가 문명권의 미학사상을 공부할 때는 역시 리쩌허우李澤厚, 1930~ 의 저작을 읽어야 합니다. 역시 『중국미학사』권덕주, 김승심 공역, 대한교과서주식회사, 1992를 기본으로 삼고서 『미의 역정』이유진 옮김, 글항아리, 2014, 『화하미학』조송식 옮김, 아카넷, 2014을 참조해야지요. 리쩌허우의 이 책만을 읽어서는 텅 빈 느낌으로 끝날 수 있어요. 그 공허함을

채우기 위하여 그가 쓴 『중국고대사상사론』정병석 옮김, 한길사, 2005을 같이 읽어야 합니다. 중국철학의 전체 지평 속에서 중국미학과 문예의 흐름을 파악할 수 있다는 이야기입니다.

한국사상사를 다룬 책 가운데는 중국 연변대학 주홍성朱洪星의 『한국철학사상사』김문용, 이홍용 옮김, 예문서원, 1993를 추천하고 싶습니다. 이해가 빠른 개괄서라는 점이 장점입니다.

한국철학사는 불가와 도가, 유가의 도래 이전 토착 사상이 바탕을 이루는 위에 불가 사상, 도가 사상, 유가 사상이 전개되었고 미술과 미학은 바로 그 사상과 얽혀서 전개되어왔습니다. 따라서 토착 사상, 도가 사상, 불가 사상도 공부해야 하겠지만 여기서는 유가 사상 쪽만 이야기하기로 하지요. 조선시대 오백 년을 지배해온 사상이고 그 사상을 배경으로 미학과 예술이 전개되어왔으니까 말이지요. 먼저 정재훈의 『조선시대의 학파와 사상』신구문화사, 2008과 함께 한국인물유학사편찬위원회에서 낸 『한국인물유학사』 전4권한길사, 1996 그리고 최영성의 『한국유학통사』 전3권심산, 2006을 읽을 것을 권합니다.

<u>홍지석</u> 저는 중국화론을 공부할 때 갈로葛路, 1926~ 의 『중국회화이론사』강관식 옮김, 돌베개, 2010나 쉬푸콴徐復觀, 1904~1982의 『중국예술정신』권덕주 외 옮김, 동문선, 1990을 많이 참조했습니다. 최근 출간한 한정희, 최경현의 공저 『사상으로 읽는 동아시아의 미술』돌베개, 2018도 동아시아의 미술을 이해하는 길잡이로 삼을 만한 책입니다.

최열 중국화론에 관한 책이라면 온조동溫肇桐의『중국회화비평사』강

관식 옮김, 미진사, 1994도 빼놓을 수 없지요.

그런데 그 같은 미술론, 미술비평 관련 책보다도 중국과 한국의 문학사를 대상
으로 하는 저술들을 먼저 읽어야 한다고 생각합니다. 물론 너무 방대하기 때
문에 여기서는 한국의 연구자들이 저술한 개론서를 추천해두고 싶습니다.

허세욱의『중국고전문학사』전2권법문사, 1986~1996과 차주환의『중국시론』서울대학교출판
부, 1989으로 압축시키되 지난 20세기 이후 동양을 교육하지 않고 있으므로 이런
한계를 극복하기 위하여 박동석의『중국학술개론』전통문화연구회, 2002을 살펴보아야
합니다. 이렇게 중국 학술체계와 문예의 역사와 본질을 개괄하고 난 뒤 한국
문학을 학습해야겠지요.

이가원李家源, 1917~2000의『조선문학사』전3권태학사, 1995은 이 분야 최고의 고전인데
웬만한 지식 수준으로는 읽기가 매우 힘들기 때문에 미술사 입문자에게 추천
하기에는 무리가 있습니다. 따라서 언젠가 도전해야 할 책으로 두고 먼저 차주
환의『한국한문학사』아세아문화사, 2008와 민병수의『한국한시학사』태학사, 1996를 살펴보
아야 합니다. 여기서 그치면 안 되고 나아가 김현, 김윤식이 함께 쓴『한국문
학사』민음사, 1996를 읽으면 한국문학사뿐만 아니라 한국사상사에 대한 통찰을 얻
을 수 있습니다. 여기에 덧붙여 조동일의『한국문학통사』전5권지식산업사, 1992~1993
은 사전처럼 곁에 두고 살펴보아야 하지요.

여기에 더해 근대 지식인들에게 큰 영향을 미친 마르크스레닌주의 미학서들
도 읽어보았으면 합니다. 특히 이승숙, 진중권이 번역한 오프스야니코프Michail

Owsjannikow, 1915~1987의 『마르크스레닌주의 미학원론』이론과 실천, 1990을 추천하고 싶습니다. 나는 그 이전에 여러 가지 경로를 통해 마르크스 미학과 예술론을 배웠지만 이 책을 읽고서야 그 미학이 개념화되었음을 깨우쳤지요. 물론 20세기 소비에트연방 시절 정식화된 마르크스레닌주의 미학을 이해하는 데는 소련과학아카데미가 편찬한 『마르크스레닌주의 미학의 기초이론』 전2권신승엽 외 옮김, 일월서각, 1988이 최고의 교과서일 겁니다.

"스스로에게 질문해보십시오.
미술사 공부는 한 번뿐인 당신의 인생에서
어떤 의미를 지니고 있습니까"

<u>홍지석</u> 이제 대화를 마무리할 때가 된 것 같습니다. 지금껏 언급되지 않은 책들 가운데 추천할 만한 책이 더 있으신지요?

<u>최열</u> 케네스 클라크Kenneth Clark, 1903~1983의 『누드의 미술사』이재호 옮김, 열화당, 2002가 있습니다. 오해를 사기 쉬운 제목이지만 '이상적인 형태에 대한 연구'라는 부제가 암시하듯 이 책은 인간의 몸과 아름다움에 대한 해석의 변천을 다루고 있어요. 누드라는 주제를 통해 미술의 본성과 근본 과제를 숙고한 역작입니

다. 송미숙이 옮긴 『The American Century: 현대미술과 문화 1950~2000』학고 재, 2008도 읽어볼 만합니다. 미국 휘트니미술관에서 낸 책으로 20세기 후반 세계 문화의 중심이었던 미국의 미술과 문화를 총체적, 비판적으로 성찰했지요. 휘트니미술관 큐레이터를 역임한 리사 필립스Lisa Phillips를 비롯해 건축, 공연, 문학, 음악 등 관련 인접 분야의 전문 연구자 19명이 필자로 참여했습니다. '왜, 그리고 어떻게 미국미술이 세계를 지배할 수 있었는가'를 잘 보여주는 책입니다. 그런가 하면 휘트니 채드윅Whitney Chadwick, 1943~ 이 쓴 『여성, 미술, 사회-중세부터 현대까지 여성 미술의 역사』김이순 옮김, 시공사, 2006, 우효경이 번역한 『게릴라걸스의 서양미술사-편견을 뒤집는 색다른 미술사』마음산책, 2010는 미술사가의 지향과 실천에 따라 전혀 다른 미술사 서술이 가능하다는 것을 보여주는 저작이지요. 덧붙여 두자면 민은기의 『음악과 페미니즘』음악세계, 2005입니다.

홍지석 저는 대원사의 '빛깔있는 책들' 시리즈를 추천하고 싶습니다. 아무리 사소한 것들도 보는 관점에 따라 아주 훌륭한 사고의 주제가 될 수 있음을 알려줍니다. 지난 대화에서 최열 선생님이 "세상을 바꾸기 위해 미술사를 연구한다"고 하셨는데 저는 지금 사소해 보이는 것, 현재 많은 사람이 무가치하다고 단정해버리는 것들에 세상을 바꿀 단서가 있다고 생각합니다. 곰브리치가 미술사를 서술하며 편견과 관습에서 벗어나 새롭게 보는 태도를 강조했던 뜻도 그와 다르지 않다고 생각합니다.

최열　　　　이 대화를 시작하며 미술사학자로 평생을 살아가기 위해 갖춰야 할 요소 가운데 물질 이야기를 했던 것이 생각납니다. 이제 끝에서는 정신 이야기를 하기로 하지요.

강단 사회주의자들과 맞섰던 독일 사회과학자 막스 베버의 『직업으로서의 학문』전성우 옮김, 나남, 2006과 노벨문학상을 거절한 위대한 실존주의자이자 나치 제국에 맞선 레지스탕스였던 사르트르의 『지식인을 위한 변명』조영훈 옮김, 한마당, 1979, 언어학자로서 아나키스트이자 사회운동가인 노엄 촘스키의 『지식인의 책무』강주헌 옮김, 황소걸음, 2005를 꼭 읽어야 해요. 학자의 정신이 어떠해야 하는지 뚜렷하게 밝혀줄 것입니다.

지금 미술사학계에 활동하는 숱한 이들은 오직 물질만을 따를 뿐 정신 이야기엔 관심이 없어요. 인류와 종족공동체의 자유 그리고 평화와 환경에 대한 문제의식과는 거리가 너무 멀고 심지어 인권을 억압하고 환경을 파괴하는 세력으로부터 이익을 취하는 자들이 없지 않습니다. 아름다움의 다른 이름인 미술로 살아가는 사람이라면 부정과 부패로 자신의 정신을 물들일 수 없을 것입니다.

이쯤해서 앞서 말한 모든 저술보다도 저는 원재린의 『조선 후기 성호학파의 학풍 연구』혜안, 2003를 아주 정성스레 읽을 것을 권하고 싶습니다. 18세기 밤하늘의 은하수처럼, 바닷가의 모래알처럼 많은 제자를 배출한 성호 이익의 문하가 어떻게 가능했는가를 알려주고 있기 때문이지요. 나는 이 책을 읽고서 그때까지 지켜오던 학자, 비평가로서의 정신과 태도와 자세 그리고 방법과 관점을 성찰하고 재구성했습니다. 이 무렵 대학 강사로 생계를 이어가기 시작했는데 그

로부터 지금까지 제 수업 한 번 들은 학생이라고 해서 감히 제자로 인정할 수 없었고 더구나 나 스스로를 그들의 스승이라고 생각할 수 없었습니다. 성호학파의 '스승과 제자'를 보았기 때문에 감히 엄두조차 내지 못했지요. 이제 겨우 나이 60을 갓 넘겼지만 나는 여전히 학생입니다. 이런 정신은 성호 이익에게서 배운 것입니다. 가끔 민망해 하곤 합니다. 젊은 날 김복진의 제자임을 자처하고 지금껏 스승으로 여겨왔는데 만약 어렸을 때 성호 이익의 저 '스승과 제자'의 인연을 알았다면 결코 김복진을 스승으로 여길 수 없었을 겁니다.

끝으로 한국의 미술사학자라면 자신의 서재에 다음의 책 몇 권을 펼쳐두라고 말하고 싶습니다. 공자의 『논어』, 장자의 『장자』, 유마維摩의 『유마경』을 왼편에 두고 사마천의 『사기』와 일연의 『삼국유사』를 오른편에 두어야 합니다. 이 책들은 지난 천 년 동안 동북아시아 문명권에 뿌리내리며 살아온 사람들의 문화심리를 지배하고 있는 고전이기 때문입니다.

홍지석 긴 대담을 마치는 이 순간 남기고 싶은 이야기가 없을 수 없겠지요.

최열 '미술사라는 공부는 한 번뿐인 나의 인생과 바꿀 만한 가치가 있을까?'

바로 이 질문입니다. 미술사 공부를 통해 나는 세상을 바꾸지는 못했으나 변화를 시켰습니다. 나는 그렇게 믿고 있습니다. 전제주의와 군사독재정권을 끝

냈습니다.

하지만 그게 다가 아니지요. 정치 민주화에는 성공했지만 사회 민주화, 경제 균등화에는 실패했음을 인정합니다. 실제로 전제정부와 군사독재정권의 그늘에서 성장한 친일파와 자본가, 다시 말해 지금껏 '보수 세력'이라고 불러온 세력은 더욱 강대해졌습니다. 또한 전제와 독재에 맞서 싸우던 이른바 '진보 세력'은 정치 권력을 장악한 다음 곧이어 탐욕의 수렁에 빠졌습니다. 극우와 극좌, 보수와 진보라는 분류는 의미를 잃은 지 너무 오래입니다. 그 모든 세력 안에 탐욕과 불의가 활활 타오르고 있기 때문입니다.

돌이켜보면, 반독재 민주화운동 세력이 정치 민주화를 쟁취하고 권력을 장악했을 때 미술사 분야에 대한 혁명 정책을 수행하지 않았습니다. 창작과 비평 분야에서 어두운 과거를 청산하기 위한 노력을 기울인 적은 단 한 번도 없었지요. 미술 분야는 정치 권력이 바뀌는 동안 변화는커녕 기존의 미술 권력은 더욱 강성해가기만 했습니다. 하지만 저는 지금껏 포기해본 적이 없습니다. 나의 글이, 나의 말이, 나의 몸짓이 세상을 바꾸는 일임을 단 한 순간도 잊어본 적이 없습니다. 그런 까닭에 이 한 번뿐인 인생을 미술사에 바친 것은 가장 가치 있는 일이었다고 믿고 있습니다.

최열의 추신追伸

미술사의 길을 걷고 싶어 하는 누군가에게 처음 해주고 싶은 이야기는 '미술이나 역사, 이론에 관한 개론서를 읽어야 한다는 게 아닙니다. 그런 식이었다면 '미술사 방법론과 이론' 같은 제목의 번역서를 추천하고 나면 그뿐이었을 겁니다.

아주 오래전 미술사학의 길을 걷고 있는 후배에게
이런 이야기를 한 적이 있습니다.

"학자의 유형은 크게 두 가지다.
'열매를 따는 사람'과 '씨앗을 뿌리는 사람'"

당신은 어느 쪽을 택하시겠습니까?
또 다른 후배에게는 이런 이야기를 한 적도 있습니다.

"학자의 유형은 크게 두 가지다.
꽃을 보는 사람과 물을 주는 사람."

당신은 어떤 사람이고 싶습니까?
또 다른 후배에게는 이렇게 말했습니다.

"학자의 유형은 크게 두 가지다.
경쟁하는 사람과 동반하는 사람."

당신은 누구를 선택하겠습니까?

미술사학이라는 길 위에 큰 자취를 남긴 이들을 살펴보면
다음의 유형으로 나눌 수 있더군요.

'해석하는 사람과 실증하는 사람.'

당신은 어느 쪽 사람이 쓴 글을 읽고 싶습니까?
또 다른 방식으로 나눠볼까요?

'변형하는 사람과 창안하는 사람.'

당신은 어느 쪽에 더 매력을 느낍니까?

내가 좋아하는 사람들은 대부분 씨앗을 뿌리고, 물을 주며, 동반하는 이들이었습니다. 또한 그들은 실증하며, 창안하는 사람이었습니다. 나는 이미 있던 길을 걷기보다 없던 길을 만드는 이들을 따르고 싶었습니다. 성호 이익, 다산 정약용, 정관 김복진, 우현 고유섭, 근원 김용준, 범이 윤희순, 동주 이동주가 그런 이들이었지요. 석남 이경성, 임영방은 제게 물줄기를 만들어주고, 물까지 흘려보내준 존재입니다. 여전히 저는 그들의 뒤를 따르고 있고, 앞으로도 따를 겁니다.

그들의 뒤를 따르며, 그 이전까지 아무도 하지 않았던 민족해방미술운동, 프롤레타리아 미술운동, 친일부역미술과 해방공간미술, 월북미술가 연구 그리고 제도사, 논쟁사, 비평사, 사학사와 같은 분야를 개척하여 그 계보를 체계화함으로써 미술사의 구도와 계보를 정립시켜왔습니다. 그리고 내가 활동하던 시대를 대상으로 삼아 그 구도와 계보를 체계화하는 '당대사' 분야에도 노력을 기울였습니다. 민중미술운동사가 그것입니다.

당대를 서술 대상으로 삼는 태도는 학문의 '객관성'을 금과옥조로 삼는 기존의 관점으로는 꿈도 꿀 수 없었지요. 하지만 학문의 '주관성'을 확신하는 나로서는 그런 건 장애일 수 없었습니다. '당대사'는 당대의 운동에 대한 성찰이라는 점에서 사학과 그 사학을 수행하는 사학자의 관점과 태도를 고스란히 드러내는 일이므로 정말 시대에 대한 믿음이 없다면 할 수 없는 일이겠지요. 몇 년 단위로 서구 사상과 이론을 수입해 변신을 거듭하는 저 '사상의 나그네' 따위라든지 권세에 부역하면서 변신을 거듭하는 '권력의 추종자' 따위로서는 상상하지도 못할 일입니다.

사학을 하려는 사람에게 가장 필요한 덕목은 무슨 '지사의 기개'가 아니라 '품성', 그 가운데서도 '사랑의 품성'이라고 생각합니다. 사랑의 품성이라고 했지만 동양식으로 말하면 '어질 인仁'입니다. 물론 이런 품성이 사학자에게만 필요한 것은 아닙니다. 지식인이라면 갖추어야 할 덕목입니다. 아름다움을 다루는 기술인 '미술'을 하는 사람에게는 그 아름다운 품성이 절대여야 하겠지요. 그러니 아름다움을 다루는 기술인 미술의 본질과 기능, 그 구조의 역사를 다루는 사람인 미술사학자에게 그 아름다운 품성이란 근본 문제가 아닌가 합니다.

미술사를 하는 사람이라면 함께 공부하는 동료를 사랑하는 품성을 갖추어야 합니다. 근대 세계를 열어간 성호학파의 학풍을 결정짓는 한 가지는 우도론友道論입니다. 견해가 다르고 추구하는 바의 이상과 가치가 다르다고 해도 미술사학이라는 한 길을 걷는 벗임을 언제나 명심해야 합니다. 문득 경쟁과 질시, 투기에 가득 찬 이들의 추악한 이익 다툼을 보곤 합니다만 나는 그런 자들의 글은 얼마 가지 않아 곧장 잊힐 것이라고 믿습니다. 생각해보십시오. 권세와 이익이라는 탐욕에 눈이 먼 자들이 토해낸 글 따위가 무슨 아름다운 가치를 지닐 수 있겠습니까.

사랑해야 할 것은 또 있습니다. 미술사를 공부하려는 이라면 자신이 살피려는 대상을 사랑해야 합니다. 사랑하면 더 많은 것을 보고 들을 수 있으며 느낄 수 있기 때문입니다. 저는 '학자는 연구 대상에 대해 냉정한 시선을 유지해야 한다'는 말을 숱하게 들으며 자랐습니다. 그 때문에 그 '냉정함'이 학문의 역동성을 가로막는 장애임을 더욱 크게 깨우칠 수 있었습니다. 대상을 냉정하게 보는데 무엇을 보고 듣고 느낄 수 있겠습니까.

성호학파 이야기가 나왔으니 한 가지를 덧붙여둘까 합니다. 스승과 제자 이야기입니다. 대학에 입학해서 강의를 들으면 그 교수, 강사를 모두 스승이라고 하던데 이건 '스승'을 오해하는 짓입니다. 교수와 강사 또한 자신의 강의를 들은 수강생을 모두 제자라고 하던데 이것도 '제자'를 왜곡하는 짓입니다. 스승과 제자 사이는 그렇게 맺어지는 게 아닙니다. 제자가 되고 싶은 이가 뜻을 올리고 난 뒤 스승이 되고 싶은 이가 그 뜻을 받아들였을 때에야 비로소 사제지간이 이루어집니다. 성호 이익과 순암 안정복 사이가 사제로 맺어지는 길고 어려운 과정이 바로 그 전형을 보

여줍니다. 사제 관계는 이토록 엄격한 것인데도 오늘날 너무나도 가볍게 이루어지고 있습니다. 그러다보니 교수 직위나 권세를 잃어버리는 순간 그 많던 제자가 홀연 사라져버리는 것 아니겠습니까. 이처럼 거품 같은 '강단사제'가 계속 이어지고 있으니, 미술사의 길을 걷고자 한다면 미래의 스승을 고를 때 학문과 인품만이 아니라 참으로 한 번밖에 없는 내 인생을 걸 만한 사람인지 깊이 헤아려야 합니다.

오늘날 사학, 미술사학을 하려는 이들이 지켜야 할 정신이 있습니다. 이를 18세기 조선의 방식으로 말한다면 대동大同, 균역均役, 탕평蕩平이고 서구 근대식으로 말하면 자유, 평등, 박애입니다. 서로 지역과 시대, 표현은 다르지만 내포하는 정신은 흡사합니다. 곧 근대 가치로 일관하는 것이지요. 근대 세계 인류의 이상과 가치를 함축하고 있는 저 정신이야말로 근대 세계를 살면서 끝없이 실현시켜나가야 할 가치 아니겠습니까? 공동체의 노동과 생산에 의해 존재하는 학술행위를 영위해가는 학자라면 그 가치의 실현을 위한 글쓰기야말로 부여받은 소명이라 하겠습니다. 공동체는 지식인을 특별히 대우하면서 양성하는 그릇입니다. 그런 까닭에 매천 황현은 '벼슬하지 않은 내가 조정을 위해 죽을 의리는 없으나 나라가 오백년 동안 선비를 길러왔는데 그 나라가 망하는 날 죽는 선비 하나 없다면 미안한 일 아니겠는가'라고 탄식했던 것입니다. 바로 이런 정신과 태도가 지식인의 사명이자 책무입니다.

하지만 공동체를 배반하여 저 제국의 침탈, 쿠데타와 독재, 살육과 착취, 부정과 부패 세력의 후원을 받으며 그에 부역하는 지식인들이 존재하는 것도 사실입니다. 그 밖에 한국전쟁 이후 선진 서구의 미니멀리즘을 수용한 계보를 두고 '도전과 저항'이니 '침묵의 저항'이니 하는 멋진 수식어를 거침없이 사용하는 이들도 없지 않

습니다. 언젠가 누군가 제게 '전후 한국의 미니멀리스트들이 누구에게 도전과 저항을 했는지'를 물어왔습니다. 저는 이렇게 답했습니다.

> "'침묵의 저항'이란 독재자에 대한 도전이나 저항이 아니라
> 억압과 착취를 당하던 민중에 대한 도전과 저항이다."

미술사의 길을 걷는 사람이라면 독재에 부역하는 자를 경계하고 또한 그런 삶을 살아가는 이들이 쓴 글에 담긴 추악함을 고르고 가려낼 줄 알아야 합니다.

저는 스스로를 근대의 이상과 가치를 받드는 사람이라고 믿고 있습니다. 그래서 성호 이익을 존중하고 정관 김복진을 스승으로 여기고 있습니다. 그렇다고 해서 미술사의 길을 걷고자 하는 이에게 처음부터 저들을 배우라고 말하고 싶지 않습니다.

그렇다면 무엇을 공부하라고 해야 할까요? 여성주의, 여성미술을 공부하라고 말하고 싶습니다. 저에게 가장 빈곤한 부분입니다.

사회에 갓 진출했던 시절 여성 해방, 여성주의를 책으로 배웠습니다만 몸과 의식은 쉽게 변화하지 못했습니다. 저로서는 이를 체화시키는 데 한계가 있었고, 결국 언제나 제 주위를 맴도는 미지의 영역으로 남아 있었습니다. 다시 공부를 시작한 것은 50대에 접어들 무렵입니다. 서양의 여성주의 미술사학의 성과에 힘입어 여성 해방미술에 관해 공부하기 시작했고, 그로 인해 여성주의 미술이야말로 근대의 이상과 가치를 완성하는 첫 걸음이라는 확신을 가질 수 있었습니다.

그러나 현실은 녹록하지 않습니다. 20세기가 끝나갈 무렵 미술사학자의 길을 걷고자 하는 여성들이 대거 진출했습니다. 하지만 이들은 결혼과 가사에 종속당했을 뿐 아니라 미술사학자로 생계를 유지할 길이 거의 없어 학업을 포기하는 경우가 허다했습니다. 그런 조건에서 여성주의 사상과 미학에 입각한, 이른바 여성주의 미술사학의 구축은 불가능한 일이었습니다. 21세기에 이른 오늘날 여성주의 미술운동의 정착과 더불어 여성주의 미술사학도 자리를 잡아가고 있습니다만 여전히 우리 사회는 50대가 넘은 여성 학자를 수용할 만한 그릇이 지극히 부족합니다. 남성의 경우라고 해도 어려운 조건임에는 크게 다르지 않지만 우리 사회는 제도가 어떠하든 여전히 남성중심주의가 지배하는 '남성의 왕국'입니다. 미술계와 미술학계도 다를 바 없지요. 만약 이 책을 읽는 이가 여성이라면 그처럼 여성에게 열악한 사회라는 사실을 진지하고 날카롭게 직시해야 한다고 말해주고 싶습니다.

현실의 문제는 또 있습니다. 미술사학이라는 학문에 팽배한 남성중심주의뿐만 아니라 학문의 식민성, 학문의 식민주의에 관해서도 기억해둬야 합니다. 일제강점기를 겪으며 우리의 학문 전반에 식민성이 심화되어왔음은 이미 주지의 사실입니다. 식민의 유산 가운데 하나는 선진 서구 학문에 대한 추종입니다. 세기가 바뀌는 2000년을 전후하여 이를 설명할 두 가지 좋은 사례가 등장했습니다. '민족주의 비판'과 '시각문화 연구'가 그것입니다. 서구 세계는 냉전 해체 이후 지배력을 지속하기 위하여 다양한 노력을 기울였는데 그 중 하나가 바로 '민족, 민족주의 해체'였습니다. 이러한 서구 세계의 민족주의 해체론에 열광한 지식인들 사이에 가장 크게 유행한 낱말이 바로 오리엔탈리즘이었지요.

얼핏 들으면 매우 매력에 넘치는 개념입니다. 이들이 전면에 내세운 구호 역시 매

우 명쾌했습니다. 바로 '민족주의는 반역이다'라는 문장이었습니다. 그런데 생각해 보세요. 단 한 순간도 '민족주의' 이념과 사상을 현실에서 관철시켜본 적이 없는 민족에게 '민족'을 해체하라고 하는 것이 온당한 말입니까? 한마디로 공동체의 이상과 가치를 앗아가버린 저들의 행위는 제국의 침탈에 고통당한 '공동체'에 대한 폭력이었습니다. 서구 세계는 이것으로 그치지 않았습니다. 21세기 자본주의 문명의 심화와 풍요로움을 증명하기 위하여 '미시사', 그리고 그와 같은 맥락으로 '시각문화론'을 개척해나갔습니다. 역시 지식인들이라고 하는 저들은 이에 열광했습니다. 하지만 자본주의의 미성숙과 고유 문명의 빈곤으로 허덕이고 있는 사회에서 미시사니 시각문화론이니 하는 방법론은 공동체의 미성숙과 문명의 빈곤을 증명하는 행위에 불과했습니다. 오히려 그 미성숙과 빈곤을 학문의 연구에 반영하거나 그에 맞선 길고 긴 서사를 대상으로 연구를 해나갔다면 더 풍요로운 학문의 성취에 도달했을 것입니다. 하지만 이 땅의 민족주의 해체론자들이나 시각문화론자들은 스스로가 속한 공동체의 상황과 조건을 고려하지 않고 선진 문명을 추종함으로써 자신의 우월성을 지속하기에 급급했으며, 이로써 스스로 학문의 식민성을 증명한 존재가 되어버리고 말았습니다.

무슨 말을 하려는 것인지 이해하십니까? 선진문명권에서 유행하는 최신의 학문은 언제나 자기 종족과 국가를 위한 학술 행위의 산물입니다. 그 행위의 본질을 꿰뚫어보지 못하고, 후진문명권에 속한 이들이 앞다퉈 그것을 수용해 전개하는 행위는 식민지 지식인들이 빠지기 쉬운 유혹입니다. 특히 진보를 유난히 앞세우는 '강단 진보지식인'들에게서 그런 양상을 흔히 볼 수 있습니다. 학문에 있어 식민성과 자주성은 진보나 보수로 구분할 수 없습니다. 따라서 이를 헤아리는 매의 눈을 갖

추기 위해 노력할 것을 권합니다.

끝으로 한 가지 선물을 드립니다. 인간의 다섯 가지 감각 중 소리야말로 가장 앞서는 게 아닐까 생각합니다. 우리가 처음 어떤 대상을 만났을 때 그에게서 나는 소리의 느낌을 판단의 근거로 삼는 경우가 많습니다. 보는 것은 그 다음이지요. 그러니까 미술은 음악 다음에 오는 것입니다. 어쩌면 어린 시절부터 지금까지 음악을 곁에 가까이 두고 있었다면 제 공부의 열매가 더 탐스럽고 빛날을지도 모를 일입니다. 하지만 저는 안타깝게도 미술에 집중한다는 이유로 문학과 연극, 무용과 영화를 멀리 밀어내버렸고 심지어 음악마저도 멀리했습니다. 돌이켜보니 그렇게 음악을 밀어낸 중년 시절이 안타깝습니다. 그래서 이제 미술사학의 길에 입문하려는 이들에게는 음악을 가까이 둘 것을 권하고 싶습니다. 음악이라 하면 녹음실에서 작업한 아주 깨끗한 것을 떠올리겠지만, 이왕이면 공연의 실황을 담은 영상을 즐겨볼 것을 권합니다. 녹음실에서 매끄럽게 다듬은 음악을 들을 때는 지나치게 정교하게 만들어진 듯해 긴장도 되고 아슬아슬하기도 합니다만, 공연의 실황 영상을 보고 있노라면 소리를 토해내는 사람과 온 몸으로 받아들이는 사람들의 몸짓이 꿈틀거리는 듯해 그야말로 온 몸의 감각기관을 뒤흔들어놓고, 온 몸을 살아 생동하게 해주는 것 같습니다. 물론 책을 읽거나 글을 쓸 때는 귀로만 음악을 들어야겠지요. 그리고 내 생애의 마지막 수집품인 음향 기기 이야기가 있습니다. 어릴 때야 휴대용 기기면 만족했지만 어른이 되어서는 질을 따졌습니다. 60대에는 1970년대 추억의 명기들을 중고시장에서 싼값에 구했습니다. '아날로그 시대'의 삼성, 인켈부터 일본의 마란츠를 거쳐 드디어 야마하 세계로 입문했습니다. '내추럴 사운드'를 내세운 야마하 앰프, 튜너, 스피커를 비롯한 모든 기기들은 인류 역

사상 가장 깔끔한 얼굴을 갖춘 조형예술작품이자 가장 담백한 소리로 60대의 저를 사로잡았습니다. 생애 끝까지 가슴을 울려줄 도구인 만큼 진지하게 음향기기를 선택하실 것을 권합니다. 나는 어린 시절 조안 바에즈를 듣고 자랐으며 성인이 된 뒤엔 보노Bono, 1960~ 의 '유투'U2를 가까이 했고 예순 살이 넘어서는 피터 가브리엘Peter Gabriel, 1950~ 과 특별히 시네이드 오코너Sinéad O'Connor, 1966~ 를 곁에 두고 있습니다. 그들은 모두 가수이기 이전에 사회운동가였습니다. 가난하고 아픈 사람 편에 서서 온 힘을 다합니다. 그들은 언제나 자유를 꿈꾸어왔습니다. 보노는 말했지요.

"나는 세상을 바꾸기 위해 음악을 한다."

물론 그들의 노래와 운동이 전쟁을 종식시키고 냉전을 해체하며 가난을 구제할 수는 없습니다. 하지만 저 역시 말합니다.

"내가 미술사를 공부하는 단 하나의 이유는
'세상을 바꾸기 위해서'입니다."

제 공부가 너무 하찮아 세상을 바꿀 수 없을지라도, 저는 이를 위해 공부합니다. 미술사를 공부하려는 당신에게 묻고 싶은 첫 질문이며 노년에 접어드는 제 자신에게 날마다 한 번씩은 하는 질문이 있습니다.

"당신은 왜 미술사 공부를 하려 합니까"

이 책을 둘러싼 날들의 풍경

한 권의 책이 어디에서 비롯되고, 어떻게 만들어지며,
이후 어떻게 독자들과 이야기를 만들어가는가에 대한 편집자의 기록

2016년. 어느 여름날 오후 미술사가인 최열, 홍지석 두 사람이 미술사 연구 모임
장소에 일찍 도착하다. 홍지석 선생이 최열 선생의 저작에 관해 질문하다. 하나의
질문은 또다른 질문을 부르고 또 부르다. 홍지석 선생이 따로 자리를 만들어 대화
를 이어나갈 것을 청하다. 최열 선생은 이에 흔쾌히 동의하다. 아예 정기적인 만남
을 갖기로 하다.

2016년 7월 22일. '미술사란 무엇인가'를 주제로 첫 번째 대화를 나누다. 이후 대
화는 2018년 7월 11일까지 서울 성수동 예술과학연구소, 서울 북서울미술관 카페
테리아, 서울 합정역 할리스까지 장소를 옮겨가며 약 3년여에 걸쳐 수 차례 이어지
다. 대화의 내용은 예술학 전공자인 최혜미 선생이 현장에서 기록했으며, 그 자료
를 토대로 저자 두 사람이 거듭해 정리, 수정, 보완의 과정을 거치다.

2017년. 어느 봄날 오후 최열 선생은 본인의 저서 중 한 권인 '화가 이중섭에 관한
평전'을 함께 만든 편집자와 만나는 자리에서 "최근 후배와 함께 이러한 대화를 나
누고 있으며, 그 대화를 녹음해 기록하고 있는데, 이후 그것을 토대로 하여 책으로
만들어볼 것을 구상 중이다"라고 스치듯 이야기를 건네다. 편집자는 "원고가 만들
어지면 보여달라"고 청하다.

2018년 1~2월. 최열 선생으로부터 검토용 원고를 받다. 검토 후 원고의 방향에 관
하여 의견을 전달하다.

2018년 3월. 두 사람의 저자가 원고의 방향에 관해 의논한 뒤 새롭게 보완 정리하
여 1차분의 원고를 완성하다. 편집자와 저자들 사이에 방향에 관한 공유와 논의가
이루어지다. 여러 버전의 원고가 인터넷의 망을 타고 여기에서 저기로, 저기에서
여기로 수 차례 오고 가다.

2018년 6월 22일. 출판계약서를 작성하다.

2018년 6월 말. 최종 원고의 입고 전 책의 판형을 결정하고, 레이아웃 디자인을 시
작하다. 편집자는 입고되는 원고의 화면교정을 시작하다.

2018년 7월. 초교 및 재교를 진행하다. 책의 제목을 『미술사 입문자를 위한 대화』
로 정하고, 이에 맞춰 원고를 정비하고, 여섯 번째 대화 '미술사 공부는 어떻게 시

작해야 하는가'를 추가 보완하다. 뜨거운 여름 내내 저자와 편집자 사이에 미입고 원고를 둘러싼 독촉과 민망함의 나날이 이어지다.

2018년 8월. 책의 앞머리에는 후배인 홍지석 선생이 쓴 '책을 펴내며'를, 책의 끝 에는 선배인 최열 선생이 쓴 '최열의 추신追伸'을 넣기로 하다. '책을 펴내며'를 통해 이 책이 미술사 입문자들에게 꼭 필요한 것임을 드러내려는 편집자와 '책을 펴내 며'를 통해 이 책이 어떻게 만들어졌고, 어떤 내용인지를 알리려는 저자의 이견을 조율하는 수 차례의 과정이 반복되다. 편집자의 문자는 매우 공손했으나, 그 내용 은 공손하지 않았음에도 저자는 받아들이고, 고치고, 수정해서 끝내 완성하다. 책 의 부제를 '미술사란 무엇이며, 어떻게 읽고 보아야 하는가에 관한 후배의 질문과 선배의 생각'으로 정하다. 표지 디자인을 시작하다.

2018년 9월. 저자 교정과 편집자의 최종교를 마무리하다. 표지 디자인에 사용할 사진의 이미지를 사진가 황우섭의 작품 중에서 고르고, 그 가운데 <고요한 대면> 으로 정하다. 9월 13일. 표지 문안 및 디자인을 확정하다. 표지 디자인 과정에서 디 자이너에 의해 부제의 끝부분 '후배의 질문과 선배의 생각'이 '후배의 질문 선배의 생각'으로 수정되다. 9월 18일. 인쇄 및 제작에 들어가다. 표지 및 본문 디자인은 최 수정이, 제작 관리는 제이오에서(인쇄:민언프린트, 제본:정문바인텍, 용지:표지-아 르떼 210그램 순백색, 본문-그린라이트 100그램), 기획 및 편집은 이현화가 맡다.

2018년 9월 30일. 혜화1117의 세 번째 책 『미술사 입문자를 위한 대화』 초판 1쇄본 이 출간되다. 출간 직후 서울 대학로 책방 이음에 들른 최열 선생이 그곳에서 만난 이 책의 최초 독자 박정배 씨에게 저자 서명을 하다.

2018년 10월. 한겨레, 조선일보, 매일경제, 중앙선데이, 교수신문, 세계일보, 한국 경제, 국민일보, 뉴시스, 경향신문, 연합뉴스 등에 출간 관련 기사가 게재되다.

2018년 12월 4일. 출간을 기념하여 권행가, 목수현, 조은정, 신수경, 김예진, 최혜 미 등 최열, 홍지석 두 분 저자의 동학들이 혜화1117에 모여 출간을 기념하는 소박 하지만 뜻 깊은 시간을 갖다.

2019년 6월~7월. 6월 22일부터 7월 13일까지 4주에 걸쳐 매주 토요일 11시 서 울 계동의 배렴가옥에서 '미술사 입문자를 위한 대화'를 주제로 최열, 홍지석 선 생이 번갈아 강연을 하다. 각 회의 주제는 다음과 같다. '미술사 이야기'(최열), '한 국 근대미술사의 이해'(홍지석), '인물미술사 - 권진규, 박수근, 이중섭 평전(評傳) 을 중심으로'(최열), '미술사 연구 - 자료 수집과 분석하기'(홍지석)

2019년 9월 20일. 초판 2쇄본이 출간되다. 이후의 기록은 3쇄 이후 추가하기 로 하다.

미술사 입문자를 위한 대화

2018년 9월 30일 초판 1쇄 발행 **지은이** 최열×홍지석
2019년 9월 20일 초판 2쇄 발행 **펴낸이** 이현화
 펴낸곳 혜화1117 **출판등록** 2018년 4월 5일 제2018-000042호
 주소 (03068)서울시 종로구 혜화로11가길 17(명륜1가)
 전화 02 733 9276 **팩스** 02 6280 9276 **전자우편** ehyehwa1117@gmail.com
 블로그 blog.naver.com/hyehwa11-17 **페이스북** /ehyehwa1117

 ⓒ 최열×홍지석

 ISBN 979-11-963632-2-2 03600